U0006357

手作步道

體驗人與自然的
雙向療癒

千里步道
系列
1
暢銷增訂版

台灣千里步道協會 著

特別收錄 |

手作步道 · 全方位工具箱——觀念 · 實踐 · 趨勢

推薦序 我們在森林裡寫詩

文｜劉克襄

不久前，跟山友在深坑鄉的炮子崙發動手作步道的活動。

我們選擇整修村後的保甲路。這條百年前的保甲路，過往以泥土、木頭和石塊等材料鋪設，蜿蜒於蓊鬱的森林。

目前除了登山口，出現近百公尺的水泥路段，其他仍維持著自然的風貌。登山口這段，是十多年前修築的。當時鄉公所花了數百萬，還引以為傲。現在觀念思維改變，水泥步道變成破壞山林地景的錯誤指標，時時被村人引以為鑑。

工作展開前，志工們先去宜蘭走訪打鐵鋪，選購適合打造的器具，諸如石鑿、鋼槌和圓鍬等。以往每座村子都有經驗豐富的打石者，清楚哪種樹木適合鋪設，哪類石塊可做為材料。大家都能通曉物件的質地，敲打砂岩或選擇木料時，自是勝任愉快。我們希望手作步道的過程，不只是付出勞力，同時學得修路的功夫。

在師傅帶領下，我們觀察周遭環境，利用現存可移動的石塊、枯木和風倒木，逐段把殘破不全的路面鋪平。譬如，利用廢棄的舊石塊，重新堆砌為石階。現有石階多半踩得光滑，容易鬆動，都設法再穩固。再用石鑿子，敲出更深的鑿痕，讓人踩踏時，不易跌倒。

缺乏石塊時，便就近從旁邊的森林取材，以枯木或風倒木為踏板。相思樹幹心實而重，不易腐朽。半埋泥土中，除了穩固，更能支撐長久。有些路面，還得擇段，清理通順雨水溝渠，避免山路形成暴雨時的河道，日久成災。

在山村從事志工活動，一條手工步道的維護，跟其他農事活動截然不同。其他工作都是點的實踐，山路是線的完成，連接著之前的各種生活內涵。若能鋪好綿長的山路，愈能具體展現山村的友善。

手工步道更明示著，此地不是以販售蔬果、吸引觀光客為前提，而是把想要的生活展現，樂於和大家分享。這條山路繼續自然而完整地蜿蜒於森林，旁邊的物產，不用多費唇舌，你都相信，農民願意從事友善耕作。

以前在此發動無數回志工運動，修過石厝和茅屋，也學習植茶、種稻。我們一直對志工的定義不斷反省。如今透過打石，更加凝聚對這座森林的情感。每回的勞動，村人只能回報以午餐，但大家心滿意足，樂於付出，把它當做美好的奉獻。

保甲路長近一公里,每星期利用假日修十公尺。若要完工看來還要好一段時日,但我們沒時間壓力,只有是否做得扎實,合乎環境的要求。大家把手作步道當作一門山徑藝術,彷彿懷抱興蓋一座聖堂的虔心。

這條山路最後會通往山腹,幾位老農居住的草厝。我們慢慢地鋪,絕不趕工。每一段都要靜心思考,感覺每一處彎曲和起落的風景,期待打造一條台灣森林最美麗的步道。

工作一個月後,住在草厝的八十多歲阿公下山。看到這條走了一輩子山路,竟然重新在修築,而且維護得如此完善,他也嚷著要加入假日志工的行列,但隔周我們繼續鋪石造路,並未發現他現身。大家工作時還在開玩笑,一定他年紀太大,走回山上就忘記了。結果,黃昏時,一位志工上山去拜訪,沒多久傳來了一張照片。原來,阿公真的參加了,他從山上一個人獨自修建下來,而且鋪了好長一段。我們兩邊分頭進行。相信有朝一日,會在森林裡碰頭。

這樁修路,也因為阿公往下修,而我們往上蓋,產生微妙的呼應,連接著人心最和善的那一部分。因為有這樣的情境,休憩時,有時回望鋪好的路段,猶若讀到自己寫了一首壯闊的長詩,正在完成當中。

作者序 你我都是守護者

文|周盛心(台灣千里步道協會執行長)

在全球共同面對著日益嚴峻的地球暖化,及COVID-19陰影下,如何從個人生活和環境治理公私領域中,共同努力,提出韌性(resilience)的調適方案,成了所有當代人共同的課題與責任。手作步道也在這樣的大時代裡,沉靜篤實的肩負起一方使命:手作步道持續在各地展開,超過一萬名志工投入,守護150條步道,透過每個人的雙手和汗水,要為這塊土地撫平傷痕。

謹以《手作步道》的增修再版,感謝所有參與其中的每一位。並於書後全新收錄累積十餘年推動手作步道,從概念到實踐的「手作步道‧全方位工具箱」及「手作進行式‧趨勢十:國際步道組織全球連結行動」,與讀者相互鼓勵。前進的路上,我們都是那堅定的守護者。

導論 十年砌匠心──手作精神的公共之路

文｜徐銘謙

最親近的結合，不是只用感官認知，而是去把玩、使用，
和照顧那些有自己「知識」的東西……
當你想瞭解榔頭，不是觀察它，而是拿起來用用看……

──德國哲學家馬丁・海德格（Martin Heidegger）

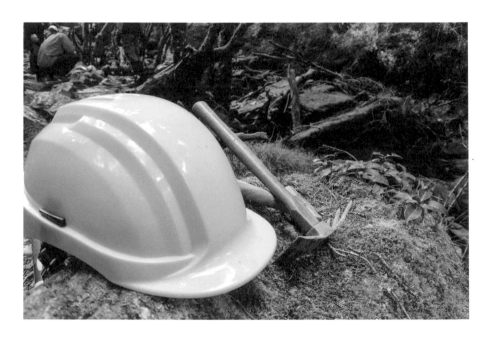

　　海德格可能是最愛「小徑」或「道」之意象的哲學家。在他回憶《鄉間小路》（*Der Feldweg*）時，傳遞出人與自然緊密互動的關係，不只是田園詩般的緬懷與觀察，也不同於笛卡兒（René Descartes）的「我思故我在」把思想與行動切開，而是透過語言之音及動手參與，方能居於此在存有。

2016年1月，當我坐在海拔2,100公尺的台大梅峰農場教室，在自己呼出的霧氣中，不知怎麼就想到了海德格。那時正在進行台灣大學手作步道通識實作課的分享，[1] 一位同學剛說出：「當我鋸一棵樹[2]，它就真的倒了，世界就有些部分不同了！真的發生改變了！跟打電玩完全不一樣！」話音未落，全班哄堂大笑，唯獨台上同學一臉嚴肅地繼續咀嚼那份從未有過的真實與震撼。而台下的我則想起了那學期讓我腦筋打結的哲學課，此刻卻彷彿有點瞭解各種「存在」哲學論點的差異。

之一　從雲端踩到地面：提問與行動的螺旋前進

　　這天晚上，一如過去七年來的每個寒暑，同學們在實作課的分享時間，總與山下室內課的昏沉判若兩人。從白天的實作經驗中，他們發出各種各樣的提問、反思甚至挑戰，那是身為老師最有存在感的時刻。

　　直到超時不得不結束討論時，我常會以此暫結：「恭喜各位同學，今天終於從雲端踩到真實的土地上，開始思考人跟自然的關係，看見我們的作為可能對自然造成什麼影響，但別忘了過去十多年，你們並非活在與自然隔絕的真空裡。你們啟動了一連串的好奇，開始向真實世界提問，更期待你們把這些問題帶回山下的日常生活，持續用自己的行動去發現、嘗試、檢驗、測試與尋找答案，然後試著讓自己成為解決方案的一部分。」

　　2006年，當我帶著一堆在台灣找不到答案的問題，飛到美國參與阿帕拉契山徑（Appalachian Trails）步道志工行列，拿起普雷斯基（pulaski），在一斧一鑿間謹慎地在土地上刻下隱形的名字，與領隊為了砍樹與否的抉擇來回拉扯[3]，我也經歷過多次真實而艱難的時刻。這一年，台灣千里步道運動在徐仁修、小野、黃武雄等人共同號召下正式啟動，同年底我也加入其中，與團隊一起合作，推廣可以突破現有工程過度侵擾山林環境的問題、又可結合眾多山友和志工共同守護的方式。我把這段探索的歷程寫成《我在阿帕拉契山徑——一趟向山思考的旅程》[4]。前面那段給同學的話，也是我給自己的期許。

1. 故事見第8章梅峰步道。
2. 人造杉林中的風倒木疏伐。
3. 見徐銘謙，《我在阿帕拉契山徑》的「山椒魚與樹根哲學」，台北：行人出版社，2015。
4. 原名《地圖上最美的問號—尋找夢幻步道的旅程》，簡體版名《像山一樣思考—尋找夢幻步道的旅程》。

之二　手作，新典範的碰撞與挑戰

　　2007年，首先參考美歐步道志工概念的林務局，在霞喀羅國家步道上舉辦了台灣第一場「步道工作假期」，此後陸續在各林管處結合社區舉辦工作假期，乃至成立環境維護志工隊常態維護；[5] 而台灣千里步道協會也持續與林務局、國家公園、縣市政府、環保團體、社區部落及大專院校、社區大學等合作，探索各種支持手作步道運作的公私協力模式。同時向本土學習，尋找每條步道獨特的自然條件、人文歷史、工法智慧、社會脈絡，發現隱藏其中的價值，與整體連結的意義，發展屬於台灣的手作步道。[6]

　　在志工們歡樂參與的背後，當然也不斷遇到新典範（paradigm）在既有制度中適用的困難，推動的每一步都面臨了觀念的碰撞與挑戰。

　　挑戰同時來自於兩個相反的方向：

　　一邊，是怕髒、怕雜草、怕泥濘，希望把城市裡的整齊美觀、舒適便利帶入山林（簡單說就是害怕自然的迷思），因而相信「步道」等於「鋪面」，「設施」等於「安全」，「堅固」等於「耐用」，這是步道水泥化、工程化的根源。另一邊，則有所分歧。表面上共同點是「最好什麼都不要動、路是人走出來的」，然而其中一種強調「個人的登山技能不需任何人為設施」，另一種則強調「自然的完美秩序不容人為干擾」。無論自我定位是「山林挑戰者」或「自然觀察者」，兩者都忽略了：當人進到自然的過程就已是破壞的因子，步道上的植被與土壤受到踐踏衝擊、走出捷徑乃至複線化與沖蝕溝，造成這些現象的原因就是「人」。兩邊的觀點相互對立、拉扯，步道工程擺盪於兩種極端、惡性循環。有些人同時具備上述矛盾概念於一身，而所有走上步道的人，可能都認為自己是「熱愛大自然」的人。[7]

5. 工作假期，陸續在桶后、橫嶺山、都蘭山、大凍山、鯉魚山、唐麻丹山、關山紅石、里龍山、拳頭姆、觀霧、德芙蘭、斯可巴、哈盆、二棧坪、土匪山、八仙山、大雪山、鳶嘴稍來小雪山、合歡東峰、內洞、大農大富、羅東林　業文化園區、雙流、高士穀道、林後四林、藤枝、大南澳越嶺古道、東眼山、拉拉山、舊達來辭職坡、大霸尖山、嘉明湖、南澳金岳楓香、東岳蛇山、太平山等地推動；環境維護志工隊見第12章內洞觀瀑步道。

之三　實作與對話：追求渾然天成、大隱無形之美

　　最好的對話不是辯論各自的想像，而是在一個真實的場域中，讓政府承辦人員、部落社區居民、專業者、志工們甚至路過的使用者提出自己的觀點，一起捲起袖子動手操作、實驗想法，持續觀察有沒有效果，不斷地修改調整。

　　步道剛好是人人可及、技術門檻較低的公共空間，也是具體而微、折射人與自然關係的鏡面實相。過去十多年來，發生在將近全台七十幾處的手作步道，每一處都是微型的公民社會、民主平台，從事前的調查溝通、規劃討論到實作，乃至後續的維護與變化，都是公眾參與和對話的過程。

　　透過「手作步道」之窗，我們看見行走其上的先民生活史，了解地質土壤與林相形成的自然史，觀察水的作用與人的需求交互影響，學習「就地取材」發展出來的工法智慧。如果未曾參與也不經解說，讀者直接到步道現場，可能感覺不出人工斧鑿的痕跡：

* 步道維持自然土石與落葉鋪地，卻沒有積水泥濘，也無鋪面溼滑；
* 走起階梯來，膝蓋與腳踝感覺輕鬆彈性、舉步順暢，甚至以為石頭只是「恰巧」不偏不倚地「長」在踏腳或歇坐的位置；
* 周遭自然生態與步道融合一體，有時步道邊界甚至被生長迅速的野草小花覆蓋，只能隱約看出路痕，步道邊上不時出現穿山甲鑽出的洞與土；
* 颱風過後或許有倒木橫陳，志工善用取材，將之化做彌補流失路基的護坡路緣。

　　若非時常去走，實際上你感覺不出前後有所變化——這就是「時間」與「萬有」參與其中，渾然天成、大隱無形的手作步道。

6. 合作案例包括台大梅峰農場、金山兩湖生態園區、蘇花石碇仔、洛韶溪、綠水文山、阿朗壹、猴硐劉厝與後凹古道、台南山海圳綠道、平溪東勢格、大崙頭山、福州山、蕃格越嶺、大同舊部落、暨南大學校園公共藝術、宜蘭綠博、台東南竹湖、花蓮米棧、人止關、闊瀨、仙跡岩海巡支線、中埔山、華梵大學白鳥步道、永和社大溼地生態園區等地實作。公私協力模式見第2章綠水文山步道、第4章嘉明湖；學習傳統工法見第6章舊達來辭職坡。
7. 兩種挑戰分見第9章仙跡岩、10章福州山；第4章嘉明湖、第5章阿塱壹。

之四 體驗「手作之道」

　　由於手作步道如此無痕，有些志工會半開玩笑地說：「剛完成，就已經像是盤古開天闢地以來就存在的古道了！」

　　有些志工想在砌石階的某個角落做上記號，以便他日來認；與古道捐獻碑記類比，乃至於現代工程竣工牌首長落款相較，主張名留記功，勒石刻字無論風雅或流俗，確實自古皆然。也有關心的前輩基於推廣環境教育，提議應在現場設立解說牌，詳述手作步道緣由、工法原理，以使工作發揮更大的觀念影響力。我們一度認真討論，解說牌如何也能維持低調的手作步道風格。

　　後來聽聞吳晟老師一句話：「所有的開發破壞，皆來自於人對自然的『佔有與宰制』」，彷彿醍醐灌頂。步道做為人接近自然的「痕跡」，我也希望能越輕越好，越少設施也就越好維護，即使某天因人們不再使用、或環境變遷崩毀，而被大自然收回去，也不會留下任何不屬於當地的廢棄物。

　　因此，在「不破壞自然大美」的前提下，又希望每條步道背後的故事能被完整呈現、以延展實作過程中的思辯與討論的回聲，2014年起我們與《台灣山岳》雜誌合作，連載介紹了十條手作步道，唯限於篇幅有所刪節；本書特別增補還原精采段落，並新增介紹三條手作步道。

　　從全台七十條手作步道，精選收錄十三條位於北中南東不同區域、海拔之環境，連結不同主體、議題與代表性意義的手作步道。透過第一手深度描繪、工法圖解，呈現步道的獨特性格、工法與發展典範，帶領讀者神遊現場、體驗「手作之道」：

- **東台灣**：蘇花古道之石硿仔段、大同舊部落步道、綠水文山步道 、嘉明湖國家步道
- **南台灣**：琅嶠卑南道之阿塱壹古道、舊達來辭職坡古道、藤枝林下步道
- **中台灣**：梅峰三角峰步道
- **北台灣**：福州山步道、景美仙跡岩步道海巡署支線、二格山自然中心園內步道、內洞森林遊樂區觀瀑步道、淡蘭百年山徑之暖東舊道

之五　自然的美感，手作的價值

在讀者準備閱讀這十三條步道故事之前，我想先整體地談談手作步道的價值與意義。

許多人曾經問我：「為什麼要叫『手作步道』？既然看起來如此自然，就叫『自然步道』不就好了？！為什麼要強調『手作』？」回憶2009年底，我在尋思如何為發展中的步道運動加以詮釋、定位，如何命名能使大眾更直觀地理解與接受。彼時，我也想過同樣的問題。類似的概念包括主婦聯盟步道小組發展出來的「自然步道」、九二一地震後公共工程委員會提出的「生態工程」，乃至林務局國家步道借鑒日本的「近自然工法」等，這些詞彙雖捕捉到一部分的概念，卻又不夠全面。

「自然步道」雖能描述手作完成後「做了就像沒做」的上乘工法，但是偏向靜態，易使人們以為無需人為維護，步道就能保持自然而不積水泥濘崩塌，忽視自然本質就是動態且受行人影響的，亦難以注意到古道的工法濃縮歷史的印記；另一方面，這個詞彙往往不是指涉步道本體，而是步道周邊被觀看的自然，因而隱含著主體（行人）與客體（被欣賞的浪漫自然）的對立，人觀照的對象是自然生態，而非腳下的步道自然與否。

至於「生態工程」與「近自然工法」，則侷限在工程發包的制度之中，雖然詞彙同時包含生態與工程，但實際上仍是以工程為主，生態自然是次要配角。工程制度尚且隱含專家（expert）與俗民（folk）的界線分明，難以向志工的能動性開放；同時隱含由國家主導，較難容納活潑、多元發展的民間社會參與。

之六 從「手作精神」到「公共之路」

　　當時（2009年），林務局發展的「步道志工與工作假期」推廣計畫已持續兩年多，原先擔心的問題如：志工施作的工程品質、找不到願做粗重勞動的志工來源等，在縝密規劃、實踐過程中證明純屬過慮。

　　志工在有經驗的步道老師講解、分工與把關下，因為不趕工時，想把事情做好的動機，完工品質甚至比工程還扎實；志工不僅願意在假期付出勞動，甚至樂意負擔自己在社區的食宿導覽體驗費用，因為對他們來說，這也是一種度假的方式。

　　因此，我想再往前推進一步——不僅止於單次性的工作假期，而希望打造一個類似歐美的「志工基地」，與一條完全運用志工力量常態修護的步道——讓現有成果可以制度化、常態化，並繼續提昇志工的專業能力。更重要的是，期待手作步道不只限定在志工活動層面，進而能影響主流的工程發包，讓台灣的步道可以全面朝向「更貼近自然、更手工」的樣貌發展。

　　此時，台灣也興起手工、手作之風——手作麵包、手作飲品、手工精釀啤酒、手烘咖啡、手作市集，乃至學習木工、陶藝、自然建築，加上回歸土地、簡樸生活的運動如小農歸農、樸門永續設計、保育工作假期等——台灣整個公民社會，正蓬勃發展出手作與土地的時代精神。

　　受到這股浪潮的啟發，「手作步道」應運而生，有人用手作的英文諧音稱之「很美的步道」（Handmade Trails），把美學的層次突顯出來。而由於步道是公共通行的空間，一方面與個人領域的手作體驗相通，另一方面，需考量自然整體、多元人群的需求與想法，個人因而得以與自然和社會的整體連結起來。

　　從這個意義上來看，手作步道就是「到公共之路」。

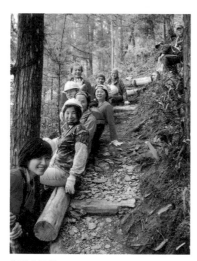

步道志工們。

之七 工欲善其事,必先利其器、善待料

　　對「工具」與「材料」的看法,是區別一般人與手工者的關鍵特徵。公共電視有個特別企劃《為了功夫闖天下》,我總是準時收看。其中一集是去丹麥學木工,簡約美學又實用的各色椅子,讓人不由讚嘆,但是整個節目花最多時間呈現的卻是日常的「砂磨」——運用指腹的手感,以不同粗細的砂紙無止盡地重複動作——砂磨光滑的講究雖然看來瑣碎,卻是一切木工的基礎,磨的不只是木材,也在磨木匠的心平氣和,靜下心才能仔細觀察木材的結、紋路等細節,以構思最適順接的多種可能。滿室因砂磨與鑿切所產生的木屑、廢材,每天收工前都要徹底打掃,確保器具清理乾淨、細心磨利。這,就和步道工作收尾的基本功夫一樣重要。

　　我彷彿能從螢幕上聞到木料的香氣。回想起那年參加汗得學社大溪造屋,面對滿地從老屋拆下來堪用的老材,一邊鑿切榫接面,一邊撫摸嗅聞百年前的福杉,想像它從福建上船前還是一棵大樹的樣子,來到大稻埕、上溯大漢溪至此,第一個遇到它的老師傅用了什麼方式防腐又保留了香氣。珍惜材料資源的心情,「大地旅人環境工作室」的江慧儀、孟磊做得更徹底,他們總想找空間存放那些載回來的、被人丟棄在老屋與路邊的有用資材;每當孟磊雙手環胸、支著下巴端詳那堆「垃圾」,我猜他腦中已有定見:這根木頭即將成為生態廁所或自然建築的某一個側邊,完美而驕傲地支著屋頂的重量,繼續材料的下一個旅程⋯⋯。

　　節目尾聲,木匠在家具成品不起眼的角落簽上自己的名字,我腦中浮現李奧帕德(Aldo Leopard)那句「一個自然資源保護論者會謙卑地認為,他每砍一下,就是將他的名字簽在土地的面孔上。不管是用斧頭或用筆,每一個簽名自然都是不同的」。丹麥木工運用廢材角料,以麵包窯烤披薩歡送學徒,製作人請他送台灣觀眾一句話,他說:「請大家在自己生活周遭種一棵樹。」

　　一個敬業而技藝超群的工匠,對於工具與材料必然保有一種敬意,他的技能是建立在對自然的知識與生命依存循環的永續觀點上。從選擇具有不同特性的樹、砍成適合不同角度的木材、如何讓木材乾燥、如何回收再利用、轉化為能源的型態,乃至進入種樹的循環,為「手工精神」做了最好的註解。

之八　匠心之眼

手作技藝，是建立在一整套複雜的知識體系上的，此種知識不完全是教室可以傳遞的分析性知識，還包括無法言傳、只能在實作經驗中觀察、試錯累積出來的「內隱知識」（tacit knowledge），以及藝術性的美感。

在羅伯·波西格（Robert M. Pirsig）的《禪與摩托車維修的藝術》中，特別強調這種統合古典與浪漫的根本「質素」無法分割，要避免馬克吐溫的困境——當他在密西西比河上學習駕馭航船之道、精通了分析性知識後，卻發現江河之美消失了。而也許在眾多手作類型中，在「在自然之中的手作步道」，可能是最能兼具環境美感與分析性知識的一種。

關於無法言傳的知識，我自己曾有深刻的體會，而且是在開始帶志工實作時才發現到的。理論上，「砌石階梯」的標準動作是先挖掘，挖出適合石頭的形狀，然後抱起石頭放進去，使石頭的踏面與外緣平整，並確保石頭本身穩固。

每當我演示完分解動作後，交給志工去作，回頭來看就會發現各種各樣的問題，最常見的是挖出太深太寬的洞，甚至整個基礎土層挖空，以至於石頭陷入大洞，或是缺乏固定的基礎，我們就得重新去找更大的石頭，然後花整個下午彌補這個問題。

祕訣是在挖洞之前，就要先觀察所選用石頭的各種角度與形狀，挖掘的洞最好就像這個石頭的「陰刻印模」；更重要的是，在掃視找來的大小石頭時，腦海就要同時建立、運算兩個立體石塊拼起來的完工面模擬圖像，而這個工序是無法透過說明而清楚傳達的。新手在這個工序上總是充滿挫折，而且被石頭的重量弄得氣急敗壞。我記得自己的挫折，而那是啟動「內隱知識」與邁向純熟的開始。

之九　在完美的面前保持謙卑，來回自我校準

　　有一回跟著伍玉龍老師去勘查步道現場，我們都同意水的流向與作用所導致的問題，但情況有些棘手——地形上沒有排水的出口。

　　布農族的伍老師言簡意賅地用手在我眼前的空間裡，指著上坡幾個點、一邊在空中砌著一個看不見的節制水流的駁坎。我與他眼前看到的空間原始感官資料沒有不同，但卻無法順利讓伍老師腦中的畫面在我腦海浮現。一直到他實際操作完成之後，我才瞭解原來是長這個樣子，但我還需要累積很多次操作以及在不同環境中的實際經驗，才能做到與伍老師的「視域交融」。

　　這些第一手經驗，形塑出屬於我的意義框架與默會知識，幫助我掌握整體的畫面，留意越來越多細節，現場向我開放的訊息就變得更加豐富。儘管植物的學名大多仍向我隱藏，但我沒有忘記欣賞山林的美，包括嵌入整體風景的駁坎，仍保有隱藏其間的低調美感。這樣的駁坎不只要留意表面的平整與弧度，即使在內側埋入土坡中、路人看不到的部分，也要細細地用土石卡緊填縫、逐層夯壓結實。不只為了結構的穩固，也是在透過作品傳達個人的想法與能力，在作品裡面展現自己的實相，包含知識與技術、美感及道德性的倫理。每砌成一個駁坎，就是把自己的名字謙遜且驕傲地烙印在土地上的印記，而每一個駁坎也都是獨特的。面對新的情境，必須全神貫注觀察、重新開始構圖，而趨近完美的過程是不斷自我來回校正，無法立即達到，只能無限逼近——永遠都在看得見的前方一步之遙，因此總是保持謙卑。

伍玉龍、文耀興、李嘉智三位步道老師協力指導。

之十 與手作者心靈相通

即使距離完美總有一步，手作者也會愛上自己展現的實相。1880年義大利作家卡洛·科洛迪（Carlo Collodi）創作的《木偶奇遇記》（*Le avventure di Pinocchio*），說不定就是在描述這種工匠的熱愛與成就感。

而當洞察訊息的感官打開以後，無意間發現，自己竟也能從別人的作品中看到其想法，甚至產生互動。無聲的跨時空對話，承載技術的物（object）是彼此認識的基礎。

大多時候是在同一條步道上，面對類似的排水問題，暗自欣賞其他老師完成的「砌石截水溝」細節，不用語言交談，但在心中重新校準彼此的位置與分量，或暗自偷學，以累積工法的想像力與創造力。

有時則是驚訝於跨文化工法展現的類似性，例如我曾在屏東舊達來、沖繩石疊道、四川丹巴中路以及寧海許家山看到相似的石頭城，看見彼此不相識的社群所面對的環境、氣候、地質，以至手作的工法竟是如此地相近。

在異國的步道上健行，看到既類似又有所不同的工法時，總忍不住趴下來端詳研究，好奇他們用的工具與我們有什麼不同，想知道在一個困難的銜接角度又用了什麼方法固定；看見正在施作步道中的外國友人，也會產生跨國的同行團結感。甚至，跟古人也能心意相通——在考古遺址出土的排水溝，從石頭堆砌的排列發現某種規律、巧思與美學的要求，彷彿讀懂了先民擺放石頭的思考過程。

之十一　步道，詩意的居所

感應最強烈的一次，是在花蓮蘇花公路上方的古道。此處從一開始完全沒有路、到找出日據時期古道的遺跡，再到太魯閣族人開始接受培訓、乃至每週三天持續手作修築兩年多，這段過程，我時不時就會去到現場，所以我認得每一時步道前後的細微變化。[8]

隨著步道從入口越往後段深入，我從砌石的排列讀出手作者心理的變化：最初的段落出於不情願或是生疏，石頭排在一起卻沒有密鋪，但從結構來說無可挑剔；越到中後段，手作者顯得熟練順手、游刃有餘，開始考量到景觀的延續性，即使在較平緩又缺石頭的段落也疊砌了石面；最精彩的就是「臨海崩石坡」那段，手作者愛上了自己的作品，陷入不可自拔的「石頭控」狀態，不僅將崩石鋪平成寬度一致的步道，且為講求平整、順接無縫的精準，還出現鑿切大理石的費工講究。

返程的路段上，我再度察覺出最近才修補手作的痕跡，而且許多路段已經修復到跟日據時期的遺跡近乎一模一樣——這份自我要求，全來自於一邊設計、一邊實做、一邊調整的藝術家心靈。這群太魯閣族人根本不再是工人，他們在這裡與自己對話、追求完美的成就感；而我彷彿能與手作者一同神遊於把玩巨石的遊戲之中，並且感覺他們在遊戲中氣定神閒。我想，或許這種經驗，就是哲學家海德格所說的「寂靜之聲」——步道是手作者的存有開展，是保有他的語言之音的所在；當他人踏入步道時，就進入了手作者正在說出的語言場域，只有具備「匠心之眼」的人，經由傾聽與召喚打破了靜默，從而與手作者共同存在於這個「詩意的居所」。

然而，海德格要是地下知道，那條他的《鄉間小路》，如今已經鋪上混凝土，今日觀光客慕名蜂擁造訪，他可能會慨嘆大自然各種語言的詩意已經不復存在，而走上這條大路的人，也無法由此真正傾聽海德格了。

8. 詳閱第1章蘇花故事。

之十二 手作上癮：療癒人與自然的異化分裂

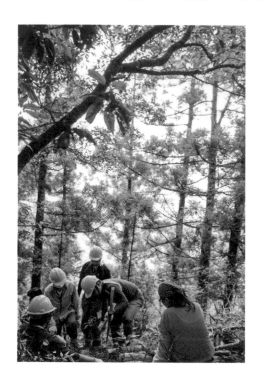

　　手作步道就像是一個切入點，把那些因區分「古典與浪漫」、「理性與感性」、「科學與藝術」、「唯心與唯物」等二分法所導致的問題呈現出來，包括：不重視實作技術的教育體系、區分藍領與白領的社會價值、不尊重自然與傳統智慧的現代化與專業化工程思維等。

　　手作之所以成為流行，其實正因前述的區分而反過來產生的補償作用。致力於現代化生產流程、提高效率、降低成本的泰勒（Frederick Winslow Taylor），有效地讓「所有可能的腦力工作，都必須從工作場所中拿掉，集中到規劃或設計部門」，整體的工作概念就此遠離了勞工，不論是被分配到動腦、還是動手，因此與自己的勞動、產品斷裂，產生異化（Entfremdung）。在此情況下，勞工更需要逃離工作，尋求「自然」的抒壓緩解；然而，在現代化與商品化下，「自然」也常常成為一種被重製改造以符合人休閒需求的消費商品。

　　許多志工告訴我：「手作步道會讓人上癮！」我想應該是因為，人們藉此重新感受到思考與行動的合一、生產者與手作物的合一、人與土地關係的合一，以及人與其他人之間的連結；更重要的是，這是可以讓異化的勞工從自己生產線般、無法產生美感經驗的工作裡逃脫出來的機會，享受「不以生產為目的」的純粹勞動。

之十三　步道工程異化首部曲：頭手分離，工作降格

諷刺的是，在大自然裡的步道，也在現代化過程中面臨了「頭手分離」的異化。

回顧歷史上古道的出現與演變，先民基於行走之需，運用在地材料，手工修建維護一條部落與居民所使用的社路、挑運物資交換的路線；而後當國家出現，路線因統治所需而延長長度、向內山深入，逐漸出現了「越嶺路」，這些都是在時間長河存在超過百年的步道上。在修建維護過程中，一個好的工匠必須觀察現地環境，於腦海中選擇路線、規劃可行藍圖、尋找材料、鑿切並搬動至現地，實際動手做出來──這一知識與技術，統合於工匠的身心靈之中，以實際的作品展現出他的功力，他可以從自己與鄰人的行走感覺以及大自然的考驗下，累積經驗值，即時做出調整。

今日，我們視之理所當然的步道樣貌，如水泥、花崗岩、枕木階梯、架高棧道、扶手欄杆，實際上是在近三、四十年才被制度建構出來的，而且反過來快速地改變了累積三、四百年的在地、手作古道智慧。一個重要的關鍵就是步道工程發包制度的專業分工，將原本統合在一個工匠身上的整體技藝，切割成規劃設計、施工以及監造三部分。也就是說，要做一條步道工程，必須依序完成：

- 委託規劃設計者，畫出設計圖（知識、動腦、白領）；
- 發包施工廠商，按圖施作（技術、動手、藍領）；
- 再有一個監造廠商，確保施工廠商按圖施作，以確定手跟著腦動作：
- 最後，政府承辦單位按照設計圖驗收。

上述這套現代工程的流程，如果是處理大樓等複雜的、高度城市化環境中的技術物，或許是運作得宜的系統，但是當應用在高度自然與環境變化的、工法相對簡易的步道，就可能會導致馬修‧柯勞佛（Matthew B. Crawford）在《摩托車修理店的未來工作哲學》中說的「工作降格」的問題。

理論上，規劃設計的工作經過學院訓練、甚至國家考試認證之後，好像變得

比以前專業，但是由於專注訓練純粹工程技術理性，關於自然生態複雜系統、動植物棲地本身的價值，乃至環境倫理與美感等則被歸屬於其他學科。而且現代工程技術專業分科精細，也使得技術本身的視野更為窄化，知識的學習成果不是實際做出一個技術物，而是繪製充滿工業風格以及繁複數量規格的設計圖——設計圖展示的是在一切條件被人為控制下的計算，是實驗室的「技術至上主義」。

比如將細微的自然坡度變化拉成平均坡度，每一個階梯的階高、階深都被單一規格化，造成使用者的膝蓋重複受力，無法因應步伐改變而調整。而頭手分離的專業分工，常導致會畫設計圖的專業者，實際上無法做出一座真實的階梯，又因為缺乏施工步驟的理解，設計圖往往缺乏重要細節，甚至出現無須技術背景的專門繪圖員替代工作，只負責輸入「罐頭」設計圖，技術理性降格為套圖，當然設計者也不一定會因為工作愛上爬山。

而第一線施工的包商工人，要學習的第一能力不是「看懂」周邊的環境，而是要會看設計圖；如果施作過程中，發現設計圖與現地情況不符，比如遇到岩盤無法埋設階梯、遇到路幅變窄處而無法維持原有固定規格，或是實際做起來可以減少階梯數量，以對使用者來說更好走、又可以節省材料……，遇到這些千變萬化的現場實況，即使工人累積了很多第一手知識與豐富的解決問題經驗，但是設計圖變成緊箍咒，必須按圖施工無法容許彈性；而監造的工作是確保按圖施工，這些程序的設定，往往很難回頭修改設計圖，即使工人的經驗可能是對的、即使因此可能更節省經費，卻仍難以修正。

用「有機體」的功能來比喻的話，這就是「頭」「手」之間的神經傳導失靈——「手」學習到的無法幫助「頭」學習改善，或納入更多異質環境的經驗值；「頭」於是持續同一種單一的方式繼續下指令，「手」也就不再在意結果如何，反正聽命行事。於是，當工人不再能欣賞自己的作品以及自己在其中的價值時，敷衍了事的態度就在所難免。

之十四　步道工程異化二部曲：頭腳倒置

當「現代化工程」與「貨幣經濟的計價方式」結合並應用在步道工程時，更進一步造成了「頭腳倒置」的異化，或是說「個體追求理性，導致集體的非理性」。

按照現行制度，政府在尚未進行規劃設計之前，就需先框列預算，經過議會審議通過後，正式執行委託發包。在這個階段，列入整修的步道清單往往不是基於實際發生問題的需求，而是「政治力」運作的結果；而現有不成文的預算編列原則，是用於新建步道的「資本門」佔大約七成的比例，用於維護步道的「經常門」只有三成不到，這意味著工程必須不斷擴張新的版圖，才能有部分經費維護過去施作的步道設施，或用在步道推廣等其他用途。

　　一條步道工程經費在規劃設計、施作、監造的分配上，有別於之前的「設計圖」至上，而是反過來以實際工程決算金額為基準。[9] 一般來說，工程建造費用在台幣五百萬元以下之步道，規劃設計服務費上限為5.9%，監造服務費上限為4.6%。[10] 因為計價是以百分比連動，如果要讓各項服務費用增加以提高收入，那麼最理性的選擇就是必須在預算上限內盡可能拉高工程經費，而要提高工程經費的關鍵就在「材料」，材料消耗工程預算較快、價格彈性空間大，反而在工程中最重要的「勞工」費用是相對被壓低的。在此計價方式下，如果一個好的規劃設

9. 按公共工程建造費用比例計算。
10. 實務上因為決算之後還有議價等實際的調整，最後規劃設計費往往是工程經費決算的百分之五，監造約為百分之四。

計師用心考量現場環境、人體工學，繪出包含更多實作細節，可以減少材料與總體工程經費的好設計圖，反而被制度懲罰。

在此邏輯下，理性的選擇就是外購有價的材料，優於現地就近找到的無價材料——這就是現代工程步道往往等於「各種材料的組合」的原因。同一條步道彷彿各種材料的展示場，這些外來材料挖掘別處礦山、砍別的國家的樹，經過加工製造，為求方便效率，發展出易於搬運、組裝的工整規格，與施工機具搭配成一組套裝技術，而承包廠商必須投入更多機具購置之成本，才有能力承作。

然而，材料本身一方面與現地環境無關，同時又取走其他地方的資源，再經過能源的轉換、碳足跡的提高，耗損了不必要的能量；另一方面，這些材料本身因不具結構力，而需投入更多組裝的工序與材料。以工匠時代的「魚路安山岩古道」為例，用60至80公分的現地塊石做中間鋪面，其本身重量即具有穩固效果，但現代工程用花崗岩石板，就必須先底鋪混凝土，將石板黏合固定，結果反而不若塊石有縫隙能適應山體的變動，混凝土與土壤接縫層，也容易被水沖蝕掏空，使工程步道容易損壞。

結果，解決損壞的方法，不是回歸常態維護，以提升步道的使用壽命，反而捨本逐末地在材料的「耐用」上增加強度，因而出現塑木、鎂水泥這些更加耗能、無法分解且單價昂貴的特殊材料。

之十五　步道工程異化三部曲：腳重頭輕

　　原本「現地取材」是可以減少搬運與破壞、又能適合當地環境的工法，更重要的是可以大幅節省公帑，或把經費結構主要用於技術勞工合理的薪酬；卻因為所有環節的收入都取決於材料價格，經費結構因此「腳重頭輕」。為因應材料搬運而使廠商增加機具購置成本，回過頭來又影響了規劃設計，設計圖的重點變成材料組裝的說明書，而非融入自然的設計。對設計者最理性的選擇，就是無須浪費時間實際勘查掌握現地環境訊息，甚至只要與特定規格的材料緊密結合，就可以生產出放諸各地、規格化的設計圖，有效降低投入成本、提高收益報酬——這些政經規範與工程制度，最後共同建構出「步道等於設施」的迷思。

　　由於步道是在自然環境之中，頭手分離、材料主宰的結果，導致大量不屬於當地的外來材料進入，步道變成一種財產、商品，隨著「資本門」的推動遍布且越來越深入山林，我們也隨之損失了越來越多生態棲地、增加了更多搬不走也無法分解回歸自然的廢棄物、失去了原有古道工法的歷史與工藝智慧，而且還浪費了大量納稅人的血汗錢。

　　在可預見的未來，這些設施的後續維護以及國賠的風險，仍將是財政的負擔。而原本想透過「到自然走走」獲得放鬆休閒的人們，卻發現步道只是都市的延伸，自然越來越遙遠；當人們對之習以為常後，對自然的認識也變成「為人類所使用改造的自然」，結果進一步加深了人與大自然關係的異化。

　　因此，從這個面向來看，「手作步道」是一個與大自然和解、個人手腦重新合一的機會，也是改變現有制度運作的契機。過去十年來，因為仍有許多懷抱理想、不怕麻煩與壓力的公務員、規劃設計監造專業者，以及技術精湛的工匠們，他們突破各自藩籬，嘗試將頭手重新整全，「手作步道」才有機會逐漸走出一條路來，[11] 本書也是在向這些理念同行的夥伴們致敬。

11.請參考第13章暖東舊道故事。

之十六　一切有為法如夢幻泡影，應作如是觀

　　每當聽完這一串故事，總有些聽眾、志工憂心忡忡地跟我說：「問題這麼嚴重，只是辦志工體驗活動，會不會太慢了？每次讓沒做過的人參加，又要重頭講解，這樣不是很浪費時間嗎？應該要制定一套『手作步道』的設計規範，甚至出一套標準書、圖，這樣才能很有效率地促成改變啊！」

　　的確，我們也收集了不少國外步道的工法指南，正在努力梳理本土適用的範例，但一方面我們發現步道是很情境化、脈絡化的，建立通則往往意味著抽離脈絡（local context），而如果要考量所有的環境因子，這可能是一個龐大的工作；另一方面，也許改變的終極目標不是工法設計本身，而是社會對發展、對技術、對自然、對歷史的集體想像——步道只是集體意識寄託、展現出來的場域，因此讓更多人參與步道現場的實作與對話，發揮哈伯瑪斯（Jürgen Habermas）所謂的公共領域（public sphere）的效果，這才是觸及社會系統深層改變的可能。

　　本書雖然不可免俗地在每條步道中，挑選一個「代表性工法」加以介紹，但細心的讀者或許會觀察到，工法說明很難用文字描述與理解，而且必須與整篇文章對步道所在的脈絡搭配一起閱讀，甚至對現場有親身經歷的掌握，工法才能產生意義；正如說明書只能交代方法的通則，但無法窮盡各種不同環境、材料的質感顏色等，獨特的脈絡會使相同工法在不同步道展現不同的樣貌，也是決定步道品質的關鍵。

之十七　見樹又見林：系統性的源頭思考

　　《摩托車修理店的未來工作哲學》書中有幾個比較生活化的例子，用以說明抽象定理在實務應用的限制。例如馬修‧柯勞佛的數學家父親用「弦論」（String Theory）解釋鞋帶可以單手拉開，因為理論上一條線打了雙環結，還是可以從一端拉開，但實作傾向的馬修關心的是「鞋帶的材料粗糙與否」；精通電工與摩托車修理的馬修博士也提到「歐姆定律」：V＝IR（電壓等於電流乘電阻），當運用這個原則來解決摩托車發不動的問題時，摩托車零件生鏽、沾附泥沙等各種實際問題，卻是理性的說明書無法告訴你的。

　　本書的「步道工法」雖然介紹了一般性的狀況，但請牢記：「解決問題的方法不只一種，步驟也可能隨著經驗的掌握調整」，而且依照說明書按圖索驥或可確保完成，但不保證成果的美或醜，以及是否為在山林裡的最適方案。比如砌石階梯，安山岩、砂岩、變質岩等現地石材的特性、形狀與尺寸，往往會使方法有所變動；而經過現地勘查，很可能發現選擇改線、讓步道變緩坡，就可以少作階梯，有利於人行也降低設置與維護的成本。

　　決定工法之前，更重要的是找出問題發生的源頭，你必須「見樹又見林」──這不只是指步道所在環境的整體訊息，也包括問題本身的社會脈絡，以及解決方案的系統性思考。例如，許多社區希望藉由興建步道，可以發展觀光、帶來人潮與收益，那麼實際上要問的是：步道工程是否可以滿足這個期待？或者培訓社區導覽解說人員帶領遊客進入，定位發展祕境生態旅遊，步道保持得越原始自然反而有利於社區觀光收益。

　　又如，溪邊步道被河水沖壞，也許應該探問的是：河流的環境有沒有發生什麼變化？河道為什麼改道？水量為何異常導致水位變化？有些案例是因為上游野溪整治成「三面光」，有些案例是因為人口老化的農村水梯田廢耕，導致保水環境消失；因此，或許我們不是去討論要為步道做混凝土護岸、生態工程的蛇龍護岸或乾砌塊石工法？而是要與水利單位討論河流的上下游工程，或是要協助社區水梯田復育、協助友善環境農產品行銷等根本問題。

之十八　一百人完成一公里，比一人完成一公里更有意義

如果把步道視為一種「社會設計」（Social Design），而非只是工程的一種替代工法，或許更貼近手作步道的初衷。

「手作步道」因為具有「適切科技」（Appropriate Technology）因地制宜、就地取材、容易操作維護的特性，適合社會大眾親力親為，重點不在完成步道的公里數與人時效率，而是盡可能讓沒機會在土地上把自己弄髒的人參與進來，藉此彌補認知與實作在教育上的割裂、彌補勞動過程的異化、彌補人與自然關係的失衡、促進更多人與人之間的互動，進而改變社會思維。

其中，「工作假期」（working holiday）作為一種生態旅遊的型態，把步道維護的歷程開放給志工參與，一方面解決步道需要常態維護、而社區因人口老化難以應付的困境；同時對志工而言，則是一種深入社區的另類度假方式，滿足自我成就又具有公益性質，在地消費還可以促進社區小民經濟。

「手作步道」最理想的社會情境，是美國《國家步道系統法》所支持的公私協力夥伴關係——每條國家步道就是一條線型的國家公園，步道本體與周邊的緩衝帶，構成完整的景觀與生態連結廊道，沿途土地產權大部分是國家森林，即使經過私有地也不妨礙公眾通行。[12] 政府與民間夥伴組織簽訂合作備忘錄，共同對步道進行年度規劃，由民間組織依計畫召募志工維修步道，而政府負擔期間志工的實質生活所需；僅有工程難度較高、具有專業性質的工作，另委託給專業團隊負責。

參與其中的志工，沒有固定成員，也無須專業培訓。因計畫需求臨時召募組成的志工來自不同信仰、族群、政黨，通力合作完成一條真實的步道，促成「我們」的整體感——志工將看到步道被路過健行者使用，盡一己之力成就社會真實（social reality），感受自己對社會的貢獻而得到成就感，也從中發現問題、即時修改設計的缺失。

12. 詳情請見《我在阿帕拉契山徑》，以及本書特別收錄之「工具5」。

之十九 攜手重建「互助責任、共同利益」的新社群價值

　　更好的是，如果參與手作的社群貼近在地，步道使用者就是維修者。

　　馬修・柯勞佛曾描述一段令人心醉神馳的「社會利益」關係：「當製造者（或修理者）的活動，緊密地坐落在社群的使用範圍內時，他的活動就可以被這種直接感覺所活化。於是其工作的社會特性，就不會脫離工作的內部或『工程』標準；其工作透過與他人的關係來改善。甚至還有一種可能，唯有透過一再重複地和使用產品的人，以及和同行的其他工匠交流，才能明白，這些標準是什麼，以及什麼才是完美。透過具有這種社會特性的工作，有關利益的一些共同觀念就很清楚了，並變得很實在。」

　　台灣本土的古道，原本就有社群居民共同分工維護的責任，北台灣淡蘭古道網絡上，每年土地公生日聚集「吃福」，以及進行公共空間的維修；出入保甲路，由家戶出丁義務公共勞動，使得古道能歷經百年不壞，比現代工程更耐用保固。相較之下，今日問題在於將個人對自己與對社群的責任交給國家代理，因此形成個體戶外活動有事要國家賠償、社區空間長雜草路不好走要爭取工程處理等現象，社群的互助責任消失，導致國家為免除賠償責任或一勞永逸，進而更強化了工程取向。

　　「手作步道」在台灣發展逾十年，已逐漸透過結合各地社區大學、民間組織、社區發展協會以及志工經營，凝聚出當代意義的新社群。國家可以參考美國的制度模式，將步道維修的經費從「資本門」為主逐漸轉移到「經常門」，支持社群參與步道等公共空間維護；在制度創新上，可嘗試結合工程與志工參與的合作機制、結合新社群與在地傳統社群的力量，讓步道維護更自然、更即時、更節省經費，而且創造更多人的正向社會互動。

　　「登高必自卑，行遠必自邇。千里之行，始於足下。」──藉著本書呈現十三條手作步道的精采故事，期待未來也能和您相聚在步道上、在山林裡、在滴汗的眉間，在嘴角微彎的笑容裡。

北｜淺山的土與岩

景美仙跡岩步道之海巡署支線

維繫城中有如孤島的綠色棲地、稀缺的天然土徑，
讓市民重新感受「土」的美學與實用。

福州山步道

近郊淺山的天然山系，彷如綠手指般伸入盆地。
步道回應多元使用強度，
也是面向城市居民環境教育的重要媒介。

二格山自然中心園內步道

林相與植物生態豐富，並有多種國寶級保育生物，
為一處結合手作步道體驗、環境教育的綠色基地。

內洞森林遊樂區之觀瀑步道

導入「身障者」使用角度，以參與式規劃，
實作戶外「通用設計」，
是「步道分級」、「共融社會」理念實施的示範點。

淡蘭百年山徑之暖東舊道

人們守護鄉土、集結各方善意，
證明步道工程也能做到手作古道「復舊」，
是「淡蘭百年山徑串聯北台灣長距離路網」的起步。

中｜雲霧中的森林

梅峰三角峰步道

連結春陽、梅峰與翠峰，
從賽德克族的獵徑社路到隘勇線、合歡越，
跨越百年時間尺度，學生連續數年寒暑於此揮汗手作。

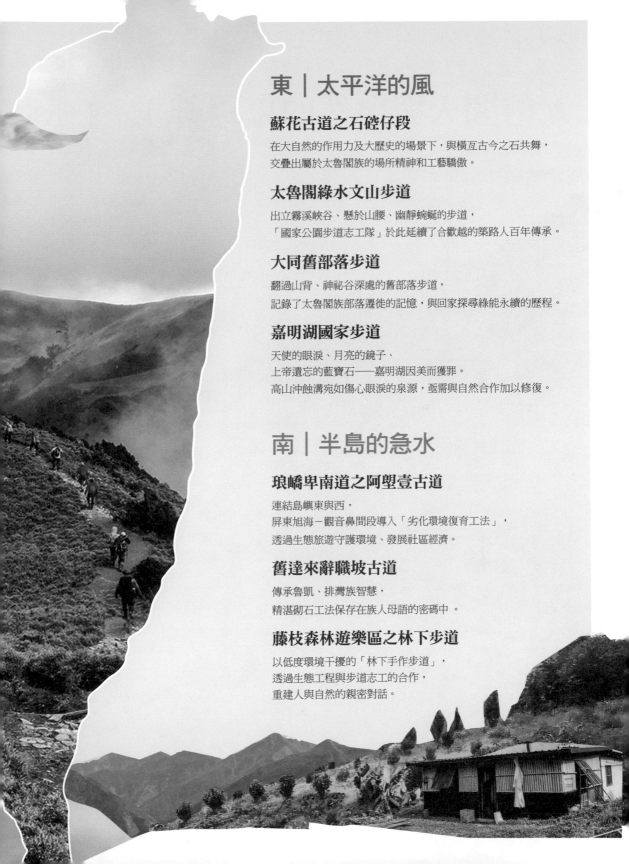

東｜太平洋的風

蘇花古道之石碴仔段

在大自然的作用力及大歷史的場景下，與橫亙古今之石共舞，
交疊出屬於太魯閣族的場所精神和工藝驕傲。

太魯閣綠水文山步道

出立霧溪峽谷、懸於山腰、幽靜蜿蜒的步道，
「國家公園步道志工隊」於此延續了合歡越的築路人百年傳承。

大同舊部落步道

翻過山背、神祕谷深處的舊部落步道，
記錄了太魯閣族部落遷徙的記憶，與回家探尋綠能永續的歷程。

嘉明湖國家步道

天使的眼淚、月亮的鏡子、
上帝遺忘的藍寶石──嘉明湖因美而獲罪。
高山沖蝕溝宛如傷心眼淚的泉源，亟需與自然合作加以修復。

南｜半島的急水

琅嶠卑南道之阿塱壹古道

連結島嶼東與西，
屏東旭海－觀音鼻間段導入「劣化環境復育工法」，
透過生態旅遊守護環境、發展社區經濟。

舊達來辭職坡古道

傳承魯凱、排灣族智慧，
精湛砌石工法保存在族人母語的密碼中。

藤枝森林遊樂區之林下步道

以低度環境干擾的「林下手作步道」，
透過生態工程與步道志工的合作，
重建人與自然的親密對話。

OI |花蓮| 蘇花古道之石硿仔段
太魯閣人與自然的鬼斧神工

文｜徐銘謙

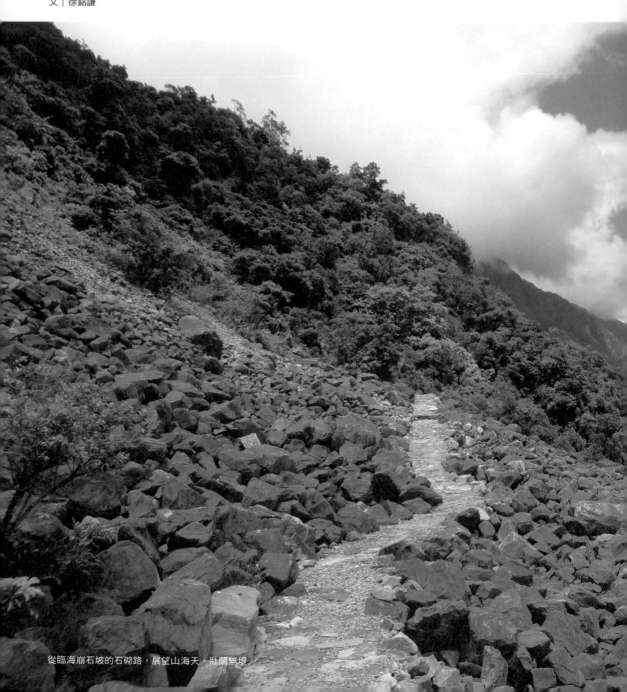

從臨海崩石坡的石砌路，展望山海天，壯闊無垠。

蘇花古道交疊了清代、日治以至國民政府築路人的傳統，
在險阻重重的得其黎斷崖段，有著最美的臨海崩石坡，
行經其間的石硿仔古道，孤懸崖壁之上，放眼展望，峭壁插雲，怒濤上擊。
在此絕美天險，國家公園培訓的太魯閣族步道維護人員，
以現地古道工法為師，用存在血液裡的精湛手作能力，
將成堆亂石疊砌成近乎藝術的步道結構。
這條因公路而逐漸被遺忘的古道，正一步步等候著重生。

步道位置 花蓮縣秀林鄉，海拔約200－370公尺。

步道總長 從步道入口到臨海崩石坡約1.5K。

步行時間 來回約1.5小時。

適走季節 四季皆宜，冬季東北季風大。

特別說明 目前出入口皆已中斷，無法進出，步道路況不明，暫不對外開放，請勿進入。

步道小檔案

▶蘇花古道前身為清代後山北路，日治時期為沿岸理蕃道路。

▶石硿仔古道為蘇花古道其中一段，經得其黎斷崖。

▶石硿仔段長3.5公里，平均海拔在200至370公尺之間。

▶修護古道沒有施工圖，由築路人共同構思討論，依現場地形地勢整修。

步道特色

▶**生態景觀**：沿線經過四處乾溪谷、三處亂石大崩塌地。向南看到崇德台地，向北眺望清水斷崖。

▶**人文遺跡**：日治時期警察駐在所、分遣所及舊部落遺址。

▶**手作路段**：亂石崩塌的Dada，用砌石階梯搭配砌石擋土牆。過水源谷段砌石將路面築高，使前後保持平緩。乾谷段用砌石浮築路工法。臨海崩石坡，拼接石塊整出石板路。

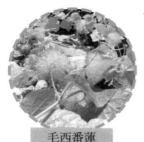

毛西番蓮

原住民巡山員大哥在前面敏捷地帶路，從蘇花公路旁根本沒有路的林間縫隙往上鑽爬，腳下盡是不斷滑落的大塊碎石，攀上兩步、下滑一步。我手腳並用，邊爬邊想起美國阿帕拉契山徑（Appalachian Trails）穿越的大煙山（Great Smokies），也是這樣多石的國家公園。在那裡跟美國人並肩做步道的時候，我們就像薛西弗斯一樣，整天跟石頭奮戰，最後學會與石頭共處之道，在於借力使力、柔弱勝剛強，是來自東方的智慧。

2006年底回國開始推廣步道志工制度時，參與的第一個步道工作假期，是由林務局輔導位於霞喀羅古道入口的清泉部落生態旅遊所試辦的活動。當時古道專家李瑞宗原本要帶志工做田村台駐在所的日式夯土牆遺址復舊，可惜最後礙於文資法的規定與程序，我們僅能做遺址的雜草清理，但光是在荒煙蔓草間清出昔日駐在所的輪廓，拉水線拼圖還原建築格局，也夠震撼人心的了。

那次的經驗讓我深刻體會到，美國雖有完善的公私協力夥伴關係與健全的志工參與，但台灣則具備兩項獨有的潛力，足以走出自己的路：第一，是古道與原住民部落之間緊密的關係，展現了人與自然的互動及歷史與地理傳統；第二則是步道本體與周邊留有的遺址與場所，各個時期的砌石駁坎、石階、栽植的植物、留下的器物，呈現工法與生活的文化切面。於是隨著在全台各地步道勘查與手作的過程，我深深著迷於發掘先民面對善變的天然環境，不同族群在不同的條件與挑戰、歷經不同的時期所發展出來的工法智慧，以及他們在其間流動與定居的生活故事。

接受古道的拷問

探尋淹沒在荒煙蔓草間的古道時，大部分時間都在草叢中掙扎，被不知名的昆蟲叮咬、被芒草割傷、掙脫纏繞的懸鉤子緩慢前進，偶然在砍開的草叢中發現駁坎、礙子、酒瓶碎片，這短暫的驚喜時刻足以彌補所有的辛苦，但闖入一個封存的時空中，心裡也有種不安。

多年來心底常反覆思量一連串懸而未解的難題：如果看到了古道，怎麼知道那條路線就是你要找的？文獻與現場究竟能否契合？你又該怎麼看待這些歷史？是侵略還是開發？要從誰的角度來解讀？古道的打造是歷史，過去的人行走其上

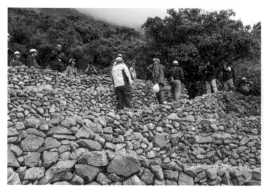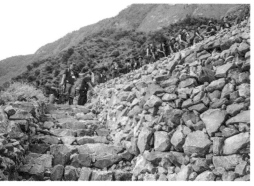

（左）（右）依現場地形地勢手作整修的Dada，呈之字形而上，達到一般發包工程無法做到的品質。

也是歷史，即連崩塌也是歷史的一部分，當我們想找出古道的遺跡，進而要修復讓古道重見天日，到底是不是必要？如果需要又該用什麼方法？古道弔詭之處就在於歷史的延續，先民的、清朝的、日治的、光復後的，路線可能有所不同，又有可能互相交疊，也可能因此互相破壞，不同時期有不同的目的與背景，選線與工法就有可能不同，古道應該恢復到哪一個時期的面貌？或者究竟每個時期真有顯著的工法差異嗎？究竟有沒有復舊的標準？還是人類面對相同的環境條件，因地制宜、就地取材、遇到困難就想辦法克服，這些場所精神是相通的？即使按照理想修復了，古道該因應大眾全面開放？如果有風險該不該加上現代的防護措施？還是控制人數、申請進入、專人導覽以確保安全與品質？

古道拷問著我，接下來的每一步就在所有可能的答案中不斷來回選擇與放棄。

古道孤懸蘇花公路上方崖壁

2009年8月，我與伍玉龍老師受邀來到太魯閣國家公園，探查蘇花古道恢復的可能性，重點即是位於蘇花公路的得其黎斷崖段。得其黎是崇德的舊名，位於新舊蘇花的中點，是姑姑子、卡那岡、清水到得其黎連綿不絕的斷崖其中一段。不論是清朝或日治，蘇花崖道都是蘇澳到新城間最大的險阻，從得其黎最美的臨海崩石坡，展望向南，可以看到崇德台地，向北則是連綿不絕的清水斷崖，眼前則是無垠的太平洋，山腳下是舊的蘇花公路。

在2000年最長的匯德隧道完工後，蘇花公路就完全避開絕美的斷崖天險段，

蘇花路徑，
通與斷的循環

　　蘇澳到花蓮之間狹窄的走廊，對歷來行人都是難以克服的天險。即使今日工程技術突飛猛進，面對岩質堅硬的大山、頻繁的地震與每年來襲的颱風，人定也無法勝天。自古以來道途中斷、封閉甚至荒蕪，實屬常態。在陡峭山壁不同的高度上，留下不同時期鑿通的路徑，與天地靜好、坐看通與斷的循環。後人偶有闖入，見證一個時代，都會深感震動，久久不能自己。

　　在新與舊的蘇花公路之前，是日治時期的東海臨海道，再之前是沿岸理蕃道路，日本人來之前是清代的後山北路，清一代經歷三次開闢又盡皆荒蕪。追溯最早始闢於1874年（同治13年），因當年5月牡丹社事件發生，使得清朝開始重視台灣海防的戰略價值，根據《台灣通史》〈卷十九・郵傳志〉，「欽差大臣沈葆楨奏請開山撫番，以總兵吳光亮帥中軍，同知袁聞柝帥南軍，提督羅大春帥北軍，分兵三路而入，自前山以達後山，測地繪圖，建標計里，而獸蹄鳥跡之區，始為行旅往來之道矣。」1875年（光緒元年）羅大春率所部陳光華、陳輝煌等建成後山北路，全長約現今100公里左右。

開路艱辛，前人血汗不能忘

　　從今日還豎立在朝陽社區的「羅提督開路碑」碑文，可以看見當年開路的艱辛與採用的工法，在羅大春遲未銜命來台之前，先由「夏獻綸以千人伐木通道自蘇澳及東澳」，任務交接之後，「大春徵募濟師，斧之、斤之、階之、級之、碉之、堡之……軍士緪幽鑿險，宿瘴食雺，疫癘不侵，道路以關……」。根據古道研究者吳永華訪談耆老，當時遇石壁擋道，往往先用火將岩石烤熱，再以冷水潑石使其龜裂，才得以開鑿。但是因為天然災害、瘴癘疫病，加上「番」情反覆，難以行走，沿途駐防耗費糧餉，決定撤廢。其後雖經岑毓英、劉銘傳等嘗試開通撫墾，但勉強開通後，又盡皆荒廢。

　　日治時期，1910年（明治43年）蘇澳到南澳間長度34公里、寬約1公尺的警備線局部開通，沿途並設七個警察官吏駐在所。1914年（大正3年）討伐太魯閣戰役，日本組警察搜索隊開始開鑿沿岸理蕃道路，「這條沿岸道路是東西部的聯絡要道，開鑿範圍自卓基利（得其黎）起，經屈駒珠、大南澳至蘇澳，完成後交通將更為便利。」（《台灣日日新報》，1914）沿岸理蕃道路將新城經得其黎到姑姑子斷崖的路段首次連通，等於是克服了清水斷崖段的中斷，距離後山北路荒廢以後，相隔有38年之久。《台灣日日新報》報導：「搜索隊將道路沿線兩側的林

1. 吳永華，《蘭陽海岸之歌—蘇花古道與河口濕地的深情記事》，台中：晨星出版社，1997，頁26。

木砍除，清出障礙以便於行走，開鑿此道異常辛苦的情事。如果稍一不慎便從眼前的峭壁墜下，落入海裡。」從開通的速度，以及重點在砍除林木來看，有可能大多是依循清代舊路，只是整理路基而已。

而後1916年（大正5年），日本人開始新闢東海徒步道或稱臨海路，路線雖然有所不同，但施工最困難的段落也是在清水斷崖，根據《花蓮縣志》提到，「清水段是整條路施工最為困難的地區，因為斷崖高聳壁立，幾乎無插足之處，工人必須用長繩繫腰，從山上縋至半崖，用錐鑿孔納入炸藥，引導火線爆炸。」這一段施工的作法，也像內太魯閣錐麓古道或後來的中橫公路，用繩子綁著人垂下，在岩壁上開鑿山來。往後開闢蘇花公路，埋設炸藥開鑿斷崖，仍是高危險的動作，因此在今日蘇花公路116.7公里處，東澳慶安堂的神龕上設有「開路先鋒爺」紀念前仆後繼的築路者，提醒後人，通行從來都不是理所當然。

在岩質堅硬大山開鑿出的蘇花古道，屢屢面對道途中斷、人定亦無法勝天的現實。

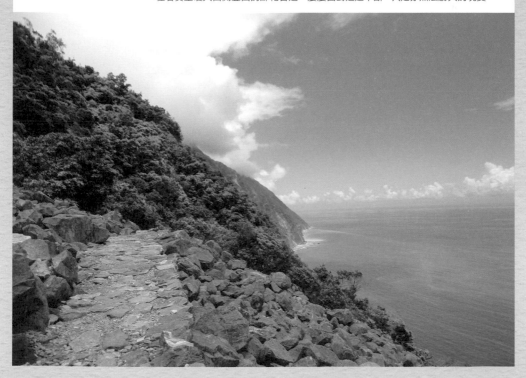

車行快速在隧道中飛梭，只有幽暗明滅的路燈伴隨，古人所謂的「峭壁插雲，陡趾浸海，怒濤上擊，眩目驚心，軍行束馬，捫壁而過，尤稱絕險」的風景，只有步行古道方能得見。也在這一年，太魯閣國家公園管理處成立蘇花管理站經營蘇花海岸地區，並委託古道專家楊南郡、李瑞宗調查研究蘇花古道。

山鹽青

經過嚴謹的文獻比對，李瑞宗三度在崖壁密林中上下找路，終在太魯閣族人的引領下，依循電話線桿與礙子的線索，找到了保存最為完整的一段3.5公里的石碴仔古道，距離開闢當時已隔88年。[2]古道平均海拔約在200至370公尺之間，大多路段就如日據警備道般起伏不大，沿線經過四處乾溪谷、三處亂石大崩塌地，以及警察駐在所、分遣所及舊部落等三處遺址。但古道多處損毀，而且受到隧道開闢以及礦場開挖，古道前後切斷，孤懸崖壁之上，也無路可上下。

國家公園邁出勇敢的一步

當時在太魯閣國家公園同仁努力下，已經陸續完成中橫與合歡越嶺、蘇花與後山北路兩條境內最重要的古道調查報告，她們開始思考如何運用這些基礎研究，選擇適合的路段重現。位於蘇花公路上方的古道，可及性高，而且還可分散中橫公路沿線過多的遊客。於是在2009年配合行政院擴大就業方案以及新成立的登山學校課程研發，規劃了「步道修護人才培訓計畫」，為雇用的24名附近部落原住民及資深志工進行手作步道培訓，我跟伍玉龍老師就是因此有機會認識這條古道、認識這些太魯閣族的朋友們。

2009年9月21日，剛好是九二一大地震十週年，八八風災後第43天，我們準備展開修復蘇花古道的工作。這個時間上的巧合提醒我們，地震、風災是與台灣相伴的宿命，面對已經將近百年、環境劇烈變動的古道，如何可以挺過下一個百年，端視我們怎麼定義「耐用」。我最初開始思索步道的問題，即是起因於硬鋪面步道導致的膝蓋痛，繼而注意郊山步道全面花崗岩化、水泥化的現象，而根源正是來自人們對於堅固耐用、一勞永逸、人定勝天的工程迷思，但水泥步道不只會讓人傷腳、施工過程破壞自然，而且由於無法適應山河大地的變動，反而容易

2. 探查的精彩紀錄與古道的歷史，詳見李瑞宗，《蘇花道今昔》，花蓮：太魯閣國家公園管理處，2003。

裂開或掏空，一旦損壞只能仰賴工程補救，耗時又浪費公帑。

　　國家公園選擇順應自然的變動，向傳統智慧學習，依循古道的精神，用人力手作的方式修復，看似緩慢而且現地行政管理成本更高，但是比較彈性，隨時可以因應現場發現的遺跡進行調整，甚至學習現地的工法施作，不用遷就工程設計圖而破壞古道原貌，也沒有工期完成壓力而草草了事，未來即使遇到災害，也可以持續以人力常態維修，這樣的模式其實比較「耐用」。在這個過程中還可以提供就業機會、培力專業技能、提升就業競爭力、結合社會資源進行保育工作，建構在地居民參與的經營管理模式。

　　雖然是掌握手作步道的精神大原則，但到底具體應該用什麼樣的工法，來恢復這段蘊含著大自然巨大力量和太魯閣族人斑斑歷史的古道呢？我開始在歷史文獻裡面尋找線索。

與古代築路人隔空對話

　　找到古道路基之後，「伐木通道」當然是第一步，是夏獻綸開後山北路的第一步，是日本警察搜索隊修沿岸理蕃道路的第一步，也是往後每每要從荒廢狀態

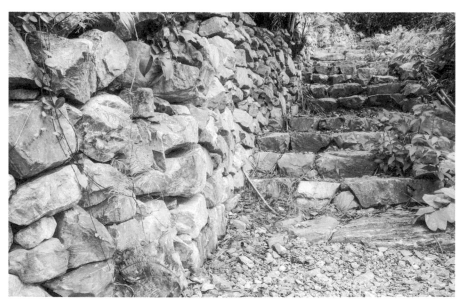

大理石疊砌成的石階與駁坎是手作的極致。

太魯閣族人在水源谷遵循現地古法的砌石工藝，高明得讓人難辨今昔。

中重新修通的第一件工作。接下來的問題是古道要修多寬？由於路基多少已經損壞崩塌，狀況不一，按照《台灣省通志》所述是「平路一丈，山蹊六尺，俾榛莽勿塞，車馬可行」，而1896年日治初期（明治29年）台灣守備混成第一旅團尋找北路路跡，曾詳細記錄清代舊路狀況，[3] 當時丈量寬度是「平坦處一丈，險處五尺」，也就是說平路差不多三米，山路約150到180公分，而以李瑞宗的探查紀錄，在第二乾谷步道完整的路段有120公分，狹窄處大約60到90公分。於是依據現場環境空間條件，以及古道原本就發現有疊砌砌石駁坎作路緣，過水源谷段砌石將路面築高，以使前後保持平緩的作法，就成為古道復舊的重要依據。

遇到陡峭處需要作階梯，但開鑿後山北路的提督羅大春與繪製台灣輿圖的兵備道夏獻綸曾有不同的見解。原先負責開北路的夏獻綸率「鎮海一營並募士勇千三百人、料匠二百」；移交給羅大春時，「只九百二十勇、百五十八匠並銀萬兩」，當時夏獻綸的進度是「開東澳路二十餘里、築碉樓一所」，作法是「蓋山

3. 台灣守備混成第一旅團司令部編，《台灣史料》，明治33年刊行，成文出版社重印，中國方志叢書台灣地區第120號，1985年3月，頁614-623。

路俱墾泥為級，闌（攔）以橫木，左右各釘木樁」；羅大春在其《台灣海防並開山日記》上批評其「非如石磴堅固。且須盤旋曲折，否則人馬既難陟上；而沙土性鬆，一遇大雨，山溜直下，泥級即有坍塌之虞」，其實夏獻綸的作法就是今日所稱的「土木階梯」，羅大春則主張採取砌石階梯，尤其後來開闢斷崖多石地段時，還「從噶瑪蘭廳多召石工」，以砌石工法為主力。在實作培訓課程時，兩種工法都有運用，主要是從現場土壤狀況與石材來源分採不同工法，與百年前的工法討論類似。

沿途會經過四處乾溪谷，其中有一處有水管通往坂下定置漁場的谷地，稱之為水源谷，平時看起來水量不大，但颱風時就不是如此，此處是否要作橋，以及如何作，就成為我們討論的重點。羅大春曾記錄下，1874年（同治13年）8月，台灣夏天常見的颱風，為古道帶來大水，但場景是在大南澳，自初六日起，風雨大作，溪流四溢，當時大南澳兩河邊決為四，羅大春於是命人「以木櫃裝石為趾，聯巨木以通行人，道乃不梗」。按照台灣守備混成第一旅團描述，大南澳橋長八十丈餘，濯其力橋長七丈餘，大南澳的橋的確相當具有規模，只是不知是否還是清代作法。但畢竟乾谷規模不像大南澳，因此參考日治時代浮築路工法，用乾谷的塊石疊砌起來，讓水可以從孔隙流走，古道也可以維持平緩的坡度。

至於臨海崩石坡那段，古文獻沒有提及，李瑞宗雖記錄「石坡的中央，有著一段清楚鋪疊的石板步道。長約100公尺，大多呈往左斜前45度的方向鋪設，寬約1.2公尺，石塊交錯拼接，還有一些大石塊錯置兩旁」，但沒有照片，我在現場來

（左）用人力手作方式修復古道，隨時可以因應現場彈性調整，未來也可以持續以人力常態維修。
（右）太魯閣族築路人手作的步道是工藝極品，足以驕傲諸子孫。

回尋找也沒有發現，只看見整片「自山頂而下遍布枕頭般大小的石塊」，看文獻實在不覺枕頭大有什麼，實地看到但覺大小不僅只枕頭，即使大小接近，每顆石頭的重量也非如枕頭輕如鴻毛，面對這種場面，怎麼有辦法復舊成石板步道呢？

當時的我並不知道，日後這群太魯閣族人將會證明我的判斷錯誤。他們將會印證，1874年10月，過大濁水溪後，至跳湧地方忽為石壁所阻：「陳輝煌之開路也，因阻於石壁，別無他徑可緣，不得已，遣人至新城約李阿隆等招徠太魯閣番社十餘人，俾為嚮導，工程方有措手處」，雖然是在大石公嶺路，並非今日要修復的古道，但卻是因為太魯閣族人出手，而後羅大春方能順利開抵新城。太魯閣族人的嚮導與石工，真是血液裡流淌的基因啊！

接下來在此處持續展開的古道修護工作，將會在太魯閣族人手上逐步重現已被改道與速度遺忘了的蘇花古道。

太魯閣族人傳承的新百年古道

在2009年培訓課程結束之後，擴大就業的夥伴就展開實質修護，畢竟是辛苦的工作，擴大就業的薪資也很微薄，有些人動機不強，伍玉龍去了幾次，自己身體力行扛起重活，慢慢地也帶動了工作。經過這段實驗與摸索，太管處於2010年確定重現蘇花古道百年風華的目標，並改採開口契約方式進行「蘇花古道手工修護計畫」，留用其中六位參與培訓的優秀學員，由太管處保育巡查員太魯閣族的阿莖·尤

無患子果實

給依爭領隊，每星期修護古道三天，由參與的成員共同構思討論，沒有施工圖，依現場地形地勢整修，修護初期若遇技術問題，即邀請伍玉龍親赴現場提供建議與指導。

這段期間，千里步道協會開始協助太魯閣國家公園推動步道志工的培訓與服勤，所以每回進出洛韶與綠水登山學校基地前後，只要有時間，我就會繞去施工現場看看。原本爬上第一個亂石崩塌的Dada（意思是休息處），是不斷滑落無法著力的陡坡，先是2009年之字型改道，並且用杉木作土木階梯，結果隔年再去，已經開始改成砌石階梯，而彷彿石頭多到用不完的Dada，竟然在這群太魯閣族人的手上，慢慢地疊砌成砌石階梯搭配砌石擋土牆的結構，原本很難走的路段，已經變得很好走。那時砌石擋土牆的石塊還不夠大，結構有些瑕疵，每次跟他們溝通討論，下次再去就調整過。

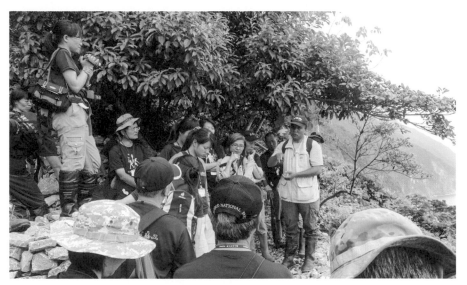

阿芷‧尤給依分享蘇花古道手作修護的過程。

　　2010年完成南側入口經Dada至水源谷路段計長約800公尺，2011年完成自水源谷經分遣所平台至臨海崩石坡路段約700公尺，接著闢築崩石坡之後的段落，至2013年底修復路段總長將近3公里，而且他們還自己組裝了幾處不落地階梯。如果沒有看過古道荒廢、根本沒有路基的樣子，可能無法想像工程之巨大，而且也難以分辨哪一段是古道，哪一段是後來修復的。最讓我嘆為觀止的，是原先覺得不可能整理出路面的臨海崩石坡，他們竟然按照李瑞宗描述的方法，把亂石崩雲的大崩塌地，整出一條清楚的石板路，甚至鑿切大塊石，以求石塊拼接密鋪得更為平整。連伍玉龍都大為讚嘆，期間走訪過的專家學者與國家公園管理處及林務局同仁都公認，這種品質是一般發包工程無法做到的。

　　施工過程中經過凡那比、梅姬等颱風與多次地震都安然無損，即使重創蘇花公路沿線的蘇拉颱風，幾乎整個刮去了入口處的路邊停車場，導致步道入口路基流失毀壞而被迫封閉步道，但上方的古道仍大致維持完好，僅需移除倒木略做整理即可。當我再次遇到這群太魯閣族朋友，向他們致上敬意，他們雖然還是一貫靦腆低調，但是臉上的笑容已經不同於最初僅是陌生而客氣，此刻他們是謙遜而驕傲的滿足微笑，因為他們很有信心這將是一條經得起百年考驗的步道，而且他們最大的願望就是：日後古道全線完工對外開放時，要帶著自己的孩子來走，讓孩子看見「這就是爸爸的工作」。

砌石階梯：
與石共舞的職人魂

手作步道強調就地取材的重要性，減少外運材料所消耗的碳排放與環境衝擊，更能使步道設施融入現地環境。以石硿仔古道為例，該地質以石灰岩、大理岩為主，因此運用現地石材鋪設步道踏階、駁坎甚至路面，使步道全線景觀具有一致性，也凸顯當地太魯閣族人傳統精湛的砌石工藝技術，讓古道重現歷史氛圍。此外，砌石階梯在不同地質環境、地形也有不同的作法，例如在以片岩、頁岩為主的環境，階梯會改以「豎砌」的方式，將石板插入地面作為踏階前緣，再將土石回填成踏面；或是排灣族、魯凱族地區，有些會埋放小塊石做基礎，再用扁平石板覆蓋做踏面。此案例則以一般運用塊石施作的砌石踏階為主。

❶ 蒐集現地石材並依大小分類，大型且面平的塊石用於階梯，其餘小型、細碎或不規則者可用於回填嵌塞縫隙；階梯塊石應配合步道寬度，挑選長寬大於50－60公分、高度介於15－20公分者。

❷ 施作順序由下而上，於預定設置第一階的位置橫向開挖，開挖深度、寬度、長度依塊石及預定階梯高度（階高）而定。

❸ 埋放塊石時，應依個別大小調整開挖深度與寬度，其開挖面應向內傾斜使

砌石頂面微抬，並使塊石埋入土中，露出高度應符合預定階高。

❹ 稍作固定確保不再鬆動後，再行埋放下一顆塊石，相鄰塊石務必緊靠、相互咬合，並使踏面外緣與頂面前後切齊順接；一階所需的塊石數量依步道寬度而定，使階梯面與步道同寬。

❺ 第一階固定後，於砌石背面回填碎石並覆土夯實，接續施作第二階；若塊石體積夠大，確保有足夠的階深後，第二階塊石亦可直接壓在前一階上，強化階梯的穩定度。

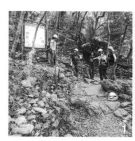
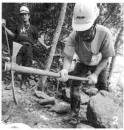
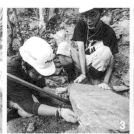
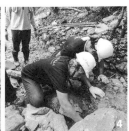

Tips

- 理想的砌石階梯，設施穩固的力量主要應該來自塊石的自重，體積、重量不足的塊石很容易被踢落、鬆動。因此，當有足夠大小的石材時，能以一到兩塊大石作一階，會比用上好幾顆小塊石排砌還穩定。若是必須使用到較小的塊石，也應避免放置靠近下邊坡以免滑落。

- 階梯行走是否舒適，關鍵在踏階高度與踏面深度（階深）是否符合使用者腳步的跨距。一般來說，階高建議介於10－20公分，而階深與階高成反比：當踏階愈高，階深就應相對減少以配合跨距，該關係可用「2倍階高加階深約等於65－75公分」的公式表示。但即使是符合此階高與階深比的踏階，也不建議連續不斷，持續的階梯將增加使用者的體力負擔，也使步道體驗單調化。

❻ 接續施作第二階時，務必注意與第一階的塊石接縫位置錯開，即所謂的「交丁」。

❼ 重複「步驟2」到「步驟5」，直到完成預定之踏階數即完成。

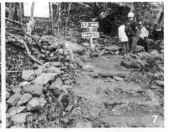

步道看點

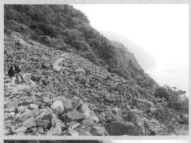

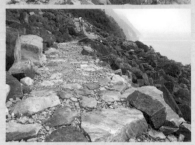

N

↑ 清水斷崖

⑤ 臨海崩石坡

④ 分遣所平台

③ 水源谷

太平洋

② Dada

① 上坡

○ 步道入口

往花蓮↘

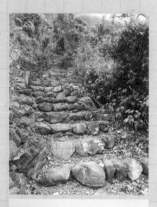

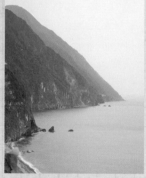

1.（上）陡上坡的石階回頭便能看見海景。（下）從陡上坡的石階向北望就是絕美的清水斷崖。

5.（上）臨海崩石坡自山頂而下布滿「枕頭般大小的石塊」。（下）在亂石大崩塌地整出一條清楚石板路，施作品質令人嘆為觀止。

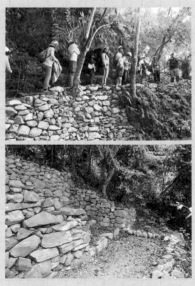

3.（上）水源谷路段參考日據時代砌石浮築路工法，人可行，水亦可從塊石孔隙流走。（下）往水源谷砌石步道轉角設計饒富創意。

4.（左）分遣所平台上仍遺留當時木製電線桿與礙子。（右）昔日分遣所平台仍可見石砌駁坎遺址。

2.（上）亂石崩塌的Dada，本是無法著力的陡坡，修復後好走又能賞景。（下）休息砌石平台，由太魯閣族人疊砌成砌石階梯搭配砌石擋土牆的結構。

注意事項

1. 由於2012年的蘇拉颱風重創花蓮和仁、和中、崇德、新城、秀林一帶，蘇花公路沿線山壁也多處崩塌，石硿仔古道入口也被沖毀，打亂了原先對外開放的計畫。
2. 位於蘇花公路上方手工修復的古道，歷經多次風災尚保存完好，無路可上去的古道，寧靜的時空也意外維持下來，成為隱藏版的未來步道。
3. 目前出入口皆已中斷，無法進出，步道路況不明，暫不對外開放，請勿進入。

02 ｜花蓮｜ 太魯閣綠水文山步道
跨越時空，百年手工築路的傳承

文｜林芸姿

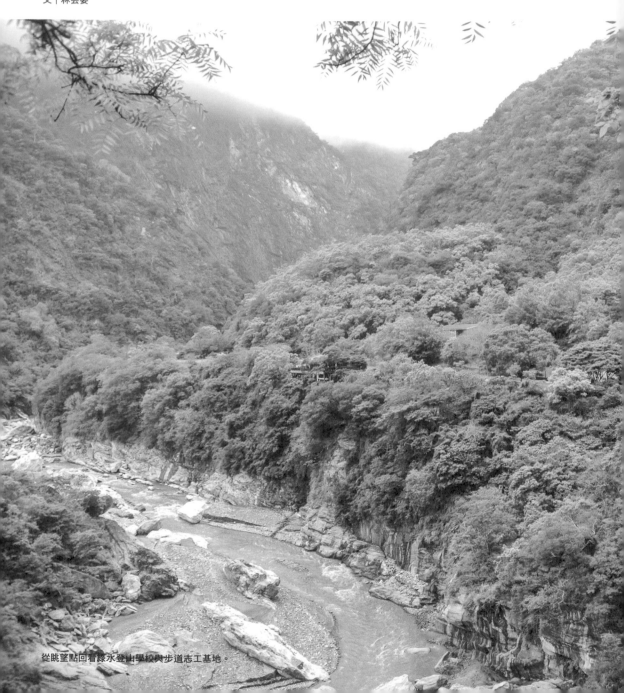

從眺望點回看綠水登山學校與步道志工基地。

位於花蓮太魯閣國家公園的綠水文山步道，屬於合歡越嶺古道的支線，
三百年前即為太魯閣族群往來聯繫要道，
日治時期曾先後成為理蕃警備道路與日人登山健行路線，
是一條充滿自然原始風貌與人文故事的古道。
隨著歷史的演進，不同時代的築路人在此地進出、足跡交疊，
現今登場的，是一群穿著深藍色工作服的「太魯閣步道志工」，
懷著修復百年古道的夢想，在這裡延續「手作築路」的精神。

步道位置 花蓮縣秀林鄉，海拔約450－620公尺。

步道總長 從綠水合流步道三叉路口到文山吊橋約5.5K；建議從南側入口（三叉路口）步行至手作步道路段約800公尺處即可原路折返。

步行時間 全段約4.5-5小時；手作路段約45分。

適走季節 四季皆宜。

步道小檔案

▸ 綠水文山步道全長約5.5公里，走完全程需5至6小時。

▸ 位在文山溫泉與綠水之間，屬於合歡越嶺道的支線。

▸ 全線幾乎都在林蔭的覆蓋下行走。

▸ 為兼具自然風貌、濃郁人文氣息的古道。

▸ 沿途山坡陡峭，多處臨崖險峻，偶須手腳並用的攀爬。

▸ 步道在綠水端，可銜接短而優美的綠水合流步道。

步道特色

▸ **生態景觀**：豐富的森林林相、石灰岩壁植物。可遠眺中橫公路、白楊瀑布、文山及綠水等區。

▸ **人文遺跡**：日治警察駐在所遺址，太魯閣族馬黑揚、陀優恩部落舊址的砌石駁坎。

▸ **手作路段**：整建項目有橫向砌石導水溝、路基整理、路緣石施作、砌石護坡、橫木跨橋。在綠水文山、合流兩步道交會處，設置砌石階梯。

說到太魯閣，腦海中立刻浮現的是壯闊的大理石峽谷地形。千萬年來，立霧溪水切鑿著堅硬的石灰岩層，形塑出深邃、陡直的壯麗溪谷，早就是國際知名的世界級景觀。

要在這岩盤堅硬的質地上築路與通行，是於這片土地上居住、交通與移動最重要的課題。不同時代的築路人，在此地跨越時間的尺度，追隨前人開拓者的精神而行，在同一個空間交疊，感受亙古之美。現在，有一群身穿深藍色工作服的「太魯閣步道志工」，懷著修復百年古道的壯志，以手作方式，在此努力揮汗築路，賦予了步道新的生命。

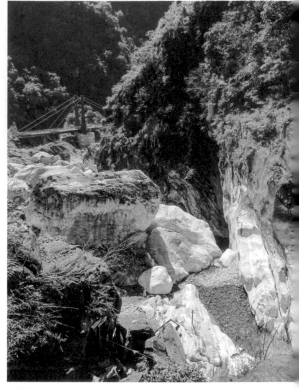

遠眺荖西溪壯麗溪谷，雪白的大理石映著青山綠水。

太魯閣步道志工三級制培訓

2009年，太魯閣國家公園針對解說、保育志工以及園內太魯閣族人，辦理了兩梯次「手作步道修護」人才培訓，當時戶外實作的場域，分別是綠水文山步道、蘇花古道石硿仔段，成效廣受肯定。隔年，太魯閣國家公園管理處正式以計畫委託千里步道協會辦理「步道志工培訓」，也是台灣首次公部門依據《志願服務法》成立的步道志工隊伍。當時在以「修復合歡越嶺古道及其周邊舊道」為號召的吸引力之下，報名的人超過了300位，最後在洛韶完成初階培訓的共計有127人。

山芙蓉

睽違一年，2012年才又重新啟動步道志工的訓練與服勤，這兩年之間，太管處保育課與我們踏查了許多合歡越嶺道的相關路線，最後擇定以「綠水」作為步道志工基地。因河階地勢平坦，鄰近國家公園登山學校地質展示館，服務設施完整，周邊可作為步道工法施作的展示場域：向西，可持續修復

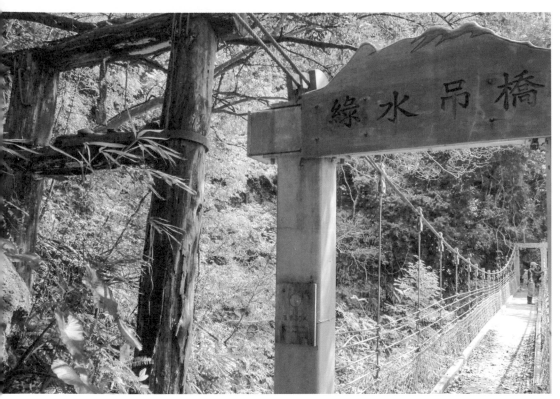

<div align="right">綠水文山步道上的綠水吊橋。</div>

「綠水文山步道」，向東，也可由綠水合流延伸至「合流駐在所」，越過荖西溪後，還可以連接上錐麓古道。

「綠水文山步道」全長約5.5公里，屬於合歡越嶺道的支線，位在文山溫泉與綠水之間，走完全程約需5至6小時。步道沿途仍有日治警察駐在所，以及馬黑揚、陀優恩部落舊址的砌石駁坎，全線幾乎都在林蔭的覆蓋下行走，是一條兼具自然風貌、人文氣息濃郁的古道。在2005年之後歷經幾個強烈颱風的侵襲而崩塌封閉，直到2010年8月完成整修，才重新開放民眾進入，步道在綠水端則銜接短而優美的「綠水合流步道」。

太魯閣步道志工，依照服勤與培訓的程度分為三級制：分別是步道實習志工（力行）、步道志工（任勞）、步道指導志工（任怨）。2012到2013年間，在

綠水辦了四場次三天兩夜的服勤，志工以手作方式陸續施作「綠水工法示範步道」、修護綠水文山步道、合流步道等。

揮汗走過4年，87位熱血志工完成了實習義務，成為「任勞級」志工，全國第一支依照《志願服務法》成立的「太魯閣國家公園步道志工隊」正式成軍。同時，有24位志工參與進階培訓課程，除了工法的精進，當然也要修煉其他的功夫，像是步道調查工具的使用、繩索滑輪省力系統的運用、無痕山林（LNT）訓練等，逐步邁向「任怨級」。

2015年，則以六場次保育工作假期的形式，由結訓後的指導志工們負責事前的勘查規劃，與步道施作時的分工帶領，除了提供志工隊回流服勤的機會，也開放號召一般民眾報名參與，以銜接綠水合流步道與合流駐在所河階台地為目標，當年度整理出了蕃童教育所遺址門柱前方完整的小石階梯與駁坎，為後續發掘該處的歷史，打開一扇可能的門。

砌石工法，挑戰力道、默契與創意

在太魯閣峽谷，當然得仔細學會如何善用大理石！不只是在「綠水文山步道」上，可以說在「太魯閣」的所有工法，最基本也最讓大家刻骨銘心的，就是「砌石」工法了！無論是擋土駁坎、階梯、截水溝等施作，主張採用現地材料、融入自然環境的手作步道工法，都需要搬運巨大石頭，或挑運碎細的石子進行夯實，無論哪一種石頭的搬運施作，都是挑戰，需要相當的體力；而在這個過程中，唯有志工之間相互協調配合、團結分工，才能成事。

（左）位於綠水登山學校附近的白色屋子，目前是步道志工的基地。（右）粗壯風倒木得好幾位壯漢一起扛。

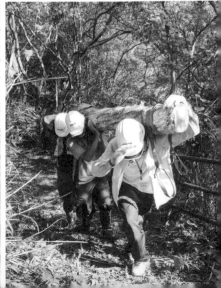

合歡越嶺道：
今昔築路人血汗結晶

沿著立霧溪谷的兩側深入、蜿蜒貫穿中央山脈的「合歡越嶺古道」，是昔日連接太魯閣口翻越合歡山接通霧社的交通要道，可以說就是一部「台灣東部開拓史」的縮影！

它的前身，即是立霧溪流域泰雅族東賽德克群（Sedeq）各部落間的聯繫要道，三百年前，他們的祖先遷徙向東拓展，沿著立霧溪主流及其各大支流兩岸，陸續建立起97個部落，約1600戶；這些部落分為「內太魯閣番」與「外太魯閣番」，部落之間往來頻繁，且不時因爭奪獵區而征戰。

日治大正三年（1914年），當時的台灣總督佐久間左馬太，親自率軍警征討太魯閣番，是為著名的「太魯閣戰役」。當時為了軍事用途、輸送火砲輜重等目的，開闢了一條自中央山脈東邊的埔里起，經霧社、合歡山、屏風山北麓至天祥的戰備道路，寬1.2至1.5公尺，它就重疊在這些部落間原有的交通舊道之上。征伐戰役之後，日人在沿線設立警官駐在所，並重新選線，修建拓築「理蕃警備道路」，根據1915年《台灣日日新報》報導，以一天20錢的工資動員了三萬九千人次，於1916年完成了內太魯閣段落的古道，形成交織的舊道系統。

承載人文史蹟的自然步道

時移事遷，當年血跡斑斑的古道戰場，不到二十年之間，在昭和九年（1934年）時，日本興起登山覽勝風氣，由於合歡越嶺道沿途風景絕美，台灣總督府特別撥款重修，隔年合歡越嶺道終於全線整修完工，成為當時最熱門的登山健行路線。

戰後進入國民政府時期，數以千計的榮民、官兵投入中橫公路的興建，沿線許多路段使用了合歡越嶺道的舊路基，然而工程的作業倍極艱難，全要仰賴人力施工，一斧一鎚的穿岩鑿壁，血汗築路。

今日，合歡越嶺古道從大禹嶺到花蓮還留存著的路段，除了「綠水合流步道」、「錐麓古道」已由太魯閣國家公園管理處整理規劃並開放，其餘多因乏人使用及年久失修，逐漸淹沒在荒煙蔓草之間，許多段落甚至已崩塌毀壞。

「太魯閣國家公園步道志工隊」的最大願景，就是希望要以十幾年、二十年的時間，逐步以「遵古法、純手工」的虔敬態度，慢工出細活地重現這一幽微的歷史與地理空間。

當運用鐵鍬棒（俗稱「肉魯仔」）移動巨石做階梯時，必須要有人支撐、有人推動；要讓石頭轉向時，在各個不同位置的人，也要相互配合使出不同的力道才能夠精準轉向，這不僅能建立團隊感，也磨出了大家對大理石的特殊感情。值得一提的是，在2012年8月蘇拉颱風之後，「綠水文山步道」出現了一處大崩坍，剛好成為兩個禮拜後步道志工服勤的實習好機會。兩組人馬約20位志工，花了一天半的施工時間，以人力搬運的方式，竟然清除了將近三噸的崩坍土方！還重新整理出了路基，也修好了砌石駁坎。

在施作過程中，未必總是陽剛粗獷、硬碰硬的體力工，還有需要志工展現細緻巧思的時候，因為

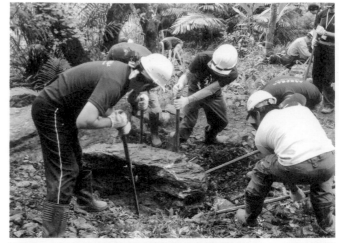

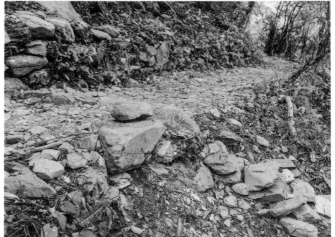

（上）合力移動現地大石作為砌石階梯材料，有賴團隊合作的巧勁。
（下）設置橫向截水導石，下邊坡出水口也必須以塊石鋪設作為消能及抗沖刷。

步道的維護也講究創意及環境美學！譬如有一處學員們暱稱為「轉角遇到愛」的所在，原先是一塊用來固定水管的角鋼矗立在步道的叉路口中央，隨時會有不小心踢到而受傷的危險。於是志工們巧妙地運用了大型平坦的石頭，在上面施作了一個供人休憩的砌石，同時也安妥的蓋住底下的角鋼。如今我們在進行手作步道導覽時，一定會提到這個以偶像劇為名的典故由來。

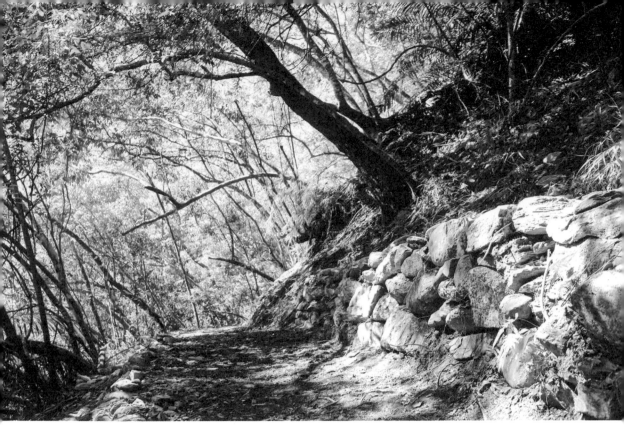

手作步道會隨著時間變化而呈現不同樣貌與美感。

桫欏

手作步道有生命，講究環境美感

工法要因地制宜，不同的人施作也會展現不同的巧思。一樣是施作乾砌石駁坎，有些志工喜歡在砌好的護坡石縫間種下腎蕨，有些人則在旁種下姑婆芋。當志工半年或一年後再回來巡視，發現先前手植的植物生長得欣欣向榮，總會湧上一股難以言喻的喜悅，也因此深切領略到「步道是有生命的」道理。當被人工擾動過的步道旁的植被長了回來、當不同季節的落葉飄落其上、當步道隨著時間變化而呈現不同風貌⋯⋯，都是不一樣的美；親自用手撫摸過每一顆石頭的志工，最能深刻領略及體會這份感動。

在全線多採用石頭工法的「綠水文山步道」上，出現了兩處難得的木頭工

法施作點。一個是運用現地兩段被颱風吹倒的倒木，在志工們反覆討論之後，設置了一座小巧可愛的原木跨橋，因為是自然的風倒木，於是橋體擁有不同於工程發包設計的微妙曲線。另一個則是志工運用了步道周邊的倒木樹枝，在平緩有腹地的休息處，架起了饒富野趣的造型立牆，為荒野中的步道創造了一個融入自然而不突兀的視覺焦點。

尺寸向前，延續築路人的傳統

　　對於每一位曾經參與施作的志工來說，返回步道現場是一場悸動人心的必要儀式。以綠水為基地的太魯閣步道志工，在一次次回來服勤、訓練、甚至帶人導覽時，透過細心觀察步道的變化情形，更能深刻體會「用雙手守護步道」的成就感與感動。而這群來自四面八方、有志一同的志工之間所激起的歸屬感及認同感，也是現代社會疏離人際關係中罕有的珍貴緣分，每一次在新城火車站看到一位又一位穿著深藍色工作服的志工陸續出站集結，總是難掩內心的激動。

　　「鑿石方逢玉，淘沙始見金，青霄終有路，只恐不堅心。」這是一位志工在東京淺草觀音寺所求得的籤詩，彷彿和印在工作服上的「We Redefine Rockers」這句豪情萬丈的話語一樣，

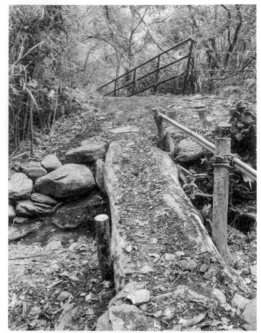

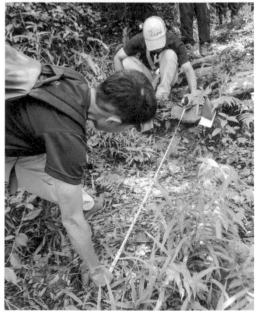

（上）利用倒木施作過水橫木跨橋，在兩橫木中間填土石可有效避免木頭溼滑問題。（下）進階培訓學員進行步道工項勘查，詳實的操作標定、放樣、拍照、測量、記錄等步驟。

勉勵著這群熱血的太魯閣步道志工。

　　遙想兩、三百年前太魯閣族人遷徙的獵徑；遙想
一百年前日本兵先後為理蕃、覽勝而修築的合歡越嶺
道；遙想五十幾年前，退輔榮民拚上性命在大理岩峭壁
上鑿出凹洞、打通中橫；這條古徑上的步道志工，以綠
水為基地，立志逐步手工修復古道，期待延續築路人的
偉大傳統：尺寸向前，不屈不撓！

野生百香果

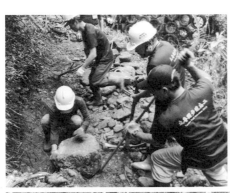

（左上）身穿深藍色工作服的太魯閣步道志工們，懷抱著逐步手工修復古道的夢想。
（右上）進階培訓學員分組練習GPS標定、拍照，紀錄步道調查資訊。
（下）進階培訓學員分組練習滑輪省力組的架設作業。

砌石駁坎：
跟石材搏感情

理想的步道在前期規劃階段，應透過適當的選線降低對環境的衝擊，並盡可能減少設施的數量與量體，不僅是減少資源的耗損，也有利於後續的常態維護。但當步道路線因應自然環境的變化而必須設置設施時，也應透過審慎的觀察與評估，依現地可取得的自然素材，選擇適切的工法。一般而言，自然環境中能取得的材料不外乎土木砂石，在太魯閣國家公園的綠水文山步道案例中，步道志工學習如何運用當地的大理岩，施作砌石駁坎（矮牆）作為上邊坡的擋土牆。

工序

❶ 蒐集現地石材並依大小分類，體積夠大且面平的塊石用於駁坎（或階梯），其餘小型、細碎或不規則者可用於回填，或嵌塞縫隙以穩定砌石。

❷ 適當清理預定施作之坡面，並移除危木與腐植質以利作業。

❸ 以木樁及細尼龍繩（水線）放樣拉出水平線作為駁坎完成面的基準，並使第一層砌石外緣切齊此線。

❹ 沿水線縱向開挖，開挖深度依預定排放之塊石大小而定。

❺ 埋放第一層塊石時，應依個別塊石大小調整開挖深度與寬度，其開挖面應向內傾斜使砌石頂面微抬，且塊石埋

入土中深度至少1/3。

❻ 稍作固定確保不再鬆動後，再行埋放下一顆塊石，相鄰塊石務必緊靠、相互咬合，並使砌石外緣與頂面盡量前後切齊順接。

❼ 第一層完成後，於砌石背面依序回填小塊石、碎石、岩屑並覆土夯實，回填面可略高於該層砌石頂端，以利排放下一層塊石，這樣下一層砌石就不容易前傾。

❽ 接續疊砌第二層時，務必注意同一層相鄰塊石的接縫位置應與下層錯開，即所謂的「交丁」，且第二層砌石外緣應略為退縮，使駁坎完成面微向後

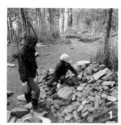

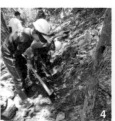

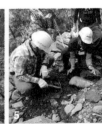

TiPS

● 砌石工法因不同的地質環境（例如石灰岩、砂岩、片岩等），可取得的石材質地、形狀（如塊石、卵石、石板等）而有不同作法，本案例僅介紹乾砌塊石工法中的一種。此外，砌石駁坎除了用於上邊坡作為擋土牆，類似的作法亦可應用在下邊坡以鞏固路基，或是應用在上邊坡水路做為小型水土保持壩。

● 砌石階梯同樣因地質條件差異而有不同施作工法，但除了運用石板「豎砌」的方式之外，同樣都必須注意「抬頭」、「交丁」、正面與頂面切齊平順等基本要領，且應盡量以大石為踏階，再依現場環境彈性變化。

● 一般而言，當砌石駁坎高度超過1.5公尺，或是長度超過5公尺時，建議應在適當位置埋設大塊石作為基石（anchor stone），且應高於同一層完成面的高度；此外，若有長形的塊石，亦可在適當位置以長徑埋入邊坡的方向擺放，可發揮類似錨定（anchored）或加勁（reinforced）的效果。

傾，避免垂直甚至前傾。

❾ 重複「步驟6」與「步驟7」直到完成預定之高度。

❿ 最後頂層放置表面平整的石頭「壓頂」便完成。

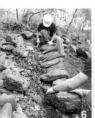
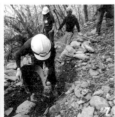

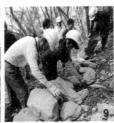
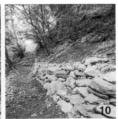

步道看點

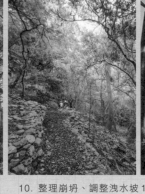
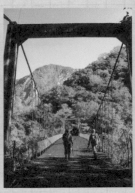

6. 綠水合流步道口的楓香林道，雖短卻青綠盎然。

10. 整理崩坍、調整洩水坡度、施作上下砌石護坡。

11. 文山吊橋橫跨大沙溪。

N↑

↑往文山、文山吊橋
⑪

綠水文山步道

砌石護坡
⑩

步道三叉路口

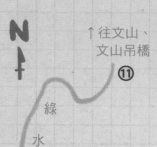

步道入口
⑤

④
綠水地質展示館
（國家公園登山學校）

⑨
⑧ 砌石護坡

綠水合流步道

⑥
楓香林道

⑦ 砌石階梯

② 眺望點

往合流↘

← 往天祥、稚暉橋
⑫

③
綠水服務站

中橫公路

① 慈母橋

往花蓮↘

立霧溪

1. 以壯闊立霧溪峽谷為背景的慈母橋。

3. 在綠水服務站可享用餐飲服務。

4. 綠水地質展示館／國家公園登山學校周邊是步道工法施作的展示場域。

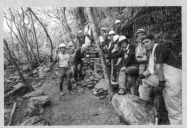

. 逐層往後退縮的砌石護坡，施工後種
值腎蕨作綠美化。

9. 此處為綠水文山、合流兩步道交會處，
為手作步道施作點，也是綠水文山步道的
南側出入口。

交通資訊

◎大眾運輸：搭乘台鐵至新城火車站下
車後，轉乘花蓮客運往天祥、洛韶或
梨山班車，經太魯閣閣口續前往「綠
水」站下車，車程約為40分鐘。詳洽
花蓮客運服務專線：03-8322065；03-
8333468。

◎自行開車：南下者自宜蘭經蘇花公路
往花蓮方向，北上者經花蓮市往北
行，從立霧溪口轉進台8線中橫公路
往西行。經太魯閣閣口前往綠水，車
程約30分鐘。

建議路線

1. 輕鬆休閒行者，建議走一段綠水文山
步道手作步道路段（約800公尺）原路
折返後續走綠水合流步道（全長2公
里），全線平緩好行、有斷崖景觀，至
步道東口合流露營區，步行時間約1.5小
時

2. 時間充裕且健腳者，可走綠水文山步道
全段（長5.5公里），建議由泰山隧道西
端缺口經文山吊橋進入（中橫165.7K附
近），出口接綠水步道，距綠水地質館
約100公尺，步行時間約5小時。

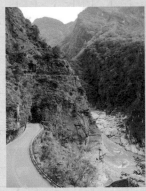

2. 這眺望點可同時一覽下方的
立霧溪谷、上方的綠水合流步
道、中間的中橫公路。

7. 砌石階梯以現地適當大石埋設
施作。

注意事項

綠水文山步道為登山型步道，因距離長，
部分路段路幅極窄危險，需具備體能及登
山技巧經驗等條件者才適合前往，並依規
定先向警察單位申請入山許可。如有任何
相關問題可向太魯閣國家公園天祥管理站
洽詢，電話03-8691162。

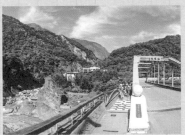

5. 步道入口就位於地質展示館旁。

12. 稚暉橋所在區域為地勢開闊平坦的河階
台地。

03 |花蓮| 大同舊部落步道

神祕谷深處，築一條回家的路

文│陳朝政

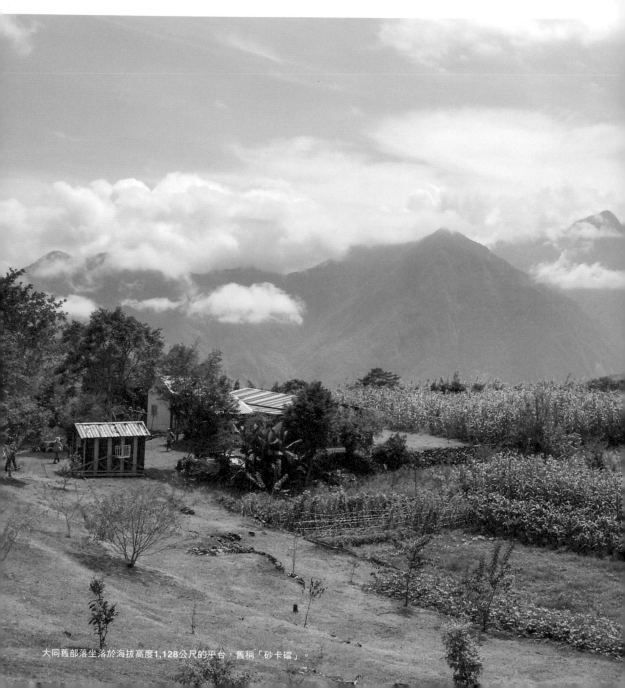

大同舊部落坐落於海拔高度1,128公尺的平台，舊稱「砂卡礑」。

花蓮太魯閣族的大同部落，舊名砂卡礑，從平地到山上，需跋涉900公尺的海拔落差，
走在回到舊部落的泥土小徑，沿途盡是原始的低海拔闊葉林，
接近30度的陡坡土徑，為族人自發修繕的傳統路線，
天然土石構成的路徑，以符合腳步的韻律提供「踏足點」，
鮮少人工設施干擾，動植物們安然自在地棲息其間。
走一趟砂卡礑，經歷一段部落族人「回家」的故事旅程，
更充分體驗活力盎然的自然野趣！

步道位置	花蓮縣秀林鄉，海拔200－1100公尺。
步道總長	從太魯閣國家公園旁流籠頭登山口到大同部落約11.7K；大同部落到舊部落步道約300公尺。
步行時間	約6－7小時；約20分。
適走季節	四季皆宜。

步道小檔案

▶到大同舊部落傳統路線：走太管處前的得卡倫步道，經過流籠索道、砂卡礑林道。

▶從步道起點至舊部落，海拔落差約900公尺。

▶部落居民平日行走路線幾不見人工設施。

▶泥土小徑以現地石頭搭建符合腳步韻律的踏足點。

▶近30度的陡坡土徑，有時需手腳並用攀爬而上。

步道特色

▶**生態景觀**：未經開發擾動，保存了原始完整的低海拔闊葉林。

▶**人文遺跡**：砂卡礑林道有日治時期運木索道遺址。

▶**手作路段**：於大同部落回舊部落路線上，設有竹木階梯、土木階梯、導流木、扇形轉角。

這些年，許多熱血志工在台灣各地揮汗「手」護環境，留下許多關於山的美好記憶。若問他們，一條吸引人的步道應該具備哪些條件？答案肯定是「有故事的步道」！

花蓮太魯閣族的大同部落，那一條回到舊部落的泥土小徑，或許比不上鄰近的清水大山、千里眼山的登山路線，卻可能是歷年來步道工作假期最讓人感動的一段路。部落族人自發性修繕的傳統路線，皆是天然土石構成的路徑，沒有人工設施的干擾，所有動植物都能安然自在的棲息於它們喜歡的地方。為了減低都市物質文明的擾動，族人仍堅持著在山上維持傳統的生活方式，耆老從土地習得的智慧，今日仍應用於生活當中。

當志工們背著物資，氣喘吁吁手腳並用地攀爬而上，進入這片壯闊山麓，滴下考驗、驚奇、感動交織的汗水之時，他們與族人的相遇，正是將部落堅守自持的故事傳頌到山林外的開端。

紫花鳳仙花

當雲霧消散，可以看見群山環繞的壯麗景色。

生態旅遊，部落生存新契機

裡白

大同部落舊名砂卡礑，就在太魯閣國家公園砂卡礑步道的上游。沿著砂卡礑步道經過五間屋、三間屋到了盡頭，開始往上攀便是大同部落族人回家的路。不過我們第一次跟著族人上到大同，是循國家公園管理處前的得卡倫步道，經過部落運送物資的流籠索道、砂卡礑林道，才終於抵達這處美麗的部落。

這一段傳統路線的艱辛不在話下，幾乎每一回氣喘吁吁在陡上700公尺的路上心中都會暗罵，下次絕對不會再來；但每次抵達大同部落後，總是在心中充滿感動，感謝讓我們有機會在這海拔一千公尺之境，遇見仍保存著的許多美好：Yaya的智慧、Yayku的親切、Simat的熱情，還有Isaw守護土地與傳統的堅持。

因著這些美好的人、事、物，千里步道與部落在經過多年的充分溝通後，正式於2013年參與大同部落生態旅遊工作的發展，嘗試以我們擅長的手作步道工作假期，為部落開啟一些新的可能性。

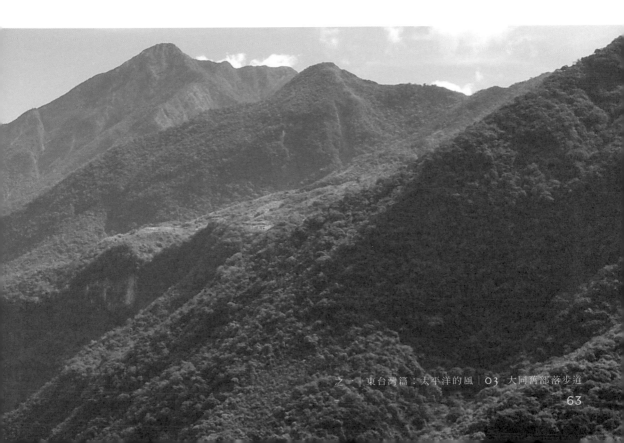

土徑踏點，符合自然步伐節奏

小米

第一回上山是跟著部落的青年。雖然上山傳統路線會利用到一些國家公園的得卡倫步道，但全程以木棧道及階梯修築的步道，不符合部落族人的習慣，因此年紀輕輕便接下同禮部落自然生態自治協進會總幹事的Lituk，和在地輔導部落產業的世界展望會同工Wubi，帶我們走的是族人使用、維護的路線。走在幾乎沒有人工設施，接近30度的陡坡土徑，沿途族人維護的痕跡，皆是符合自然步伐節奏的踏點，原始路徑增添冒險趣味，也少了連續階梯的單調與硬梆梆的回饋力。雖然累，興致卻隨著海拔攀升而高漲。2個半小時幾乎得手腳並用的攀爬，是親炙同禮部落的第一道考驗。

抵達砂卡礑林道後，是長約9公里的平坦大道。雖然如此，仍不禁擔心雙腿歷經陡坡的摧殘，最後這一段約莫3小時的路程會不會成為最後一根稻草？站在海拔800多公尺的山腰邊緣，已經無法回頭；自山腳升起的雲霧無盡，不僅掩去視線展望，也遮去圈養日常的世界；看不見水泥樓房，沒有車輛塵囂（除了畫上睫毛與眼線的黃色碰碰車），更鮮有人煙。從這裡開始跳進另一個境界，不知向前還能再看見什麼樣的風景？

守護傳統生活方式

砂卡礑林道被部落族人戲稱為「大馬路」，是日治時期為了伐木所闢建，沿途仍可見到當時運送木材的索道遺址。在禁伐多年之後，林道僅用於族人載運物資往來，除了腳底踢的水泥路面，幾乎沒有開發擾動的情況下，保存了非常原始、完整的低海拔闊葉林。而這也必須歸功於大同及鄰近的大禮部落，至今堅持著在山上維持傳統的生活方式。

必須跋涉一整天才能抵達的大同部落，到目前為止仍然無自來水，未接台電電力，也無手機訊號的打擾。為了發展觀光產業，部落也曾有過討論：是否應該拉電上山？是否要有更易於通行的道路？道路、電力，能夠輕易的將來自都市的物質生活帶往任何地方，然而獲得便利的背後，部分族人更擔心的是可能受到衝擊的傳統生活方式。

直到2015年5月，在台南社區大學協助下募資購置太陽能發電設備，並號召壯丁背負上山，為部落點亮了燈，也開啟了偏鄉追求能源自主的新契機。

多背一公斤，回到祖靈看顧的故土

還記得第一次上山，一路相隨的繚繞雲霧，一直到我們踏進聚落便突然消散，清水山、白髮山、三角錐山、塔山，一座一座浮現眼前，近得像是伸手便可攫獲，卻又散發隱然不可在其面前放肆的傲然氣度。在部落待上幾天，更能感受到這股原始能量的牽引，彷彿連呼吸都因此變得順暢。

而當我們隨著Simat回到舊部落，聽她細數兒時生活歷歷在目，還有祖父、祖母偶爾來到夢中，要她別忘了抽空到竹林下看看祖屋的提醒；在Simat絮叨兒時回憶的溫暖語調中，她們同輩8個玩伴的淘氣身影，彷彿與這荒蕪一片現況交疊穿梭，讓我們不禁盼望，不管是木頭蓋的大同禮拜堂，還是以蛇木為柱的竹子家

同禮部落：從遷村荒廢，到樂見生態旅遊的春燕

大禮部落、大同部落位於花蓮太魯閣國家公園轄區範圍內，是太魯閣族的部落所在。

大禮部落海拔高度915公尺，原始命名為「赫赫斯」，意思是「蛇聲」或「多蛇之地」，現仍可見早年聚落的小學、教堂、派出所等廢棄建築。大同部落坐落於海拔高度1,128公尺的平台，舊稱「砂卡礑」，意為「臼齒」，日治時期曾於當地設有駐在所。

1979年遷村後，大部分族人移居山下太魯閣閣口富世村的民樂社區，到平地討生活，只有少數居民仍留在山上。舊同禮部落沒有公路可到，也沒有接自來水或台電電力，物資靠著流籠協助運送，碰到流籠故障停用，就得依憑人力從山下爬著陡坡背運上山。如此遺世獨立、堅持守護傳統的世外桃源，成為深度體驗原住民傳統生活的難得據點。

由於環保意識抬頭、生態旅遊觀念興起，2004年年底，在公部門、學者與同禮部落認同生態旅遊的居民共同努力下，「同禮部落自然生態自治協進會」成立了。此後，幾位有心的部落居民，接受了太魯閣國家公園管理處舉辦的生態旅遊解說及訓練課程，以友善環境的方式，帶領遊客進入他們深藏山林中的原鄉，體驗沒有過多物質文明侵擾的部落生活，認識當地的人文歷史和自然生態，這也成為同禮居民重要的收入來源。

‧參考資料：許麗娟〈反璞歸真深入同禮部落——原民生態旅遊體驗〉，《國家公園季刊》2007年9月號。

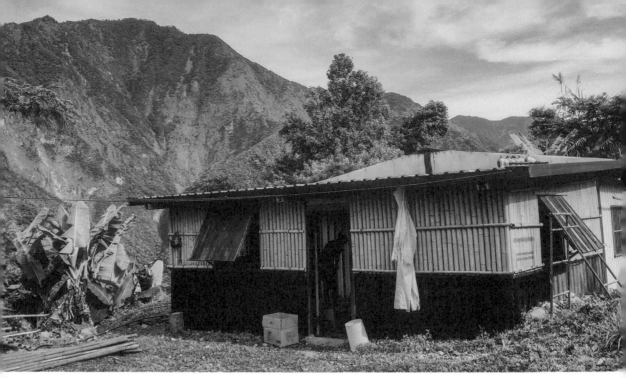

大同部落的傳統家屋以竹子為主要建材，即使今日是以新建材造屋，仍然習慣以竹片裝飾外牆，同時亦有隔熱、減緩雨聲的功能。

屋，未來仍會回到這片祖靈看顧的故土，再交給Simat的孩子繼續傳承下去。

這一份盼望感召了30多位來自台灣各地的步道志工，無畏前路崎嶇難行，不僅犧牲休假、付費參與工作假期，更響應「多背一公斤」的行動，參考部落列出、山上較為缺乏的民生物資清單，各自在個人行李之外，多帶一樣物資上山。重裝攀爬7小時之後，緊接著便是開始回舊部落這段路的修復工作。

對太魯閣族人來說，其實「路」就在腳下，雖然也曾以就地取材方式稍微整理，但絕大部分仍是毫無斧鑿的原始路跡。和族人經過充分討論後，決定修復這條「回家的路」，作為返回舊部落、追尋傳統文化的開端。

在大同步道工作假期中，志工和部落出動的老老少少，有的利用現場的竹子或木材修建階梯，也有自周遭林下採回砂岩塊石，用於砌階或步道鋪面回填。山上的工作對族人再平常不過，之於志工卻是經歷一場文化衝擊：

砍刀該怎麼使，才能像削鉛筆似的將木樁削尖？

是什麼神力，能讓一位部落婦女輕鬆扛起一根2公尺長的原木？

下雨便溼滑泥濘的陡坡，怎麼在族人腳下如履平地？

一次又一次工作假期所帶來的，不僅是志工付出勞力與金錢回饋環境、支持在地經濟的公益行動，更是一場用身體履行的環境教育。

　　除了藉由身體勞動去感受、學習，透過「吃」這件事所帶來的學習效果，恐怕比別的方式都要來得更直接與強烈。好比對一個「植物盲」而言，恐怕只認得淋上美乃滋的「過貓」，卻無能辨識中低海拔野外常見的「過溝菜蕨」；而「瓦氏鳳尾蕨」如此難記在腦裡的中文俗名，若沒有那股入口清苦的滋味提醒著，或許也只能在心中停留一頓飯的時間。

　　這些全是學習自土地的智慧積累。Yaya是族人非常仰賴的一位耆老，與她漫步在部落周邊的山間、林中，信手便是一頁太魯閣族的智慧經典。最為神奇的是一種看似平常的綠葉，竟能在Yaya的手中，幻化為去瘀藥草。眼看她摘來一袋藥草，和水搓揉我們扭傷、撞傷、拉傷的患部，再浸回水盆反覆幾次，原本青綠透光的水面，竟然就像混入了瘀血似的，變得濃濁血紅。當下第一次認知到，所謂的智慧，不應該是書本紙張或維基百科頁面上的文字，而是人與世界不斷對話，從而使生命意義得到延續的一種生活姿態。

大同部落之歌：神祕谷之聲

　　就是這麼一個神祕而美好的地方，吸引著我們和志工，再一次手腳並用攀爬6小時回到大同部落。而任何曾到訪過大同部落的夥伴，一定得學會一首歌——〈神祕谷之聲〉：

> 「在那遙遠靜靜的山谷裡，那是我的故鄉。
> 記得童年我們常遨遊在山澗溪谷中，
> 山光依稀，景如昨，那舊夢隨風飄走，
> 青山悠悠，水聲長流，美好神祕谷風光。」

　　歌詞中的神祕谷便是砂卡礑溪溪谷。千萬年來，砂卡礑溪切鑿堅硬的大理石岩層，形成鬱閉陡直的溪谷，溪谷中居住著大同部落的世世代代。即便早些年已因為政府政策遷居山下的富世村，但受過這塊土地哺育成長的砂卡礑部落族人，都未曾忘懷這座山澗溪谷的美好風光。每當聽族人合唱起〈神祕谷之聲〉，我們的心思也隨之飄到溫暖的故土，並由衷盼望著青山依舊悠悠，水聲永遠長流。

竹木階梯：與山坡一起呼吸

手作
法✕工作

在手作步道六項基本原則中，「盡量就地取材」的目的，一方面減少外來材料運送的能源耗損，使用現地自然素材也能使步道更為融入環境。此外，先民修建步道時，理所當然以當地可以取得的材料為主，因此透過對步道人文歷史脈絡的探究，瞭解在地傳統工法技藝，將更能妥善發揮就地取材的意義。在太魯閣大同舊部落的手作步道案例中，部落傳統家屋主要是利用竹子搭配木頭搭建，因此為了改善步道坡度設置階梯時，除了常見的土木階梯外，也用上竹子這種在地常用建材。

工序

❶ 蒐集現地竹材及塊石備用，其中作為橫木的長度需依步道預定寬度而定，固定樁可用現地木材或竹子，長度介於30－40公分。

❷ 施工順序為由下而上，於預定設置第一階的位置橫向開挖，開挖深度、寬度、長度依竹材直徑及預定階梯高度（階高）而定。

❸ 放置竹材，並使其盡可能貼合地面減少縫隙。

❹ 於踏階前緣、橫木端點內縮10－15公分的位置，以撬棒於左、右引孔打樁，且木樁應緊靠橫木並保持垂直。

木樁出土長度應略低於橫木頂端，入土深度至少達木樁長度的1/2。

❺ 由於竹材表面較為光滑，竹材與木樁相接摩擦力小，為了避免鬆動並加強踏階的穩定性，可利用鐵絲繞過竹材將固定樁綁縛在一起。

❻ 打樁固定橫木後，於橫木及踏階內側的夾縫填入塊石並稍加夯實，利用塊石與固定樁分別從內外加強固定，也避免夯實踏面時，回填土石從縫隙中流失。

❼ 回填土石並逐層夯實，使踏面略高於橫木頂端便完成。

TipS

- 一般而言，因竹子直徑較細，原則上一踏階可用兩段竹子作為橫木，此時可先放置第一支，下樁固定後稍微回填加強固定，再擺放第二支並確保兩段相疊不外擴，最後再回填土石逐層夯實。

- 如用竹材作為固定樁，取用時應注意竹節位置，使固定樁頂端正好是竹節隔膜為佳，避免積水加速竹材腐爛。

- 背填塊石以垂直插入，特別注意塊石稍大，確保足以阻擋回填土石從兩段竹子縫隙中擠出為宜。

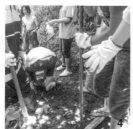
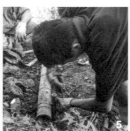
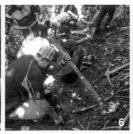

4

5

6

7

步道看點

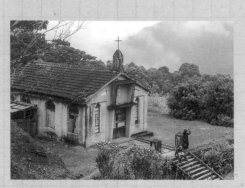

11. 砂卡礑林道往大同部落路上，有個岔路通往同為太魯閣族的大禮部落，該部落最為人所知的便是這座禮拜堂。

7. 大同部落燒水煮飯多半利用自製火爐，加熱效率高，更是山上入夜後烤火取暖的必備。

傳統家屋
舊教會 ⑩ ⑨
大同舊部落步道 ⑥ 鐘乳石洞
工法 竹木階梯 ⑧ ⑦ ⑤ 鳥瞰部落
大同部落 ④ 眺望群山
（砂卡礑部落）

N

立霧山

砂卡礑步道

砂卡礑林道

⑪ 大禮部落

索道遺跡 ③

② 流籠中繼站

族人修繕的 ①
傳統路線

↘往太魯閣國家公園

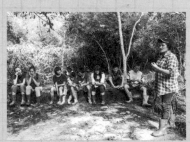

10. 舊部落教堂舊址，部落青少年就坐在從前講壇的水泥基座上。

9. 傳統家屋以竹子為主要建材。

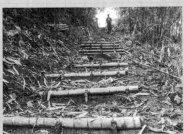

8.竹木階梯，竹子是在地常用建材。

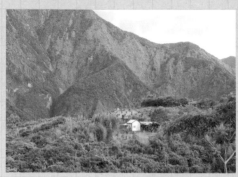

5. 大同部落族人散居在這片神祕谷山區。

6. 需要帶燈才能一探究竟的鐘乳石洞。

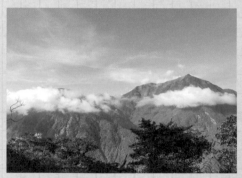

4. 大同部落宛如座落巨人膝上，群山環伺，有著最得天獨厚的景觀。

交通資訊

自行開車，或自花蓮車站搭乘花蓮客運至太魯閣遊客中心，約1小時。

建議路線

遊客中心停車場 ➤ 40分／流籠中繼站 ➤ 90分／砂卡礑林道 ➤ 30分／往大禮部落岔路 ➤ 240分／大同部落 ➤ 10分／舊部落手作步道。

◎總里程數：單程約11.7公里。

◎海拔落差：約900公尺（太魯閣國家公園→大同部落）。

◎行進時間：上山約6－7小時，下山約5小時。

注意事項

大禮大同步道為開放型步道，由此攀登周邊山區需申請入山，並建議與同禮部落自然生態自治協進會聯繫，請部落嚮導帶領為佳。同禮部落自然生態自治協進會臉書https://zh-tw.facebook.com/alang.saho/。

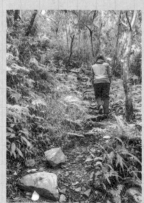

1. 沿著族人修繕的傳統路線，皆是由天然土石所構成的路徑。

2. 流籠是大同、大禮部落族人物資上山的重要運輸命脈。

04 |台東| 嘉明湖國家步道

月亮的鏡子，與走向她的山徑

文｜林芸姿

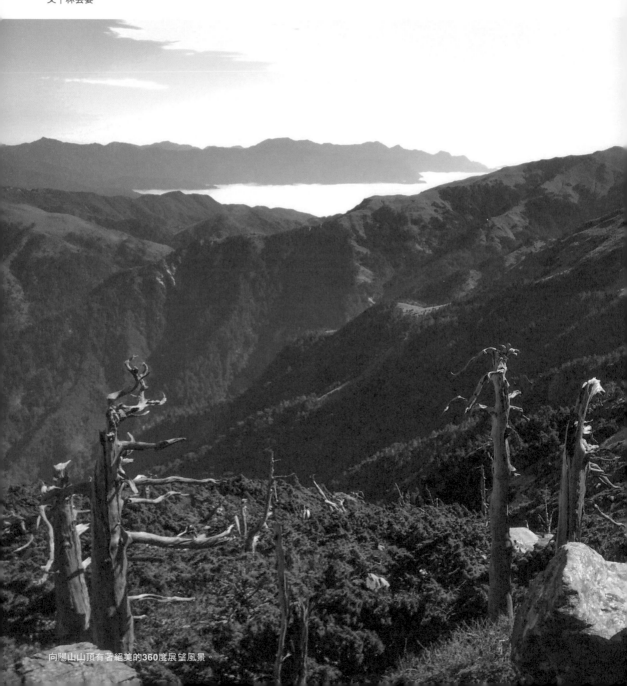

向陽山山頂有著絕美的360度展望風景。

高山湖泊嘉明湖，素有「天使的眼淚」美名。

從向陽登山口出發探訪這方澄靜湛藍，

行走於嘉明湖國家步道，

景致優美，還可能與保育類野生動物不期而遇。

但這條登山界夢幻路線，卻因過多人為擾動，造成嚴重的沖蝕深溝和複線化。

在封山復育之際，一群步道志工於零下六度動手做工修復傷痕，

看見了大自然重生的強韌，更期許著有朝一日設立基地營，常態守護步道。

步道位置	台東縣海端鄉，海拔約2350－3310公尺。
步道總長	從向陽森林遊樂區到嘉明湖約13K；手作步道路段位於步道4.5K至5.5K之間（海拔2850－3100公尺）。
步行時間	走全程需選擇在山屋過夜；從向陽森林遊樂區至向陽山屋，約3小時，向陽山屋至手作路段約30－40分。
適走季節	宜避開颱風季節，每年1月至3月為封山期。

步道小檔案

▶ 嘉明湖國家步道位於台東縣海端鄉。

▶ 自向陽森林遊樂區登山口至嘉明湖全程長約13公里。

▶ 步道多處海拔高度超過3,000公尺。

▶ 景致極優美，眺望群峰連綿、雲海變幻。

▶ 途經蓊鬱針、闊葉樹天然林及高山箭竹草原，生態相豐富。

▶ 屬地質敏感的高山環境，且登山活動密集，加劇沖蝕溝、複線化問題。

步道特色

▶ **生態景觀**：隨步道的海拔高度上升，從針闊葉混合林轉為針葉林，再轉為高山草原。嘉明湖一帶山區為關山野生動物重要棲息環境。帝雉、阿里山山椒魚、水鹿、台灣獼猴、黃喉貂、高山森鼠等都曾現蹤。矗立步道旁的玉山圓柏被封為「向陽名樹」。

▶ **人文遺跡**：步道曾是早期居住當地山區的布農族部落之間往來要道。

▶ **手作路段**：運用大量現地土石回填沖蝕溝。重新改線、設置排水導流設施以改善陡坡複線化。在黑水塘營地周邊，施作砌石駁坎、消能疊石、截水溝、木階、石階、導流砌石等。

夜半，即將迎接上山的第四天，領著冷冽無比的空氣，人瑟縮成一團走出山屋，當快要脹破的膀胱終於得到紓解，我近乎呆滯的停在向陽山屋的廁所樓梯上，整座森林裡安靜的只剩下依稀的打呼聲，從白天體力勞動累癱了的志工們房裡頭傳來。此刻，眼前一輪皎潔明月，再抬頭好大一片藍紫色天空，巨大的北斗七星清清楚楚的，整隻大熊星座好似趴在屋頂上和我眨著眼睛，不知道為什麼就流下了淚來，也是此刻，打從心裡明白了，要守（手）護的絕不只是那顆「天使的眼淚」……

2014年10月，我第二次來到南橫公路154.5K處的向陽國家森林遊樂區，上回是五年前為勘檢園區的無障礙環境而來，這次在休園兩年後的到訪，則是為了即將在此進行林務局手作步道種子師資的工法技能（Trail Skill）訓練，以及基地營（Base Camp）場域複評的事前步道勘查規劃與討論。

沖蝕溝、複線化：日益加劇的山林傷痕

這一天秋高氣爽，走在高海拔的林下步道間景致優美，滿布著二葉松針的自

隨步道的海拔高度上升，沿途從針闊葉混合林轉為針葉林。

然山徑，陽光時而穿透樹隙撒下，帶來如詩如畫的迷人光影，然而彼時體力的負荷著實不輕，這兩個多小時約莫4.3公里步行至向陽山屋的路，海拔高程變化就直線爬升了500公尺，也難怪這裡是極容易引發登山者高山症狀的路段之一。

油點草

　　繼續前行，步道逐漸出現台灣高山普遍有的沖蝕深溝、複線化情形，再經過黑水塘營地，山徑坡度漸陡，沖蝕情形更加惡化。走出鬱閉的冷杉林，台灣獼猴媽媽帶著一群小猴子在遠處崖邊的水窪地嬉戲，我們被吸引著往空地岔路而去，因而得以遠觀在登上稜線玉山圓柏（人稱「向陽名樹」）之前的好漢坡，一整片多條複線交錯形成辮狀河流的型態，倘若山林是身體，眼前這幕就像是一條條深刻在身上的傷口一樣讓人怵目驚心。

　　而要到親眼瞧見老師們所形容，可以容納下好幾台遊覽車的大型沖蝕溝，則是在一年半後的2016年步道工作假期。活動期間聽台東林管處一位熟稔此山區環

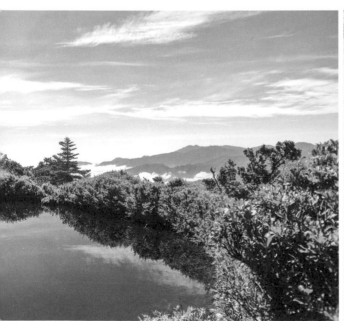

（左）黑水塘美麗的水池映照出白雲、枯木。（右）滿布著二葉松針的自然山徑。

（左）嘉明湖步道沿途露出受到高溫高壓作用的變質岩，發育成板狀、片狀的節理，容易滑動而崩塌。
（右）好漢坡複線化的山林傷痕。

境的巡山人員感嘆：「在九年前，嘉明湖步道完全不是這個樣子的！」究竟是什麼原因造成了這些傷痕纍纍？

嘉明湖的美麗與哀愁

如果你曾看過空拍攝影師齊柏林所執導的紀錄片《看見台灣》，相信會對台灣東南邊那個存在一整片箭竹原中澄靜而湛藍的高山湖泊，感到驚豔與感動。嘉明湖素有「天使的眼淚」美名，在布農族語的傳統稱呼也有個美麗的名字「月亮的鏡子」（cidanumas buan），而很久以前她就是登山界的夢幻路線，被稱為「上帝遺失在人間的藍寶石」，不斷吸引著想要一親芳澤的愛好人士前往一探究竟。

海拔3,310公尺的嘉明湖，被一片壯闊連綿的箭竹草原環繞著，座落在中央山脈脊樑南段，位於台東縣海端鄉，面積約0.9公頃，呈現像雞蛋的橢圓形，是台灣第二高的高山湖泊（僅次於雪山翠池）。前往嘉明湖的步道全長約13公里，多半位於海拔3,000公尺以上。

在地質敏感的高山環境，土壤發育緩慢、向源侵蝕旺盛，雨水從步道旁的裂縫下滲掏空路基，逐漸擴大向下陷落形成沖蝕溝。再加上絡繹不絕又密集的人為登山活動，遊客大量的踩踏出寸草不生的路徑，使得步道兩旁土質鬆動，下雨時逕流的沖刷更加劇了侵蝕作用的惡化。沖蝕溝的處理，已是嘉明湖步道刻不容緩的課題，也成為台灣高山步道普遍且嚴重的問題。如果能在問題發生之初，有常

湛藍嘉明湖，
神秘的起源

　　1930年4月，當時殖產局山林課森林調查隊吉井隆成一行的探險隊登上新康山，在翻越連理山之後由庫庫斯溪方向首登南雙頭山及雲峰，再越過拉庫音溪源頭而首登三叉山及向陽山，途中在三叉山東南面草原中發現了嘉明湖，初命名為「三叉池」。

　　靠著雨水注入的嘉明湖，終年保持有水，水色澄澈湛藍輝映雲天。至於這座遠離塵囂的高山湖泊究竟是如何形成的，是隕石坑或是冰斗地形？仍眾說紛紜。目前較為人接受的是冰川說，在2003年由當時高師大地理系主任齊士崢教授所提出，從野外調查山岳現場具有冰河沉積相的地形與沉積物的組合，認為是台灣三千公尺以上高山地區大多曾受到冰河作用而遺留下來的冰斗湖。

態維護解決的機會，或許我們就能阻止或減緩對山林環境的傷害程度。

見識冰島工法畢卡索風格

2014年11月，千里步道協會在林務局所委辦的「手作步道維護制度建立暨實務操作評估計畫」中，規劃邀請了英國與冰島步道志工組織的師資來台進行18天的交流，透過國際研討會、工作坊以及步道種子師資課程訓練等活動，學習國外經驗轉化成適於台灣本土運用的基礎，推動手作步道制度的常態與專業化。

阿里山龍膽

其中，來自英國的Chas Goemans，任職於負責冰島步道修建與維護的國家森林管理局（Skógrækt ríkisins），長期擔任步道志工計畫主持人，建置以索爾峽谷（Thórsmörk）為核心之洛加谷林登山步道（Laugavegurinn Hiking Trail）沿線步道維護的志工基地營*。在冰島，帶領2週至6週中長期的志工工作假期，以手作方式處理高難度的步道問題，包括在火山區裸岩地、凍原地形，表土容易受到沖蝕地區，進行防止沖刷的工作，而這些基地營與工法經驗，對於台灣高山沖蝕溝的步道課題，很有參考價值。

在林務局八個林區管理處，自評提出適合作為推動基地營的場域中，台東向陽嘉明湖經過勘查複評為具有國內與國際吸引力的基地營場域，現有硬體可以靈活結合森林遊樂區、向陽山屋、黑水塘營地與嘉明湖山屋等，構成完整的基地營設計，以向陽森林遊樂區為主要基地營，其餘則可為因應工區的前進基地營或附屬營地，而基地營也可作為步道資深志工工法訓練的場域。

於是，2014年11月21日起在向陽展開為期3天的手作步

*基地營（Base Camp）一般分為攀登健行類及保育工作類。前者比如攀登聖母峰沿途適應高度、調整體能的前進基地營，後者則是從事保育工作假期、步道維護志工等活動時，提供志工戶外活動基本食宿機能的中心。本文所指為後者。

嘉明湖步道高山沖蝕溝問題嚴重，有些深度超過了100公分。

道工法訓練，18位手作步道種子師資與19位林務局及各林區管理處同仁，辛苦重裝背負行李與施作的工具步行上山，由國外講師Chas和國內步道講師群李嘉智、文耀興、徐銘謙分組帶領，在嘉明湖國家步道進行高山沖蝕溝處理的工法實作訓練，這也是手作步道開拔至高海拔山區的第一次。

　　解決步道沖蝕溝的問題，需要運用大量現地的土石回填，在施作之前，所有人排成一條人龍，持續不斷的接力運送中、小塊石至工區。而除了土石回填，陡坡複線化的情形則以重新改線、適時設置排水導流設施，防止步道進一步的沖刷。短短6小時的工作時間，其中最立即有感且成為高山沖蝕溝改善案例對照最為顯著的，是回填修復了長20公尺、寬70公分、深度幾乎及人腋下超過100公分深的沖蝕溝。而由Chas帶領施作的階梯，移動現場幾塊巨大的岩石，完成與周邊環境相當融合的石階，也充分展現了冰島粗獷而大塊揮灑的畢卡索風格。

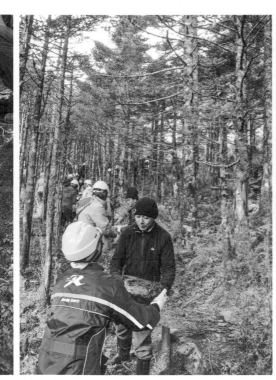

為了用大量現地土石回填沖蝕溝，在施作之前，所有人排成一條人龍，接力運送中、小塊石至工區。

移動現場幾塊巨大岩石的手作石階，有著大塊揮灑的畢卡索風格。

工作假期，零下六度的試煉

向陽山屋、嘉明湖國家步道皆為遊憩壓力相當大的場域，假日人滿為患甚至商業隊埋鍋造飯的亂象，包括遊客的垃圾、排遺等問題，都對環境的衝擊很大。為了降低影響與避免對生態過度干擾，台東林區管理處在2015年3月推行嘉明湖國家步道登山人數總量管制以及山屋使用者收費新措施，2016年更將山屋經營管理委託給米亞桑戶外專業團隊，協助正確登山安全、無痕山林等推廣教育。

而步道上嚴重的沖蝕溝問題，需要長時間、常態的維護，慢慢進行改善復原。延續前次驚人的手作成果，台

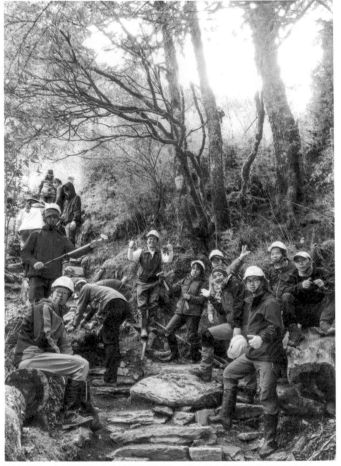

高山低溫，志工們猶如身在冷凍庫裡工作，卻也建立起暖呼呼的夥伴情誼。

東林管處在2016年封山期間，再度與千里步道合作辦了一場七天六夜、堪稱台灣目前天數最長的手作步道工作假期。預計招收30名志工，最後竟出現90多位報名者，顯見嘉明湖步道吸引力之強大。

七天，如果想到的是不洗澡的七天，似乎蠻長的；如果想到的是飽覽高山景色、有工作也有健行的體驗，或許不長不短剛剛好；而在冬季酷寒低溫下的七天共度艱辛，足以讓人在寒氣之中建立起一股暖呼呼的革命情誼與相互扶持——至

少對需要三雙手套的我來說是這樣的、感動的情緒從第二天下午28位志工一起合力蒐集傳遞石塊，就開始慢慢積累。

　　儘管有如身在冷凍庫裡工作的感覺，手指腳趾都凍到不行，卻絲毫不影響這群來自四面八方的志工們，每個人都全心全力投入自己被分配的工項，彷彿偶爾步出林子曬曬太陽，抬頭就得見遼闊壯麗的層層山巒，便是最好的報酬。陸續在黑水塘營地周邊，完成一個個砌石駁坎、消能疊石、截水溝、木階、石階、導流砌石等，然後在完工後健行的幾天裡，來來回回意猶未盡地欣賞自己親手作的質感。

　　想要一睹嘉明湖的風采，是許多志工的想望，然而在健行前往的路途中，步道工程所做的各式土生包、水泥預鑄設施，也突兀的出現在眼前，對照自己兩天來運用就地取材所手作的步道，在志工心中起了問號與質疑。大自然力量反撲之後，這些外來的材料會繼續留在環境之中，但來自於大自然的零件崩壞了，不過就是回歸自然罷了。

期待建立基地營，常態維護步道

黃斑龍膽

　　不只是嘉明湖，向陽一帶山區也是關山野生動物重要棲息環境，具有豐富的生態相。這一次我們在林道上與一對公、母帝雉近距離相遇，在溪邊步道小心翻起的石頭下發現阿里山山椒魚的蹤跡，在嘉明湖屋外遠遠的看見水鹿，這些都是極為幸運與珍貴的資源，需要細心守護。

　　七天充滿著感動眼淚與不捨的工作假期結束，這群對山林充滿愛與熱情的朋友暫時地離開，回到各自工作崗位上，心繫著的不是濃霧散開那驚鴻幾秒的嘉明湖本尊，而是台東林管處同仁在風雨過後為大家帶來監測的最新狀況，關切著自己曾親手作的步道是否還安在？是否發揮保護土壤的效用？

　　有人打趣著說，手作步道的保固期要想是終生的，志工也得立下終生的誓約才行。想像若這裡成為了步道志工基地營，未來將不只是單次性的活動，而能常態性的維護，相信這些種子們說什麼也要再回到這些曾經駐足過、蹲下甚或跪下來做工的地方，記得每一塊曾經摸過的石頭，沿著上一回細心鋪設的路緣石，繼續往前用雙手守護這條是眼淚也是鏡子的迷人步道。

手工作法

沖蝕溝處理：
修補月亮的傷痕

　　沖蝕溝，是台灣山區常見且最嚴重的步道課題之一，往往發生在熱門的登山、健行路線。為了改善沖蝕溝的現況，除了系統性的處理步道排水之外，若有足夠的腹地，應參考等高線重新選擇較為平緩的路線，或進行「之」字形的改道。當步道路線無法改變時，才考慮以類似節制壩（check dam）或土石壩的方式，回填土石、補平沖蝕溝，一方面減緩水流沖擊，也讓現地植被有機會恢復。而即使改道，廢棄路線亦可採取同樣的工法，避免沖蝕溝持續惡化。

 工序

❶ 蒐集現地塊石、碎石備用。

❷ 視沖蝕溝的坡度及長度，分段設置土石壩。

❸ 土石壩方向與步行進方向垂直，高度即為預期回填後的路面高度。

❹ 由深至淺，分段於土石壩後方回填大型塊石，分段間的高程務求平順並順接回原路面高程。

❺ 將小塊石及碎石填入大塊石縫隙，並逐層夯實。

❻ 帶土刨除下邊坡植被備用。

❼ 開挖下邊坡將土石回填溝內。

❽ 覆土後整平、夯實路面。

❾ 將植被覆蓋回下邊坡路緣後便完成。

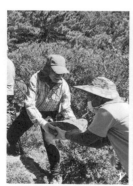 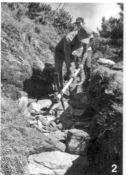 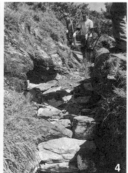 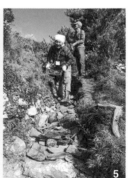

TiPs

- 分段設置的土石壩在覆土埋入沖蝕溝中後，能發揮錨定（anchor）的功能，避免回填的土石滑動。

- 土石壩的設置方式可參考砌石階梯或砌石駁坎，亦可善用現地岩盤作控制點進行回填。

- 工程常見以土包製作法裝填小石疊砌，用於救災搶險或許較為迅速，但其本身不具結構穩定性，且材質在自然中較突兀，踩踏容易破損，亦難以分解，應以大型塊石作法較妥。

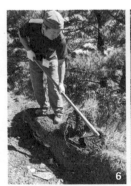
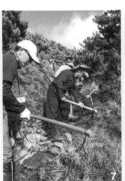
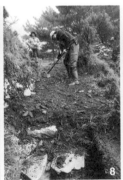

步道看點

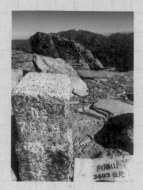

11. 向陽山山頂有一顆三等三角點。

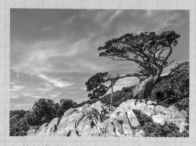

8. 這棵步道旁的玉山圓柏因樹形優美,被稱為向陽名樹。

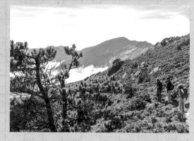

7. 好漢坡坡度陡峭,向南可遠觀層層山巒。

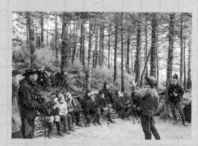

6. 黑水塘營地是途中休憩的絕佳選擇。

N

嘉明湖避難山屋 ⑩

向陽山 ⑪

稜線 ⑨

向陽大崩壁

⑧ 玉山圓柏 (向陽名樹)

⑦ 好漢坡

⑥ 黑水塘營地

⑤ 畢卡索石階

工法 沖蝕溝處理 ④

③ 向陽山屋

② 林下步道景致

① 向陽國家森林遊樂區

1. 向陽國家森林遊樂區位於南橫公路154.5公里處。

3. 向陽山屋設施完備,是做為步道基地營的理想場域。

三叉山 △

⑫
嘉明湖

10. 在嘉明湖避難山屋可眺望雲海。

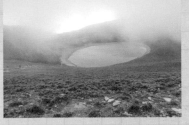

12. 嘉明湖是台灣第二高的高山湖泊。

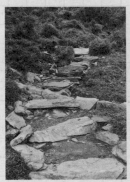

5. 由講師Chas帶領施作的石階，風格粗獷。

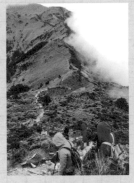

9. 經過向陽大崩壁之後的稜線視野廣闊、風景壯麗。

2. 走在林下步道，踩著滿佈的二葉松針很是舒暢。

4. 沖蝕溝的處理，已成為台灣高山步道的重要課題。

交通資訊

◎大眾運輸：目前僅有鼎東客運可由台東站經關山至利稻，並無直接開往向陽森林遊樂區的班車。可搭乘台鐵至關山火車站，逐洽台東市或海端鄉租車或民宿業者，租用九人巴士以下車種上山。鼎東客運台東站089-328269

◎自行開車：由台9線往台東池上鄉轉台20甲前行約5公里，接著轉往台20線進入南橫公路，開至約154.5公里處，即抵達向陽國家森林遊樂區。

建議路線

輕鬆休閒行者，建議選擇園區內原規劃之檜木林棧道（680公尺）、向陽步道（660公尺）、松陽步道（1,770公尺）、向松步道（800公尺）及松濤步道（1,560公尺）等共五條森林步道，環境皆原始自然，步行時間在1至3小時之內，可依個人腳程及停留時間選擇。

注意事項

1. 向陽國家森林遊樂區自2012年5月休園至今，尚無提供解說導覽展示與解說服務。目前入園為免費，欲了解步道現況請先洽台東林區管理處（電話0800-000930）或現場值班人員。

2. 向陽森林遊樂區亦為登向陽山、三叉山、嘉明湖等高山的入口處，目前台東林區管理處為維護山區環境，進行山屋總量管制，攀登高山請選擇有經驗與口碑的嚮導帶領，事先向警察單位申請入山許可，並依規定申請山屋床位。同時行前訓練自身體能狀況，詳閱登山須知，做好各項準備，才是負責任的健行者。

05 |屏東| 琅嶠卑南道之阿塱壹古道

復育工法，守護天涯海角之美

文｜周聖心、徐銘謙

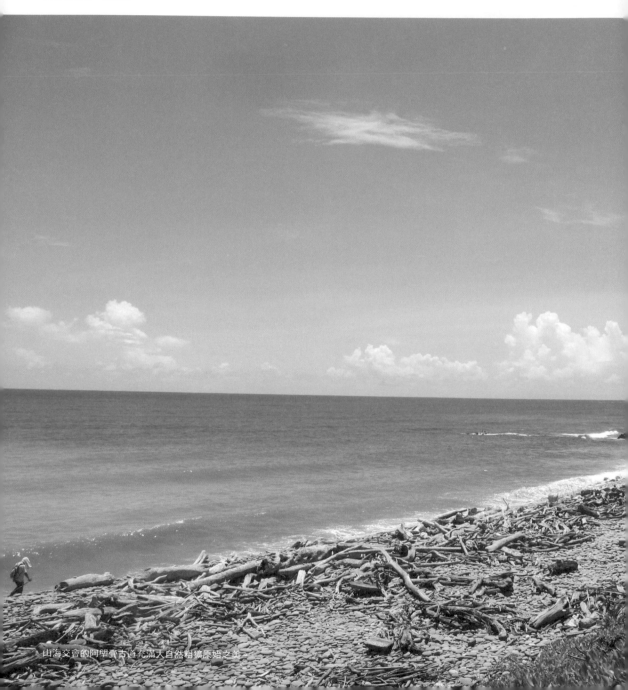

山海交會的阿塱壹古道充滿大自然粗獷原始之美

阿塱壹古道，屬於琅嶠卑南道的其中一段，因台26線開路爭議，近年來創下高知名度，
每到假日吸引眾多登山健行者，遠赴這海角天涯，
只為一探這段山海交會處的最後自然海岸。
為了更有效管理維護這片淨土的原始生態，
屏東縣政府於2012年劃設「旭海－觀音鼻自然保留區」，
並和當地社區合作，培力解說員與步道維護施作人員，
鼓勵居民參與保育行動，發展生態旅遊，讓美景永續。

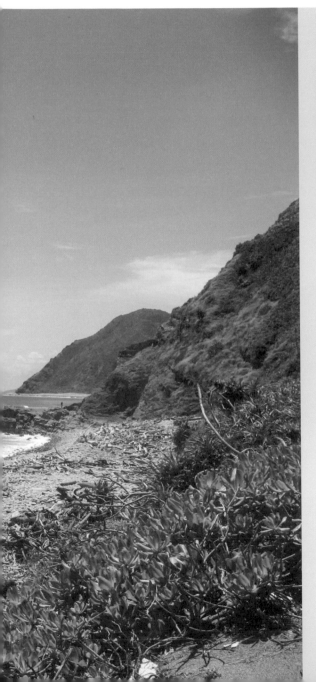

步道位置 屏東縣牡丹鄉、台東縣達仁鄉，海拔100公尺以下。

步道總長 從旭海到南田約6K。

步行時間 約5小時。

適走季節 四季皆宜，冬季東北季風大，需注意漲潮時間。

步道小檔案

▶ 阿塱壹古道位於省道台26線尾端，為琅嶠卑南道中的一段。

▶ 現劃設為自然保留區，倖免於公路開發。

▶ 沿途多走在保留原始風貌的海岸線旁。

▶ 至觀音鼻處需高繞，可眺望海天遼闊之景。

▶ 過觀音鼻往北有一段完整的南田石海岸。

▶ 在牡丹鼻海岬附近，是觀察地質變化的活教室。

步道特色

▶ 生態景觀：步道周邊為原始海岸林。沿途可見典型濱海植物，還有「台灣四大奇木」之一台灣海棗。南端入口附近的台灣毛柿，為台灣珍貴五大闊葉木之一。為椰子蟹、綠蠵龜等保育類動物的棲息地。海岸可見奇岩、海崖、礫灘、岬角等地形。

▶ 人文遺跡：為先民往來的舊道，包括卑南、排灣、阿美以及閩南、客家族群。亦為外國探險家們探險尋訪的路線。

▶ 手作路段：在南、北端高繞段設置攔砂壩梯。利用現地的石塊整理鋪面，鋪設路緣石、土石階梯、土木階梯，設置改道石階梯。社區解說員組成維護工班，不定期進行步道維護。

因開路爭議聲名大噪，並吸引各地旅者前來朝聖的「阿塱壹古道」，其實是過去從恆春（琅𤩝）通往台東（卑南）——琅𤩝卑南道——的其中一段。牡丹社事件以後，清廷開始積極修築通往後山的路徑，南台灣由北至南曾有赤山卑南道（崑崙坳古道）、射寮卑南道（浸水營古道）、楓港卑南道（今南迴公路）與最南邊的卑南琅𤩝道。完整的琅𤩝卑南道乃是從恆春經過滿州、出八瑤灣（今港仔）、北經牡丹灣（今旭海），沿海岸到台東的路線。而現今人稱「阿塱壹古道」的路段，則是指屏東牡丹灣往北，從旭海羊仔溪、觀音鼻至塔瓦溪段。至於「阿塱壹」一名，則是台東「安朔」的舊稱，因誤寫為「安朗」，音讀輾轉誤傳而成。

自然濱海風光遇開路隱憂

　　南北向的阿塱壹古道，東臨太平洋，起訖點為屏東縣旭海漁港安檢所、台東縣南田村台26線終點，全長距離約7公里，單程步行約需4至6小時。沿途保留原始海岸風貌，南段由旭海到乾溪，有著潮間帶、礫石灘、海崖、岬角等地形，其中尤以「1、2、3」變形岩層地景最具特色；中段由乾溪至石門仔溪觀音鼻南側，沒口溪以及崩崖地形，極具可看性；北段為觀音鼻高繞段至南田，多處奇岩怪石與

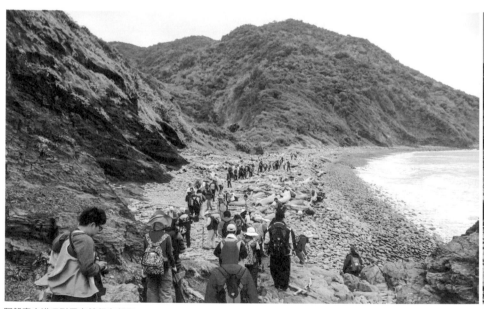

阿塱壹古道吸引眾多健行者朝聖。

海崖、礫灘。

　　阿塱壹古道所在的區域，正好位於墾丁海域到中央山脈南端北大武山的生態廊道上，全球四大氣候區的物種都在這個廊道上交流演替著。步道周邊為原始海岸林，蘊含豐富的自然生態。

　　千里步道環島路網串連啟動於2006年4月23日，同年6月11日首波步道活動「南北齊步走」登場。北部的路線是沿著南勢溪一路蜿蜒徐行的「屈尺古道：漢順上學路」，象徵著從台北走向東部噶瑪蘭平原的第一哩路；南部的步行路線，則是當時正面臨公路開發隱憂的阿塱壹古道，這條由屏東教師會、屏東環盟等在地NGO一致力薦的南台灣第一段環島路線，正是他們長期守護之地。那年，在洪輝祥、朱玉璽的領路下，我們選擇從北端的南田村做為起點。

　　一北一南，一是位於都市邊緣、彷若田野小品般的生活通學道，充滿鄉愁與懷舊；一是壯闊如千山萬水的海角天涯，連結的是超過台灣400年文字歷史與千百萬年來的島嶼地質演替。而千里步道運動也因此和「阿塱壹」結下迄今長達十年的連結。

　　當時，這條台26線預定路線還處於開發與否的拉鋸之中，南田村在燦爛陽光

（左）奇岩怪石的海岸風貌令人嘆為觀止。（右）在石門仔溪口可觀察到沒口溪地形。

下仍一派慵懶清靜。但次年，公路總局為爭取在環評有效期限內順利開工，乃將僅12公里的道路開發計畫，分成六標。以致位於台東縣境內南田村的第五、六標約五公里長的路段，在「阿塱壹」爭議未決之時，就已分別於2008、2010年完工。當年燦爛陽光下的田園美景如今已不復見，對映著筆直劃過小村落的大馬路，益發顯得寂寥和落寞。

阿塱壹步道周邊為原始海岸林。

古道重生面臨劣化危機

　　而位於屏東縣境內的旭海－觀音鼻段，卻因部分古道路徑已沒入海中，遊客為通過觀音鼻路段，採取拉繩高繞的權宜措施。陸上高繞的路線，加上受到東北季風與颱風雨水、海浪的沖擊，水的沖蝕作用力特別強；又因人為大量踩踏，原本脆弱的地質因此更易落石與岩屑滑落，也加速了環境的劣化與沖蝕。除了沖蝕溝的惡化，為了攀爬而綁上的繩索也對樹木造成直接的傷害。短短幾年間，高繞段從原本只及小腿深度的沖蝕溝，快速向下切深超過一個人的高度。

　　根據千里步道團隊2011年的實地追蹤調查，北端沖蝕溝最長已達46.2公尺，最寬處約9公尺，最深約1.3公尺；南端沖蝕溝長約32.6公尺，最寬約3.56公尺，深達2.75公尺。沖蝕溝南北加總長達208.6公尺。若持續下去，公路尚未入侵，古道就會先被大量的訪客破壞。另一方面，大量遊客帶給周邊社區的，只有噪音、垃圾、借廁所、遊覽車霸占社區道路等負面干擾。

　　面對自然環境快速的劣化，以及社區與外來遊客關係的緊張，屏東縣政府在2011年公告「旭海－觀音鼻」為「暫定自然保留區」的同時，也委託藍色東港溪保育協會及屏東科技大學森林系社區林業研究室，進駐旭海展開生態旅遊培力工作坊，舉辦環境教育解說員培訓，期待透過社區培力的過程，建立在地的解說人才與生態旅遊種子。希望藉由發展深度旅遊、公益旅行，兼顧環境保育與社區在地經濟，讓慕阿塱壹之名而來的大量遊客，不再是匆匆過客，而能深入認識古道與社區的故事。

從被遺忘的琅嶠卑南古道，到「旭海－觀音鼻自然保留區」

琅嶠卑南道這條路線，原本就是排灣族與知本社之間族群往來的路徑。歷史上最早的記載，可以追溯到1877年恆春知縣周有基奉命修琅嶠卑南道，「自恆春縣城東北行過射麻里、萬里得、八瑤、阿眉等社，僅越小嶺三重；中間溪澗迴環，路旁皆係水田，民番雜居耕作。出八瑤灣，北至知本社百四十餘里中，皆一線海灘，環繞山腳；怒濤衝擊，亂石成堆。而牡丹鼻及紅土崁山地勢最險；周有基所開此段石路，二月間撫臣曾派知府周懋琦勘明，必須開鑿寬闊，方能經久。」（〈查勘台灣後山情形並籌應辦事宜〉，吳贊誠）。但此古道在1886年「三條崙－卑南道」開通後，「恆春縣城至牡丹灣一帶遂成僻境⋯⋯，長林豐草，路鮮行人。」（《恆春縣志》，屠繼善）。

然1887年卻有英國探險家泰勒（George Taylor）慕名而來，在下琅嶠十八番社大頭目義子潘文杰的陪同下走過這裡。1889年日本學者也曾至此調查探勘後山之路；日治後潘文杰後裔潘阿別，率領部分族人沿此路至旭海拓墾。

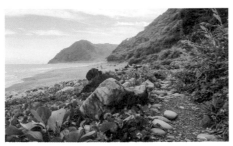

「旭海－觀音鼻自然保留區」保存古道深藏的美好。

百年前縱橫的古道，於今大部分都已被柏油水泥覆蓋，或是沒入荒煙與滄海之中；然而當時光步履緩緩走到21世紀，原本將被深埋遺忘的記憶，卻因台26線道路開發的爭議，阿塱壹古道之名重新被喚起。在拉鋸十數年後，「旭海－觀音鼻自然保留區」成立。

◎古道開路爭議大事記

1995年 交通部公路總局提出「台26線安朔至港口段公路整體改善計畫環境影響評估說明書」，欲延伸闢建台26線至台東，引爆開路與保留的爭議。

2002年 環境影響評估通過，核定開發經費18億元。

2003年 政務委員林盛豐指示：「對於新開發之公路建設應重新注入生態環境及景觀概念之新思維」，台26線道路開發案暫時停擺。

2006年 公路總局將僅12公里的道路開發計畫，分成六標，以爭取在環評有效期限內順利開工。位於台東縣境內南田村的第五、六標，分別於2008、2010年完工。

2009－2010年 受到社會各界籲求保留古道的壓力，公路總局提出一至四標改以隧道路廊避開海岸、縮減路幅的改善方案，工程經費增達36億；環保署亦隨之展開一至四標環境影響差異分析審查。

2010年 行政院永續12位委員聯名提案，籲請永續會成立專案小組進行評估和建言。12月1日，拉鋸十多年的「阿塱壹」開路爭議，卻在環保署環評會議中無預警通過環差報告。

2010年12月8-9日 監察院因受理民眾陳情，進行現地視訪，展開持續調查。

2011年2月1日 一至四標所在的主管機關屏東縣政府，公告「旭海－觀音鼻」段為暫定自然保留區；守護團體則發起一波波的網路連署與守護行動。

2012年1月18日 屏東縣政府正式公告，劃設「旭海－觀音鼻自然保留區」。

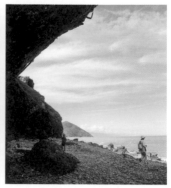

設置攔砂壩梯與拉繩後,將人行踩踏路線控制在固定範圍內,讓旁邊的坡面植被得以休養生息。

發展生態旅遊,兼顧環境保育與在地經濟,讓遊客能深入認識古道的故事。

工作假期,用熱情和行動復育環境

2011年應藍色東港溪協會的邀請,千里步道協會派員駐點協助,以工作假期的型態,輔導旭海社區發展不一樣的生態旅遊。經過持續的社區陪伴與古道資源調查及盤點,設計出包含:三場三天兩夜的步道志工工作假期活動、兩場兩天一夜的淨灘活動、三天兩夜的自然創作營與海角音樂會,包含的元素有:在地文化、手作、步道、淨灘、音樂、文學、自然創作;引入的專業團隊和人士包括:黑潮海洋文教基金會、世界七頂峰攀登隊隊長伍玉龍、創作歌手林生祥、生態文學作家吳明益、海洋文學作家廖鴻基、風潮唱片自然音樂家楊錦聰等。目的是希望能讓社區看見更多可待發展的潛力,有效整合社區內部共識與力量,能找到不需依賴道路開發,即可永續發展的另一條「路徑」。

培力與駐點工作剛開始時,社區憑著過去面對大眾遊客的經驗懷疑道:「怎麼可能有傻子會花錢來幫我們在大太陽底下修步道?」然而當社區居民看到來自全國各地的志工,為古道保護貢獻心力時,感動也一點一滴改變著社區對環境、對外來者的觀感,激發對觀光發展更永續的想像。

修復旭海觀音鼻沖蝕溝的工作,是相當艱難的工項,在專業講師的帶領下,志工們徒手使用簡易工具,利用現地的石材、漂流木,設置兼具擋水攔砂、還能供人通行的階梯,以減緩急速劣化的沖蝕。但是一、兩個月才舉行一次的工作假期活動,純志工的人力投入,終究無法力抗遊客人潮與持續沖蝕的速度。

為此,屏東縣政府在劃設保留區後的2012年6至11月間,特別採用手作步道原

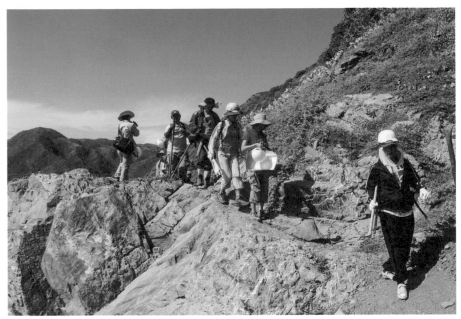

志工們不畏辛苦背負著工具，頂著烈日前進。

則，積極進行減緩環境劣化與生態復育的計畫，從前期溝通乃至實質參與都引進社區力量，在文耀興與伍玉龍兩位優秀的步道專業工作者的合力，以及近二十名原住民專業工班進駐下，在封山兩個月間，以就地取材、低度擾動的施作技術，完成觀音鼻岬角南北端沖蝕溝節制回填，並讓社區參與蒐集在地種原加速植被復育，同時因應每天仍有300名遊客進入環境教育行走所需，搭設穩固的拉繩取代纏繞樹木的簡易繩索。

　　管理手段加上劣化復育工法解決了沖蝕溝與遊客安全的問題，同時每段階梯後面也都成功攔阻碎石而成斜坡，野草迅速地穩固坡面，復育效果相當顯著，但若做為步道，長期來說，應該尋求沿著山壁緩上緩下的替代路線，才符合自然的節奏與古道的精神。

全球反路運動浪潮，保障公眾共同利益

　　在全球工業化、城市化的開發思維下，國際很早就開始推動反對道路無限擴張，尤其在石油危機之後，人們開始反思道路與汽車運輸的弊害。英國、美國乃

至澳洲等地皆有以「地球第一！」（Earth First!，泥土第一）為訴求的反路運動。澳洲在1983年曾成功阻止位於新昆士蘭雨林地區的一條道路興建計畫[1]。1992到1995年間，英國反路運動者在反對英國國道11號（M11）、國道3號拓寬與國道65號延長的抗爭裡，成功集結地方民眾，獲得重大勝利。2011年，英國公路工程處更著手關閉境內14個地點內9條高速公路的道路照明與移除燈柱；經過評估，這些路段日後將不再使用照明設備，預期達到40%的碳減量、節省40%的能源用量，並為當地居民減少夜空的光害。

蔓荊（海埔姜）

英國的自然路權運動與反路運動[2]，前者著重在對抗私有地產擴張影響公眾走路通行權，後者則是反對道路開通加速道路周邊土地財團化的發展，兩者都是對抗少數財團、保障在地社區與公眾共同利益的運動。這兩股浪潮影響到整個歐洲的文化，反路運動更是全球連結。

在台灣，反路運動最早的成功發生在1981年前後，原本新中橫台21線公路預計穿越八通關草原通往玉里，在學者以玉山生態資源豐富、地質脆弱等調查反對下，歷經六年論戰，最後經建會裁定不興建。21世紀的此時，面對台26線的開路爭議，則採取以社區生態旅遊和手作修復古道的行動，透過與社區合作尋求另一種經濟發展的願景，並以人力手作步道對抗工程開路的建設思維。

發展生態旅遊，社區共榮共存

旭海的生態旅遊培力成為一個漣漪的中心，改變的效應向鄰近社區擴展開來。未來期待能持續以琅嶠卑南古道系統團結鄰近部落共同發展，將古道周邊社區的特色遊程串聯起來，吸引旅客將古道熱潮的目光，轉移到古道上鮮活的人文故事，共同走出一條真正永續的出路。

於此，終於我們能做一個好祖先，為未來的世代留下一方美麗的自然海岸，一如百年前先民留給我們，迄今仍可以親身尋訪，有著綠蠵龜、黃裳鳳蝶、瓊崖海棠、台灣海棗與南田石的海天一角。當然，也期待著每一個已經或即將親身走過阿塱壹的朋友，都能成為她的守護者：透過慢速／定點／深度的行腳方式，認識她的過去和現在；在體驗她人文風采、歷史底蘊的同時，也為周邊部落社區的在地經濟、環境永續，盡一份屬於旅人的責任。

1. 參見林宗弘〈全球的反路運動〉，勞動者電子報，2005。
2. 詳參本書特別收錄「工具5」之趨勢七。

生態復育

根據美國生態復舊學會所定義的復育（Restoration），是一種修復人為破壞的歷程，嘗試使生態系回復到其「歷史上的某一軌跡」。

阿塱壹古道由於過度的人為活動，造成原本受到植被保護的穩定坡面，因土石鬆動滑落，加上現場環境臨海易受東北季風及雨季豪雨的影響，實為風化極為旺盛的區域，更加速沖蝕溝的沖刷與崩塌。為了避免自然地景價值減損甚至滅失，依照文資法的相關規定及環境復育的精神，以積極的人為介入維護、修復劣化的環境，使其回復至山友攀繩高繞前的「原有自然狀態」。

為了維護自然保留區內的原始自然狀態，根據《文化資產保存法》第八十四條規定，非經主管機關許可皆不得任意進入保留區域範圍，且「禁止改變或破壞其原有自然狀態」。然而，同法第八十一條、二十四條亦規定，如自然地景管理不當，造成有滅失或減損價值之虞，「主管機關得通知所有人、使用人或管理人限期改善，屆期未改善者，主管機關得逕為維護、修復」。

◎著重環境永續、低擾動的復育工作，包括：
1. 引用簡單樸實的生態設計手法，避免誇張與過度的裝飾。
2. 降低開發整建面，減少人為的環境干擾。
3. 材質採用與現地相融的天然材質，如漂流木、石材與海濱原生植栽。
4. 以現地漂流木及含現地海濱植物種原的土石設置攔截砂石流失的設施，降低土壤沖蝕等待植物發芽生長，使地被保護表土並與周遭環境融合。

◎阿塱壹古道復育期程目標：
短程：以現地材料修復，設置過渡設施。
中程：改道路線選址，持續監測復育地。
長程：新設環境教育解說路線，擴大保留區的緩衝區。

手作工法

沖蝕溝處理：
療癒最美的天然海岸

　　手作步道強調對步道應有多面向的認識與觀察，才能提出適切的工法。因環境議題而聲名大噪的阿塱壹古道，在清代曾是溝通前、後山的官道之一，但通過觀音鼻岬角的路段早因海岸侵蝕而難以通行。直到近來登山隊在當地嚮導帶領下，開出一條高繞路線方便遊客攀登通過。然而，此高繞路線卻因原本地質脆弱，又被湧入人潮踩踏，加上雨水沖刷，形成嚴重的沖蝕溝。自然地景保留區劃設後，相關團體提出「劣化環境復育」的觀點，指出該高繞路線本非原始的古道，但藉由現有路線接近具有歷史意義的空間廊道仍有其意義，因此應嘗試減緩破壞，甚至使坡面植被有機會自然恢復。為兼顧復育與行走之需，阿塱壹古道以類似攔砂壩梯的工法，運用現地的漂流木與土石展開沖蝕溝修復工作。

工序

❶ 蒐集現地漂流木及濱海原生植物草籽備用，漂流木長度依沖蝕溝寬度而定，但前後段應盡量維持相同規格，讓視覺上整齊順接，避免參差不齊。

❷ 施作順序由下而上，於預定設置處小整地，開挖深度依橫木直徑而定。

❸ 放置橫木，並使其盡量貼合土面減少縫隙。

❹ 於橫木前緣、兩端內縮10－15公分的位置，以撬棒於左、右引孔打樁（竹節鋼筋），且木樁應緊靠橫木並保持垂直。木樁出土長度應略低於橫木頂端，而入土深度至少達1/3。

❺ 打樁固定橫木後，於橫木內側依序填入塊石、碎石、岩屑，填滿回填塊石縫隙，最後以現地土壤及岩屑混入草籽回填夯實，使回填面略高於橫木頂端便完成。

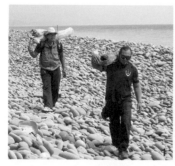

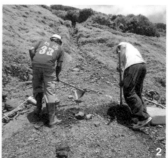

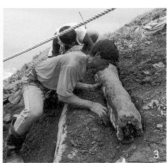

- 阿塱壹古道劣化環境復育工作中，針對沖蝕溝的處理為短期計畫目標，中長期仍希望藉由審慎評估改道，或是其他管理手段，使高繞路線能夠廢止，以恢復自然坡面的樣貌。

- 本案例中，以竹節鋼筋代替木樁以求設施的耐久度，但理想上是將漂流木引孔，使鋼筋穿過橫木入土，可避免高鹽度的海風吹拂，減緩鋼筋鏽蝕。

- 漂流木雖充分乾燥較為耐久，仍需留意腐蝕之橫木應隨時抽換，以免鋼筋外漏導致危險，目前旭海觀音鼻環境解說員已形成定期修護置換的機制，有助於復育功能的耐久。

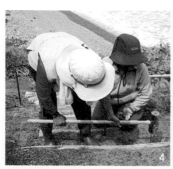

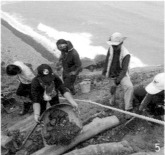

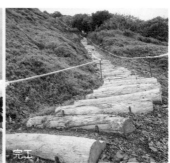

完工

圖1、3、4、5｜卓幸君

步道看點

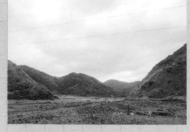

1. 檢查哨位於乾涸的塔瓦溪口，河床望去已融入群山之中。

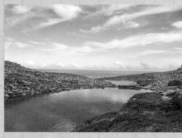

2. 南田海岸的巨大南田石。

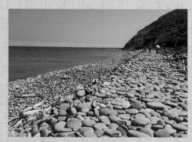

6. 石門仔溪出海口，礫石堆積成堤封住河流。

↑ 往達仁、大武

N

楓港溪

塔瓦溪 ①
南田檢查哨

② 南田海岸

工法 攔砂壩梯設置 ④③ 北端高繞段

工法 鋪設攔砂壩梯 ⑤　　觀音鼻

石門仔溪 ⑥

⑦ 跳浪
⑧ 大石

乾溪

南望牡丹灣 ⑨

羊仔溪　　　牡丹鼻
旭海檢查哨
⑩
旭海社區

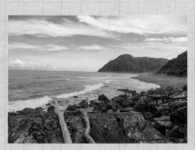

9. 南望牡丹灣弧形海岸。

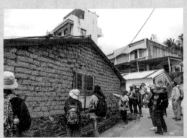

10. 旭海社區具備發展生態旅遊的條件。

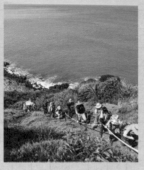

3. 高繞觀音鼻途中北望壯闊美景。

4. 劣化環境復育，在北端高繞段設置攔砂壩梯及拉繩。

5. 在南端高繞段鋪設攔砂壩梯，改善沖蝕問題。

7. 行走海灘，因著潮汐時而需要跳浪或攀爬大石而過。

8. 途中大石好似在向人招手。

交通資訊

1. 搭乘火車或高鐵至左營站，可轉乘往恆春方向的聯營客運或墾丁快線於車城下車。搭乘火車至枋寮站，可轉乘往恆春方向的聯營客運或墾丁快線於車城下車。

2. 車城搭乘客運往旭海：屏東客運週一至週日每天兩班（上午6點與下午4點從恆春發車），週一、三、五上午11點半則會加開班車。從恆春發車經車城到旭海（鵬園路口站）折返的公車，單程約1小時。例假日彈性調整發車時刻。需自備零錢或使用悠遊卡、台灣通。因車班少，建議先電話詢問確認08-8891464。

3. 社區交通接駁及食宿：可與旭海社區觀光產業組接洽，電話0963-822708。

建議路線

1. 阿塱壹古道沿線三日遊：
 屏東車城／出發 ▶ 東源部落 ▶ 旭海部落／宿 ▶ 阿塱壹古道 ▶ 南田 ▶ 安朔 ▶ 旭海／宿 ▶ 港仔 ▶ 車城

2. 旭海社區半日遊：
 旭海草原 ▶ 草原生態步道 ▶ 東海路 ▶ 旭海港口 ▶ 東海商店 ▶ 陽光步道 ▶ 我家民宿 ▶ 排灣族聚落 ▶ 潘朵拉咖啡簡餐 ▶ vuvu聚會所 ▶ 旭海之戀貨櫃餐飲店 ▶ 社區活動中心 ▶ 旭海溫泉

注意事項

「旭海觀音鼻自然保留區」實施遊客總量管制，欲進入阿塱壹古道健行者可於一個月前，最慢8天前申請，並由認證合格之解說員引導。預約申請及相關事項見旭海觀音鼻自然保留區網站 https://xuhai.pthg.gov.tw/index.php?page=apply。

06 |屏東| 舊達來辭職坡古道

穿越辭職坡，走進舊達來時空

文｜徐銘謙

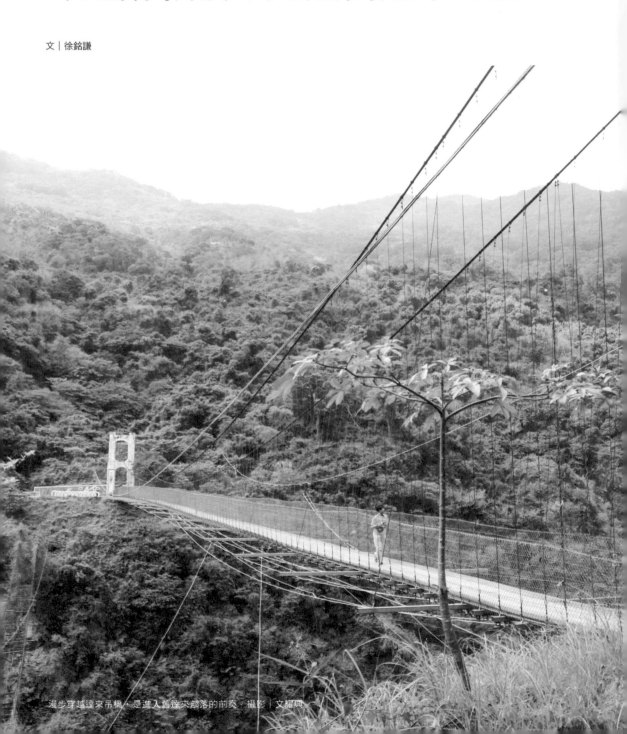

漫步穿越達來吊橋，是進入舊達來部落的前奏。攝影｜文耀興

距離熱鬧的屏東三地門門戶不遠處，
一座僅供徒步的達來吊橋，擋住外界長驅直入的侵擾，
使得深山中的排灣族舊達來部落，仍能保有舊日時空的完整石板屋與石牆建築群，
具備了所有發展生態旅遊的最佳條件。
當旅人穿越吊橋，走在志工手作修護的辭職坡古道，
一路陡坡抵達舊達來，石頭古城的沉靜安撫了躁動的身心。
這條崎嶇山徑傳述著先人的事蹟，現在更見證著部落重生的故事。

步道位置	屏東縣三地門鄉，海拔約240－400公尺。
步道總長	從辭職坡步道入口到離別處約0.4K。
步行時間	約30分。
適走季節	四季皆宜。
特別說明	目前因聯外道路整修，步道接近離別處有巨大倒木，暫時無法通行，請聯繫達來社區確認路況。

步道小檔案

▶ 屏東三地門的辭職坡古道，位於達來吊橋及排灣族舊達來部落入口之間。

▶ 山徑陡峭崎嶇，途中可遠眺北隘寮溪對岸的新達來部落。

▶ 舊達來在居民遷村後，仍完整保存日治時期傳統石板屋聚落空間。

▶ 現以發展部落高山深度生態旅遊為核心。

步道特色

▶ **生態景觀**：北隘寮溪的山谷是台灣黑鳶數量最多的地方之一。舊達來仍為部落農耕場域，種植紅藜、小米、月桃、南瓜、芋頭等作物。

▶ **人文遺跡**：排灣族傳統石板屋及石頭砌成的灌排系統、梯田邊坡、巷道及圍牆都保存完好。仍存有荒廢的學校、僅餘牆面與十字架的舊教堂。

▶ **手作路段**：包括土石階梯、設置砌石駁坎、施作防止沖蝕溝的擋土牆、路線改道、在地傳統砌石工法路面整理等。

歷史上，原住民部落遷村有許多內外因素，內部因素包括原居地生存環境改變、資源有限、人口擴張，因而產生向外尋找新獵場、新耕地、新水源的需求，甚至狩獵、採集、燒墾的生活方式等原本就是流動而非定居的性格；至於外部因素則與統治者及現代化有關，從日治時期開始的有計畫取用山林資源、移住部落至鄰近交通動線以便於管理，乃至現代化帶來謀生方式的改變，都使得部落人口逐漸向外移動，而且逐漸改為定居落戶的生活型態，家屋改用新建材，連帶使得部落遷村不再需要把石板家屋拆卸背負移動。而聯外交通的不便，也讓深處山中的舊部落因而能保留傳統樣貌，在旅遊觀念開始轉為深度、低碳的生態旅遊時，成為時代資產。歷經五次遷村的排灣族達來部落即為一例。

修護步道，邁向生態旅遊

　　現今位於台24線省道起點的新達來部落，距離平地車行僅約十分鐘，與外界交通非常便利，族人也因此更易受到都市磁吸效應而外流。舊達來部落就位於北隘寮溪對面，新舊部落以長150公尺的達來吊橋相連。舊達來位處深山，遺世獨立，在1989年居民遷出後，仍完好保存了原本的石頭古城樣貌，呈現原住民部落

從前公務人員到達來、霧台就職必經的山徑，坡度陡峭難行，讓人尚未就職就萌辭意。此為施作前的辭職坡步道口。

文化景觀，而且依然是耕地、採集的場域，族人常常返回舊居。

2009年八八風災後，台24線柔腸寸斷，位於吊橋與舊部落入口之間的山徑「辭職坡古道」走來更顯崎嶇，但災後重建也同時啟動了部落新生，面對新的狀況重新思考出路。就在此時，屏東科技大學社區林業研究室進入達來部落，進行部落陪伴與生態旅遊的轉型，發掘傳統歌謠與傳說故事。而舊達來部落的石頭城古樸風貌，加上距離三地門不遠的道路便利，以及達來吊橋僅能徒步通過，形成有如限制遊客擅闖的天險閘門，反而變成部落發展步行、過夜型態的深度生態旅遊的優勢。

穿越吊橋，宛如進入舊達來部落朝聖的過渡儀式，能沉澱轉換旅人塵俗的心

（左上）部落周遭的植物常被拿來應用於日常生活中，圖為串鼻龍，木質化的莖蔓堅韌有彈性。（左下）部落裡用串鼻龍莖蔓做成的燈飾。（右上）部落族人在農地掛上自製的空罐驅鳥鈴鐺。（右下）解說員解釋部落以雙手托起展翅老鷹的意象。左上＋左下＋右上攝影｜文耀興

境。然而連結吊橋及石頭古城之間的辭職坡步道，幾經颱風豪雨災害的影響，淹沒在荒煙蔓草間，更因排水不當、流水侵蝕導致路基消失，變得更難行走。2014年屏科大社區林業研究室邀請台灣千里步道協會，在林務局屏東林區管理處的大力支持下，推動手作步道工作假期，結合步道志工的力量與排灣族人的傳統智慧，重建這條充滿故事的山徑。

聖誕初雪（雪花木）

舊達來石頭城，祖先智慧活例證

　　深山中的舊達來部落於災後仍保存完好，不禁讓人讚嘆原住民老人家長久觀察與善用生態環境，累積經驗智慧、經過反覆討論才定案的舊部落位址，反而比新部落更永久、更安全。而完全沒有用水泥的石板屋，也能撐過歲月的風霜洗禮。舊達來部落可以說是結合排灣族傳統與日本人規畫概念於一地，街道邊的石頭矮牆、灌溉水渠與排水溝系統也全是石造，而動線的安排能穿越耕地與房屋，有些路段甚至懸浮於道路邊上，細膩的設計令人驚嘆。

舊達來部落是保存完好的石頭城。攝影｜文耀興

舊達來部落，
靜謐山間的石頭城

行政區屬於屏東縣三地門鄉的達來部落，原名為Tjavatjavang（達瓦達旺），是排灣族的一支。發源於北大武山的排灣族群分為Raval（拉瓦爾亞族）與Butsul（布曹爾亞族），達來與鄰近的三地、賽嘉、德文、馬兒等都屬拉瓦爾亞族，該族群分布於武洛溪上游地帶，即口社溪南大山西麓。

現今位於台24線省道邊的達來部落，共歷經五次遷村。第四次遷村是在霧社事件後，在日本政府有計畫遷移原住民部落移住的政策背景下，達來部落居民有感於路途遙遠不便，每當部落發生事情，得跑到遙遠的馬兒部落報案，因而於1937年，接受日本政府的條件遷移至今日舊達來的位置，並且興建了警察局、學校及衛生所。當時這裡也是霧台等山上部落出入到屏東平原的主要聯外道路，也是外調公務人員到霧台報到的必經

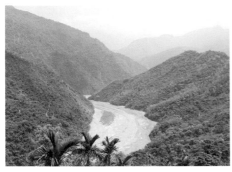

攝影｜文耀興

之路。這條又長又崎嶇陡峭的山路，讓尚未報到的公務人員想要辭職，辭職坡古道即因此得名。

1989年族人再度因為道路重心的移轉，為了就學及就業方便，陸續跨越北隘寮溪遷移至今日的新達來。由於第五次遷村很晚，舊部落在日治時期規劃的棋盤排列的傳統石板屋，以及學校、教堂的空間配置都保存完好，舉目所及，灌排系統、梯田邊坡、巷道及圍牆都是由石頭砌成，時間彷彿就此凝結，許多達來村的居民是在舊部落出生、成長、結婚、生子，在這裡經歷人生各個重要的階段，至今舊達來仍是居民常去的地方，那裡還保留舊居、耕地、採集的場域。

北隘寮溪的山谷也是台灣黑鳶數量最多的地方之一，因而達來部落也有「黑鳶的故鄉」之稱。豐富的自然生態加上原有的部落文化景觀資源，使達來部落深具發展生態旅遊的潛力。2009年屏東科技大學森林系陳美惠教授帶領社區林業研究室，開始以社區營造的方式與居民共同發展生態旅遊。在匆忙快速的現代社會，讓人們可以透過步行與停留，感受舊達來靜謐悠閒、純樸簡約的山中幽谷歷史氛圍。因此盡力維持原有風貌，盡量做到低碳，是協助舊達來發展的核心思想。部落年輕人也因此一步一步走回舊部落，重現昔日風華。

最讓人驚豔的是，舊部落棋盤式街道鋪面都以小石立砌細細鋪設，追問之下，部落的人告訴我們，這是日本人教他們做的工法，難怪我乍見之下想到沖繩首里城的五百年石疊道，差別只是沖繩的石材主要是有孔隙的咾咕石，而此處則是小塊頁岩，充分善用了不能用於石板屋、石牆砌造的小石塊，一點也不浪費，而後當堪稱台灣手作步道之神的布農族伍玉龍老師來此看到，立即發出「內行人」的讚嘆說：「仔細看，這樣的工法是最好的水土保持，既可有效防止水流沖刷路面，而且在斜坡上可以不用做石階，對行走的人也有摩擦力可以止滑。」

　　至今部落族人仍保有砌石工藝的能力與合作勞動營造公共空間的傳統，在舊部落一隅的基督長老教堂遺跡，雖然屋頂已經不見，僅剩四面的牆壁及十字架，卻散發一種荒涼之美。這座教堂過去即是由頭目分配部落每戶每個禮拜從山下搬磚塊徒步上山，一磚一瓦都是集部落所有人力辛苦建成，今日部落族人仍善用教堂的空間耕耘小菜地，在群山眾神的圍繞下，舊教堂仍繼續守護著舊部落。而對岸的新達來基督長老教堂，以黑色石板外型吸引遊人目光，也是在災後由部落族人合力搬運石頭興建而成。

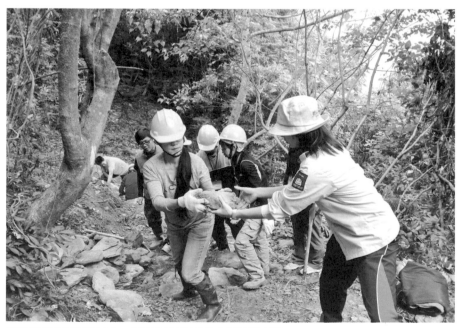

手作步道仰賴團隊分工合作，經常可以看到志工排成人龍傳遞材料。

（左）砌石工藝深植排灣族文化之中。（右）達來部落的老村長，傳承祖先善用生態環境的經驗智慧。攝影｜文耀興

手作工法結合排灣族傳統砌石工藝

　　2014年，當台灣千里步道協會受邀到部落籌備辭職坡手作步道工作假期時，我很快就感受到潛藏在排灣族文化中的豐富石頭知識，這是世世代代居住在充滿石頭的環境中累積下來的，因而在排灣族母語中，砌石工法區分成很多不同的命名，以指涉特定的做法，把石頭疊成矮牆、把石頭擺平放置、把石頭立起來插入地面、石階梯、碎石鋪面等都有不同的名稱。而當我跟部落族人介紹手作步道的概念時，當畫面出現美國阿帕拉契山徑或台灣不同環境所運用的工法照片時，族人眼睛一亮，互相用排灣族語討論起來。

　　因此當我們規劃辭職坡古道的工項時，不只邀請族人也來帶領志工一起工作，還請他們在斜坡上示範我們從來沒試過的「zema qe ta」工法，也就是具有防止水土沖刷又有止滑功能的立砌小石工法，由於音讀起來接近「怎麼蓋」，因此當志工們一起工作，用排灣族母語講工法時，總會引起現場開懷大笑。

　　相較於我們準備手作步道的各式工具，如鋤頭、十字鎬、撬石鐵棒、鶴嘴鋤、釘耙、砍刀、榔頭等完整陣仗，族人工班出現時，只腰間插著一把山刀，手上提著一根及腰的短工具，這就是他們平時上山做各種工作的萬用工具——vuka，音讀「武尬」，木柄以現地的木頭自製，尖頭部分是鐵器打造，平時農耕可以用來挖洞種作物，遇到小塊石可以用來從土中起出移動，小型的挖掘整地也可以替代鶴嘴鋤，最有趣的是，這個工具正是施作立砌小石鋪面工法的最佳利器。

　　只見已經高齡83歲的瘦小vuvu呂來謀，靈活地用vuka快速輕巧地在斜坡土面挖出溝槽，再用vuka從路外起出小塊石，一塊挨著一塊排在溝槽，完成一個面

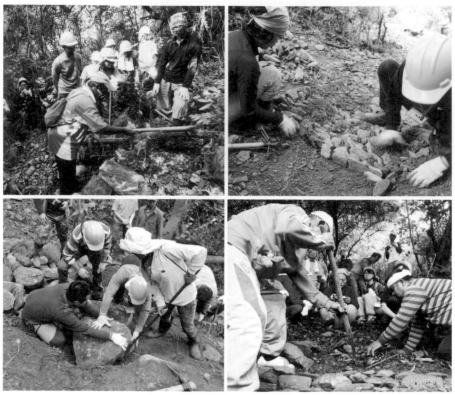

（左上）由部落工班搭配講師指導志工，如何運用傳統的疊石工法設置擋土駁坎。此種工法在當地族語稱作「mu pu」。
（左下）志工由講師協助，運用鐵撬棒調整石階。
（右上）志工運用「zema qe ta」工法，細心挑選石頭，一層一層排砌出堅實穩固的路面。
（右下）部落耆老手持當地獨特手作工具vuka示範傳統工法。

之後，再用vuka挖掘新的溝槽，而挖出來的土與細石就回填在已完成的鋪面上夯實，一段斜坡不到一小時就能完成。也許因為工具的緣故，族人比較愛用小型塊石疊石階與路緣的石駁坎，而從排灣族的審美標準來看，他們偏愛在砌石的表面飾以扁平光滑的平整石板，就像他們家屋門面與地板一樣。當志工們在做這段古道的時候，依循舊部落石頭城的工法，彷彿自己也成為延續舊達來地景修建的一部分，融入了排灣族的靈魂之中。（註）

註：受呂來謀vuvu啟發，台灣千里步道協會於2018年創設榮譽步道師，以搶救記錄瀕臨消失的步道傳統工法技藝傳承，並表揚耆老畢生的勞動與貢獻，喚起世人對步道在地工法的重視。

部落之路，交通與發展求兩全

　　在辭職坡古道的上端會再度接回產業道路，這裡是昔日部落族人與親人朋友惜別的地方，早年族人遠行或當兵，親友會陪著要出外遠行的族人走到離別處送行，話別叮嚀，也有人會用歌聲來表達不捨。走到吊橋的族人，總是會回望在離別處的人們，看著他們不斷揮動著白色手巾，直到離開的人已經翻過另外一座山，看不到人影為止。在之字形腰繞的產業道路闢建後，回舊部落工作的族人則改以騎機車上山，捨棄距離較近但也比較陡峭的辭職坡古道。

　　產業道路先前雖然曾鋪上水泥，以及鐵製排水格柵，但在大雨淘刷後，仍然恢復土路，甚至導水格柵還懸空，路面也有沖蝕溝，部分路段狹窄難行，因此近來部落內部在改善產業道路品質的看法上出現分歧，老一輩的族人想用水泥工程拓寬路面，但年輕人擔心聯外道路變好後，外來遊客自行騎車闖入的問題將威脅部落生活與發展生態旅遊的品質。

　　因此在2015年的手作步道工作假期，我們號召志工重返舊達來，嘗試用手作工法引導水流、改善沖蝕，希望為部落的徘徊掙扎找到另一種可能，也讓正在起步的生態旅遊可以沉穩地走下去，而最佳的工法答案也許就在老祖先傳下的智慧裡。

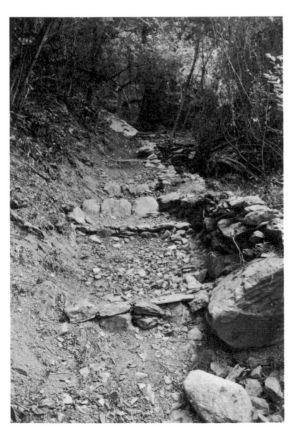

完成後的步道，在下邊坡設置砌石駁坎，路面也設有階梯與截水溝，以系統性的解決此處逕流沖刷問題。

砌石鋪面：
石頭散發人的溫度

　　探究步道工法的過程，其實是手作步道最饒富趣味的特色之一。屏東三地門的排灣族部落達瓦達旺，與新部落隔著北隘寮溪相望的舊部落是非常具有特色的石頭城，不僅仍保存相當完整的石板家屋，部落中的主要道路亦是運用當地的石材鋪設，即便斜坡不設階梯也相當好走，且不必擔心泥濘溼滑的問題。藉由對舊達來部落砌石工法的紀錄與觀察，從施作材料瞭解當地地質環境，到學習因應不同石材的應用而發展出的豐富詞彙，甚至特化出專用工具，百年來的傳統文化與在地智慧，便是如此具體而微地濃縮、凝鍊在這些工藝之中。

 工序

❶ 蒐集現地塊石備用。

❷ 施作順序由下而上，於預定施作路段橫向開挖，開挖深度依塊石大小而定。

❸ 依次排放第一層塊石，相鄰塊石務必緊靠互相咬合，而露出面即為完成後的步道面，應盡量切齊平順。此外，第一層應盡量挑選體積較大的塊石，加強穩定度以免土石滑動。

❹ 接續排放第二層時，注意塊石接縫應與第一層錯開，塊石的擺放有如拼圖，應盡量調整至和其他相鄰塊石咬合最適切的方向與角度。

❺ 重複「步驟❹」逐層施作至預定施作路段終點。

❻ 將碎石、岩屑回填塞滿塊石縫隙，使完成面更為平順即完成。

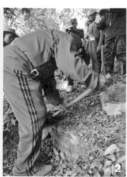
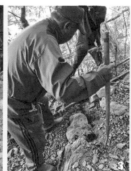

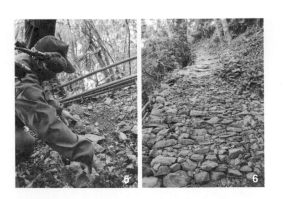

北排灣族石頭工法相關用語

mu pu 動詞
u pu 名詞

疊砌石頭

類似擋土牆或
駁坎等,
把石頭疊起來

cemu kad 動詞
cu kas 名詞

**把石頭
豎起來擺放**

類似米靈岸的靠背,
或是美化石牆外面

zema qe ta 動詞
zaq ta 名詞

**把石頭打平
橫著擺放**

類似石板屋家的地板,
或是石頭城的街道路面
一片片斜插鋪平都算

ta gulj

不能動的大石頭

e re ned

碎石

● 排放塊石時,以長徑埋入土面為原則,如有大石應錯落埋設其間,利用其自重強化整體的穩固,而大石則可不強制以長徑埋入土面,以減少開挖量。

步道看點

2. 達來吊橋僅容徒步通行。

1. 教會旁的排灣族人物圖騰石板壁畫。

台灣基督長老教會
達瓦達旺教會舊址
⑥

⑤ 舊部落入口

北隘寮溪

① 台灣基督長老教會　達來吊橋
　達瓦達旺教會　　②

④ 辭職坡古道終點
　（離別處）

③

工法 土石階梯

5. 在舊達來可以看見原住民傳統作物紅藜。

6. 舊部落的達瓦達旺教會舊址,仍存牆面與十字架。

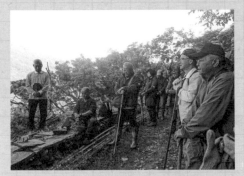

4. 昔日部落族人與親友惜別,會走到這個離別處送行。

3. 完工後的步道入口階梯,與步道原有的砌石路緣邊坡風格一致。

交通資訊

◎大眾運輸:搭乘高鐵至左營站,轉台鐵新左營開往屏東站的區間車,或直接搭乘台鐵到屏東火車站。至屏東客運總站轉乘8227線到三地門鄉公所站下車。預約請達來社區接駁。電話:08-7740475。

◎自行開車:

 1. 國道3號高速公路—屏東九如交流道—九如—省道3線—屏東市—省道台24線—三地門—達來

 2. 國道3號高速公路—屏東長治交流道—省道台24線—三地門—達來

至舊達來須從台24線在24.6K居高風味餐廳對面的小路右下進入狹小的產業道路,且至達來吊橋後,車輛無法進入,請聯繫達來社區帶領導覽解說。電話:08-7740475。

建議路線

新達來基督長老教會達瓦達旺教會 ➤ 30分／達來吊橋 ➤ 10分／辭職坡古道入口 ➤ 5分／休息平台 ➤ 20分／離別處 ➤ 15分／舊達來部落。
回程可走產業道路下山接回達來吊橋。

07

|高雄| **藤枝森林遊樂區之林下步道**

漫步熱帶高山霧林，聆聽森濤

文│陳朝政

從遊樂區大門向周邊群山遠望，山谷霧氣抬升成雲海，相映夕陽。

位於高雄市桃源區的藤枝國家森林遊樂區，

屬於熱帶高山闊葉霧林，常年吸引遊客來此登山、健行、賞鳥、賞花。

然而自2009年起接連遭逢颱風豪雨，重創聯外交通的藤枝林道，以致封閉休園迄今。

改走「步道」進入園區的構想，為藤枝重啟帶來曙光。

這條「林下步道」，為國內首度結合發包工程與工作假期活動，

以符合手作步道精神的方式整建，

為當地布農族聚落及觀光產業的未來，提供了新的思考方向。

步道位置	高雄市六龜區，海拔約1500－1800公尺。
步道總長	從林下步道入口到森林遊樂區約1K。
步行時間	約1小時10分。
適走季節	四季皆宜，宜避開颱風季節。
特別說明	目前園區尚未開放，請暫勿前往。

步道小檔案

▶ 林下步道長約1公里，由藤枝林道18K附近起登，通往園區大門。

▶ 為國內首度結合發包工程與手作步道工作假期活動。

▶ 全段維持原始的泥土路徑、綠意盎然的林間。

▶ 路幅寬度僅容兩人錯身，減少對周邊生態的干擾。

步道特色

▶ 生態景觀：途經台灣杉造林地。屬熱帶高山闊葉霧林，終年雲霧繚繞。有牛樟、蕨類與秋海棠等植群；曾現台灣黑熊蹤跡。

▶ 人文遺跡：園區的西施花步道上，有日治時期六龜警備道遺址、藤枝駐在所的砌石駁坎、架設電網的礙子。

▶ 手作路段：於坡度較大處，設置土木階梯減緩坡度。步道改道路線，設置原木護坡、路基整理、路面清整。在步道下陷低窪處，以棧橋跨越。

南台灣位於北回歸線以南，氣候帶屬於熱帶季風區，加上受到東北季風的影響小，多半具有乾濕分明的季節特性。然而藤枝國家森林遊樂區，卻因為所在海拔介於1,500至2,500公尺間的雲霧帶，加上地形長年有來自邦腹北溪的水氣氤氳，使藤枝成為台灣森林遊樂區絕無僅有的「熱帶高山闊葉霧林」。每當午後山谷雲霧開始抬升，霧氣席捲籠罩整座森林遊樂區，此時漫步在靜謐的杉林裡，最能深刻感受到森林芬多精浸潤身心的放鬆自在。

漫步熱帶高山霧林，雲霧間聽森濤

如此潮濕的環境，提供了牛樟、蕨類與秋海棠等植群良好生存空間；台灣特有種「藤枝秋海棠」，便是因為在此處發現的新種而命名。此外，武威秋海棠、溪頭秋海棠、出雲山秋海棠、巒大秋海棠、台灣秋海棠等原生秋海棠在園區內都能見到，林管處還特別規畫一條「秋海棠步道」凸顯這項生態特色。

說起園區內的步道群，皆以藤枝在地的特色植群來命名，例如秋海棠步道、西施花步道，還有徜徉於雲杉、柳杉人工造林區的雲杉步道。其中，西施花步道上仍保有近百年前，日本殖民政府所設置的六龜警備道遺址，像是藤枝駐在

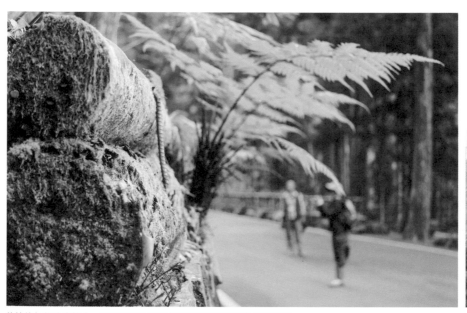

藤枝的氣候涼爽怡人，終年潮濕孕育了非常豐富的蕨類與秋海棠植群。

所的砌石駁坎，或是用來架設電網的礙子，使遊人仍能憑
藉，懷想百年來這塊土地上曾發生過的傷痕與記憶。

　　藤枝國家森林遊樂區自1983年設立後，每年可吸引25
萬遊憩人潮來此觀青山、聽森濤，對在地產業發展有著決
定性的影響。然而接二連三的風災豪雨，造成藤枝林道
崩毀，不僅改變了當地布農族聚落的生活，園區也被迫從
2009年封園至今。

栗 蕨

修復藤枝林道，敵不過大自然傷痕

　　2009年8月7日，莫拉克颱風於花蓮登陸，連綿數日的高強度降雨，改寫氣象
局的歷史紀錄，也摧毀了許多人回家的路。超過2,500毫米的雨量在三日內落在高
雄市山區，無數道路坍方、中斷，甲仙的小林部落、六龜的新開部落甚至滅村，
而位於高雄市桃源區的藤枝林道上，花果山、寶山、二集團、藤枝等部落，也有
大量族人因此被迫移居杉林大愛永久屋或散居高屏各地。

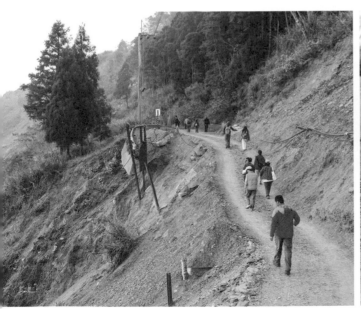

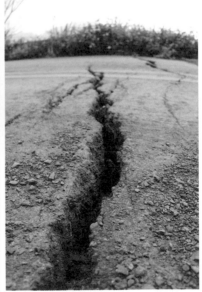

（左）藤枝林道柔腸寸斷，18公里處後最後2公里幾乎再無修復的可能性。
（右）工程再怎麼追求強化，面對大自然的力量仍是不堪一擊。

災後，林務局為了回應當地布農族人返回舊居與耕地的需求，斥資四億修復林道；包括4公里處的大面積崩塌，改道成連續彎繞的高架橋，還有新建寶山一號橋、二號橋與大量的路基、護坡工程，林道修復終於在2012年完工。

2012年4月，寶山國小復校，部落族人陸續回到二集團，推動假日市集嘗試重振部落榮景。而位於林道20公里處，一直被視為帶動當地觀光產業重要關鍵、八八災後便封閉休園的「藤枝國家森林遊樂區」，也隨著林道修復完工重燃開園的契機。

然而這股盼望卻在同年再度被豪雨撲滅。6月9日起的連日降雨，讓桃源區48小時累積雨量達1,191毫米，林道18公里處發生嚴重走山，長達150公尺的路基坍落邦腹北溪溪谷，林道硬生生地破了一道大口。此後，斷斷續續的修復工程，每逢颱風、大雨便回到原點，嚴重破碎的頁岩地質，加上邦腹北溪的向源侵蝕，讓林道修復工程彷彿希臘神話薛西弗斯的巨石，始終徒勞無功。

2013年，就在這樣的背景下，千里步道團隊與步道設計專業者，與林務局屏東林區管理處一同合作思索，有沒有可能將聯外道路從原先的「林道」，改成走「步道」進入園區呢？歷經殖民治理、拓墾伐林，到產業轉

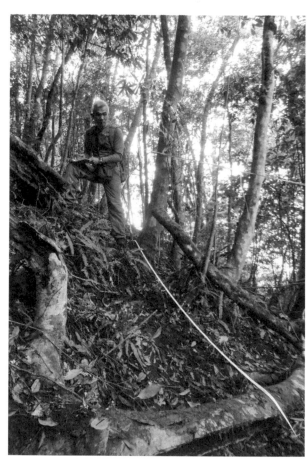

林下步道為國內首度嘗試結合發包工程與工作假期活動，選線經過多次踏查，審慎評估後才確定路線。

伐林、政治、天災，譜寫藤枝布農族人流離

回顧藤枝的歷史，日治時期曾是日本京都大學的實驗林場，除了有因為伐木而開建的林道，園區範圍內還有當時日人保護六龜、美濃樟腦產業的「六龜警備道」。警備道沿線的駐在所與分遺所，特別以日本從江戶（東京舊稱）到京都「東海道」上的53座驛站（宿場）為名，其中「藤枝宿」便是藤枝國家森林遊樂區之所在。而「二集團部落」這樣特殊的地名，也是來自日本人到此開墾林地，將員工宿舍分為一集團、二集團；之後為了嚴密管控當地布農族人，硬是將散居於周邊流域與山區的部落強遷至此集中管理。

部落迫遷，生計命脈多虞

「藤枝部落」的命運則更加顛沛流離。先是日治時期，部分布農族人因為相同理由被集中於馬里山溪流域，接著又遷到那瑪夏，卻發生瘟疫，僅存少數族人逃回馬里山。而後國民政府播遷來台，又強迫馬里山流域部落族人遷至現在稱為「舊藤枝」，位於遊樂區大門前的狹長土地。無奈同樣因為颱風，加上林業發展造成部落周邊原始林砍伐殆盡，影響水土保持，舊藤枝地層滑動，部落被迫再度遷徙。被稱作「新藤枝」的部落新址，正是2012年豪雨發生嚴重走山的林道18公里處。

20公里長的林道怕是難以恢復舊貌了。對絕大部分的藤枝部落族人來說，這意味著他們再也無法回到兒時居所；對仍堅守在山上家園的二集團部落十多戶人家而言，這條唯一的聯外道路就是維繫生計的命脈。

海拔位於1,550至1,804公尺之間的藤枝國家森林遊樂區，終年水氣豐沛、雲霧繚繞，被譽為「南台灣小溪頭」，自1983年設立後便對在地產業發展有著決定性的影響。因此，族人不僅關心林道通行往返的安全，園區聯外道路（林道18K－20K）能否修復，更連動著園區重啟的命運。

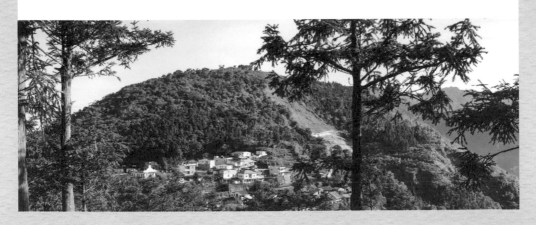

型帶來各種層出不窮的掠奪式開發，對山林、對生態、對環境，以及生活在這塊土地上的人們留下重重傷痕；藉由親近土地勞動身心的手作步道，又能否發揮什麼力量呢？

肉穗野牡丹

藤枝開園重燃希望：整建「林下步道」

　　比對從2005年到2013年之間的福衛二號影像可以發現，園區大門以南、舊藤枝部落所在的平坦地，自2009年大規模崩坍後，2013年已經可以看出地質逐漸穩定、植被恢復的趨勢，而林道18K處發生嚴重走山的2012年，沿線崩坍也僅止發生於林道稜線的南側。因此，林管處同仁、專業者及協會團隊商討推測，若是避開持續遭受向源侵蝕的南側，改由稜線北側，沿等高線挑選平緩適合的路線，並以手作步道的工法整建步道，或許有機會為藤枝重新開園創造一絲希望。

　　確定計畫方向後，協會與設計單位偕同林管處多次勘查，審慎評估各種可能性，最後決定盡量避開稜線上，當地部落族人牽引山泉水布設HDPE管的「水管路」，以減少不同使用者間的衝突。由於定線後的步道，幾乎全線都走在綠蔭林間與台灣杉造林地，遂將這一段長約1公里的園區聯外通道，稱為「林下步道」。

　　因著這次合作機會，我們可能是極少數在2009年封園後，得以在林管處同意下進入園區的非公務人員！對許多高屏地區的朋友來說，藤枝森林遊樂區就像北台灣的陽明山，容易親近，卻仍保有深山氣息，是非常多家庭旅行記憶中的親切回憶。後來與林管處合辦工作假期，更發現有不少志工夥伴是許久前曾到此一遊，多年來盼望能重返舊地，卻因天災而不可得，直到報名工作假期才如願。

（左）林下步道幾乎從無到有，志工雙手揮汗協助闢建功不可沒。
（右）除了由林務局提供的木材，現地用來回填的塊石、碎石，都是志工於林間搜尋採集回來。攝影｜江敬芳

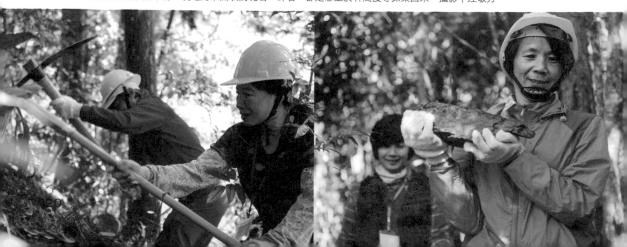

工程發包也落實手作步道精神

　　儘管歷經風災、封山，對外林道柔腸寸斷嚴重影響園區重啟的進程，但園區內大致並無災損，以生態工法整建的步道群完好無缺，而長時間的封閉更讓這片旅遊勝地休養生息。根據2013年林管處工作站同仁巡山時，曾在園內發現台灣黑熊在步道上嬉戲的紀錄，顯示只要還給大自然足夠的空間，盡可能減少人為打擾，即便是對人類活動非常敏感的台灣黑熊，也願意重新回到這片山林。因此，如何確保這份失而復得的自然寧靜不受到破壞是首要之務。

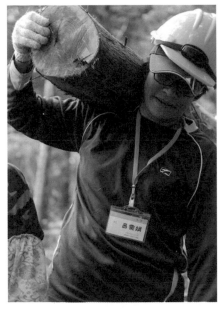

林下步道所使用的材料以林管處提供的疏伐檜木為主，被稱為歷年來最高檔的手作步道。
攝影｜江敬芳

　　第二道難題則是，由於林下步道所經皆為國有林地，任何伐取都要經過一定的程序。對強調師法自然、就地取材的手作步道來說，運用現地的自然材料，學習在地傳統工法修築步道，是使步道重現文化脈絡與環境特色的重要方式。此外，長約1公里多的步道，在緊促的施工期限內，也難以只靠場次有限的志工工作假期來完成。

　　所幸，經過與林務局同仁和專業者不斷的討論，難題一一克服。首先，林下步道為國內首度嘗試，結合發包工程與工作假期活動，以符合手作步道精神的方式，以手工具取代動力機具進行步道整建，包括在坡度較大處設置土木階梯減緩坡度、步道改道路線設置原木護坡、路基整理、路面清整、在步道下陷低窪處以棧橋跨越等手作工程。同時透過林管處跨部門的會商協調，在符合現行制度與法令的規範下，由林管處工作站現場同仁參與協助，進行縝密的事前勘查，搭配相關疏伐計畫提供施作材料。

園區重啟之路，部落未來發展新契機

　　此外，考慮到園區的永續發展，即便未來開園也應該落實總量管制。 ^{（註）}因此，林下步道規畫是以提供同一時段、少量的健行者使用為方向，不僅全段維持原始的泥土路徑，並控制路幅寬度僅容兩人錯身，減少步道遊憩活動對周邊生態產生的衝擊與干擾。至於總量管制最務實的推動策略，正是善用交通的不便，不論是從六龜開始，或於二集團利用現有的停車空間，搭配大眾運輸進行定點接駁，如此不僅可以管控入園人數，也為在地部落的產業發展提供更多發展空間。

　　試想，若是能邀請周邊部落共同參與，配合總量管制發展以園區為核心的生態旅遊套裝行程，不僅可以帶動在地農特產品的消費，藉由提供交通接駁、餐飲、住宿與導覽解說等服務，創造族人就業機會，相關收益更能回饋到部落的社福、教育與環境維護等基礎建設，而這樣美好的圖像已經在司馬庫斯所建立起的典範得到印證。

　　2016年3月中旬，千里步道協會參與了藤枝森林遊樂區暨周邊社區步道生態旅遊的踩線工作，兩天的行程踏訪了遊樂區、二集團與社區自力修建的步道，希望將遊樂區定位朝向「自然步道型態」的方向經營，進而與周邊社區促成生態旅遊平台，建立接駁、解說等機制。儘管林道難以重建，但園區的「重啟之路」已經朝願景方向踏出重要的第一步。

林下步道全線皆為原始土徑，只有極少數路段為了克服特殊地形才出現相當節制的人工設施。

註：藤枝林道整修歷時多年，森林遊樂區於2021年5月在外界殷殷期盼之下重新開園，每日開放500位名額提供遊客預約入園，然而隨後在八月初連日大雨下，林道18K處再度地基流失、柔腸寸斷，再度封園，而林下步道則仍完好如初。

道路切割動植物棲地七大影響

　　道路對生態環境及棲息其中的動植物會產生哪些影響，歸納國內外的相關研究大致可以分為七項：

- **改變動物行為與生態系統**：例如，道路切割造成生態阻隔效應及棲地破碎化，長期而言，族群隔離將使基因流動消失，影響原有之生態平衡狀態。

- **施工期間造成生物死亡與干擾**：例如，造成植被伐除及動物之驅離，以及揚塵、污水排放、噪音振動等干擾。

- **路殺（Roadkill）**：對物種移動形成阻礙，增加道路動物事故。

- **對環境產生的物理改變**：例如，道路的存在使地下逕流轉為地表逕流，大幅提升對土壤的侵蝕效應。

- **對環境產生的化學改變**：例如，道路工程與道路使用帶來重金屬、有機化合物等物質污染，研究發現，車行道路的重金屬污染影響範圍可達200公尺。

- **引進外來種**：施工可能改變環境，造成原生種死亡、移出，加速外來種入侵。

- **道路興建後的衍生性影響**：例如，道路網絡使棲地減少、消失，造成生物多樣性減少。

　　總的來說，由於步道工程相較於道路工程之結構量體較小，人為利用與干擾的頻度亦較低，加上步道以人行徒步居多，除了小型昆蟲可能遭人踩踏傷亡，幾乎不會發生路殺，或車輛排放廢氣、產生油污等問題。

　　此外，手作步道與慣行工程施作步道相比，以手工具代替使用動力機具、強調就地取材、採用在地傳統工法，更能大幅降低對環境的干擾，使人為活動進入大自然時，仍能兼顧生物多樣性與保存珍貴的生態資源。

改線、橫木護坡：
模仿大地的線條

「護坡」（slope protection）在步道上常見於路線通過橫向坡度較大的路段時，為了避免下邊坡土石流失影響路基穩定，或以擋土牆（retaining wall）的形式鞏固下邊坡，以確保邊坡坡度適宜植栽生長。在藤枝林下步道的案例中，依等高線腰繞緩上的改道路線，因橫向坡度較大，且開挖後的坡面土石容易鬆動，便運用由林管處提供的疏伐木及現地的枯倒木，設置橫木護坡鞏固路基，一方面避開當地部落取水的水管路，同時減少階梯的設置數量，對環境與使用者都更為友善。

工序

❶ 蒐集現地木材及塊石備用，用於護坡的橫木直徑介於15－20公分，木樁直徑介於8－10公分。

❷ 清除改線路段坡面上的危木與表層的腐植質。

❸ 沿新路線開挖上邊坡，使邊坡角度略小於土壤安息角，並確保上邊坡坡面前後順接。

❹ 開挖出的土方往下邊坡填平，使路幅符合設計寬度，並確保路面高程平順。

❺ 於預定設置橫木護坡的路段下邊坡縱向開挖，開挖深度應大於橫木直徑之

1/3至1/2。

❻ 放置橫木，並使其盡可能貼合地面減少縫隙。

❼ 於步道外側適當位置以撬棒引孔打樁，木樁應緊靠橫木並使其堆疊後不外擴、保持垂直。打樁數量、深度及樁距，依護坡長度、坡度及地質條件而定，但木樁出土長度應等高於護坡頂端，入土深度應略大於護坡露出面高度之2/3。

❽ 打樁固定橫木後，於橫木及步道側的夾縫填入塊石並稍加夯實，利用塊石與木樁分別從內外加強固定，也避免

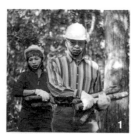
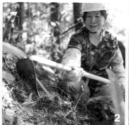

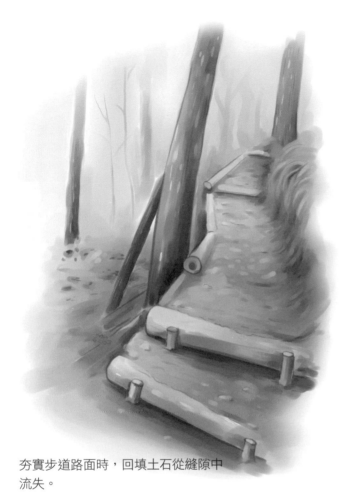

TipS

● 植被自然復原的限界坡度約為35度，因此當步道橫向坡度大於30度時，可考慮施作護坡穩定上下邊坡，以利植栽生長。若步道橫向坡度未達30度，但下邊坡容易崩塌之路段，也可利用此工法爭取路幅。

● 土壤安息角是指各種土石砂礫堆積穩定後，形成坡度一致的表面，該坡面與水平方向的夾角。安息角依土壤性質、含水量有所不同，但一般而言開挖時，應避免使坡角大於45度。

夯實步道路面時，回填土石從縫隙中流失。

❾ 回填土石並逐層夯實，使路面略高於護坡頂端便完成。

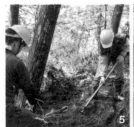

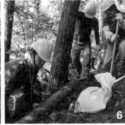

步道看點

N

工法 步道改線及原木護坡 ⑥

台灣杉人造林

④ 水晶蘭 ⑤

步道起點
③

寶山巷

藤 枝 林 道

② 林道崩塌

←往六龜 ① 林道18K

4. 在為林下步道選線踏查時，發現非常珍貴美麗的水晶蘭。

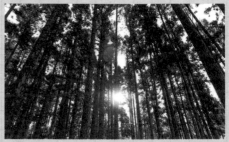

5. 經過多年封山休養生息，園區恢復了大自然應有的平靜與韻律。

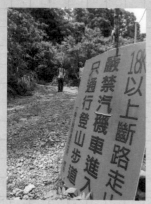

1. 目前要進入園區，必須從林道18公里處開始徒步。

2.（上）透過衛星影像比對，觀察林道崩塌狀況大致以稜線為界。（下）藤枝林道18公里處長達150公尺的路基已坍落在邦腹北溪的溪谷中。

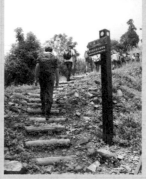

3. 由林道18Ｋ處步行5分鐘，便能看到左側新闢建的步道入口。

⑧ 樹海步道

工法 棧橋
⑦　　森濤派出所
　　　　⑨
石 山 林 道

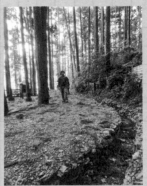

9. 位於藤枝的森濤派出所，招牌
也充滿自然風。

8. 樹海步道用現地的石材疊砌成
極具古道風味的排水溝。

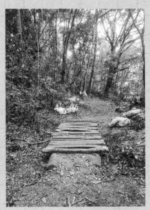

6. 在回填夯實後的路面灑上乾燥
落葉，步道宛如存在已久。

7. 由志工與工班師傅現場討論，
「即興」設計、施作的木棧橋。

交通資訊

◎自行開車：由中山高速公路或南二高接
　國道10號往旗山方向，經旗山、六龜，
　過六龜大橋。

1. 自中山高速公路鼎金交流接國道10號
　至旗山端下，沿省道台27線往荖濃方
　向，經美濃、六龜於台27線9公里處接
　藤枝林道。

2. 走南二高至燕巢系統，轉國道10號至
　旗山端下，沿省道台27線往荖濃方
　向，經美濃、六龜於台27線9公里處接
　藤枝林道。

3. 自屏東經高樹、大津、六龜，沿省道
　台27線往荖濃方向，經美濃、六龜於
　台27線9公里處接藤枝林道。

注意事項

目前藤枝國家森林遊樂區封閉中，無大眾
運輸交通工具可接駁前往，僅能自行開車
前往二集團部落，並建議待開園後再造訪
林下步道。

O8 |南投| 梅峰三角峰步道

古今交疊，從獵徑社路到合歡越

文｜徐銘謙

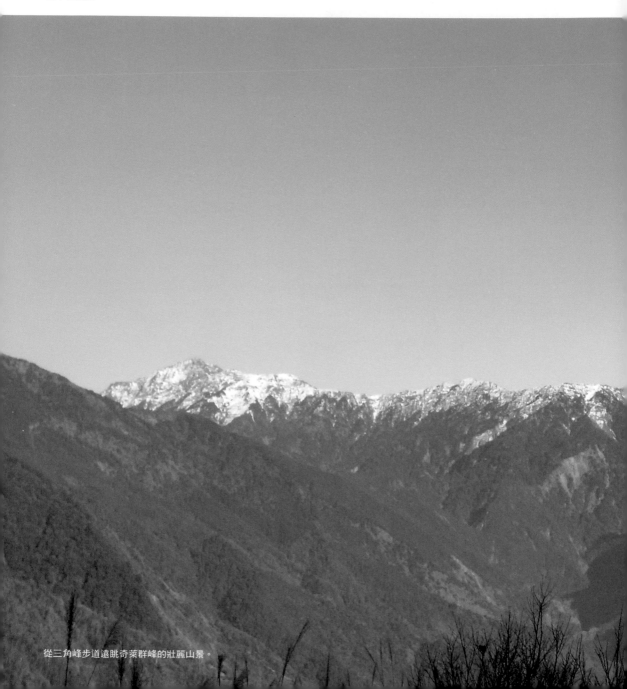

從三角峰步道遠眺奇萊群峰的壯麗山景。

清境農場的雲端之上、合歡奇萊群峰俯瞰之下，
有一處易被過往行車忽略的幽靜山徑「三角峰步道」。
百多年前原是賽德克各社往來的社路，日治初期，延續隘勇線的制度，
因驚險稜線而居戰略要塞地位，於峰頂設置砲台。
此段古今交疊的路線，因杉林鬱蔽、步道天然，有「清境、合歡之間的祕境」美譽。
梅峰農場以「山裡的比荷」生態體驗營，
納入手作步道的環境教育解說，值得熱愛自然、關懷生態的山友一訪。

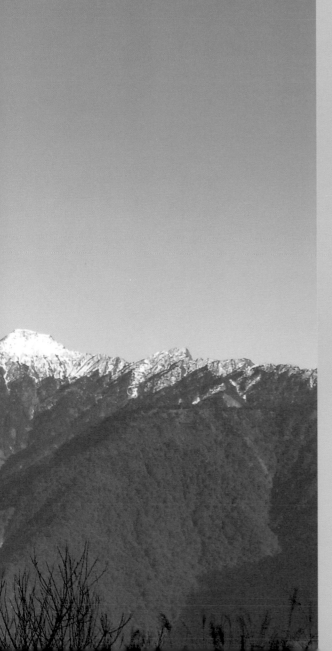

步道位置	南投縣仁愛鄉，海拔約2200－2300公尺。
步道總長	從步道入口到三角峰三角點約0.78K。
步行時間	來回約1.5小時。
適走季節	四季皆宜。

步道小檔案

▶ 三角峰步道屬於台大山地實驗農場的範圍及管轄。

▶ 步道非常天然，針葉鋪地、柔軟舒適，鮮少人為痕跡。

▶ 該路段氣候多變，午後常起霧，杉林鬱蔽、能見度不高。

▶ 建議參加農場的生態體驗營，由解說員帶領深入觀察。

步道特色

▶ 生態景觀：沿途環境原始。前段透過芒草可見廢耕的菜田平台，呈梯田形狀開展。後段進入杉木密林，林相鬱蔽。

▶ 人文遺跡：三角峰為昔日隘勇線最前線。水泥大水塔周邊石砌平台推測為分遣所遺址。峰頂有廢棄的基地台發射鐵架。峰頂平台周邊可見三角峰砲台石砌駁坎遺跡。

▶ 手作路段：步道邊坡整理。於平緩的橫向坡，整平路基並回填夯實；於較陡的橫向坡，架設原木護坡、橫木階梯。

第一次跟台大園藝系教授張祖亮上三角峰勘查，從翠峰停車場產業道路向山前進，對面的奇萊群峰山頭還覆蓋著靄靄白雪，山谷可見部落的菜地，蜿蜒經過兩旁比人高的芒草，這些平台是山地實驗農場的高麗菜地，現已廢耕。

台灣馬兜鈴

入杉木密林，尋找隘勇線

進入杉木密林時，炎炎陽光瞬間被阻絕在外，溫度驟然清涼，眼前只有登山布條指向不能稱為步道的陡坡，踩著前人在厚厚的腐植層上踏出的足窩，吃力地四肢並用攀爬向上，好不容易到達標高2,376公尺，二等三角點1465號，是一處小平台，張老師指著前方直切下溪谷的稜線崩壁，說他在大學實習時，都是從這道驚險的瘦稜下切，返回下方的梅峰農場，一日可達。

金毛杜鵑

這條稜線真是陡峭地驚人！從翠峰停車場看去，只是像牛背般的平緩，但如果你從台14甲公路過梅峰農場後的路邊平台望過去，便知三角峰並非浪得虛名，其山形三角峙立，從峰頂四望，可清楚瞭望270度的谷地部落動靜。古道專家李瑞宗老師告訴我們，根據日治時期的文獻，峰頂應設有砲台，對照現地可想見當年此處的戰略要塞地位。

爾後查楊南郡、徐如林老師的「合歡古道西段調查與步道規劃報告」，發現砲台不只一座，「有七珊山砲與七珊半克式野砲各一門，居高臨下，北邊控制白狗、馬列巴（Malepa）等十社，東南方威壓濁水溪上游的托洛克（Toroku）、博阿倫（Boalun）等十多社」。文獻雖說有砲台，砲台的位置卻有不同的說法，有的認為就在三角點周遭的石砌平台，也有人認為文獻雖謂峰頂，但砲台未必設在三角點。

而我的老同學鄭安晞除了上來找砲台的位

走在茂密杉林間的陡坡勘查路線。

置，也在找大正年間設立的「隘勇線三角峰分遣所」以及辨識隘勇線可能的路線。所謂「隘勇線」，即清朝時，漢人在原住民居住的山區設置明顯的界線阻隔，並設「隘寮」防禦原住民過界；日治初期，延續隘勇線的制度，進而向山域深入，逐步縮小原住民的區域，以封鎖控制其出入。

百年山徑，古今交疊

通常「隘勇線」以木樁、鐵刺網隔離警備，有些路線甚至設有通電的鐵絲網；同時為使沿線視野開闊，路寬要達到6台尺，周邊草木要徹底清理，沿線並設有監督所、分遣所、隘寮。隘寮有隘勇駐守，監督所、分遣所還設有警部補與巡查。日後，這座三角峰分遣所也改為警官駐在所，唯其正確的位置因為農場菜地開墾後，地形地貌多所變遷，增加辨識的難度。

三角峰砲台、分遣所，是兩條隘勇線的交叉點，一條從霧社經見晴（今清境

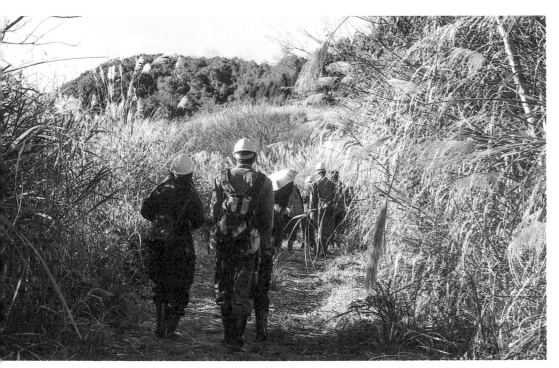

三角峰步道沿途環境原始。

農場)、立鷹(今松崗)到三角峰,另一條從霧社沿著眉溪到白狗、瑞岩上櫻峰與三角峰,三角峰成為隘勇線最前線。

其中從霧社、立鷹到三角峰方面的隘勇線,先是在大正3年(1914年)佐久間左馬太發動「太魯閣蕃討伐戰」前,由南投廳長石橋亨親率「南投廳道路開鑿隊」拓修此路達1.5公尺寬,以為軍隊通行;太魯閣戰役結束後,日警派遣「搜索隊」整修為理番道路,自埔里翻越合歡山出太魯閣峽口,即為後來進入登山攬勝時期的「合歡越嶺道」之基礎。

1956年開始闢建中橫公路霧社支線,三角峰向西的路線大致上就是沿用原有路基,舊有路線幾乎被現今公路取代,因此三角峰砲台、分遣所與隘勇線的遺跡更形珍貴。而此段古今交疊的路線,正是串起台大山地實驗農場的春陽、梅峰到翠峰三個分場的線索;也因此當翠峰通往三角峰的步道完成以後,手作步道計畫持續在梅峰農場蒐尋、連結通往翠峰農場的路徑。

山地農場的歷史實驗

昭和12年(1937年)起,台北帝國大學開始在今日山地實驗農場的範圍進行山地資源調查,規劃在霧社地區設置三個農場,以因應未來平原農地飽和、人口增加的可能。日治時期結束,實驗農場也隨之移交台灣大學,台大在1949年冬天因火燒山事件,才知道有此校區存在。1952年第一次派員上山考察,所走路線就是霧社、見晴、立鷹至三角峰,一行人翻山越嶺做出報告,原因交通不便擬建議放棄,後歷經林場代管等,當時學生到春陽實習,除須自費,還須由學校出具公文、辦理手續繁雜的平地人民入山許可證。

台大手作步道學生於出發施作前聆聽步道講師解說。

遇見畢達哥拉斯：山林間的數學課

為了勘查手作步道的路線，我們從翠峰停車場產業道路步行，須鑽芒草前行，兩旁隱約可見當年的甘藍菜地平台，呈梯田形狀開展，右手邊可見一處水泥大水塔，從山地實驗農場的歷史敘事中，此處是草創初期為了提供三公里外的梅峰農場用水所設置的；而從更早一些的隘勇線－合歡越嶺道的脈絡中，水塔周邊可見清晰石砌的平台，則被古道專家推測是文獻提及的「三角峰警官駐在所」遺址。我在這處水塔前面先後探查多次，兩道歷史脈絡的百年敘事，彷彿在眼前倒流還原。

續走林相驟然改變，進入茂密的柳杉林，眼前登山布條指向的路跡相當陡峭，看似不像古道，比較像是為了攻三角點而走的捷徑，反倒是左手邊有類似古道的平緩寬徑，只是深入一段以後，又無所去向。

偏遠農場不放棄，茁壯為環境教育場域

1973年起，因應農場溫帶與亞寒帶氣候特性，農場確立以落葉果樹、高山蔬菜及溫帶花卉等園藝作物之教學研究和示範經營為工作重點。先後曾栽種馬鈴薯，繁殖果樹苗木，乃至為了籌措財源、彌補颱風造成的果樹損失，開始整地培土種植甘藍菜等；康有德、張祖亮老師見證早期梅峰農場草創時期。而今農場的林相植被、宿舍、溫室與園場制度，即是如此一點一滴累積下來。

農場從1998年開始推廣環境教育，舉辦自然生態體驗營，以豐富的天然資源、多年經營的特殊溫帶景觀，作為環境教育素材，成為受到認證的環境教育場域。手作步道即是作為環境教育的一種課程，起初結合台大開設給非園藝系的學生選修的通識課程，隨著三角峰步道、梅峰本場區內208步道、發呆亭步道的整修陸續完成，梅峰農場也在2013年推出「山裡的比荷」生態體驗營，納入首條以手作修建的三角峰步道作為解說導覽場域。

反覆探究後折返回來，找不到古道的線索，我們決定路廊的擇選基本上沿用舊有的登山路徑，但在陡上平台前進行腰繞改道，廢棄需要四肢攀爬的路線，運用杉木林中間架設原木階梯，兩側杉木形成步道的門廊（Gate），這裡就是三角峰步道森林自然路徑的起點，也是2009年台大手作步道第一堂課的起始點。

無用之用：樹與莊子的對話

由於原有山徑過度陡峭，需改道、腰繞緩上。我們必須在原本的山坡向內挖掘L型路基，維持上邊坡45度穩定角，並使步道的橫向坡微微向下邊坡傾斜，傾斜幅度不超過5%，以使其自然分散洩水，路面才不會積水泥濘。

這項工作看似簡單，但由於三角峰造林時間久遠，土壤腐植層相當厚實，若要做為步道路基，飽含水分的腐植層必須去除乾淨，否則容易造成步道下陷積水。腐植層對於植物的涵養有大用，但對於要供人行走的步道卻成了不利的因素，此一現象引起學生討論，彷彿探討莊子「無用之用」的哲學課現場。去除腐植層時，有時還會遇上坡面上的樹在土層中盤根延展的根系，即使我們原先決定路廊時已盡可能為樹蜿蜒讓路，但為了求取步道的平面、不被根系絆倒，還是必須決定哪些樹根需要斷除！這就和決定要選取哪些樹進行疏伐一樣，是艱難的抉擇。由於山地實驗農場的授權，台大學生有機會在老師的帶領下，經由審

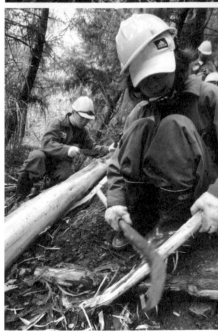

玉山假沙梨

（上）親自動手以現地材料修護步道，是一場體驗深刻的環境教育。（下）現地取材的疏伐大樹，先去除樹皮再使用。

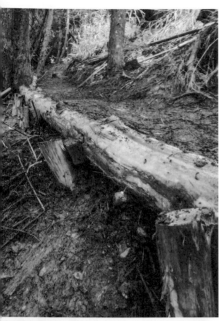

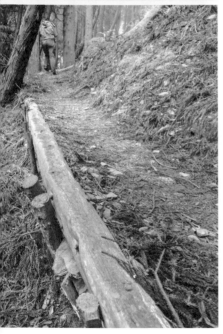

（上）施作原木護坡須架木樁固定原木。
（下）完工四年後的原木護坡仍完美發揮功能。

慎討論進而做出砍樹的決定，而學生們總是會在之後的心得分享中，提到砍樹的歷程所帶來的思辨。

過程中，鋸樹帶來相當刺激的體驗：必須慎選樹木的倒向、在樹身上標定三角形「切口」，再來是為了鋸出「追口」而與頑強的樹木反覆拉鋸，在手痠、換手的過程中，有的學生主張採用更有效率的電鋸，也有學生觀察鋸出的年輪木屑，而開始倒敘樹木的生命史。

在師生對話中，仰望著可能比自己年紀更大的樹木緩緩倒下，心中油然生出敬畏，我們因此對步道的細節更為看重——因為，要對得起這棵被犧牲的樹。我們也發現，如果盡可能減緩步道的行進坡度，就可以減少階梯設施，如此對樹木、對步行者的膝蓋都好。

胸口碎大石，最抒壓的山林勞動

當山坡橫向坡本身即屬平緩，「向山要地」的工作僅是單純挖掘進去。由於三角峰山區地質，屬中新世盧山層，是以硬泥岩和板岩系為主，由黑色到深黑色的硬泥岩、板岩和深灰色的硬質砂岩的互層組成，夾雜有零星散布的泥灰岩團塊、泥灰質板岩。這種地質層的碎石較多，也較粗放，容易吸水的土壤層較少，往往整平路基後直接進行夯實，路面就已經形成完美的級配與土的配比；只要再蒐集杉木針葉覆蓋表層後，立即就像是一條亙古存在的天然步道了！

偶爾當局部路段的泥土層較多，幾乎不見板岩與硬質砂岩的時候，就必須到林間蒐集石塊，用12磅的大榔頭「胸口碎大石」，形成碎石級配

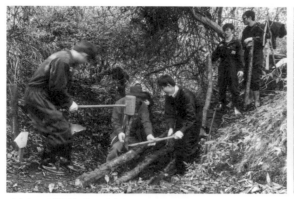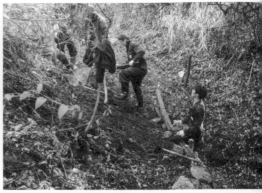

（左）原木護坡打樁。（右）回填土石夯實邊坡。

並以畚箕裝填搬運以進行回填夯實，據說碎大石、砍芒草項目，並列為最有效紓壓的勞動！

當橫向坡較陡時，向山挖掘所得的路徑就不夠寬，此時就需要架設護坡原木，以回填土石墊出步道所需寬度，確保路寬保持在1.2公尺左右。原木護坡的作法，有點像拉長版的原木階梯，但有時為求步道高度的平緩，原木還需架設兩到三層，外緣須以超過1公尺的木樁打成一整排，以固定結構，內側底層則大量回填石塊夯實。

這種工作就像是耐心的工蟻，需要人龍來回輸送土石，每一個滿載畚箕的土石倒入原木格框中，就像是杯水車薪，當最後終於夯平路面、撒上落葉完工的時候，步道已經看不出原來的落差，倒像是理所當然地、完美地蜿蜒在那裡。

青剛櫟

石砌駁坎的砲台遺跡

整段三角峰步道，大抵運用了前述的基本工法。至於陡上改道後的平台，老師學生一起清除了遍地的芒草根，並做了兩座休息長椅，他們善用現地木材的彎曲幅度，鑿出卡榫，將木頭上下嵌合在一起。快抵達三角點之前，還有一小段改道與運用現地的大石所砌成的石階。接上三角峰頂的

（左）邊坡墊平後，步道已看不出原來的落差。（右）用現地木材鑿出卡榫，將木頭上下嵌合在一起，成了休息長椅。

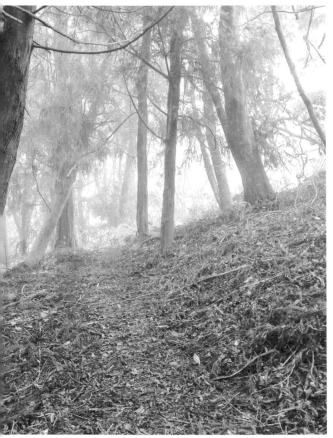

在接近三角峰頂的路段，做簡單的整地護坡。

路段，基本上狀況良好，只有簡單除草而已。

在三角峰頂平台，除了二等三角點之外，還可看見一座廢棄的基地台發射鐵架，而三角點所在的平台四邊，有明顯的人為砌造大石的駁坎，四面若把及人高的草除去，尚可見到部分石砌駁坎，很像砲台架設之處；而上三角峰的最後一百公尺是一個相當寬的緩坡，似能推砲車上下，緩坡延展，穿過山溝往岩壁去。

我們後來再去勘查，反覆推敲那條如今被懸鉤子掩蓋、看來像是山溝的路跡，會不會是當年砲台移動的駐守所在？但回答我們的，只有偶爾飛過的大紅紋鳳蝶和山鳥。

土木階梯：
一堂林間的哲學與數學課

　　一般而言，步道的落差起伏變化愈少，愈能提供較舒適的步行體驗，對環境的衝擊也相對較小。由於步道坡度大於5%時，路面逕流便有機會造成沖蝕，因此考量到降雨、地質等條件，若能配合適當的橫向排水將步道平均坡度控制在7%－10%最為合宜。然而受到自然地形的限制，一旦縱向坡度超過25%，便可考慮設置階梯以改善坡度，減緩水流的衝擊。取材以現地就近、避免外來搬運為最大原則，若有適當塊石則優先採用。由於台大實驗農場區內人造林較密，可經由適當疏伐選擇取用，因此是主要的材料。原木階梯有一定的使用年限，為延長使用壽命，會採取去除表皮的作法，日後若出現蛀蝕腐爛即可局部抽換，年限依現地海拔、溼度等條件而異，以三角峰步道而言，修護至今已七年，仍多數保持良好。

❶ 蒐集現地木材及塊石備用，用於階梯橫木的直徑應介於15－20公分、長度依預定路面寬度而定，木樁直徑介於5－8公分、長度介於40－50公分。

❷ 施作順序由下而上，於預定設置第一階的位置橫向開挖，開挖深度、寬度、長度依橫木直徑及預定階梯高度（階高）而定。

❸ 放置橫木，並使其盡可能貼合地面減少縫隙。

❹ 於踏階前緣、橫木之左、右兩端點內縮10－15公分的位置，以撬棒先行引孔，再以榔頭打樁，且木樁應緊靠橫木並保持垂直。木樁出土長度應略低於橫木頂端，而入土深度至少達木樁長度的1/2。

❺ 打樁固定橫木後，於橫木及踏階內側的夾縫填入塊石並稍加夯實（注意塊石以垂直方式植入，避免夯實時反而將橫木頂起造成位移），利用塊石與木樁分別從內外加強固定，也避免夯

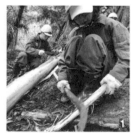
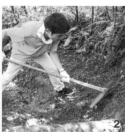
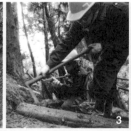
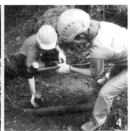

Tips

- 坡度的計算為「垂直上升高度除以水平行走距離」，該百分比值愈大表示坡度愈陡。

- 即便步道平均坡度維持在10%以內，為了避免路面逕流造成沖刷，步道選線時應盡量維持與等高線平行，以避免產生沖蝕溝。

- 階梯施作時，前後踏階的橫木原則上應盡量水平對齊，但當現場地形或步道線型有所變化時，階梯路段仍應順應調整，與前後路段順接成自然的曲線。例如當步道轉彎逐級而上，踏階橫木應呈梯形（而非平行）展開排列，此時鳥瞰階梯應為一扇形。

- 一般而言，不論土木階梯或砌石階梯的施作順序皆為「由下而上」。施作過程中拾級而上更能親身感受踏階行走是否舒適，而施作下一階時所開挖出的土石，可順勢回填至前一階，充分利用現地材料。

實踏面時，回填土石從縫隙中流失。

❻ 回填土石並逐層夯實踏面，使完成面略高於橫木頂端便完成。

- 階梯行走是否舒適，關鍵在踏階高度與踏面深度（階深）是否符合使用者腳步的跨距。一般來說，階高建議介於10－20公分，而階深與階高成反比：當踏階愈高，階深就應相對減少以配合跨距，該關係可用「2倍階高加階深約等於65－75公分」的公式表示。但即使是符合此階高與階深比的踏階，也不建議連續不斷，持續的階梯將增加使用者的體力負擔，也使步道體驗單調化。

- 當坡度過陡時，如有腹地可運用土木階梯墊出路基，局部改緩坡度，注意踏面兩側應以現地石塊或短木收邊，以避免踏面回填之土石從橫木內側兩端流失。

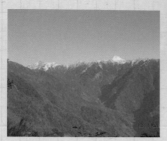

4. 可看到奇萊群峰的路段。

3. 三角峰步道入口指示牌。

2. 翠峰分場，這裡也是救國團合歡山雪季健行的中途站。

5. 水塔附近的砌石駁砍，據推斷可能是分遣所遺址。

↙ 北東眼山

14甲

① 梅峰
台大山地實驗農場

9. 三角峰三角點土坡附近亦有疊石痕跡。

1. 位於中高海拔的台大山地實驗農場擁有獨特景致。

10. 三角峰山徑上眺望台14甲公路與翠峰一帶。

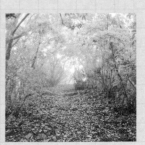

8. 抵達山頂前步徑寬闊。

往鳶峰、昆陽↗

合歡群峰↗

N

② 翠峰分場

白狗山↖

③ 步道入口

← 手比倫山

④ 眺望奇萊群峰

2,439M

⑤ 疑似分遣所平台駁坎

⑥ 手作步道起點
⑦ **工法** 護坡土木階梯

⑧ 抵達峰頂

⑨⑩ 三角峰望翠峰

三角峰三角點
H236M

交通資訊

◎大眾運輸：自埔里總站搭乘南投客運「埔里－翠峰」班車於梅峰站下車，每天三班次，車程約1.5小時，時刻表見 http://www.ntbus.com.tw/cj01.html。假日亦可搭乘「清境農場－合歡山」接駁車於梅峰站下車，一日四班次，時刻表見http://www.ntbus.com.tw/cj01.html#c2016。

◎自行開車：行駛於國道3號，於「霧峰系統交流道214K」下匝道接往國道6號，持續行駛約39km前往埔里端出口後，左轉往台14線行駛約21km後到達「霧社」，選擇台14甲往合歡山方向（左轉），續行駛約14.5km，右側一綠色大鐵門處，即抵達台大山地實驗農場。詳見農場網站 https://mf.ntu.edu.tw/Default.html

建議路線

翠峰停車場（台14甲17.5K處）➤10分／三角峰登山口（台14甲17.3K處）➤35分／三角峰三角點 ➤35分／返回登山口 ➤10分／翠峰停車場

注意事項

三角峰步道屬於台大山地實驗農場的範圍及管轄，建議參加梅峰的「山裡的比荷－三角峰自然生態體驗營」，兩天一夜，有導覽員解說與手作步道體驗。可至官網報名http://mf.ntu.edu.tw，或電洽：（049）2803891、2802499。

7. 改道的護坡土木階梯。

6. 起登點的土木階梯。

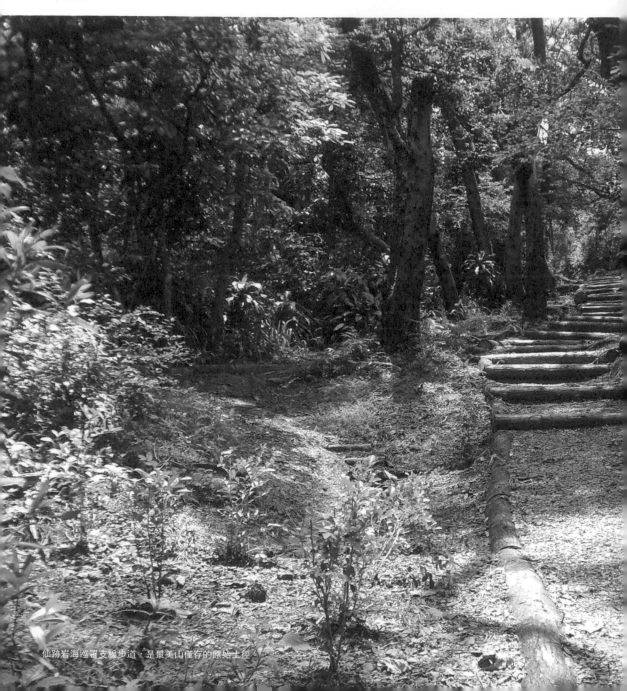

09 |台北| 景美仙跡岩步道之海巡署支線

城中，遇見最綠的棲地

文｜徐銘謙

仙跡岩海巡署支線步道，是景美山僅存的原始土徑。

位於台北市景美地區的仙跡岩，以傳說為呂洞賓腳印的砂岩景觀聞名，
這座大眾化的市區小山實際名為景美山，
周邊鄰近住家，宛如在地居民的後花園，
但山中路徑已近乎全面水泥化，各種年代步道工程縱橫交錯，
還有居民自行闢路建菜園與遊憩設施。
幸好在民間團體與居民、公部門積極溝通理念下，
保住了最後一條原始土徑「海巡署支線」，手作步道環境教育也逐漸於此地扎根。

步道位置 台北市文山區景美山，海拔約20－
100公尺。

步道總長 從興隆路三段304巷25號登山口到
花崗岩主線步道約0.65K。

步行時間 約35分。

適走季節 四季皆宜。

步道小檔案

▶景美山泛稱仙跡岩，屬南港山系。
▶海拔144公尺，視野良好，為大眾化的市區
小郊山。
▶「海巡署支線」為僅存原始土徑，長度約
650公尺。
▶現為文山地區手作步道環境教育體驗路線。

步道特色

▶生態景觀：海巡署支線步道入口的老烏桕樹
為重要地標，樹身可見台灣保育類昆蟲「渡
邊氏長吻白蠟蟬」。土徑周邊保有豐富完整
的生態系，沿途多為相思樹林，可見鳳頭蒼
鷹蹤跡。
▶人文遺跡：山頂有主祀呂洞賓的仙巖廟。
▶手作路段：步道改線、邊溝排水處理，設置
土木階梯、路緣木、導流木、橫向導水溝、
碎石鋪面等。

在還沒有捷運之前，位於台北市景美地區的仙跡岩就已經是可及性很高的郊山了。這座海拔144公尺的小山其實叫做景美山，以山上有傳說呂洞賓腳印的砂岩景觀聞名；共有14個登山口，非常容易親近，稜線上視野開闊，放眼望去是城市櫛比鱗次的高樓街景。

記得小時候爸媽帶著我們假日去走，印象中仙跡岩步道名符其實就是砂岩路，有時走在岩壁上鑿出的踏階，搞不清楚呂洞賓的腳印跟其他砂岩上的或自然或人為的凹洞有什麼差異，只覺得仙人的腳印可能比較大一些才有此傳說。至今我手邊仍保留著一家人登頂的照片，清楚可見具有在地特色的砂岩，以及當年標高用的白色木桿，簡單質樸的風景，照片上的日期是1986年底，台灣解嚴前夕。

發包工程與占地私用，仙跡岩失自然本色

1987年政治解嚴後，山海隨之解禁，人民上山下海更為自由無拘束，然而此種如入無人之境的自由，要求遊憩設施無限上山以滿足如在平地般的需求，也為日後山林環境超限使用埋下惡果。在城市的郊山，一度延續著自先民入墾所維持的由在地居民維修公有空間的傳統，例如霧里薛圳就是業主、管理者與引水人都是在地人，因此維修即時；步道也是一樣，當地住民出丁維修自己使用的路，

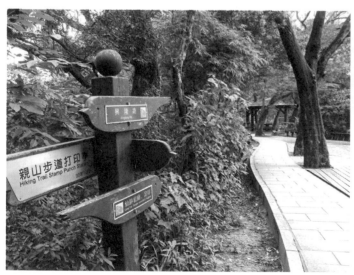

（左）景美山的仙跡岩步道四通八達，可通往景美、萬芳、木柵等，步道遊憩需求量大。（右）為克服步道溼滑泥濘問題，當地山友以地毯等家庭廢棄物作為鋪面，當地毯止滑功能喪失，反而成了步道上的大型垃圾。

是古道常保穩固的關鍵。如今卻出現修路工藝／公益精神的斷裂，例如居民以輪胎、地毯、廢材、空心磚等自行闢徑，興建簡陋的運動設施、菜園，種植園藝外來種等；而過去興建亭棚奉茶的慈善傳統，也轉為私設亭棚占地打造俱樂部式的後花園，仙跡岩上的「釣魚台」亭棚和非法羽球場便是一例。因此1997年台大城鄉基金會曾嘗試提出引導市民參與精神的「市民森林」概念，希望讓長期在郊山運動的居民與在此山區從事自然觀察的生態保育團體能夠對話，而公部門應尊重市民參與，減少工程步道介入。

　　然而，2000年前後政府開始大規模發包工程整建步道，沒有給在地住民置喙的餘地，而是將技術的主導權交給不瞭解現地的技師專家，居民只能在工程牌插上去，拉起施工封鎖線的時候才知道要施工，完工開放才知道設計的不見得符合需要。慢慢的仙跡岩就這樣全面鋪上水泥與外來花崗岩，架設高架棧道遠離了呂洞賓的腳印，在山坡上挖除土地公種的樹，種上外來的桐花。

相思樹花

景美山最後天然步道面臨水泥化威脅

　　2013年千里步道協會在文山社區大學開設「步道學」

（左）海巡署支線經過手作步道路段後，也可見到由社區居民及山友自力救濟所搭建的階梯。
（右）仙跡岩的步道有不少是花崗岩鋪面，人工化程度極高。

實務課程，推廣「水泥步道零成長，天然步道零損失」的理念。按照步道學實務課程的設計，長達四個月每周上課都要依照自然生態、歷史人文、棲地環境、地質氣候水文各種地圖進行資料蒐集套疊，然後實地調查、訪談社區與使用者經驗，進行步道分級、規劃、案例、課題分析、設計與實作籌備工作等各種作業。

　　修課志工楊至雄以住家鄰近的景美山生態孤島為題進行實務課程的步道規劃調查，發現原以為全面水泥化的景美山，尚有海巡署支線存在原始土徑。雖然僅短短約650公尺，卻是仙跡岩僅存的天然土徑，在過度開發的城市中更顯保存的迫切需要。當地民代一直有爭取鋪設水泥的呼聲，若非地權複雜，部分地主反對，早就全面淪陷。然而，步道地質主要為高度風化的砂岩，雨後容易積水泥濘濕滑，民眾自力救濟以地毯、木板、樹葉鋪就，反而更加難行。

手作步道環境教育在地扎根

　　步道學課程結束後，楊至雄開始應用步道學所學，展開搶救景美山最後土徑的行動。他熟悉公部門行政體系的運作，積極與台北市政府、台北市議員、文山區公所等單位溝通理念，終於促成大地工程處同意以這條步道進行手作步道環境教育體驗。步道學種子師資楊至雄、張隆漢、潘建宇、陳麗娜、蕭國堅等組成景美山小組，把作業落實成步道的改善規劃與活動，從勘查規劃到社區溝通，工具材料估算、人員宣傳招募與食物飲水等庶務協調，又進入了另一個階段。

　　手作步道花費最多心力的工作，往往不是當天現場動手實作的工法與完成的成果。除了步道調查規劃外，人與人的溝通與連結，逐漸達成共識的凝聚才是最關鍵的。在尋求與地方的溝通上，文山社區大學成為重要的在地夥伴。2014年景美山海巡署支線的手作步道環境教育，先透過文山社大與里長溝通，舉辦在地居

（左）現地勘查規劃是手作步道實務課程的一部分。
（右）志工們清理改線後的步道上邊坡植栽，動手實作是學習步道工法的重要過程。

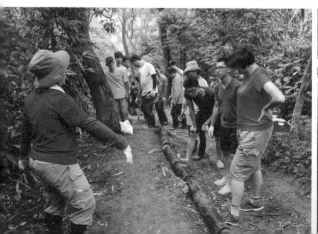
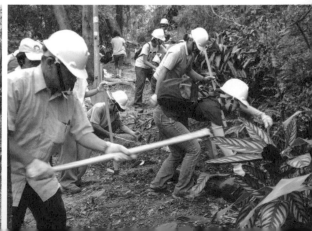

景美山：
仙跡流傳的市民後花園

位於台北市景美地區的仙跡岩，以其山上有傳說呂洞賓腳印的砂岩景觀聞名，實際上這座海拔144公尺的郊山名喚景美山，由於其位於景美溪匯入新店溪之溪口附近，更早之前名為「溪子口山」，借河運之助，兩溪交會的山腳下也是漢人最早落腳的地方。

在漢人入墾前後，景美溪流域都屬雷朗四社地權範圍，其中文山一帶即為霧里薛社所在，因而景美溪原名霧里薛溪，意為「美麗的河流」。雍正末年、乾隆初年，入墾的漢人於鯉魚山腳築霧裡薛圳，即引景美溪水打通山壁引水灌溉台北盆地西南一帶，其時間更早於瑠公圳。而現今景美的地名，則源於瑠公圳自新店大坪林以「梘」引水跨過景美溪，景美位於梘之末端，稱為「梘尾」，日據時代以音改名之，景美市街的興起與渡船頭位置有關。

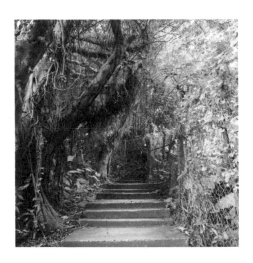

開發截斷山脈，郊山成生態孤島

景美山屬南港山系，稜線上視野良好，可遠眺台北盆地的高樓，擁有一顆二等三角點（No.1043），一顆一等衛星控制點（No.43）。地質屬中世紀沉積地層，由1950萬至1800萬年前沉積的石底層與1800萬至1350萬年前沉積的南港層組成的厚層砂岩。因而除了藉由灌溉形成的水稻田外，一度也是新益、永豐煤礦產業所在。山頭眾多寺廟反映先民族群（安溪／集應廟）、產業色彩（煤礦／土地公），其中又以仙巖廟主祀的呂洞賓傳說最為知名。

關於呂洞賓為何在景美山頭留下單腳的腳印有多種說法，但有趣的是傳說裡面必然會提到位於公館附近的蟾蜍山，以及二格山系的指南宮。翻開台灣堡圖，景美山原與鄰近的馬明潭山等山系相連，河運為主的時代，從木柵的溝仔口要到景美，必然要翻過景美山。但當木柵路、興隆路陸續開通，國家重要機關在此設立後，周邊住宅圍繞，有十四個登山口的景美山便成為最容易親近的小山。但也因為道路與建築的開發壓力，將原本相連的山脈斷開，山中各種年代步道工程縱橫交錯，居民自行闢路建菜園與遊憩設施，凡此種種都加劇棲地切割，使景美山成為最後的生態孤島。幸好在這座人工化程度極高的小山，仍保有最後一條土徑「海巡署支線」，為城市居民和完整生態系留下一方自然空間。

民的討論會與工作坊，2015年則與文山社大合作開辦一學期的「文山步道學」入門課程，這是手作步道在地扎根、常態守護的典範。

守護原始土徑生態系

在海巡署支線步道入口，豎立著一幅「自然步道導覽圖」，寫著2002年自然步道協會搶救老烏桕樹的故事：原來老烏桕樹身被粗鐵絲纏繞，自然步道協會的前輩林淑英、熊伯清等人在作步道調查時發現，遂邀請議員、里長一起用巨剪為烏桕剪開束縛，傳為佳話。這段故事是與在地社區共同守護自然土徑的先聲，由於自然步道協會的調查累積，發現仙跡岩的生態人文導覽資源，成為步道解說牌的故事內容。當我們作步道勘查時，有這些基礎資料，加上現地觀察，印證土徑周邊特別豐富而完整的生態系。

以入口的烏桕來說，夏季到秋季的時候可以在樹身上看到曾名列台灣18種保育類昆蟲之一的「渡邊氏長吻白蠟蟬」，牠雖是蠟蟬科中體型最大的一種，但其成蟲顏色與樹皮色澤相近，肉眼不易辨識。近年來由於棲地遭到破壞，族

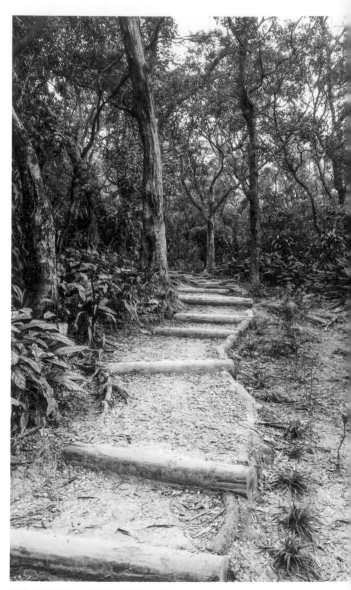

天然土徑周邊的生態系特別豐富而完整。

每到四、五月，台灣郊山常見的酸藤恣意開花，為高度人為擾動的景美山帶來驚喜景緻。

海巡署支線路跡清楚，每一百公尺便設有里程柱，不熟悉路線者也不易迷路。

群生存壓力大，保護這棵老烏桕實在相當重要。

　　這條土徑到接近稜線的緩坡上，仔細看會發現布滿很多個直徑不到一公分的洞，我們蹲在地上研究老半天，直到聽到滿山的蟬鳴才恍然大悟，這是蟬的若蟲出土成蟲，若以不透水鋪面覆蓋樹根與土壤，這些吸食樹汁生存的蟬就無法完成生命的最後一段燦爛。扶著樹幹站起來，害羞的攀木蜥蜴受到驚嚇地轉到另一棵樹，猛抬頭，卻看到鳳頭蒼鷹安靜在樹冠上俯瞰著我們，距離很近，那天的步道勘查，我們看到了完整的生物食物鏈，在棲地條件劣化的環境中努力地活下去，而這種景象在仙跡岩其他人工化程度高的步道周邊已相當少見了。

修復步道，連結台北生態綠網

　　在這段仙跡岩最後的土徑上，由於原有土徑被踩踏以及雨水沖蝕太深，而仙跡岩地質以風化砂岩為主，現地幾無可用的石材，次生林雜木也無適合的木料，因此要增加透水性的碎石級配與改緩坡度的階梯、框住碎石不位移的邊框圓木都需要外運。

　　為了減少搬運材料，我們設計以更改路廊的方式，運用兩側的樹木為步道邊界，重新把步道定線在被外來物種侵入的邊坡，一方面可以移除外來種，二方面

減少回填土方的搬運，一舉兩得。施作當天，參與的步道志工，以人力接龍將數百包重10公斤的碎石與每根1.2公尺的段木往山上的工區傳送，並逐步完成土木階梯、路緣木、橫向導水溝、碎石鋪面、邊溝排水處理等。而原來已經沖蝕的路徑就地改為水路，設置導流木多次引水出水，裸露的表土與樹根則以植生原生種草本、木本植物，逐步恢復林相、減緩表土沖刷。

重瓣山黃梔

因仙跡岩步道海巡署支線的經驗，也開展出與北市府合作「中埔山步道」的工作——在我們的心中有個更大的夢想正在醞釀，希望藉由踏查城市生活綠點，以及運用景美溪沿岸的藍綠帶，逐步將因道路與建案切割的蟾蜍山、景美山、興隆山乃至二格山系，以鄰里公園綠地、行道樹等綠帶重新連結，同時讓行人與單車悠遊其間，讓仙跡岩稜線延伸到台北盆地的綠手指，能藉由綠道的連結與其他棲地連結起來，一起編織台北的生態綠網。

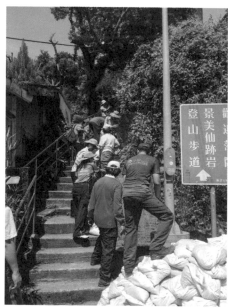

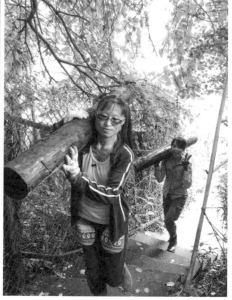

（左）志工從步道口開始排成一字人龍，將碎石級配運送至預定施作地點。
（右）志工搬運大地工程處廠商提供的1.2公尺長原木，準備於改線後的步道設置土木階梯。

步道學與步道師

　　台灣千里步道協會於2013年以「步道」為核心概念，提出「步道學」環境教育培力課程，發展里山守護所需具備的基礎專業知識架構，並依據步道規劃設計所需的背景知能，嘗試設計出融合自然科學、社會科學、工程科學與人文科學的知識體系與課程架構；依此規劃總計72小時的課程：

　　包含四大主題「里山環境概論」、「步道環境課題探討」、「步道調查概論」與「步道規劃與問題診斷」等課程；同時建立入門、實務、實習三階段培訓課程，以強化其知識與技能。

　　2014年在林務局支持下引進英國的「群體技能」（people skills）和冰島凍原的「工法技能」（trail skills）訓練，進一步提出步道學系統性的課程體系，鼓勵多元對象的參與，規劃有核心、通識、外部等課程項目，以「群體技能」、「工法技能」、「保育知能」、「政策規範」四大分類指標，分別從等級1入門階段至等級3實習階段，設計各種對應的主題課程及階段目標，即完成相關系統訓練後應具備的知識與能力。

　　同時，發展建立「步道師」認證層級，依所需課程知能、實作規劃等要求，與培養手作步道五項核心能力——步道環境觀察、步道課題分析、方案規劃執行、團隊溝通協調、環境理念宣達——為指標，將步道師分級為以下層級：

1. **步道種子師資**：種子師資所指為受過相關手作步道實務進階培訓結業，具備至少一項核心能力，且持續投入培訓實習者。

2. **實習步道師**：手作步道種子師資完成等級3課程，且累積實習實作達100小時（含前置執行與後續），及具備三項核心能力，經審查通過者。

3. **步道師**：實習步道師累積實習實作達300小時（含前置執行與後續），並完備五項核心能力，經審查通過者。

4. **資深步道師**：步道師累積獨立完成六件協助技術性步道認養計畫及成果，作為資深步道師資格認證標準。

5. **榮譽步道師**：獨立設置，為肯定傳承族群手作步道傳統工法、智慧、文化價值與技藝者。

　　截至2021年，已培育資深步道師3位、步道師7位、實習步道師18位、種子師資58位。景美山小組即是其中的一個實習群組。未來期待朝向「步道師」的課程與認證，以培育步道相關從業人員的專業素養，促進手作步道與志工專業制度化的體系發展。

路緣木：
界定人與自然的親密距離

在大自然中，步道可能通過的環境多樣而複雜，依循不同的氣候條件、地質、文化歷史脈絡與使用者習慣，步道設計也就必須彈性調整因應。一般來說，當使用者通過平坦開闊處時，為了讓人們願意走在既有、清晰的步道上，減輕對環境的衝擊，同時避免迷途，利用現地石材排設路緣是一種相當自然且便利的作法。但當現場塊石取得不易，又或是為了避免步道因人長期踩踏凹陷導致容易積水泥濘，利用木頭代替石材作為路緣，也是一種替代方案。在景美山手作步道的案例中，步道兩側植被茂密且高於路面，路面凹陷又難以排水，因此經由公部門提供施作材料，以路緣木的方式墊高路面，搭配導流橫木於適當處排水，解決長期積水泥濘的問題。

 工序

❶ 蒐集現地木材與塊石備用，用於路緣木的直徑應介於15－20公分，長度依預定施作長度分段而定；木樁直徑介於5－8公分，長度介於40－50公分。

❷ 適當清理路面、移除腐質層，並視狀況刨除步道上的淤泥至乾燥較多碎石之土層出現。

❸ 以木樁及細尼龍繩（水線）放樣，設定步道路緣線型以利施作參考。

❹ 沿放樣線縱向開挖，開挖深度依路緣木之直徑、預定路緣木完成高度與路面高程而定。

❺ 放置路緣木，使其盡可能貼合地面減少縫隙，且入土深度至少達1/3。

❻ 依次重複「步驟4」將路緣木排放完畢。若步道線型非一直線，且因路緣木長度限制不易完全符合步道曲線時，應視狀況調整，務求路緣木前後順接，整體線型曲度自然，並確保各段雙邊路緣的內側距離一致，該距離應符合預定路面寬度。

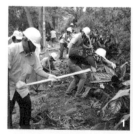
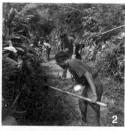

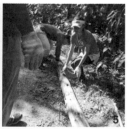

TipS

● 在本案例中，由於現場材料取得不易，碎石級配、路緣木及固定用的竹節鋼筋皆由台北市政府大地工程處提供。路緣木的固定方式是請廠商事先於木頭兩端引孔，現場由志工將鋼筋打入木頭再入土的方式施作。

● 導流橫木設置要領可參照砌石截水溝（P178－179）與土木階梯（P138－139），施作時同樣應參考主要水流方向，與步道橫斷面呈45－60度角，且橫木長度應突出步道，以完整攔阻並導出步道逕流；導流橫木入土深度至少達1/2，使其外露高度約8－10公分，出土高度應避免影響使用者通行，在導水面的另一側可覆蓋土石使步道表面切齊導流木，減少橫木的突出感。

❼ 線型確認後，於路緣木外側、前後端點內縮10－15公分的位置，以撬棒引孔打樁，木樁應緊靠路緣木並保持垂直。木樁出土長度應略低於路緣木頂端，而入土深度至少達木樁長度1/2。打樁固定路緣木後，於路緣及步道側的夾縫填入塊石並稍加夯實，利用塊石與木樁分別從內外加強固定，避免夯實步道路面時，回填土石從縫隙中流失。

❽ 回填土石並逐層夯實路面，使完成面高於路緣外的地面即完成。

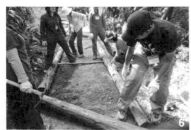

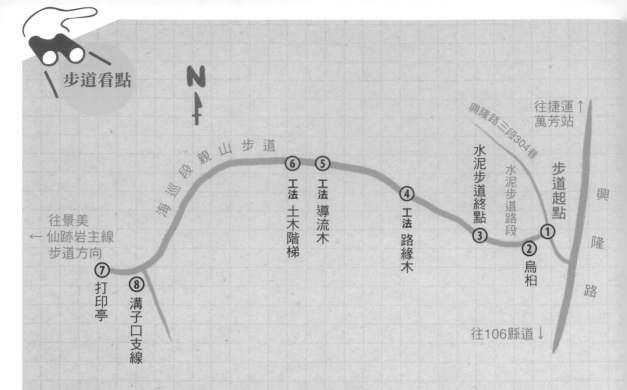

往捷運↑
萬芳站

興隆路三段304巷

步道起點

水泥步道路段

水泥步道終點

③

① 步道起點

② 烏桕

④ 工法 路緣木

⑤ 工法 導流木

⑥ 工法 土木階梯

海巡段親山步道

往景美
← 仙跡岩主線
步道方向

⑦ 打印亭

⑧ 溝子口支線

興隆路

往106縣道↓

8. 走完海巡署支線後接上仙跡岩步道主線，轉變為花崗岩硬鋪面步道。

7. 台北市郊山步道常見的拓印臺，可供民眾集點。

1. 海巡署親山步道的登山口，有清楚的指標與說明。

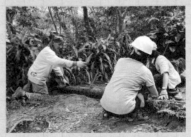

5. 志工運用長度1.2公尺的原木，兩段搭接於步道左側設置導流木。

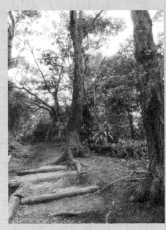

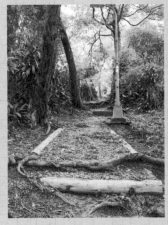

6. 土木階梯的位置要避免上邊坡的樹根影響步道安全，也不能傷害樹根。

4. 路緣木設置完成後，設置階梯，使此段路面高程與後方一致。

3. 水泥階梯被榕樹根系抬起破壞，增添步道維修成本。

2. 位於海巡署支線步道入口處的烏桕樹是重要地標。

交通資訊

1. 台北捷運文湖線到「萬芳醫院站」，沿著興隆路步行15分鐘經過行政院海岸巡防署，沿著其圍牆右轉即可到達興隆路三段304巷25號登山口。

2. 搭乘行經興隆路的台北市公車，棕11、棕12、236、237、530、611、676在「海巡署」站下車，沿著興隆路步行10分鐘經過行政院海岸巡防署，沿著其圍牆右轉即可到達興隆路三段304巷25號登山口。

建議路線

捷運萬芳醫院站 ➤ 10分／海巡署站 ➤ 5分／興隆路三段304巷25號登山口 ➤ 1分／勞保局倉庫旁烏桕樹 ➤ 3分／水泥階梯終點、土徑起點 ➤ 30分／打印亭、接花崗岩主線步道 ➤ 13分／步道岔路 ➤ 2分／景美山（溪子口山）➤ 2分／仙跡岩 ➤ 7分／慈善亭 ➤ 10分／景興路243巷登山口牌樓 ➤ 7分／捷運景美站

IO ｜台北｜ 福州山步道

綠蔭土徑，為樹蛙繞路

文｜徐銘謙

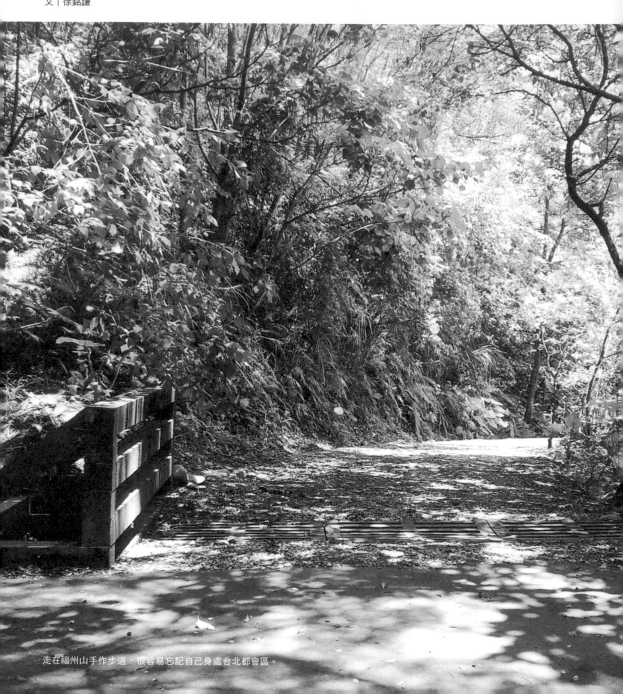

走在福州山手作步道，很容易忘記自己身處台北都會區。

福州山，位於台北六張犁一帶的丘陵山系之中，
由山坡地復育的森林生態遊憩公園，是市民登山遊憩、眺望市景的好去處；
完整的小山綠帶，提供城中生物棲居之地，樹蛙、螢火蟲都是這座郊山的居民。
此處有志工以土石修築的天然路徑，
是市區內第一條手作步道，
步道周邊，次生林茂密、 蕨類生態豐富，
行走其間，有一種「隱居化外」的祕境感。

步道位置	台北市文山區，海拔約20－70公尺。
步道總長	從水泥步道盡頭到手作步道路段終點約0.18K。
步行時間	約15分。
適走季節	四季皆宜。

步道小檔案

▶ 福州山公園，位於台北市大安區六張犁一帶。

▶ 海拔約105公尺，綠意幽靜。

▶ 園內設置登山步道一號、二號園路、涼亭等景觀設施。

▶ 可見各種步道工程材料，如水泥鋪面、木棧道、碎石步道及手作自然步道等。

▶ 大眾運輸工具可到，可遠眺台北101跨年煙火，常聚集夜爬的人群。

步道特色

▶ **生態景觀**：手作步道周邊為茂密次生林，有光臘樹、烏心石等。
亦有櫻花和民眾自行栽種的香蕉樹，還有理應生長在較高海拔的捲斗櫟。蕨類生態豐富。留心觀察姑婆芋的葉子，常可見樹蛙棲息於上。

▶ **人文遺跡**：原為台北市第九公墓，已於1995年遷離。

▶ **手作路段**：往三號涼亭岔路口牌示處方向可抵手作步道。以多元工法分散排水，如向外排水、大型集水井與木格柵截水溝、設置邊溝、路面回填碎石等。為樹蛙棲地繞路，將步道彎繞墊高路面。

自然不須遠求，身在台北市的幸福之處，就是仰望四周天際即可見到山，搭乘大眾運輸就可以親近山，從公墓區成功變身的福州山公園即為一例。隱身於交通便捷的大安區，福州山是民眾日常登山遊憩、眺望市景的熱門去處。園區規劃時便以復育山坡地、著重自然生態保育為優先，樹蛙、螢火蟲都是這座郊山的居民。

櫻花落英繽紛為這片隱蔽小綠山增添色彩。

尋找傳說中的櫻花道

在作家小野的《有些事，這些年我才懂：小野的人生思考》書中提到，台北市福州山上政府鋪設水泥步道的終點，仍保有泥土的自然路徑，因其兩側種植櫻花樹，早春時櫻花盛開落英繽紛，當地人習慣稱之「櫻花道」，原本面臨水泥化的危機，經過山友與民間組織努力搶救，成就台北市第一條「公私合作」的郊山手作步道。

家就住在附近的小野老師說，每個人心中都有一條自己的步道，寂寞或孤獨時就會去走走。當小野親身拿起鋤頭參與手作步道的那天，就像是挖掘家族與這片山區的連結，他的二舅當年因匪諜罪被槍決埋在這個亂葬崗，他的母親最愛看富陽公園滿天飛舞的螢火蟲……。許多讀者因為小野老師的那本書，開始想要在福州山尋找傳說中的櫻花道，結果常常不得其門而入，不少人喪氣地在自己的部落格上說，「福州山都是水泥或工程步道啊，哪有保持天然的泥土步道？」

水泥的盡頭，自然野趣的起點

位於住宅區周邊的福州山，經北市府重新規劃為森林生態遊憩公園後，隨著更多公園建設進入這片山區，原來吸引人的透水天然土徑已逐漸被各種工程步道侵蝕，居民也在這片山系鋪上地毯、覆蓋樹根、剷平小丘，作為土風舞等運動場所，甚至私自闢建新路，以廢材搭建亭棚、種植外來種等，在在加速這片山區遠

進入一號涼亭之前的水泥格框步道，雖然鋪設碎石，實際上並不透水，由於此段相當陡，走起來頗為吃力。

離自然。

2011年，彼時任職荒野保護協會保育部的黃詩涵致電台灣千里步道協會告知，有當地山友鄭勝華大哥請求環保團體協助，當時鄭大哥已經取得一百多人的連署，反對市府準備把天然步道鋪設水泥，但他遇到的難題是，當地人在意的積水泥濘問題，不用水泥還能有什麼別的方法？我則是狐疑，幾次走過福州山，已經都是架高棧道以及水泥步道，哪裡還有天然土路呢？

當李嘉智、文耀興、我與荒野保護協會、千里步道協會的工作人員一起跟鄭大哥去現勘時，才發現這裡其實並不在福州山公園標示的一號、二號園路上，可能是因此而能保存自然，畢竟對工程人員來說，「水泥的盡頭是文明的終點」，沒有鋪面就不叫步道。也因此一般山友不會往這裡走，只有當地居民熟門熟路，喜歡在這裡散步、運動，因為不傷膝蓋，又特別多蟲鳴鳥叫，甚至常來的居民在這裡動手種植了外來的櫻花、食用的香蕉，乃至鋪了一些木板作為越過泥濘的便道，或者動手打鑿當地砂岩，自行鋪設了一些石階，整條路線頗有隱居化外的祕境感，如果不是仍能隱約聽到北二高台北聯絡道的車聲，可能一時會忘記自己身在台北市中心。

加強排水，從根源解決泥濘問題

雖然對愛好自然的人來說，正是因為水泥的盡頭，才是自然野趣的起點，即使泥濘也不致困擾穿著戶外登山鞋或雨鞋的我們，但從現場好心人用隨手可得廢材鋪設的木板、棧板、石塊來看，許多民眾仍然在意泥濘的不便，而有時這些好意卻簡陋的鋪設反而成為滑倒的危險因子，稜線上甚至有人鋪設地毯，當表層顆粒磨損又飽含泥水的時候，真的是比原本的泥土更濕滑。

這片山區原本就是砂岩與頁岩間夾砂岩層的地質，當時公墓遷葬後，大量運

原本民眾自行鋪了一些木板作為越過泥濘的便道。

送外來客土覆蓋路面，缺乏碎石層，而機具開路，導致路面過寬、下邊坡高於路面，水無法流出，這些因素都使得雨後更容易泥濘積水。

但是要解決問題，一般人直觀就是在泥土路上直接覆蓋鋪面，無論是水泥、棧道乃至地毯，末端解決的思維如出一轍。然而，手作步道的解決方法是回到源頭解決、整體思考的方法，包括引導流水設置排水系統、以碎石墊高步道增加透水，再回填落葉返璞自然。這樣的設計能夠兼顧保存自然生態，以及行走的需求，最重要的是，做法是低技術門檻的，人人都可以參與規劃設計的討論過程，乃至捲起袖子動手施作。

當水泥工程的選項排除以後，解決泥濘問題的方案瞬間多元起來，公民的創意與動力也在問題與討論的過程中產生。

原先政府的水泥工程步道與環保登山團體「什麼都不用做」的主張，是光譜的兩端。環保生態團體往往主張，自然界有其自身的邏輯，人類不應該做任何干擾；登山團體更認為，面對泥濘只要穿上適當的鞋子就可解決。然而步道一旦積水泥濘，大部分的用路人會繞路而行，反而擴張了對步道周邊的破壞。設置步道原意是要讓人的破壞侷限在步道的範圍內，而一條不符合使用者需求的步道，會對環境生態造成更大的破壞。手作步道提出的解決方法，是介於兩者之間，甚至能兼顧兩端的需求。

就在福州山，公私合作催生台北市區第一條手作步道

六張犁一帶的丘陵山系綿延今日繁華的信義區、南港區、文山區，福州山是其中一個小山頭。

早在18世紀初，也就是清朝嘉慶年間，人們就已穿越連綿的山頭輸送茶葉，依據台北市文獻委員會的記載，「時茶之產地以石碇、深坑為大宗，春冬二季，茶農肩挑背負，分由格頭、烏塗窟、石碇、員潭仔、阿柔坑、萬順寮、土庫、深坑仔越觀山嶺，經石泉巖，下六張犁，售賣於市肆。全程十餘里，皆羊腸小徑，雨則雲煙漫衍，風則竹木離披，固險巇之途，而業者以其捷多賴之。」

也就在此同時，官府將民間運茶的產業之路列為重要的兵備道，作為淡蘭古道系統中的六張犁拳山分道，蓋因此山徑為台北至宜蘭最直的路線，全長不到60公里，若噶瑪蘭有戰亂發生，從淡水廳可急行軍趕赴解危。

先民雜沓的腳步，形成今日此區知名的登山步道，如糶米古道、茶路古道、土地公嶺古道、拳山古道等。而福州山鄰近區域，從光緒年間的台北堡庄圖來看，屬六張犁庄，先民隨著拳山古道遷徙，六張犁成為粵籍客家人的聚集地，鄰近的中埔山，在日治時代1904年的台灣堡圖上，即繪有古道穿越。直到明治版的堡圖上，此區山域仍多保持荒地、樹林，大正版地圖開始有零星墓地，也因此處山區開墾較晚，地形較為隱蔽，除了劃為公墓用地之外，在今日富陽一帶從日治後期就是軍事彈藥庫用地，延續到台灣光復後，也意外地為台北保留免於破壞的難得綠地。

荒地變公園，土徑遭逢水泥化危機

1980年代，隨著時空轉變，開發逐漸延伸到山腳，民眾對於軍事彈藥庫、公墓用地存在於住宅區周邊有所疑慮，1994年起軍事彈藥用地轉變為公園用地，並進一步催生以保育自然生態為目標的森林公園，即2006年正式啟用的台北市富陽自然公園。1995年台北市政府將原本的第九公墓遷離，於園內植生造林及設置登山步道、涼亭等景觀設施，轉型為山坡地復育之森林生態遊憩公園，2002年正式命名為福州山公園。也因此形成完整的小山綠帶，提供城市中生物得以喘息棲居的多樣生境，是鄰近居民親近自然的好去處。然而隨著公園建設進入福州山，各種工程步道也逐漸侵蝕原來的透水天然土徑。

2011年當地山友鄭勝華再度聽聞市府因應泥濘而有意繼續鋪設水泥鋪面後，在山路上連署，奔走於里長與議會之間，找到認養富陽公園的荒野保護協會出面，結合台灣千里步道協會的手作步道專業老師協助規劃設計，與民眾反覆的溝通、討論、說明，由北市府公燈處提供材料，民間組織招募志工，公私部門通力合作，總算促成台北市區內第一條手作步道的出現，也因為考慮郊山使用者眾，在手作步道設計的強度上也較高。

步道施作整體考量自然資源與人行需求

・步道周邊植物群落調查——

首先，為求對環境生態干擾減到最低，我們在與周邊國中小師生、里民溝通、初步確認改善方案後，即邀請自然步道協會的綠人們先至步道周邊進行植物群落調查，標定不可損害到的植物（例如這裡就發現理應生長在較高海拔、葉片密生金黃色絹毛的捲斗櫟）。並設置樣區記錄擾動前、乃至追蹤擾動後一段時間植被恢復的狀況，作為日後追蹤監測乃至解說教育的基礎，也因此證實手作步道對環境生態干擾極低。

杜虹（台灣紫珠）

・敬虔自然祝禱儀式——

在要進行施作前，由於福州山是公墓經遷葬改建而成的郊山公園，因此在志工們討論之下，決定結合傳統習俗與環境教育發展一套開工祈福儀式。先是由志工們自發帶來水果，邀集里長、議員、校長等在地代表參與，以傳統點香拜拜的儀式，結合荒野戶外活動前與自然物產生敬虔連結的儀式，此次更有千里步道發起人之一的小野老師寫的敬山禱詞。當小野老師帶領全體一字一句地唸頌感恩大地之母，承諾將會小心翼翼以不傷害土地的方式施作，眾人的心也跟著肅穆沉靜，慎重在山林的所作所為。

小野老師帶領工作人員在正式施作前敬山禱告。

・多元方法依地形分散解決排水——

至於施作設計本身，直接針對積水泥濘的問題根源下手。在步道由平緩轉為下滑的坡度之際，先在研判出水量大的地方設置集水井，接續以格柵式橫向截水溝先解決最大量的排水。接著以微地形的坡度變化分流洩水；在步道坡度較緩、下邊坡穩固的情況下直接從路面排水；而在坡度較陡的段落，則沿著內側挖深邊溝，溝內埋石使水流消能，讓路面逕流水順著外高內低的方式流瀉，而回填夯實碎石鋪面能涵養一定的水流補注到地下水層，讓問題以多元的方法分散解決，不會因為集中造成水量過大而釀災。

設置截水溝後可以有效解決最大量的排水。

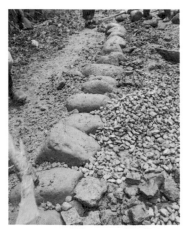

路緣以大石砌邊區隔步道與溼地，路面以
碎石墊高，行人與動植物各取所需。

手作步道強調善用現地材料，之前工程包
商拆除的廢材枕木被拿來區隔路緣。

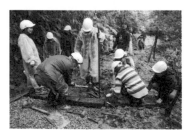

在以碎石回填的下坡路段，坡面上每隔一段
距離埋以橫向枕木，攔阻碎石避免滑動。

·步道彎繞墊高，行人、動植物各得其所──

　　步道最低窪潮濕泥濘的段落，有附近居民在步道邊上善用逕流水種植了一排愛水的香蕉樹，該處由於長年潮溼積水，也成為蛙類甚至螢火蟲棲息之處，在此段落，既希望維持積水以利動植物生息、增添行走步道時的豐富體驗，又必須同時解決濕滑、不利人行的泥濘問題，最後幾番討論，決定將步道稍加彎繞，透過墊高透水步道讓步道保持乾爽，而控制坡度內傾，收集逕流，使得動植物所棲之處保持自然積水，兩者各取所需。

·發揮創意善用現地材料──

　　善用現地的材料在其他的自然環境或許還比較容易想像，但在這片高度整地、人造的林相間，之前工程遺留的廢棄材料如何再利用，卻也成了有趣的創作過程。土地翻出的建築廢磚材、步道廢棄舊枕木，分別成為墊高步道的基底與區別邊溝與步道的界線。

·步道小徑與周邊自然景觀融合──

　　移除泥濘的表土後，覆以層層不同配比的級配，志工們層層細心夯實，好不容易鋪好的透水步徑，再用現地蒐集的落葉細枝鋪灑，使之看來與周邊自然景觀融合，而且與現地土壤拌攪，柔化碎石的硬度，使腳步可以輕盈。落葉使新完成的步道立即就像是一條荒野裡的步徑，而中間無泥濘之虞、路面較為平緩的區段，則覆蓋上環保局修剪、絞碎的木屑，柔軟透著木質的香味，當落英繽紛之時，煞是好看。而不久後，路緣的野花野草將蔓生回來，產生柔邊效果，僅存中間手作的自然步道小徑，行走舒適、生趣盎然。

一條步道，啟動公共討論和參與

台北樹蛙

　　福州山步道的手作步道雖只歷時七個工作天就完成，但從事前的準備至工項完成，大約歷時半年的討論與溝通。真正開始工作，從2012年的二月直到三月完成的兩個月間，常遇綿綿春雨，必須臨時取消施作，但社區山友與參與的志工們也沒閒著，不僅隨時透過網路與信件熱切討論，分享步道最新訊息，甚至利用下雨天特意去察看排水設計是否發揮作用。天氣一放晴，志工們又再度聚集。

　　手作步道最可愛的部分，就是參與志工們的熱情。即使腰酸背痛，還是樂此不疲，近乎上癮。過程中，資深志工郭正煌大哥以廢棄的兩根長條木材釘上現地廢棄的枕木，成為可供兩人操作夯實路面的道具，而兩兩成組的跳動夯實動作，彷彿默契十足的雙人舞。

　　周邊的社區居民、山友、中小學師生也常常來現場觀看，忍不住出手參與這好玩的大地遊戲，或者送來水果與志工們分享，或是七嘴八舌解說施作前後的對比，一條步道不僅僅是個人散步行走的空間，更成了志工動手參與公共性事務的場域、一群公民展開多元對話的公共領域。

　　藉由此次合作，我們也和台北市政府公園路燈工程管理處有更多對話。公園處不僅邀請荒野與千里步道參與後續相關的步道工程設計審議，更促成2016年富陽公園往福州山的步道整建，從工程改由步道志工參與手作維護！

自然步道常態維護學問大

　　完工後半年又衍生出新的討論，原來當時公燈處因為議員質詢，提議以環保局整理行道樹的枝條打成碎木屑鋪設泥濘路段，曾一度獲得民眾好評，以為自然步道就是碎木屑步道。當時我們就擔憂碎木屑一旦腐爛，會飽含水分使泥濘路段更加泥濘，因此規劃了一個當時沒有積水的路段，作為木屑鋪設之處，結果證明當初的擔憂屬實，當地民眾又在此處鋪上木板。因此我們與荒野保護協會的步道志工商討，再請公燈

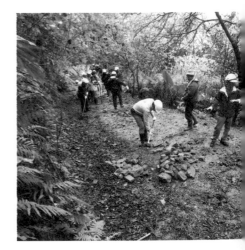

處提供碎石，準備挖除腐爛的木屑與泥黏土，增加透水性。

　　然而有環保人士隨即表示反對，認為此處鋪上碎木屑後，觀察到的樹蛙數量大幅增加，若鋪設碎石，將影響樹蛙棲息，主張再鋪木屑即可解決泥濘。這其實反映出一般人對木屑與落葉能解決泥濘的迷思。事實上，解決方法不是碎石或木屑二選一的結果，如果無法讓水排除、讓步道保持乾燥，木屑與落葉只會增加泥濘，只有解決水的問題，乾燥的木屑與落葉才會發揮視覺上天然、踩踏起來柔軟的功效。至於此處樹蛙增加的原因，其實是因為保留了繞路墊高的溼地路段，成功地營造其棲地，加上富陽公園施工導致種群遷移，推力與拉力雙重影響所導致的複雜結果。

　　因此當例行維護工作改善排水之後，碎石路面解決了泥濘，樹蛙並沒有因此減少，只有時間拉得夠長才能瞭解複雜生態系統的因果，只有常態維護與觀察成效才能見微知著，在問題仍小的時候就加以排除，不至於累積成非要工程才能解決的大問題。

鳥心石果實

　　而當你有機會找到這裡時，請留心步道邊未受干擾的豐富蕨類與姑婆芋，你可能會發現正在熟睡的樹蛙，因為牠們也同樣愛走這條友善的步道，牠們其實就隱藏在離人煙不遠的小山裡，只要人們願意為牠們保留一方溼地、一條天然土徑。

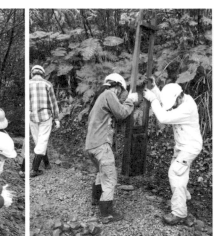
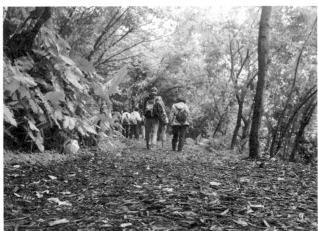

（左）手作步道最可愛的部分，就是志工們參與的熱情。（中）志工運用現地廢棄枕木製成夯實用具，兩個人共同手持夯實，如同在跳雙人舞般。（右）在沒有排水問題的平緩路段，去除木屑吸水腐質層，再鋪設碎石增加透水性後，已不見泥濘。

砌石路緣：
走路偕樹蛙相伴

在自然環境中，理想的步道應當是上、下邊坡清楚可辨，且路面微微向下邊坡傾斜，保持約2－3%的洩水坡度，以利逕流迅速離開步道面，避免形成積水泥濘，同時清楚界定步道範圍，讓使用者能行走在既有的步道上。然而，並非所有的步道都能擁有這般完美的條件，以福州山公園手作步道為例，過寬的路面與下邊坡種植樹木難以向外洩水，加之發現有台北樹蛙的蹤跡，如何在解決排水問題的同時，又能使樹蛙與步道共存？於是此段採取墊高步道以與積水區區隔的做法，運用砌石路緣，界定出步道範圍，並使路面微向上邊坡傾斜，引導步道逕流排入特意留下、栽有香蕉、姑婆芋等耐陰植物的積水區，藉此營造出樹蛙棲地；而清楚的步道範圍也能避免使用者踩入棲地造成破壞。

❶ 蒐集現場塊石並進行分類，依據預計墊高路面的高度揀選大於高度兩倍左右、形狀至少有一面為平面，且大小型體相近者備用作路緣石，其餘較小之塊石可用於墊高路基之回填用。

❷ 以木樁及細尼龍繩（水線）放樣，設定步道路緣線型以利施作參考。

❸ 沿放樣線開挖，開挖深度依選出之塊石大小、預定路緣石完成高度與路面高程而定。

❹ 依序排放塊石，且塊石內緣（靠步道側）與頂面務求平整順接，以降低視覺衝突感。

❺ 路緣石排放完成後，底層回填小塊石，再逐步將不同級配碎石回填步道面並覆土逐層夯實，使路面適度覆蓋路緣內側，外緣則視狀況填土穩定塊石。

❻ 原則上回填略高於路緣，步道路面妥善夯實後便完成。

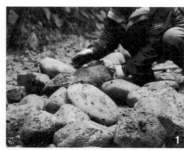

● 在步道低窪易積水處，也可利用路緣石穩固回填於步道的碎石或級配料，以抬升路面並改善鋪面透水性，類似工法可參考「路緣木」（P152－153）。

● 施作時，可在適當位置特意擺放一顆體積突出的巨石，使路緣在視覺上更加自然，不會過度呆板，但仍應符合內緣與前後塊石平整順接的原則。

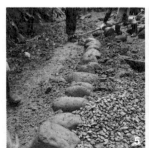

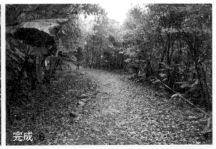

完成

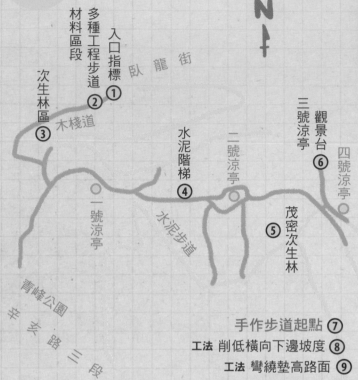

臥龍街

木棧道

① 入口指標

② 多種工程步道
材料區段

③ 次生林區

④ 水泥階梯

水泥步道

一號涼亭

二號涼亭

⑤ 茂密次生林

三號涼亭

⑥ 觀景台

四號涼亭

N

青峰公園

辛亥路三段

往捷運麟光站 →

往富陽公園 →

往中埔山 ↓

手作步道起點 ⑦

工法 削低橫向下邊坡度 ⑧

工法 彎繞墊高路面 ⑨

工法 木格柵截水溝活動設計 ⑩

工法 砌石砂岩階梯 ⑪

4. 往二號涼亭的水泥步道。

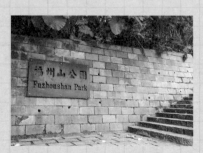

1. 臥龍街199號花崗岩步道登山口。

2. 沿著木棧道往上爬,可見
多種工程步道的材料。

3. 水泥階梯步道,前方是茂
密的次生林區。

5. 步道周邊茂密次生林，光臘樹、烏心石等，難以想像20年前這裡是公墓。

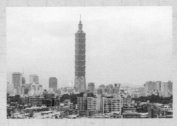

6. 在三號涼亭可看到台北101跨年煙火，常聚集夜爬的人群。

8. 削低下邊坡之高度，使之略低於步道，利於自然洩水。

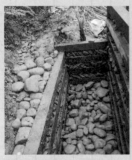

7. 木格柵截水溝，出下坡起點處先收集水流排出步道。

9. 步道彎繞、墊高路面，以砌石路緣與溼地區隔。

10. 格柵溝蓋與溝身可分離，方便清理淤積。

11. 此處由於坡度陡且幾無石頭可用，施作別有難度。

交通資訊

1. 台北捷運文湖線到「麟光站」，沿著臥龍街步行15分鐘，即可到達臥龍街199號對面福州山公園出入口。

2. 搭乘行經基隆路的公車，在「和平高中」站下車，沿著臥龍街步行10分鐘，經過臥龍街派出所，即達福州山公園步道登山口。

建議路線

臥龍街199號花崗岩步道登山口 ➤ 20分／經木棧道抵達一號涼亭「六○高地」 ➤ 10分／取右行水泥步道抵公廁 ➤ 7分／續行水泥步道抵手作步道起點（往三號涼亭岔路口牌示） ➤ 15分／手作步道段終點接稜線，可左轉福州山公園再往下富陽生態公園，或右轉續行中埔山延伸至南港山系

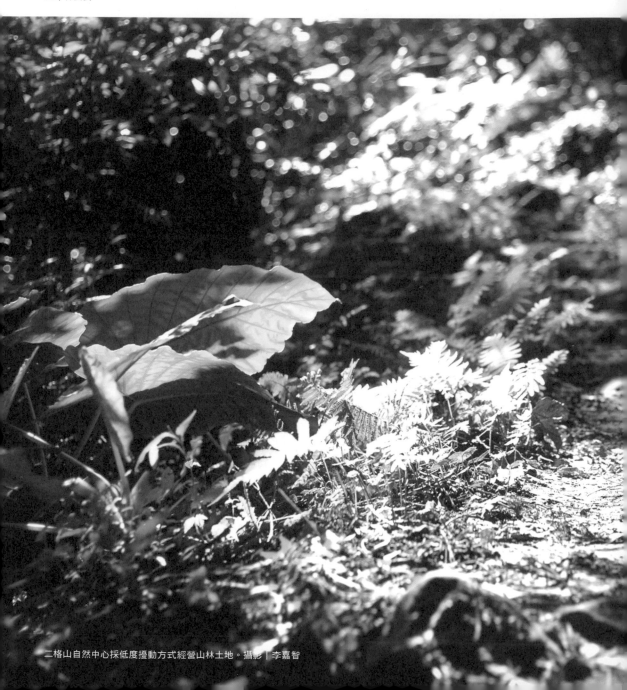

二格山自然中心採低度擾動方式經營山林土地。攝影｜李嘉智

石碇山區私人經營的二格山自然中心，
為台灣自然教育學習場域的先驅，
在環境守護的共同理念下，成為台灣千里步道協會「步道學」的戶外實作場域，
修復、維護園區內的蕃格越嶺古道。
兩個民間團體從此密切合作，各自提供場地資源、專業技術，
園區也成為步道工作假期及步道社團的實習地點，
透過學習者的親身體驗，攜手深耕環境教育。

步道位置	新北市石碇區，海拔約350－450公尺。
步道總長	從二格山自然中心到古厝約0.6K。
步行時間	約30分。
適走季節	四季皆宜。
特別說明	2017年8月起暫時歇業，因屬私人地不建議擅自進入。

步道小檔案

▶二格山自然中心內規劃了里山園區與古厝園區。
▶中心內有兩條生態步道、一條蕃格越嶺古道。
▶位處於低海拔350至450公尺之間。
▶蕃格越嶺古道為昔日從小格頭通往石碇市區的道路命脈。
▶該古道完整路線約為2.6公里，落在園區內約500至600公尺。
▶該段古道為步道學實作與工作假期修護、維護的場域。

步道特色

▶生態景觀：園區綠意盎然，可欣賞不同時節的野花開放。原始林、次生林構成屬於榕楠帶，還有屬亞熱帶的楠櫧林帶。翡翠樹蛙、穿山甲、白鼻心、山羌、台灣獼猴等保育類動物都現蹤跡。動植物生態豐富，亦可見國寶級鳥類藍腹鷴。
▶人文遺跡：土造屋、木造屋、百年紅磚古厝等風土建築。
▶手作路段：為陡坡排水處理而設置導流木、砌石截水溝、鋪面整理。其他整建項目包括石階、土木階梯、步道改線、路面整平等。

2012年底一個微涼的午後，千里步道辦公室接到了石碇山區二格山自然中心的來電，電話那頭年輕的女聲說道，園區內有條舊時的古道有所損毀，希望能夠透過自然手作的方式讓步道恢復成較好走的路徑，因為這裡每一年的春夏，有許許多多的螢火蟲大發生，而自然中心會規劃系列螢火蟲季的活動，帶著大朋友小朋友走一段古道，前往古厝一親美麗的夜間螢火。

蜜蜂築巢

父女傳承環境永續理念

過了一個農曆春節，隔年3月底，步道老師李嘉智、徐銘謙與我，依約第一次來到了這個離喧囂市區不遠的世外桃源，由兩位年輕人帶著我們認識園區環境、走看步道。其中一位是石碇在地生長、目前身兼園區內大小勞動苦力的陳志明，當時的他正在遵循古法重新製作古厝已經腐朽崩壞的木門；另一位則是與我通過電話，才剛傳承老爸的理想，舉家搬回到山上的方譽婷，彼時的她正上緊發條，從頭學習，要傾全力透過各種體驗教育深耕自然中心環境永續的理念。

大菁（花）

中午，我們受邀與園區內的工作人員一起溫馨共餐，在地阿嬤的新鮮蔬菜，在譽婷姑姑的巧手烹調下簡單而美味，笑談甚歡的我們一見如故，彷彿已經認識了很久。在離開之前，最讓人感動的畫面是，她拿出了兩本《地圖上最美的問號》書出來要給作者銘謙簽名，一本泛黃、一本微新，原來是她買了書、看完書、找到我們之後，意外從已過世父親的眾多藏書中又發現到另一本。看來父女連心其實早有預兆。

千里步道攜手二格山，完備步道學實作場域

2013年千里步道協會以「步道」為核心概念，開辦「步道學」環境教育培力課程，屬於跨科際學門的知能，試圖發展出里山守護所需具備的基礎專業，規劃長達四個月，72小時的室內、戶外課程架構。在完成了初階18小時的入門課程後，有20多位學員展開進階的實務課程訓練，在專業步道老師引領之下，每週學員要從自然生態、地質氣候水文、棲地環境、歷史人文等面向，進行步道資料的蒐集以及實地調查，進行步道的課題分析、到規劃設計實作的工項等守護行動。

座落於新北市石碇區格頭村的二格山自然中心，規劃有里山園區與古厝園區，園區內共有三條步道，其中一條是相當具有歷史意義，為昔日從小格頭通往石碇市區的舊路，稱「蕃格越嶺古道」，是由蕃薯窩山、格頭字首所組成的名稱。整條古道原先完整的路線約為2.6公里，由格頭村穿越烏塗崛嶺、經溪邊寮、摸乳巷，最終抵達石碇老街。根據考究，同治年間樟腦與茶的貿易展開，這條路徑成為運送此類經濟作物的幹線，通行者多為挑夫與商旅，可以說是當時石碇等聚落的主要命脈。而落在園區內的五、六百公尺，就是我們規劃要以手作步道方式修復、維護的主要步道路段。

雖然是私人經營的園區，作為台灣自然教育中心的先驅，二格山自然中心與千里步道協會對於環境守護的理念十分意氣相投，初次見面接觸便一拍即合，後續正式展開密切的合作，都得到自然中心的鼎力相助。園區成為千里步道開辦第一期步道學實務課程的戶外實作場域，以及步道社團的實習地點。兩個民間組織攜手合作，分別提供場地資源、專業技術，扎根培育步道學的實務學員，也透過親自動手為維護環境生態盡一份心力。

扎實的手作步道訓練

2013年6月起，步道學實務課程學員便以蕃格越嶺道作為課程實地調查與步道施作的範圍，密集往返台北與園區好幾次。一開始，學員們三人一組分散在步道上，使用GPS、

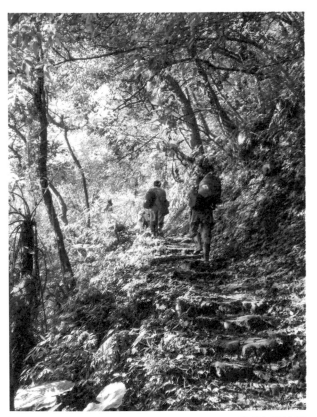

昔日從小格頭通往石碇市區的蕃格越嶺古道，曾是運送樟腦與茶等經濟作物的幹線。

棉布條、捲尺等工具，測量並且觀察記錄步道上的資訊，再針對其課題進行討論與分析，作為判斷施作工項的依據。炎炎夏日，學員們揮汗如雨卻不以為意，而因為要細心觀察眼前的步道周邊，也才更注意到位處於低海拔350至450公尺之間的古道，其實有著十分豐富的生態，不同時節的野花開放，不經意還可以在姑婆芋葉上發現到美麗的台灣特有種——翡翠樹蛙，就藏身在步道旁邊。

白鶴蘭花

　　為了維持古道的原始自然風貌，學員們以就地取材的方式，利用園區內的風倒木、土石等自然材料，在泥濘處施作排水設施與鋪面整理，陡峭高差處施作木階、石階與下邊護坡。辛苦勞動了一天，還要帶著沾滿泥土的身子、發抖的雙手在園內相思工坊裡製作簡報，用生澀的照相紀錄和GPS定位，整理工項成果報告才算是完整，這一連串扎實的手作步道訓練，著實令學員們體驗深刻。

　　這裡也成為台大步道行動社同學每學期迎新宿營的場域，結合園區內的各種體驗活動，如藍染、手作窯烤比薩等，搭配手作步道體驗，規劃成二天一夜的活動。入秋，東北季風加強，這裡多雨的氣候環境，也有不同的體驗。有同學回憶

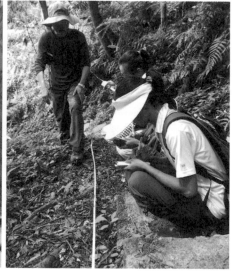

（左）園內供應的風味餐食蔬菜，來自在地小農友善耕種。
（右）步道學學員在蕃格越嶺古道運用GPS等工具進行步道資料調查。

第一次接力鋸下柳杉，再換手裁鋸成適當長度，其中最為費力的一趟，是從古道最下方的古厝園區運送一根風倒木材往上到施工處，由於長度與重量的關係，必須由四個人同時搬運，一步步走過蜿蜒步道、淋著不小的雨勢，成為同學們難忘的回憶。

步道工作假期，學會人與自然和諧共處

　　除了步道學與社團的合作，手作步道工作假期也成為二格山自然中心的一個新亮點。且參與投入的對象十分廣泛，從小朋友到高中，乃至於社會人士、企業志工都有，自2013年起，板橋高中、馬偕醫學院、永和與北投社區大學、技嘉科技公司、師大的員工與眷屬，都曾在這條古道上留下「手」護環境的身影。園區還特別製作了K2手作步道志工榜，希望每一次來付出汗水勞動的志工們都留下姓名，讓到訪的旅人們都能看見這裡發生過的美好。

　　遇颱風來襲，已經對二格山自然中心有了感情的學員們，心繫著園區是否安好，到了山上也立馬捲起袖子協助整理滿目瘡痍的倒木與環境。還記得當時心疼古厝旁一棵好大的楓香樹被吹斷了枝條，我們也在隔年因為看到她重生的綠意盎

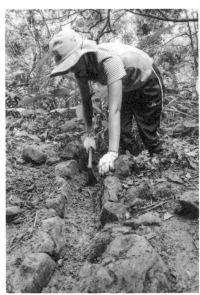

（左）經討論決定步道工項後，由學員實地操作完成設施。（右）受訓學員練習各式工具使用方式。

然而感動不已。

　　值得一提的是，2014年參與動手體驗的技嘉科技運綠社志工團，回到工作環境後，發現公司營運總部頂樓的「G-HGOME技嘉永續生態屋頂」，因參訪人員頻繁、加上冬天雨季，導致部分區域草皮陷於泥土難以存活的問題，便巧妙應用了當時手作步道學習到的概念，將該區域加高，讓雨水自然往低處流，使草皮不再泥濘且獲得重生，更形成特有的屋頂濕地區，讓植物長得更加茂密。

相思樹（花）

　　回看方正泰先生當初設立自然中心的理念與願景，在其手稿中寫到：「要能夠使到訪學習者親身的環境體驗，來激發其對環境的關懷，建構有關於整體環境的知識，並促成關心環境、支持，並參與保育、改善環境的行動。」而千里步道與二格山自然中心的合作，是一個好的開始，也將逐漸擴散影響。

古厝旁的大楓香樹，是園內攀樹體驗的首選。

步道分級的規劃

步道，依其地理區位、所在環境、地質、與都會區距離遠近、交通便捷與否、遊憩使用行為與步道工程介入程度之差異，使得每條步道現況不一、難易也有所不同，這些差異也造成步道管理維護上的困難。因此，基於維護步道整體自然、文化資產的原貌，以及滿足不同山徑使用者的多元需求前提下，必須採取「步道分級」的規劃，進而落實「天然步道零損失、水泥與設施步道負成長」的原則。

理想上的步道分級，應考量步道周邊生態環境、自然度、所在區位以及使用者需求的設定，建立不同等級步道的設施強度標準、對應工法及經營管理機制。環境敏感度低、大眾可及性高的，路徑必須清晰可辨，設施強度相應較高，提供一般民眾皆可親近的通用設計；而自然度越高、可及性越低之步道，則可僅設立簡易標記指引方向，維持周邊環境原貌，保留給登山友探險荒野的需求，也確保山林生態與歷史文化古蹟不會因為步道規劃而破壞。

降低水泥工程之環境衝擊

台灣郊山經常可以見到使用水泥混凝土鋪設的步道與設施，這也是慣行工程最簡便的施工方式：按照設計圖，用版模、水泥混凝土直接塑造出「步道」，完全忽視現地環境特色與地質條件。使用水泥鋪設步道，除了會產生棲地切割的各種環境衝擊，加上水泥混凝土的熱傳導（heat conductivity）係數為溼潤土壤的3至4倍，相同質量的水泥混凝土道路與泥土道路相比，前者升溫所需的熱能僅是後者的1/3至1/4；此外，水泥混凝土的熱容量（heat capacity）也與天然土壤不同：土壤的熱能變化僅限於表面10公分以內，水泥混凝土則儲存於結構物中，當一天終了便開始釋放熱能，使都市的溫度高於郊區。此外，混凝土生產過程需要消耗大量能源。

手作步道與慣行工程相較之下，因為減少機具使用與外來材料搬運，對步道周遭的生態干擾最小，廢棄材料的產生也較少。事實上，山林的變動需要更有彈性的自然步道才能適應，並維持較完整的為生態系及生物多樣性。水泥從其生產、運輸到棄置的生命週期中不斷釋出二氧化碳，去除水泥思維，也將能對減緩地球暖化做出貢獻。

手工×作法

砌石截水溝：
向泥濘積水說再見

台灣山區的降雨量大且集中，雖然地質的差異也會有所影響，但一般來說步道坡度超過5%就可能因路面逕流而產生沖蝕。因此，因應坡度的變化搭配適當的橫向排水，是步道上最重要的工作之一。在二格山蓄格越嶺步道的案例中，除了降雨，還有步道邊坡上附近民宅蓄水池滿溢的排水，導致該路段最低點經常泥濘積水，甚至導致下邊坡沖刷坍塌。為了維持自然土徑又能夠吸收龐大的逕流量，同時延長步道的壽命，便採取砌石截水溝的方式，使來自上邊坡的降水能夠集中迅速排出步道，不致在步道上漫流。

工序

❶ 蒐集現場塊石並進行分類，揀選體積夠大且面平的塊石用於截水溝，其餘可用於回填。

❷ 於上邊坡最多出水位置橫向開挖，開挖起點應由上邊坡坡腳略為內縮，延伸至下邊坡為止，而開挖角度應視主要水流方向，與步道呈垂直，或搭配邊溝呈L型，並注意開挖面應向下邊坡傾斜，以利水流迅速排出。

❸ 一般而言，截水溝完成面之深度介於15－20公分，截水溝淨寬不應超過使用者一步跨距。因此，沿橫向開挖埋放塊石時，應以此基準配合個別塊石大小調整開挖面的深度與寬度。

❹ 稍作固定確保不再鬆動後，再行埋放下一顆塊石，相鄰塊石務必緊靠、相互咬合，並使截水溝內緣面與頂面盡量前後切齊順接。

❺ 依序完成截水溝兩側砌石後，於砌石背面依序回填小塊石、碎石、覆土夯實路面，並依照主要水流方向，使截水溝高度略低於步道，以使路面逕流順利流入溝中排出。

❻ 於溝內填入小塊石與碎石後，將溝底夯實平順，如有扁平的石塊可鋪溝底更佳，特別注意溝底面應微向下邊坡傾斜，避免導入溝中的水流淤積無法順暢排出。

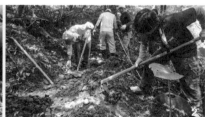

- 規劃橫向排水時,除了考量施作位置能否發揮截流、導水的效果,例如緩坡的頂端、上邊坡集水匯流出水點,或步道最低點。更重要的是,還必須考量下邊坡的植被狀況能否足以承受集中出水的沖刷。當不得不設置在下邊坡植被覆蓋差或坡度較大的位置時,出水口應運用石板引導伸出超過下邊坡的上緣,或以砌石鋪成表面,避免排水直接沖刷坡面,而是透過跌水消能後再向下滲流。

- 設置跌水消能時,如現場不易取得石材,亦可蒐集枯枝、倒木鋪設在出水口,以減緩排水直接沖刷下邊坡的能量。

- 由於砌石截水溝在上邊坡攔水及下邊坡出水的兩端,將承受較大的水流衝擊,因此相對較大的塊石應優先考慮用於頭尾兩端。

❼ 為避免集中出水造成下邊坡的沖刷崩塌,最後於出水口拋塊石作為跌水便完成。

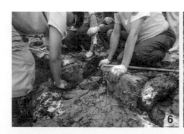

6 7 完成

N

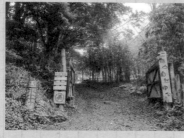

1. 新店走台九線不到一小時，左轉北47碇格路，就到二格山園區大門。

2. 運用當地黏土與樹木打造的土造屋。

低碳窯
⑦
相思工坊 ⑥

森林步道

木造屋 ⑤

里山園區

③ 森活Bar

④ 香草園

② 土造屋

① 二格山大門

北47

⑧ ⑨
工法 **工法**
鋪面整理 砌石截水溝

古厝園區

往新店 ←

北宜公路

↗往坪林

↗往石碇

3. 在森活咖啡吧可以喝杯有機香草茶配手工點心，放鬆身心。

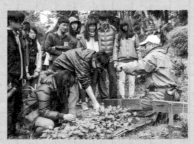

4. 香草園區提供詳細解說，讓人認識好用的香草植物。攝影｜王維德

5. 運用在地生長的粗大相思樹，蓋成通風自然的木造屋。

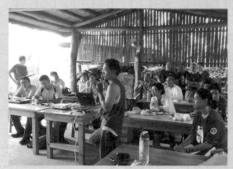

6. 步道學學員在相思工坊分組製作步道調查資料簡報。

8. 此段路面泥濘難行，擊碎小塊石並回填步道，增強排水功能。

7. 用當地黏土製作的Pizza烤窯，是充滿手作趣味的環境教育體驗素材。

9. 截水溝將水引導至下邊坡流出步道，出水口以塊石鋪設作為消能及抗沖刷。

注意事項

二格山自然中心因營運考量，自2017年8月起歇業，園區不再對外開放。

12 |新北| 內洞森林遊樂區之觀瀑步道
最友善的無障礙親山步道

文｜徐銘謙

藉由無障礙參與式步道的規劃設計，所有人都能親近內洞瀑布。攝影｜黃世仁

新店烏來的內洞國家森林遊樂區，
闊葉林、柳杉等森林密佈，南勢溪、內洞溪溪水蜿蜒穿流，
沖刷切割形成了河谷、瀑布、陡坡、斷崖等豐富地形景觀。
當身邊的朋友陸續有了小孩，看著他們推著嬰兒車走上園區的觀瀑步道，
開心觀瀑、賞景、做森林浴，才知道原來無障礙環境不只輪椅族才用得上。
這裡不只有全台灣陰離子含量最高的健康瀑布，
也有對所有人開放自然之愛的公平瀑布。

步道位置 新北市烏來區，海拔約250公尺。

步道總長 從內洞森林遊樂區遊客中心到瀑布約1K
（目前暫休園整修中）。

步行時間 來回約1小時。

步道小檔案

▶ 內洞森林遊樂區的觀瀑步道是國內第一條參與式規
劃結合志工的無障礙步道。

▶ 從無障礙動線設計直至步道終點，全程規劃貫徹通
用設計概念。

▶ 服務對象涵蓋身障者、高齡長者、孕婦、病患、嬰
幼兒等。

▶ 步道沿途能賞烏紗溪瀑布、羅好水壩與豐富動植物
生態。

▶ 可於無障礙觀瀑平台，近觀中層瀑布。

步道特色

▶ **生態景觀**：終年濕度高，孕育繁茂的森林、多樣性
動植物生態。有許多蕨類植物，也是賞鳥、賞蝶、
聽蛙著名景點。三層段差的信賢瀑布群，陰離子含
量為全台溪瀑之冠。

▶ **人文遺跡**：建於1943年日據時代的羅好水壩，引
南勢溪溪水至烏來電廠。

▶ **手作路段**：觀瀑步道至樂水橋的上坡段，與工程結
合設置無障礙木棧道緩坡，可暢行至無障礙觀瀑平
台近觀中層瀑布。志工參與棧板固定與碎石回填、
整平步道銜接面。

位於新北市的內洞國家森林遊樂區，以擁有富含陰離子的信賢瀑布群而聞名，早期遊客稱此處為娃娃谷，是夏天避暑遊玩的好去處。

本區地質屬中央山脈地質區，位於第三紀板岩層之雪山山脈北端。海拔高度大致分布於230至800公尺間，坡度陡峭，平均坡度達60%以上。區內有觀瀑、賞景、森林浴三條步道，觀瀑步道最為平坦，又能盡賞烏紗溪瀑布、羅好水壩與信賢瀑布，還能在沿途欣賞水鴨腳秋海棠、蕨類甚至發現樹蛙。因此，自2004年發起「牽手無礙、親近自然NGO協力聯盟」，台灣大學保育社同學就認養內洞步道路線，帶領身障者來此親近大自然，至今每年這條路線都是最受歡迎的選擇。而啟動內洞森林遊樂區無障礙步道的幕後故事，其實要從反高山纜車的環保生態運動開始說起。

水鴨腳秋海棠

反高山纜車運動，催生「牽手無礙，親近自然」

2004年當時行政院提出要在玉山、南湖大山等百岳興建「十大高山纜車」，消息一出，引來登山界與環保生態團體的反對，個人參與發起了「愛山林、反纜車」大遊行，暫時阻擋高山纜車政策，但是當時政府以「高山纜車能滿足行動

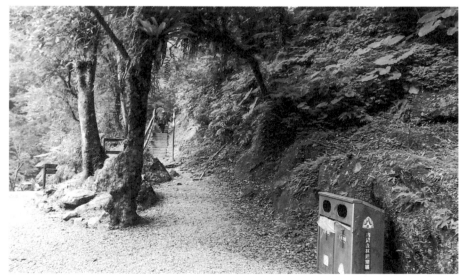

碎石路面雖能透水，但對於輪椅族來說並不適合。

不便者上山」的說法，引發我進一步反省與疑問，因而拜訪社福團體詢問他們對此的看法。

彼時無障礙仍是僅停留在室內建築物的概念，身障團體回應：「我們連從家門口到捷運站中間都困難重重，談纜車太遙遠。」在那段時間的訪談中，我發現身障者往往因為出門太多障礙，為了避免對家人與自己造成麻煩，只能在家裡看電視，談到休閒旅遊只能想像「三六九」（劍湖山、六福村、九族文化村），對自然生態體驗無從接觸瞭解，也難以想像。

然而在我走訪歐美的國家公園時，卻發現圈區幾乎都至少能提供一條無障礙步道，即使長度不長，但都有定時導覽解說之旅，鋪面材質可能是木棧道，也可能是固化土。在英國甚至只是坡度平緩的碎石子路，在入口地圖標有輪椅標誌，說明長度、坡度與無障礙設施位置，如停車場、公廁、遊客中心、餐廳等，原來英國社福單位提供代步車租借，因而能克服地形限制，維持自然原貌。

無障礙環境可以是硬體的改善，也可能是軟體服務的提供，無障礙步道不只是遊客中心本體周邊，還包括整個動線的延續與貼心的配套設施。在這些地方健行時，常常看到坐輪椅的朋友與同行遊客一起邊走邊聊，還有銀髮族、還不太會走路的小孩，大家都能機會均等的親近自然。即使平緩的動線可能只有不到一公里，但

（中）內洞終年潮濕的環境，孕育許多蕨類，隨處可見山蘇寄生於林木上。攝影｜黃世仁
（右）嬰兒推車也有無障礙路面的使用需求。

是透過解說員的導覽，大家走走停停、看樹觀鳥聽故事，也能享受一個上午。

從一百公分的高度看世界，相互理解的開端

因此我遂提議反纜車的環保生態與登山團體，在遊行過後轉型成身體力行帶行動不便者去親近自然的聯盟。當時包括蝶會、鳥會、523登山會、週週爬郊山、台大保育社、自然步道協會等團體，每個組織先選至少一條適合的路線，與推動無障礙旅遊的台北市行無礙資源推廣協會合作，先由行無礙總幹事許朝富親自試玩試走，發現障礙、討論克服，包括接駁交通、門檻階梯落差，甚至體驗活動內容的調整等（例如身障者無法蹲伏或追趕觀察），再為環保生態登山團體的志工上認識障礙者的課程，學習從一百公分的輪椅族視野看世界，去除迷思、瞭解需求，建立尊重主體性的態度，學習適切從旁提供協助的方法（例如絕不讓志工用身體蠻力硬是揹、抱、扛，以免造成彼此的傷害），然後，每月一次的行程就開始了，就這樣持續到現在。

內洞的觀瀑步道是其中最受歡迎的路線，然而觀瀑步道在羅好水壩以後全都是碎石子路，輪椅難以通行，末段轉上中層瀑布平台前，還有一大段石板階梯，身障朋友要看到瀑布，往往必須依靠受過訓練的志工，抬扶輪椅一階一階往上爬，每當身障朋友看到瀑布的歡喜驚呼，是對辛勞志工們最好的回報。其中有個小兒麻痺的母親，每次都同時為她兩個活蹦亂跳的兒子報名，光是內洞，他們就參加了三回，有次活動結束的分享時間，這位媽媽哽咽感謝台大保育社的大哥哥大姐姐們，因為自己行動不便，過去無法帶孩子到戶外活動，感謝牽手無礙的活動，讓她第一次盡到為人母的責任而終於心安。

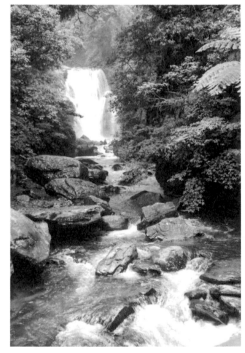

沖刷出內洞的河谷、瀑布、陡坡、斷崖地形景觀。攝影｜黃世仁

屈尺之南：
泰雅族的傳統領域

最早來到此地的人，是泰雅族中的賽考列克群（Seqoleq）。此群主要分布北台灣宜蘭大同、桃園復興、新竹尖石、南投仁愛等地，是泰雅族中最大的一群，其中在烏來的一支被稱為「屈尺群」，乃因「所居住地位於今日屈尺之南」，而族人們則自稱為Mstranan，漢文翻譯為「大羅蘭」，今日在烏來仍保有此地名。

根據鄭安睎的整理研究，據說頭目Yawi Puna因為認為原居地旁斯博干（Pinsbukan）容納不下族群居住，在打獵時來到現今的烏來，發現有不少台地、緩坡地，狩獵區範圍廣大，因而決定遷移至李茂岸（Rmuan）一帶，其居住領域由阿玉山東北東之稜線至烘爐地山，由北方的火炎山向西經雙溪口至獅子頭山後南下，由插天山東南至棲蘭山，向北北東回到阿玉山。沿著南勢溪，建立起屈尺、烏來（Ulay）、蚋哮（今信賢）等社。

現今位於內洞觀瀑步道中段，截取南勢溪水供應烏來電廠發電的「羅好水壩」，也就是以蚋哮（Lahaw）為名而來。Lahaw，泰雅語是「森林濃密」的意思。清光緒初年，漢人來此伐木，又稱此地為「枋山社」。日治時代，這片林地被專事興辦開發山地的三井合名株式會社徵收，水壩亦為昭和年間興建，當時日本人運用台車道到烏來賞景、泡湯、登山，即會來此進行森林浴。1984年由林務局新竹林區管理處設立內洞國家森林遊樂區，提供大眾吸收芬多精、賞景觀瀑健行。

全區廣達1,191公頃，園區內闊葉林、柳杉等森林密佈，並有南勢溪、內洞溪溪水蜿蜒穿流。南勢溪水量充沛，河面寬廣，內洞溪為南勢溪中上游之支流，溪流所經之處因坡降大、沖刷切割，因此形成了河谷、瀑布、陡坡、斷崖等地形景觀。

其中著名之信賢瀑布群，有三層段差，分別為上層13公尺、中層19公尺及下層3公尺。上層及中層因落差較大，瀑布衝擊飛濺的水花產生豐富的「陰離子」，被稱為空氣的維他命。除了信賢瀑布群外，觀瀑步道途中還可欣賞對岸岩壁上娟秀的「烏紗溪瀑布」。

國內第一條參與式規劃施作的無障礙棧道平台

事實上不只身障者，人的一生中有三分之一處在行動不便的時間，包括因意外暫時受傷、懷孕、剛學走路的小孩，特別是台灣已經進入高齡化社會，十年內將進入超高齡（super-aged）社會，規劃設計應盡可能事先考慮所有使用者的需求，以達到通用的最大可能性。森林自然具有療癒身心的健康效果，戶外環境雖然存在天然限制，但還是盡可能在不破壞自然環境的前提下，找到提供所有人使用的可能方案。

2009年起，林務局委託台北市行無礙資源推廣協會，協助檢核全台十八座國家森林遊樂區，希望能提供大眾皆可親近的遊憩資源。我們依據自然條件、聯外交通、遊客量與人口組成等五個指標，將森林遊樂區分為四級，第四級環境條件限制，僅需改善基本設施；第一級則是自然條件許可、需求較大、可優先改善，內洞即是其中之一。

特別是此處的無障礙棧道，是由許朝富以使用者觀點，結合李嘉智、文耀興、陳憲墀等步道工程專業人士，在林務局林澔貞、翁儷芯、新竹林管處葉宗賦、林純徵等用心而不怕麻煩的公務員努力下，經過多次溝通討論規劃設計出來的。從無障礙交通接駁、停車場下車空間改善、收費管理站降低高度、解說牌與

在內洞觀瀑步道之後，無障礙改善陸續在其他森林遊樂區進行，也擴及國家公園、國家風景區等。

欄杆考慮輪椅族的角度、進出平台涼亭座椅的介面順接、無障礙廁所的設計、乃至休憩廣場的棧道高程順接、開口與材質等大大小小細節，都經歷多次修改。而前往觀瀑平台的棧道，除了工程施工外，2011年也結合步道志工以及林務局同仁親手參與施作刷護木油、鎖上棧板、鋪平步道，改善之後也榮登大台北無障礙旅遊的最佳首選。

落實通用設計理念，提供機會均等的使用經驗

當時林務局局長親自帶領八個林管處處長與同仁們參與，除了施作外，他們也實際坐輪椅、戴上模擬白內障與老人處境的道具，體驗改善前後的差異。啟用儀式還特別邀請身障者參與，由林務局的首長們為他們推動輪椅，在完成無障礙改善的休憩廣場上，在瀑布的背景樂音中，一起做「勇者瑜珈」，聽視障音樂家悠揚的演奏。

投入無障礙步道工作假期的志工，好幾位是由於家有行動不便者的切身經驗而來參加的，其中包括多扶社會企業的創辦人許佐夫，他在妻子臨盆前夕，還是來參加。在步道改善之後，有步道志工就常常帶著年邁的爺爺奶奶來走走、看看瀑布。而2011年3月之後，內洞不只繼續蟬聯身障朋友戶外旅遊的熱門景點，也成為家有老人家或有推嬰兒車民眾的假日最佳去處。

一直到2015年8月蘇迪勒颱風來襲，豪雨重創了烏來地區，溪水暴漲挾帶大量土石沖刷，山區道路柔腸寸斷、民宅毀損，多處土石流造成地基嚴重崩坍，一度形成孤島與外界失聯。而位於內洞溪匯流入南勢溪的內洞森林遊樂區，也災情慘重，園區內步道幾乎全毀，目前遊樂區持續休園，預計在2017年2月採取部分開放。2016年6月下旬，在現任新竹林管處烏來工作站主任林純徵的協助之下（她正是當時無障礙步道的推手之一），我們在風災一年後得以進入園區內勘查。

從遊客中心到觀瀑平台之間，新竹處同仁花了將近兩個禮拜整理崩落的土石後，狀況仍好，但步道自羅好水壩之後，就有多段路基已經流失，路面也有極大量的土石崩塌滑落，原來的無障礙步道變成了上上下下需要攀爬、頗有困難度的山丘。越接近瀑布，災情越是嚴重，本為二樓的公共廁所，成為一樓，無障礙廁所也被掩埋了大半，至於無障礙平

翡翠樹蛙

（左上）經蘇迪勒颱風重創，無障礙平台面目全非。（左下）蘇迪勒颱風造成步道路基嚴重流失。
（右上）本在二樓的公廁，風災後變一樓，無障礙流動式廁所也被掩埋了大半。
（右下）風災後觀瀑步道堆疊了大量土石，原來的無障礙步道變成需要上上下下攀爬。

台與樂水橋，則已經面目全非。眼前景象難與昔時相提並論，大塊土石重整了溪流河床，可以想像沖刷的力道有多大，看著平台殘跡旁變得更為壯觀的瀑布，有些許可惜，但更多的是感到人類的渺小與對大自然油然而生的崇敬。

即使如此，多年來改變持續發生，許多行動不便者比幾年前更願意走出家門，更能享受接觸自然帶來的健康與靈性的感動，除了內洞，林務局接下來的幾年間陸續在八仙山、墾丁、阿里山等森林遊樂區進行無障礙改善，其他政府部門也開始注意到無障礙的需求，從大眾運輸到訊息提供都在漸漸變得友善的過程中。

大地如常無私地歡迎人們回到祂的懷抱，而人們會漸漸了解，在生活中保持生態系統的健康，自然不需遠求，轉角就能遇到蓋婭的愛。

• 延伸閱讀

1. 內洞參與式無障礙棧道身障網電子報 http://disable.yam.org.tw/node/3489
2. 2011-6-22公共電視「獨立特派員」：內洞的第一步
 http://www.youtube.com/watch?v=GEu4OSywhds
 http://www.youtube.com/watch?v=rnHktxcqmSw&feature=related

通用設計

1970年代美國建築師開始將通用化觀念引進建築設計,而後美國戶外活動管理單位亦開始強調通用設計。

- **通用設計重點**:幫助身心障礙者能參與或獨立自主地回歸社會,機會均等地生活。
- **通用設計與無障礙設計的差異**:通用設計強調在規劃設計時,預先考慮達到適合任何人使用之最大可能性;無障礙設計則是先考慮設施本身,再考慮如何去除局部的障礙。
- **通用設計三個核心概念**:由美國工業設計師暨建築師羅納德・麥斯（Ronald L. Mace）,在1974年聯合國障礙者生活環境專家會議中提出。
 1. 無障礙設計（barrier free design）:去除建築設施障礙,提供容易使用的設計。
 2. 可適性設計（adaptive design）:考慮不同障別之特殊需求,提供可輕易變更的設計。
 3. 終身性設計（lifespan design）:超越年齡、世代,提供可終身使用的彈性設計。

美國戶外無障礙的設計原則

美國無障礙委員會（US Access Board）針對有關戶外休閒活動區域的無障礙設置標準法案,其精神在讓更多不同需求及能力的人可以同樣的親近自然。但要如何在自然地形、景觀、生態和無障礙設施之間取得平衡點,一直是項挑戰。

委員會廣納各個不同領域的專家及代表,包括休閒、建築、文化,最重要的是身心障礙者團體,訂出哪些是應該設置的無障礙設施,而哪些是可以妥協的。大抵而言,僅在下列四種情形下,才可允許不設置無障礙設施:

1. 設施會嚴重傷害自然景觀的特色。

2. 設施會嚴重改變自然景觀的本質或參觀目的。

3. 設施需要用到一些法律上禁止的方法或材料。

4. 因為地形或建築技術的限制,無法設置無障礙設施。

無障礙檢核：
森林無礙，大地有愛

文｜游鯉綺　攝影｜游鯉綺、黃世仁

針對森林遊樂區戶外無障礙化的設計與推動，在不影響自然景觀的前提下（參見P193〈美國戶外無障礙的設計原則〉），盡量以符合各種需求及能力的人可以同享親近自然的機會為目標，審慎思考在設計之時，便融入老人、障礙者等不同族群的使用需求，並與自然生態之間保持平衡，從人與環境互動對話中彼此學習對生命的尊重。而無障礙的設計不僅只是斜坡與扶手欄杆，更應從整體動線服務的可及、可達、可進、可用來思考。以下以內洞無障礙設計為例，分項說明：

❶ **出入口**：從入口處開始提供平緩可及的通道。

❷ **停車位**：原有停車區域多採碎石鋪面，改整平鋪面；且考慮到身心障礙者上下車的需求，設置間隔較大的無障礙停車位。

❸ **廁所**：原有廁所因高差無法滿足身心障礙者的使用需求，因此遊客中心增設無障礙廁所，以及在中途增設一個無障礙流動式廁所。

❹ **涼亭**：既有的涼亭考慮動線與通道做出調整。

❺ **解說牌**：調整高度、角度與深度，使輪椅使用者也可以輕鬆閱讀。

❻ **指示牌**：透過輪椅與娃娃車符號，向社會大眾宣導無障礙步道的意涵。

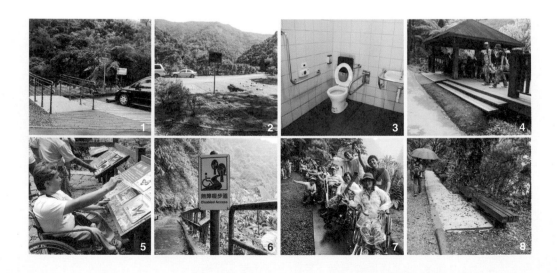

❼ 步道：步道本身是碎石鋪面與階梯為主，以一條平緩路線做最少改善，提供利於輪椅與嬰兒推車行進的透水瀝青平整步道。

❽ 座椅區：步道中適當距離的樹蔭下，是原有的座椅區，設計輪椅使用者可及的通道，並預備輪椅停靠空間。

❾ 觀景區：樂水橋賞瀑布是內洞的主要景致，解決該段與步道較明顯之高低差，在既有的樓梯邊側設置木棧道斜坡，使輪椅可以親近瀑布。

❿ 避車區：木棧道考慮量體不宜過大，寬度僅容一部輪椅通過，避車區的設計使上下步道者可以閃躲禮讓。

⓫ 休憩平台：在步道通往主要景觀區前設置休憩平台，減緩木棧道坡度，同時提供遊客可以駐足停留的空間。

⓬ 資訊地圖：提供內洞無障礙步道設施與路徑資訊，同時向社會大眾宣導。

⓭ 導覽：可透過提供申請導覽解說員，進一步詳盡認識步道內的自然生態。

⓮ 優惠入園：提供身心障礙者及其陪伴者的免費優惠。

⓯ 聯外交通：除了自行開車，可以從新店捷運站轉用中型有升降設備巴士、小型復康巴士、無障礙計程車接駁抵達。可惜的是日常固定班次的中型客運一直未改善為無障礙車款。

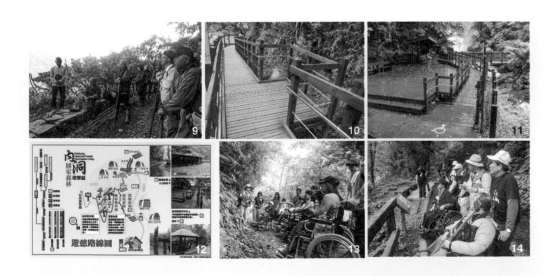

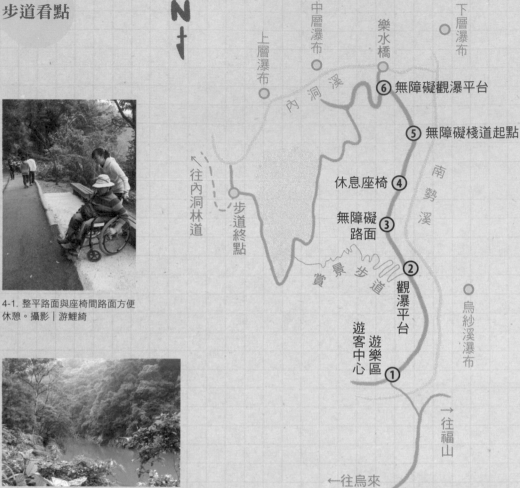

N

下層瀑布

樂水橋

⑥ 無障礙觀瀑平台

⑤ 無障礙棧道起點

中層瀑布

上層瀑布

內洞溪

往內洞林道

步道終點

休息座椅 ④

無障礙路面 ③

南勢溪

賞景步道

② 觀瀑平台

遊客中心 遊樂區 ①

烏紗溪瀑布

→往福山

←往烏來

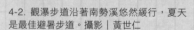

4-1. 整平路面與座椅間路面方便休憩。攝影｜游鯉綺

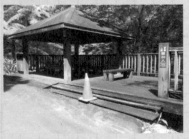

4-2. 觀瀑步道沿著南勢溪悠然緩行，夏天是最佳避暑步道。攝影｜黃世仁

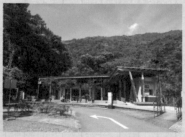

1. 2013年3月新啟用的遊客中心已做無障礙設施改善。

2. 此平台經順平路面、拆除入口座椅，輪椅使用者可順暢近用。

6. 架高棧道與斜坡，克服無障礙棧道至樂水橋的三段不同高程，延續無障礙坡道進入平面。

5. 為了克服前往中層觀瀑台與樂水橋前的這段上坡，增設木棧道緩坡。攝影｜游鯉綺

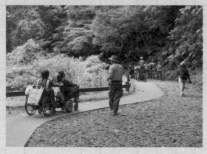
3. 在碎石路面上鋪平不到1公尺的透水瀝青使動線平坦，其餘維持碎石。攝影｜游鯉綺

交通資訊

◎大眾運輸：台北捷運松山新店線到終點「新店站」，轉搭849公車到烏來。

◎從烏來到內洞有三個選擇：

1. 社區巴士：搭849在「堰堤站」（烏來區公所站）下車，轉搭乘烏來社區巴士「烏來、信賢、福山線」，平時與寒暑假一天定時三班，到「信賢部落」，步行進入內洞國家森林遊樂區。另有「烏來、信賢、忠治、孝義線」一天兩班，但週六日停駛（唯社區巴士是以在地居民為優先搭乘，不開放觀光客）。詳細班表請見烏來區公所網站：http://www.wulai.ntpc.gov.tw/content/?parent_id=10061

2. 步行：搭849在烏來總站下車，步行過橋穿越烏來老街，搭乘新竹林管處的觀光台車到瀑布站下車，往信賢部落方向沿著公路步行1小時左右，抵達內洞森林遊樂區，沿途還可順覽信賢吊橋、信賢步道與種籽學院。

3. 計程車：在新店捷運站或烏來停車場都可以搭乘計程車進入，有公定價格。

建議路線

1. 內洞國家森林遊樂區收費管理站 ➤ 10分／烏紗溪觀瀑平台（叉路為通往賞景步道入口）➤ 15分／羅好水壩 ➤ 15分／公廁、無障礙棧道起點 ➤ 10分／無障礙休憩廣場、樂水橋近觀中層瀑布。

2. 可由無障礙休憩廣場銜接森林浴步道，續往上層觀瀑台，繼續銜接賞景步道走回售票口，健腳者則可從森林浴步道通往內洞林道。唯無障礙步道僅為觀瀑步道至樂水橋即可原路折返。

注意事項

內洞森林遊樂區遭蘇迪勒颱風重創後，歷時三年整修，於2018年9月重新開園，雖然手作無障礙步道改善的成果已經不見，但是園區仍延續無障礙設計的精神，持續提供多元使用者最佳享受負離子與芬多精的步道。

人際善意集結，延續百年古道

文｜徐銘謙　攝影｜平中杰

暖東舊道已有200年歷史，修復古道時特別強調復舊如舊

有200年歷史的淡蘭古道暖東舊道，是昔日爬坡越嶺、扁擔肩挑貨物的運輸路線，
先人以「扁擔工法」智慧，於溪流現地取材砌置塊石石階，
成為今日體驗古法、連結當地歷史人文的活教材。
2007年一場古道整建的危機，
成就了阿帕拉契向本土傳統工法學習的開端，
意外牽起了步道志工、公部門、工程規劃設計單位與在地民眾的情緣，
立下步道工程採用手作步道精神與古法復舊的契機。

步道位置 基隆市暖暖區，海拔約280－530公尺。

步道總長 從水泥步道盡頭到手作步道路段終點約1K。

步行時間 約45分。

適走季節 四季皆宜。

步道小檔案

▶淡蘭古道暖東舊道（暖暖支線），是昔日肩挑扁擔運輸貨物的路線。

▶從暖暖東勢街沿產業道路到茄苳樹與涼亭處，即為古道入口。

▶走到嶺頭土地公廟，全長約1公里。

▶可續接十分古道，或上五分山稜線續行。

▶可循荖寮坑岔路口，順遊荖寮坑煤礦博物園區。

▶先民砌置石階以符合扁擔晃動頻率和反彈高度為依據。

▶古道的寬度配合扁擔維持約1米寬。

步道特色

▶**生態景觀**：屬於東勢坑溪支流的山澗，清澈見底。步道半山腰的紅花金毛杜鵑3月底至4月就會盛開。

▶**人文遺跡**：途經一座兩百多年歷史的石棚土地公。周邊山林小徑可見過往荖寮坑煤礦的石厝聚落遺址。

▶**手作路段**：施作塊石石階、山澗木橋、路基整理、路緣石、碎木步道、土木階梯、排水改善等。

2007年6月，千里步道運動發起第二年，也是我從阿帕拉契山徑返台第二年，接到基隆社區大學的訊息，因為地方人士擔心基隆市政府整建古道可能造成破壞，由基隆社大、雞籠文史協進會及大菁休閒農場聯合發起以「慶祝淡蘭古道暖暖支線200歲生日」為名舉辦健走活動，希望結合千里步道智庫沙龍舉辦公共討論，也邀請到選區立法委員王拓同行，藉此提供政府整建方向的建議。

那時我才知道原來淡蘭古道不只金字碑與草嶺古道，也是我第一次走上暖暖支線（又稱暖東舊道），更是第一次聽到參與過古道修建的耆老精采描述工法及文化的關聯。

兩百歲阿祖級古道牽起手作緣分

一大群人熱熱鬧鬧走古道，全長約1公里，落差卻達260公尺。雖然踩過原始溪流驚呼連連，用繩索爬上嶺頭前因陡峭而氣喘如牛，但大家還是喜歡古道原始的味道。我利用人群壅塞等待的時間，一邊聆聽王國緯老師沿途如數家珍的導覽解說，一邊注意到腳底下的塊石階梯，雖有局部崩落，但仍明顯看得出有人為砌造的痕跡，而且隱然存在著某種不規則的韻律感，行來步伐還算順暢。記下這個特性，準備運用在下午分享手作步道時的素材。

在海洋大學安嘉芳教授介紹淡蘭古道歷史與文化景觀保存訴求之後，我則分享了美國國家步道阿帕拉契山徑步道志工的作法，包括就地取材、與周遭自然景觀融入、減少對環境的干擾等原則；以及介紹當年林務局才剛開始嘗

古道在爬上嶺頭前地形陡峭，須以繩索輔助。

試的步道工作假期模式，把步道修建的過程變成一種讓志工付費參加的公益生態旅遊，可以避免步道施工可能造成古蹟與生態的破壞，而且讓志工學習古法參與修建的過程，本身就是推動深度環境體驗、附加價值高、增加在地連結與社區經濟的文化觀光。

「而且有200年歷史的古道整建，更應該復舊如舊，才不會失去古道的氛圍。」我接著向聽眾們提問：「有人注意到這條古道上的石階工法嗎？階高階深雖然並不一致，但是腳不用提很高，走起來很順，這是先民的智慧，我們應該先研究古法再來談如何整修！」

「我知道這個工法，而且以前年輕的時候我們附近的居民都有做過。」大菁農場的主人王國緯老師舉手說道，他的農場就在古道入口不遠處，很希望政府把步道整建好走，讓更多人來認識這裡的歷史人文之美。

適合挑扁擔行走的人因工法智慧

原來暖暖支線連結渡口，一路爬坡翻越嶺頭鞍部，下十分去往平溪、雙溪，

古道旁的石棚土地公是台灣常見的古老土地公廟型式。

昔日暖東舊道石階皆以現地溪流石材取得。

雙邊往來的貨物運輸靠的是扁擔肩挑，扁擔挑重物會上下晃動，向上爬梯級最好運用扁擔彈起時邁出一步。古道石階皆以現地溪流石材取來，為使挑夫省力，砌造梯級高度就是配合扁擔反彈的高度，階梯與步伐的搭配正好是符合挑擔晃動的頻率，古道的寬度也配合扁擔約維持一米寬度。

臺灣根節蘭

「扁擔反彈的高度大約是8台寸，10台寸約30公分；我們挑大菁兩邊加起來有180台斤重，用這種方式就很省力，一公里多的爬崎都不用休息。」王老師說。

「那為什麼你們附近居民會來做？」我好奇地追問。

「我們就住在附近，也都會用到路啊！而且日治時期保正都會分配我們『做公工』，這個傳統到光復以後還持續好長一段時間，所以我們都會做，只是現在年紀大了，沒有力氣再做了！」

「如果辦工作假期，你來指導，讓志工來做呢？這條古道最大的特色就是

暖暖，
昔日基隆河轉運據點

暖暖與基隆就跟北台灣大多數地方一樣，原本都是凱達格蘭族世居活動的範圍，其地名也是從凱達格蘭的「那那社」、「雞籠社」逐漸轉變過來。在世界的海權時代發展下，台灣因為位居中國東南沿海外的地緣關係，雞籠（基隆）一帶除於1592年曾遭日本人侵擾，1626年5月起也先後成為西班牙及荷蘭發展海外貿易殖民地的目標，直到明鄭時期把荷蘭人趕走。

乾隆年間（1736-1795）泉州安溪人沿著基隆河移墾到暖暖，由於基隆河航運之便，從台北平原前往宜蘭、平溪等地的商旅，皆要從暖暖港仔口上岸轉為陸路，貨物在此集散，因而造就暖暖老街「九萬十八千」（九戶人家有上萬的財富，十八戶人家有上千財富）的榮景。

陸路的路線則經歷多次變遷，從乾隆年間黃叔璥於《台海使槎錄》記錄的「過港至雞籠，山高多石，山下即雞籠社。稍進為雞籠港，港道狹隘。港口有紅毛石城……循此而上，至山朝社；又上，至蛤仔難諸社，深箐鳥道，至者鮮矣」；而後改柯培元在《噶瑪蘭志略》記錄之「嗣改從東行，由暖暖三瓜仔過三貂，則近於行雞籠矣」；再到杉山靖憲《台灣名勝舊蹟誌》中記錄的「又一說由暖暖街直接入山，經十分寮、楓仔瀨，經頂雙溪」，最後這條路線顯然就是指從今日暖暖老街的東勢街進入的暖東舊道。

雖然陸路經過繞海古道（經基隆）、淡蘭官道（經瑞芳）、淡蘭支線（經十分）等演變，但暖暖始終是基隆河水陸轉運的重要據點。而暖暖東勢坑溪旁的茗寮坑，經歷樟腦開採、大菁染靛，是北台灣發現最早煤炭露頭平水坑開採的煤礦區域，也成就了暖暖的經濟榮景。

然而，隨著漢人拓墾宜蘭的範圍不斷向南，從艋舺往返也不再必須繞經暖暖基隆，到清朝末年已經可以沿著景美溪進入深坑、石碇、坪林到宜蘭，路線更為便捷，加上基隆河河道淤塞，水路航運功能不再，日治時期宜蘭線火車通車，暖暖港仔口失去昔日的重要性而日益沒落。而近年基福公路的開闢，讓暖暖的交通更為便利，楊廷理當年為使大軍趕赴澳底追擊海盜而「新開路東」的迂迴古道，也埋沒在公路下方，已無蹤跡。

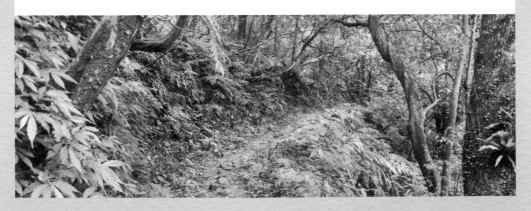

過溪的方法，最簡單的最有效

暖東舊道入口不遠就會遇到一條東勢坑溪谷的小溪，溪水平時大約介於腳踝到小腿肚之間，做不做橋一直是兩次工程討論的課題之一。從古道的角度來看，先民往往就是涉水而過，甚至直接走溪底路是比較便捷的，王國緯老師也提到，之前先民挑擔到溪流邊，無論是從暖暖上來或是十分過來，剛好是路程中間，會在此處休息吃飯包、喝水納涼。

但當古道變成休閒健行的步道，到底應該用什麼方法過溪，不同的使用者就會有不同的答案。王老師希望建一座堅固的橋讓老少不分晴雨都可以放心通過；山岳界認為都穿雨鞋，就可輕易過溪乃至因應各種泥濘的路況；健走活動那天年紀較大的夥伴們不贊成建橋，因為會減少親水性與古道原始的風味，因而提議把溪中石頭聚攏在淺水區域成踏腳石，方便踩過，頂多加一條繩子可扶；而這次工程幾經討論，選擇用現地的倒木固定作成穩固的獨木橋，目前看來是最少改變現地環境、又可滿足大多數人通行需求的作法。

還是有人會擔心，這樣的橋耐不耐用？會不會被大水沖走？

在自然環境中，變動是常態，因此當然有可能。我們常會看到古道上許多水泥橋被沖壞，上面長滿青苔，根本不能走；或者即使用鋼筋水泥造

橋，仍然被大水沖走。因此當考慮耐用的問題時，我們應該著重的是材料結構本身剛性的耐用，還是達到過溪目的與功能韌性的耐用？前者相信一勞永逸，做好就不用維管的思維，會引導我們走向對抗大自然，然而常常徒勞無功，甚至浪費更多經費、造成更多破壞、廢棄後又無法回歸自然；後者強調常態維護，則會激發出適應大自然的各種彈性的創意方法。彈性的作法因地、因環境條件、因使用需求而發展出不同的解決方案，前述的穿雨鞋、踏腳石、簡易木橋都是方法。

你剛剛說的扁擔工法，如果用現代工法整修，特色就沒有了，靠解說牌也無法想像。如果維持古法，古道的故事才會完整，而且政府可以把工程款拿來舉辦『挑大菁文化節』，就像日本辦祭典一樣，讓民眾從挑扁擔到做藍染完整體驗，反而會創造更大的觀光效益呢！」

「如果能這樣當然很好啊！可是誰會花錢來當志工，還要做苦工呢？」我的分享就終結在王老師的這個疑問上。接下去基隆市政府委託的設計單位說明了整建將會用「生態工法」原則，盡量減少對當地環境的破壞，至於大家提的建議會盡可能做到，原本預計要做的鋼構橋也因為大家的反對而決定取消。

彼時我並不知道日後千里步道還會持續與這條古道產生關聯，而當時站在有點緊張、甚至對立的「另一邊」的陌生人，會在日後相遇而成為理念相同的朋友。

工作假期，雨中觀察步道現地

2009年11月底，曾經承辦林務局步道工作假期的林秀茹，參與協助基隆市文

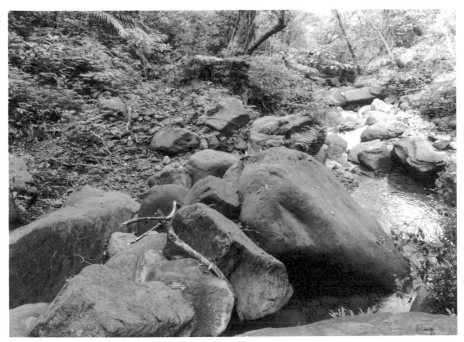

溪邊是昔日挑夫喜歡的休憩處。

化局以工作假期的型態進行研習，邀請千里步道協助手作步道，以及文化路徑資源串連的討論帶領，於是我們又有機會去到暖暖支線與大菁農場。

這次當我一見到王老師，我就衝口說出：「你看到了吧！真的有這麼多志工願意花錢來修步道！我沒騙你吧！」王老師笑笑地點點頭，沒說什麼。

本想藉著這次機會，讓王老師見證一群沒有經驗的志工們，經過專業引導與有效分工，能夠做出品質比工程更好的步道，可惜兩天的活動，下了一天半的傾盆大雨，原本因雨延期了兩週，出發前一天還是好天氣，當天還是遇上了雨，讓我想起兩年前那個下午一樣大的雨，暖暖果然不愧是全台灣降雨量名列前茅之地。

大雨沒有澆熄志工的熱情，我們上了一天的手作步道室內課，詳細地介紹國內外工法與工作假期的案例，王老師也認真地全程參與。隔天的藍染DIY體驗成了志工們的最愛，趁著雨勢間歇之際，志工們興致勃勃地穿著雨衣去走了一趟古道，雨天是觀察與討論步道工法的好時機，在如此潮濕的環境中，維持原有的土石自然鋪面相較於設施鋪面可以減少滑倒的風險，但自然泥徑容易積水泥濘，因此步道上的水如何因勢利導是重要的課題。王老師介紹搭配挑扁擔的石階工法則引起志工們的熱烈讚嘆。

工程步道也能維繫古道復舊樣貌

2015年4月，我們收到基隆市政府的公文，邀請我們擔任暖暖古道規劃設計案的審查委員，王老師也是委員之一。從體制外抗議到被邀請至體制內參與，我們看到市府的進步，沒想到這個邀約其實是承接步道規劃設計案的工程公司主動提議的，而且規劃設計者平中杰與2007年那次工程是同一人，兩次千里步道與暖暖支線結緣的活動他都在場。他告訴我們：「自從2007年那次知道古道的手作工法之後，我就一直想有一天要回來把暖暖古道做好，至少不要在我們這一代的手上做錯，而讓古道永遠消失。」

經歷多次的審查修訂，盡可能將手作步道的作法、古道不規則的階高級深轉換成工程設計圖；工程經費的編列則盡可能現地取材，減少外來材料購買，轉而提高勞工的薪資與其手工技術及工作尊嚴相符。工程圖說除了強調古道工程修建需詳細瞭解施工環境與工法，甚至首創在特別施工說明中，明列「本工程以手作

掩於林木間的石厝遺址，
一不留神就錯過了。

步道精神修繕，設計圖為標準大樣，承商施工時仍應依現地條件施作」。

　　施工期間平中杰常常到現地跟工班一起討論與砌石，「我很幸運，遇到一群很厲害的原住民工班，他們本來就很會做。」他謙虛地說。但是現地塊石與倒木的取材卻遇到困難，因為受限於河川管理辦法與森林法等，只能盡量用原路面或邊坡崩落的塊石，因此在材料不足與期程限制的情況下，部分路段還是不得已用了外運的圓木施作階梯。

　　最困難的是工程查核及驗收。因為原先設計圖盡可能採原則性的編定，以保持依現地隨地形變化調整施作的彈性，工程實際完工後，他再據此重新修改設計圖，業主也不怕麻煩的與驗收人員解釋本工程的特性，才能順利完成工程查核與驗收。

步道工程也能做到手作古道「復舊」。

建立制度的是人，突破僵化的也是人

　　「我計算過各種常用踏階材料新設與維護成本的單價分析，把材料與人工所有經費計入，還是現地採集的塊石步道最省錢，鋪面也是，原有土石泥徑維護起來最便宜耐用。」在2016年4月一場為新北市觀光旅遊局同仁舉辦的教育訓練研習上，平中杰秀出繁複的計算表格證明就地取材、手作維護步道的種種優點。

　　當天新北市政府負責步道業務的公務員們認真聆聽導覽解說，無論是生態、文史、工法、設計圖面、施工現場乃至工程辦理細節，他們討論的主軸圍繞著如何突破工程僵化的困境，如何運用現有採購法規遴選到有理念的廠商，如何能把工程步道做出符合手作步道與古道復舊的樣貌。

　　十年來，我接觸到許多勇於任事想把事情做好的公務員，包括林務局、國家公園、地方政府步道業務的承辦，一步一步讓步道志工與工作假期納入制度、向社區推廣；為就地取材找到合法與簡化的行政程序，例如林木疏伐與就近運用，以及土石採取許可排除「實施整地與工程就地取材者」，以實現步道現地材料平衡不外購的大原則；建立步道師種子師資培訓與認證等制度，希望讓手作步道常態化、專業化。近年來，也透過有理念與實作經驗的規劃設計者和工程顧問公司，不畏繁瑣地比別人多花時間、心力、多畫更多設計圖、跟審查委員與業主反覆溝通，讓手作步道透過工程展現出來，回過頭去影響工程制度與結構。

　　一個一個的善念因緣聚合，一點一滴的努力匯集突破，前方雖然還有很長的路要走，但正是身邊這些微光照亮方向，知道我們正走在改變的路上，且不孤獨。

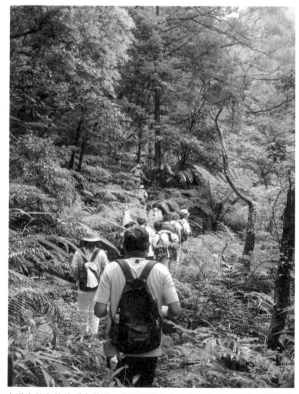

充滿自然之美的暖東舊道，是連結當地人文的活教材。攝影｜黃詩芳

重現淡蘭百年山徑計畫

千里步道運動自2006年迄今陸續完成環島路網串連、進行手作步道環境守護、倡議建置國家綠道，在邁向步道運動2.0的進程上，步道運動也逐步從空間的連結探往時間的面向，從環境生態朝向土地的歷史文化延展。「重現淡蘭百年山徑」倡議行動，便是我們對台灣這塊土地的探究和承諾。

台灣富含常民生活記憶、有故事的古道很多。「淡蘭百年山徑」是最具代表性的古道之一。這條昔日淡水廳到噶瑪蘭的路線，從原住民的社路、西荷人的採金、漳州人的拓墾、泉州安溪茶商的貿易、外國傳教士的宣教、1895之路、迓媽祖拜土地公等信仰活動、救國團時代的壯遊……，走上淡蘭百年山徑，就彷彿展讀由山系水文為場景的歷史課，瞭解所有構成「我們」的故事。

為促成淡蘭百年山徑周邊歷史文化資源的保存與守護，進行以淡蘭為主題的長距離步道系統整體規劃，千里步道近年來積極拜會北北基宜四縣市政府，並於2016年4月23日舉行「重現淡蘭風華×守護百年山徑—北北基宜啟動記者會」，邀請四縣市首長與林務局、水利署共同宣誓守護淡蘭百年山徑，並促成跨縣市平台會議建置，作為後續推動的基礎。在民間組織串連方面，除邀請華梵大學、東南科大、世新大學、南港社大、文山社大、信義社大、地方文史工作團體等組成「大文山淡蘭古道聯盟」，將淡蘭百年山徑議題與大學通識課程進行多樣結合，並舉辦系列展覽以擴大溝通效益。

而今，淡蘭百年山徑的北、中、南路網指標已建置完成，台北市的淡蘭文化徑與蘭陽平原路網也已陸續完成調查與規劃。北台灣也已和許多偉大的城市一樣，有一條兼具自然美景且富有文化特色的長距離步道。

「淡蘭百年山徑」是台灣最具代表性的古道之一。

山澗木橋：
跨過古今歲月流淌

文｜平中杰

　　淡蘭古道暖東舊道上，一條微不足道的山澗屬於東勢坑溪的支流。兩百年來，不論原民狩獵、兵勇移防、商賈貿易或是登山踏青，到了這兒都要謹慎前行。原本穿越這條小溪只靠一條繩索，但濕滑的踏腳石屢屢讓人卻步，於是起了架橋的念頭。然而，縱使平日山澗涓涓細流，到了大雨一樣變成滔滔洪水。故木橋採用簡單的結構，材料只有實木、棉繩與螺栓，只要能確保平時可穩固，大雨時就算基石被鬆動，棉繩可拉住木橋，等大水退去即可以人工方式復原。

工序

❶ 選定木橋位置。

❷ 選用適當實木。

❸ 木橋兩端加固。

❹ 固定螺栓及輔助繩。

❺ 固定主繩。

❻ 綁紮主繩及輔助繩。

❼ 木橋踏面削平即完成。

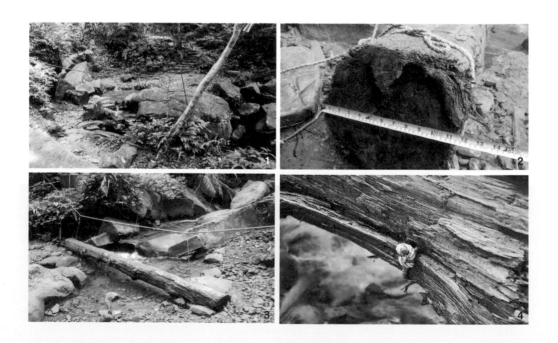

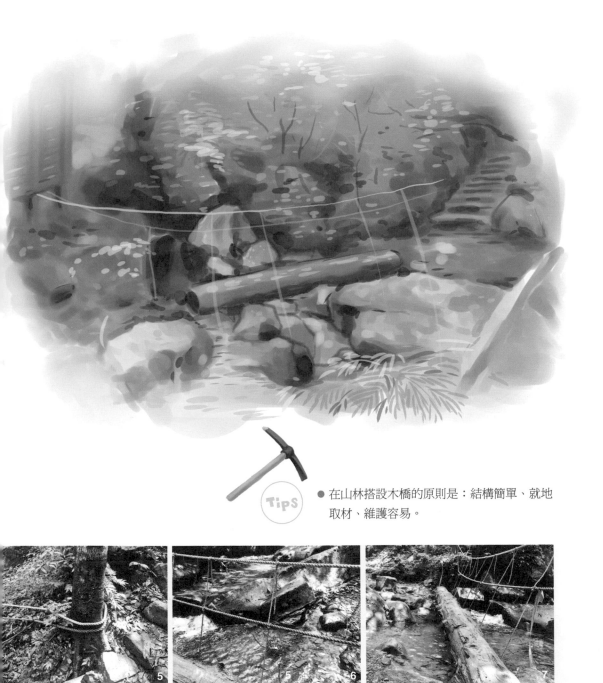

TiPS ● 在山林搭設木橋的原則是：結構簡單、就地取材、維護容易。

步道看點

N

往暖東峽谷

暖東舊道起點 ②
「扁擔工法」步道 ②
工法 山澗木橋 ③
台灣根節蘭 ④
杉木 ⑤

① 茄冬樹

茗寮坑古道起點

教育解說區

⑥ 石厝遺址

茗寮坑古道

東勢坑溪

淡蘭古道 暖東舊道

⑦ 石棚土地公

樹蕨 ⑧

五分山步道

⑨ 嶺頭土地公

暖東舊道終點

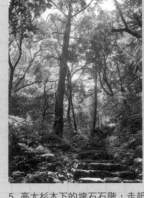

5. 高大杉木下的塊石石階，走起來很順，腳不用提很高。

1. 暖東舊道入口從茄冬樹對面的一條小路進入。

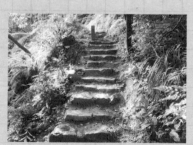

2. 步道寬度配合扁擔約1米寬。

3. 在山林搭設木橋宜結構簡單，這座橋的材料只有實木、棉繩與螺栓。

4. 台灣根節蘭正如其名，為台灣特有種。

6. 石厝遺址訴說著古道昔日常民歷史。

7. 兩百多年歷史的石棚土地公，今日依然在古道上庇佑行經路人。

8.終年潮濕多雨的環境，讓古道周邊的樹蕨生氣盎然。

9. 嶺頭土地公就位於暖東舊道終點。

交通資訊

◎大眾運輸：
 1. 暖東舊道入口：搭乘台鐵基隆線到基隆火車站，或是暖暖火車站，可轉乘基隆市公車603號東勢坑線，坐到終點站「暖冬峽谷」（童軍活動中心），由此沿著東勢坑產業道路步行至茬寮坑煤礦園區與古道入口約需45分鐘。
 2. 十分古道入口：搭乘捷運文湖線到木柵站，可轉乘台灣好行木柵平溪線795公車，或搭乘台鐵平溪線，到十分車站，往十分煤礦生態園區，看到往五分山登山口上山。

◎自行開車：
 1. 從國道1號高速公路在暖暖／瑞芳交流道下，第一個紅綠燈右轉接台2丙起點，過水源橋直走東勢街往暖東峽谷、暖東苗圃方向走，經過暖東峽谷風景區及童軍訓練中心，續行至產業道路終點有茄冬樹及涼亭處。
 2. 從國道3號高速公路在深坑交流道下，或從國道5號石碇交流道下，沿著106縣道經平溪、十分轉台2丙，轉往茬寮坑煤礦園區產業道路，終點即可抵達登山口。

建議路線

暖東舊道入口 ➤ 5分／過溪處 ➤ 5分／茬寮坑煤礦博物園區岔路口 ➤ 20分／石棚土地公 ➤ 15分／嶺頭土地公廟
◎全長約1公里，落差達260公尺。
◎可續接十分古道下十分老街等景區；或上五分山稜線續行；或可原路返回，循茬寮坑岔路口，順遊茬寮坑煤礦博物園區，再回到入口。

注意事項

步道入口無足夠腹地停車，建議搭乘大眾運輸，產業道路狹窄勉強可通中巴，可聯繫大菁休閒農場，提供深度導覽解說。電話：02-24572869。

一百個人一起完成一公里
　比一個人完成一百公里更有意義！

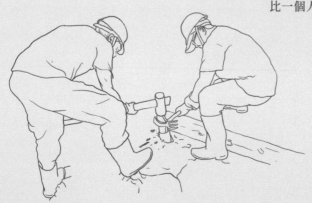

手作步道‧全方位工具箱

觀念‧實踐‧趨勢

俗諺有云：「步道是人走出來的。」韋氏大辭典定義步道是：「一條闢建為通過原野地區的路徑。」步道原是人徒步親近自然的途徑，人們藉此欣賞自然的優美與壯闊，但大自然不需要步道，人們的進入對自然會造成直接或間接的干擾。

步道是人與自然的介面，也是一種衝突下的妥協，步道的設置要能減少對自然環境的衝擊，滿足多元使用者的安全性與體驗的品質，確保未來世代仍能享有與我們相同的、甚至更優質的自然資源與步道體驗。

而隨著極端氣候頻繁，過去建置的硬性步道設施面臨更嚴峻的考驗，步道設計也應減量調適，提升「韌性」（resilience）的能力，減少損失、迅速復原，以減少設施維護管理的成本。

手作步道的定義，從字義上看為「以人力方式運用非動力工具輔助進行步道施作，使步道降低對生態環境與歷史空間的擾動，以增進步道的永續性」。手作步道理念之提出，乃是基於環境倫理，是一種有別於過度依賴重機具的步道發包工程與民間自力以廢料營造步道的方式，使用簡單的工具，就地取材，透過志工參與、眾人合力，以符合周邊自然環境及文史特色的手作工法，維護及修復步道。

手作步道不僅只是施作層次，而要從事前規劃開始，順應步道所在地的氣候、地質、生態等環境特性，考量人文歷史脈絡、使用者特性與兼顧棲地整體性，結合傳統工藝、在地知識與專業知能進行因地制宜的「適切設計」；重視軟體與服務，減少不必要的硬體，使步道與周遭景觀相融合，施作減少外來材料在能量與資源的損耗，善用現地特性的材料；更重要的是，為確保步道具備一定彈性能因應大自然的變化，又能保持一定程度的穩定性，更需重視民主對話的過程，與多元的非政府部門展開多樣的合作，以建立手作步道的常態維護體系。

工具1
評估步道資源投入的四大前提

步道為公共空間，樹木土石亦為須保護的公共財，施作手作步道需經土地管理單位同意，取用現地障礙木亦須遵循「森林法」、「河川管理辦法」等規範，並獲得管理單位之同意與授權方可進行。因此在有限的資源與人力下，應依據下列四大前提評估是否投入步道之整建與維護。

1. **公共性**：並非為私人財團、商業用途，應為公眾通行、公眾教育使用，更不是為隨意開闢新步道而做。

2. **整體性**：規劃應考量全區動植物資源、文史脈絡、居民需求等，避免過於密集而加深棲地切割之環境破壞，並能因分級分區規劃，在步道設計上有不同強度的工法。

3. **迫切性**：當步道已面臨工程發包可能造成破壞，或是泥濘沖蝕程度嚴重，須優先投入資源協助，提出替代方案作為社會倡議之用，如福州山、阿塱壹案例。

4. **必要性**：步道若已經沒有使用需求，亦無人維護，原有鋪面已廢棄損壞，則無存在的必要性，應考慮移除不必要的工程設施以恢復自然。

 ## 工具2
手作步道六大原則

1. **考量環境生態**：順應步道所在地的氣候、地質、原生生態習性等，兼顧使用者特性與棲地整體性。

2. **考量人文歷史**：依循歷史反映工法，結合傳統工藝、在地知識進行因地制宜的「適切設計」。

3. **設定環境承載量**：基於在地資源調查，設定可接受的遊客衝擊程度，進行步道分級及相對應的施作強度，提供從大眾化到荒野級多樣的遊憩體驗機會。

4. **盡量就地取材**：減少外來材料從採礦到運輸在能量與資源的損耗，善用現地既有自然材料。

5. **重視常態維護**：確保步道具備一定彈性能因應大自然的變化，又能保持一定程度的穩定性。

6. **強調公私協力**：政府的土地管理單位、專業者與民間組織從規劃討論、施作與後續維護需共同參與、平等合作。

 ## 工具3
手作步道九大效益

　　手作步道將隨著更廣泛、常態推廣採用，使建置成本降低而更加突顯從設施材料轉向人力就業的長期效益。除此之外，手作步道尚具有步道工程無法取代的以下效益：

1. **生態效益：** 手作步道減少機具使用與外來材料搬運，對步道周遭的生態干擾最小，對於地球自然資源的取用也能減少，產生的廢棄材料也因此減少。手作步道以源頭處理排水問題取代末端處理鋪面，天然化的結果在景觀視覺上融入自然，也能減少鋪面硬體造成棲地切割效應，由於微生態系維持較完整，生物多樣性較豐富。

2. **減緩暖化：** 一般步道工程常有水泥耐用的迷思，事實上山林的變動需要彈性的自然步道才能適應，仰賴進口的水泥材料在其從生產、運輸到棄置的生命週期中都不斷釋出二氧化碳，粗估每1公噸水泥排放880公斤二氧化碳，而用於步道工程中的每立方米的混凝土中有0.37公噸水泥，也就是每立方米步道水泥材料排放326公斤的二氧化碳。在當今全球暖化的時代，以手作步道取代水泥思維，除了能有效降低溫度，也能減少二氧化碳的排放。

3. **經濟效益：** 在國家財政支出日益緊縮，而過去步道廣設的硬體設施，已經進入高度密集的維護年限時，推動天然步道零損失之概念，不只具有環境保護之意涵，更能具體節省政府之硬體支出，工程經費結構中，材料與搬運是最主要的，手作步道強調現地材料運用，以及符合現地微環境的規劃，減少不必要的材料放入規劃設計，可大幅減少經費支出，政府支出適度轉移到鼓勵輔導社區、志工日常認養維護與專業課程培訓，仿造美國阿帕拉契山徑等建立常態維護體系，可在步道出現問題之初加以排除，或有效預防，從源頭減少工程支出與破壞。

4. **減少損失：** 步道本身的生態、歷史人文、景觀美質，乃是步道的重要資產，也是其不可或缺的組成成分，然而現行許多工程缺乏對步道資產的理解與美學的感受，工程施工破壞了自然、古蹟，往往難以回復，使得人們走上的步道不再能連結自然與過去的時空，成為一條貧瘠的步道、沒有歷史的步道，當步道主要的景觀美質被破壞，缺乏解說資源與吸引力，人們不再造訪，反而變成閒置無用的步道，造成更多無謂的浪費與損失。

5. **減少風險：** 層出不窮的案例說明，越多硬體設施帶來越多安全風險，管理維護人力與經費成本也隨之增加，民眾因設施造成的危險增加國家賠償支出，手作步道主張反璞歸真、減量工程設施，反而可以減少設施帶來的風險，引入更多志工參與手作步道過程，[1] 進一步透過親身體驗，達到與大眾觀念溝通的效果，參與志工常常反映更加認識自然與入山風險，更加理解步道維護之辛勞與不易，更加不害怕泥濘，打破設施帶來便利安全的步道迷思，更加支持國家步道理念。

1. 手作步道志工招募相關訊息，可參見台灣千里步道協會網站：http://www.tmitrail.org.tw。

6. **創造新經濟：** 手作步道與志工人力資源之結合，並融合社區本來發展的生態旅遊，就能引進手作步道工作假期的特色遊程，此種遊程由於深入在地、遊客放慢速度住在社區，除了參與步道維護，尚有食宿、交通、導覽、DIY等體驗活動搭配，由此可創造社區小民經濟，運用社區多元就業人力可以創造就業機會，而隨著手作步道專業化體系建立，步道學訓練課程、步道師等新興職業出現，皆有助於新的經濟循環。

7. **改善社區關係：** 無論是林務局的社區林業、水保局農村再生等社區培力、社區營造之計畫，其本意是使土地管理單位與周邊社區關係改善，手作步道強調公眾參與的趨勢，讓民眾能參與所處公共空間的塑造，建立社區意識，而且藉此瞭解到自己身處環境的特質與驕傲，建立環境維護的責任感，也有助於分擔土地管理單位長期的管理成本。

8. **累積社會資本：** 當代社會已經從依賴經濟資本、政治資本提升到生態資本、文化資本，以及做為民主政治中建立公民社會重要基石的社會資本，一方面納入使用者需求，使專業知識普及，有助於多元需求的納入，溝通成本的降低，另一方面，來自不同領域、意識形態、政黨立場的志工共同為土地回饋貢獻，重建面對面的溝通情境與社會信任，對民主政治的長遠發展將有重要助益。

9. **增加附加價值：** 手作步道與環境教育的結合，是最好的山野教育，不只是消費自然，更能從欣賞自然進一步到回饋自然，成為自然的一部分。可以創造許多無形的附加價值，包括體認環境保護的重要性，乃至人與自然關係的重建，後者更能解決現代青少年的大自然缺失症，對於國民身心靈健康有所助益，有效減少健保與公衛支出成本。

工具4
手作步道十大執行步驟

　　手作步道強調嚴謹的事前完整規劃，包括自然生態、文史資源調查，以掌握步道周邊環境因子等影響，進行問題分析與工項判斷規劃，以使成果能解決問題與需求，並符合環境美學與生態保護的要求。於此同時，並應於事前瞭解步道土地權屬關係，與相關公私部門溝通協調，取得施作的同意與支持。具體步驟說明如下。

STEP 1—蒐集步道資料，選定施作步道，依法提出申請

　　　　　　　・首先彙整獲得回報的步道受損狀態情報，以及步道所在之氣候、交通、地質、地形、使用量、活動種類等資料。

‧ 與步道專家及工作領隊共同加以評估。無論用地與材料都涉及到相關法規，需依循程序提出申請。

STEP 2──邀集專家、社區與公部門，進行實地步道文史與生態勘查

‧ 選定步道後，即應前往該地進行實地勘查，確認步道的實際狀態，釐清步道相關的問題以及土地權屬。

‧ 取得主管單位的同意與支持之後，針對步道範圍的文史、生態資源做深入調查，確認需要迴避的敏感資源，或是可作為解說的適切資源，避免工作過程對其造成干擾破壞。

STEP 3──與當地社區合作，舉辦說明會，瞭解多元觀點求取共識

‧ 無論在資料蒐集、事前籌備或是工程施作階段，都應盡量與當地的社區充分合作，獲得社區的支持與協助，可以讓步道工作事半功倍。

‧ 社區也可以成為步道工作隊最佳的後援部隊，如協助提供交通、飲食等支援。

STEP 4──地圖上規劃，工項、資源的初步研判與標定

‧ 取得品質最佳的步道地圖，地圖比例以1：25000為最佳。可將所蒐集來的資訊全部記載在地圖上，以便進一步判斷，哪裡適合進行步道工項的施作。

‧ 善用GPS、相機，進行現場記錄，其地理資訊可作為更具體的規劃參考。

STEP 5──決定施作地點與工項，研提施作計畫書、申請經費

‧ 工項之規劃，應以「最少干擾」、「源頭解決」為原則。

‧ 可請相關專業團體技術協助，製成計畫書，據以向主管部門循管道申請經費、材料等支持。

STEP 6──後勤工作的籌備與社區分工

‧ 決定施作地點與工項後，即可進一步規劃施作日期和步道工作隊的人數、工作量等，並開始展開工作後勤的籌備工作，如準備施作材料、工具等等。

STEP 7──現地定線放樣，標示施作地點及動植物監測樣區

‧ 依據施作前的動植物生態調查，標出需迴避之敏感棲地、遷徙廊道、保育動植物資源，以避免擾動，並作為長期監測之樣區。

STEP 8──專家帶領志工實作，適當分工

‧ 步道工作除需整體考量水文、人文、自然生態、社區需求、使用者界定、

相關法規與設計規範等，還必須能適當分配志工人力、激勵團隊士氣、維護團隊安全，以及進行工項判斷。

- 必須由受過訓練與認證的專家帶領施作，以確保不違反、不危險、保護公眾通行安全。

STEP 9—工項記錄與成果統計

- 步道施作應做完整記錄，包括工項施作前、中、後同一定點之分階段紀錄，以與施作計畫書進行成果對照，並將施作成果分享給參與之志工、社區。
- 若有計畫補助，則需進行核銷、結案、驗收等成果報告。

STEP 10—常態巡查、解說與定期維護

- 手作步道著重常態維護以及運用步道資源的軟體服務，因此應持續、長期投入步道後續之巡查、記錄、監測、解說與維護工作。
- 常態、持續的維護與監測，亦將有助於管理單位彙整資料，進行步道維護計畫的研訂。

工具5
他山之石：國際步道運動之最新趨勢
步道運動軌跡上，十顆相互牽引的小行星

文｜徐銘謙

一條線形的空間到底可以玩出多少名堂？一個人走路可以跟整個世界產生什麼連帶？

太陽底下沒有新鮮事，步道也不是只有我們這裡獨有，台灣步道運動推展過程中遇到的問題，世界各國也曾發生過，他們走過的軌跡影響了人類進步的方向，或許各國文化脈絡有所不同，但精神與價值卻彼此相通。瞭解這些，可以拓展千里步道關懷的深度與廣度，找到手作步道在世界中的參考點。

多年來每當我們產生新的問題、遇到迷惑難解，就會向外探看其他人走過的路，慢慢從中整理出十個與步道相關的趨勢／概念。這些趨勢／概念大致反映了歷史發展的時序，同時跟物理定律一樣，第一定律是其他原則的基礎。概念之間相互關聯、相互牽引，猶如共同構成天體運動秩序的行星。這十個趨勢／概念展現了地球集體心靈的智慧結晶，指引步道運動的未來軌跡。尤其第十個新的發展趨勢，揭示我們正在行走路徑的外在結構與內在邏輯。

趨勢1 | 通行作為基本人權

爭取公眾通行權（Right of Way）到親近自然（Access to Nature）

最初，路是人走出來的。英國以「足跡」（Footpath）指稱步道，最能說明路徑不是明確、固定的硬體鋪面或設施，重點在於人的行走，帶著個人意志的行動，強調抽象的權利性質，即使留下痕跡，也是深淺不一。行走本應是自由、平等的基本人權，但這個看似理所當然的概念，不是天賦，卻是經過激烈抗爭才爭取而來的。

雷貝嘉‧索爾尼（Rebecca Solnit）在《浪遊之歌：走路的歷史》書中有精彩的回顧。英國至今百分之九十都是私有地，但即使如此仍保有公地（commons）傳統，公地原則上屬於皇室，也就是全民共享，即使在貴族領主的財產上，當地居民仍保留撿柴、放牧、穿越等經濟生活通行的傳統權利。

然而從1695年蘇格蘭開始的圈地（enclosure）運動，領主用柵欄隔絕、驅逐農民、沒收公地，僱用獵場看守人以棍棒攻擊侵入者，衝擊農民的經濟生活；到了1815年，議會甚至通過授權地方首長關閉任何不必要道路的法律，傳統通行權遂被關閉。與此同時，因工業革命帶來的環境污染與生活壓力，促使勞工對親近自然有比以往更迫切的心靈需求，於是無法避免出現日益激烈的衝突。

1824年古步道保護協會（Association for the Protection of Ancient Footpath）在各地陸續成立，1884年森林漫步者俱樂部（Forest Ramblers' Club）成立，以漫步森林並通報所見的阻礙為宗旨，全國各地為數眾多的步行俱樂部陸續成立。漫遊與步行本身即是反對土地的佔有、疆界的固定，步行者運動開始挑戰私有地權至上的觀念。

其中，金德史考特（Kinder Scout）是通行權抗爭的重要戰場，該處首先因圈地運動將公地分給德文郡公爵（duke of Devonshire），使民眾無法通往山頂，而後地主關閉古羅馬時期延續下來的道路。因此引發1909年開始一系列漫步團體與工人團體進入「禁山」的挑戰，1932年工人團體發動侵入並且發表進山運動（access-to-mountains movement）宣言，雖然侵入者被逮捕，但是引發一萬名漫步者的示威挑戰，終於促成了1949年通過「國家公園及進入鄉間法案」（National Parks and Access to the Countryside Act 1949），而後為「鄉間與通行權法案」（Countryside and Rights of Way Act 2000）所強化及取代。

法案中明列公眾通行權專章（Public Rights of Way），地方政府有責任測繪地圖、公告路線讓人人可走，當時已開始有長距離步道的規劃，法案就是要確保通行權，通行權的內涵是雙向的權利與責任，地主不得妨礙公眾通行，但通行之目的不得侵害私

有財產。因而英國步道上常見的設施，就是在區隔私有地界的圍籬上架設爬梯或設置閘門，以及以指標牌明確告知前方是公眾步道（public path）還是私人路徑（private path），以免誤闖。英國保育志工信託（British Trust for Conservation Volunteers，簡稱BTCV）的步道工法手冊，工法重點即著重在以砌石或種植灌木等方式協助地主設置圍籬與爬梯。

推動戶外無障礙通行

親近鄉間與公眾通行權的概念，近年來進一步延展到身心障礙者行的權利。英國於2002至2005年間開始檢討，親近鄉間的使用者是否足夠多元，陸續發展出Access for All、Countryside for All等政策目標，而英國人以非常多樣的方法來提供通行，包括無障礙車輛、租借大輪電動輪椅、可背負的幼兒座椅、標示坡度的步道地圖、可以觸摸立體形狀的解說牌，以及提供無障礙訊息的網頁等。

而如Fieldfare Trust等民間組織也應運而生，推動行動不便者親近鄉間的權利，制定國家認可的戶外無障礙技術規範，以及無障礙分級標準（Accessibility Standards），依據自然原始與否的程度，區分為城市、郊區、鄉間三種等級，其工法強度與無障礙的要求也有所不同，[2] 例如在自然鄉間，路面必須堅硬但可以有些小碎石。晚近的發展，公眾通行權概念發生在現代化城市，則與「收復街道運動」（Reclaim the Streets）結合，以非暴力的方式占領主要道路或高速公路，以反對大汽車主義，強調道路是「以人為本」的公共空間，此與趨勢七相通。

歐洲、紐澳的發展大致上與英國類似，通行權是步道概念的原型，強調步道作為「公共財」的性質，突破私有財產的限制。美國的步道同樣強調通行權，但作法主要透過將步道納入公有土地，周邊緩衝帶則設定公用地役權，以使其保留荒野並向公眾開放。[3] 保障公眾通行權的概念是人類社會共通的，在台灣向來就有保甲路供大家通行的傳統觀念，大法官會議釋字第400號針對既成道路之通行也採取「公用地役權」的概念。[4] 千里步道運動創立之初，即提出運動目標的最低綱領，是爭取「自然路權」，亦即替行人與自行車向汽機車爭取部分路權。[5] 未來更完備的做法，應參考英、美制度建立步道立法，[6] 以為步道公眾通行權建立完整的體系。

2. 此概念為本書「內洞觀瀑步道」故事之參考依據，詳見第12章。

3. 有興趣深入瞭解的讀者，可以參考徐銘謙，2015，《我在阿帕拉契山徑》中「山徑，社區，行不行？」篇章。

4. 公用地役關係乃私有土地而具有公共用物性質之法律關係，與民法上地役權之概念有間，久為我國法制所承認（參照司法院釋字第二五五號解釋、行政法院四十五年判字第八號及六十一年判字第四三五號判例）。既成道路成立公用地役關係，首須為不特定之公眾通行所必要，而非僅為通行之便利或省時；其次，於公眾通行之初，土地所有權人並無阻止之情事；其三，須經歷之年代久遠而未曾中斷，所謂年代久遠雖不必限定其期間，但仍應以時日長久，一般人無復記憶其確實之起始，僅能知其梗概。

趨勢2 | 把時間向度帶入空間

保護古道（Historical Trails）與文化路徑（Culture Route）

　　通行權的基礎來自於公眾行之已久的路徑，古道的概念把時間感導入空間，步道承載著兩地互通有無的交流故事與歷史，保存有形遺址如石板道、驛站、古橋、乃至隘口等重要場所，與相關的無形工匠技藝，因而兼具文化資產的價值，彷彿凍結某一時空的琥珀，能從有形中想像其他在場過的無形。英國早在1824年就有保護古道的民間團體，而古道保存納入國家法規體系，則以年輕的美國最為完備，且同時以步道、文化遺產、國家公園等多重體系涵蓋。

　　首先是以步道為主體的，在1968年通過的「國家步道系統法」（National Trails System Act of 1968）中，歷史步道（Historic Trail）是其中一種類型，[7] 以能「反映國家重要歷史記憶」為指定的依據。目前國家歷史步道有19條，大多已隨時代變遷為道路，但仍提供健行的功能，其中一條「史密斯船長歷史步道」（Captain John Smith Chesapeake National Historic Trail）還是水路。

　　而以線形文化景觀的角度指定的，則以1984年設立的「伊利運河國家遺產廊道」（Erie Canalway National Heritage Corridor）為首例。所謂「遺產區域」（Heritage Areas），是指在長期的人與自然共存、互動下所產生的文化景觀，遺產廊道則屬於其中一種特殊的線形區域，例如河流、峽谷、運河、道路以及鐵路線等，但也可以是把個別的文化資產點串聯起來說一個完整主題歷史故事的路徑。目前在「國家遺產區域法」（National Heritage Areas Act of 2006）保護下，共有49個國家遺產區域，其中9個為遺產廊道。

美國線形歷史文化路徑三大類型

　　歷史步道與遺產廊道都屬於國家公園署管轄，而國家公園署另外還設有89個國家歷史場所、50個國家歷史公園，其中也有與前兩者類似的運河、鐵路、峽谷，以及代表國家重要歷史記憶的場所，如原住民遷移、拓荒、重要戰役、民權運動等。綜合美國歷史步道、歷史公園與遺產廊道三者來看，被指定為線形歷史文化路徑的再現方

5. 詳閱黃武雄，2006年5月26日，〈從千里步道談環保運動：致所有關心「千里步道」運動朋友的一封公開信〉，http://www.tmitrail.org.tw/website/?p=7855。

6. 可參考徐銘謙，2007，〈論千里步道的理想與實踐：英、美步道志工的啟發與比較研究〉，《律師雜誌》336期，9月號，32-50頁。

7. 美國國家步道分為三類：國家景觀步道（National Scenic Trails）、國家休閒步道（National Recreation Trails）與國家歷史步道（National Historic Trails）。

式，大致可以分成以下三大類型：

一、**忠於原有歷史文化路徑**：規劃讓人可以從頭走完的路線，其路線有些段落維持遺址現狀，有些段落則已成道路，有些路段復舊使用。例如C & O運河（Chesapeake & Ohio Canal），大多已不再蓄水，閘門以遺址呈現；有些路段改為自行車道；有些路段刻意注水並維持運河調節水位的功能，甚至還有穿著古裝的人以驢子拉縴，只是拖著的是觀光船，以歷史劇場的方式重現當年。

二、**以特定歷史故事為主題**：路線是後來人為規劃的，用以連結故居、場所、遺址等。有關美國獨立戰爭、南北戰爭、邊界戰爭、解放黑奴等重要事件發生場域，多規劃步行路線，讓人親臨歷史現場，以文化觀光的方式重現。

三、**轉型正義之路**：例如「淚之路」（Trails of Tear）是政府為1830年代迫遷原住民的政策道歉，[8]當時密西西比河以東的原住民被迫從各自的部落出發，遷徙往奧克拉荷馬州的路徑，由於出發點不同，也非原住民經久使用，透過原住民口傳歷史流傳，如今難以追溯確切路線，現場也無遺跡可循，甚至今日地形地貌大幅改變，許多路線已被道路切割，無法真正通行，但是仍以地圖繪出線路，以紀念那段錯誤的歷史，確保後人不忘教訓。

　　不僅英美等地，鄰近的日本也有歷史街道的保存。至於全球的層次，則是1994年由聯合國教科文組織提出「文化路徑」的概念，即「見證某一國家或地區在歷史上的每一重要時刻，人類互動及在貨物、思想、知識及價值觀上，多面、持續、交互的交流影響。進而透過有形或無形的文化資產，反映當時多種文化交匯的情形，世界上第一條被指認的文化路徑，就是由歐洲各地出發，翻越庇里牛斯山前往西班牙西岸的聖地牙哥康波斯特拉「聖雅各之路」（Camino de Santiago），它保留了延續千年的徒步朝聖文化，今日也成為國際著名的長距離健行路徑。

　　世界文化遺產的維護，強調須保有文化資產的「真實性」、「整體性」，才能於親臨現場時觸發「歷史的聯想」。2016年千里步道發起、邀集北北基宜跨縣市共同啟動的「重現淡蘭百年山徑計畫」，[9]即是希望突破現行我國「文化資產保存法」缺乏線形文化保存的概念，期盼調查淡蘭歷史路徑，並以手作步道方式復舊，結合歷史主題以重現路徑上的族群、信仰、戰爭、產業變遷的故事，並發掘沿線文化資產加以整體保存。

8. 詳閱徐銘謙，2015，《我在阿帕拉契山徑》中「淚之路」篇章。
9. 詳閱淡蘭百年山徑計畫網站：www.tmitrail.org.tw/tamsui-kavalan/。

趨勢3 ｜ 人是步道的靈魂

公民保育團（Civic Conservation Corps）、志工（Volunteer）和工作假期（Working Holiday）

「步道的軀體是由土地所構成的，它的靈魂則活在志工與工作人員的管理維護」，阿帕拉契山徑保育協會（Appalachian Trails Conservancy）如此定義步道與人的關係。

大約在英國的步行組織如雨後春筍般出現時，美國也出現很多登山健行的戶外俱樂部，從1876年成立的阿帕拉契登山俱樂部（Appalachian Mountain Club）、1892年由約翰·繆爾（John Muir）成立的西耶山社（Sierra Club），乃至新英格蘭地區的綠山登山俱樂部（Green Mountain Club）、達特茅斯學院登山俱樂部（Dartmouth Outing Club）等，他們除了健行之外也自發修路。1925年在班頓·麥凱（Benton MacKaye）的號召下，結合許多登山團體成立的阿帕拉契山徑協會，也繼承了整修步道的傳統，[10]並視之為戶外組織文化的一部分。

不久後，1933年美國發生「經濟大蕭條」，美國總統羅斯福推出新政（The Roosevelt New Deal），簽署一項「緊急保障工作法案」（Emergency Conservation Work Act），在全國各州乃至原住民保留地成立「公民保育團」（Civilian Conservation Corps）。直到1941年珍珠港事件爆發前夕，共招募了345萬名失業年輕人，貢獻超過70萬個工作天，從事植樹、防止土壤侵蝕、清理水道、防制野火及幫助發展與保存國家公園、森林、歷史遺址與山徑修護等工作。

二次大戰結束後，聯邦政府部門採用公民保育團的基礎，以正式的編制繼續召募年輕人從事相關戶外保育工作。而1970年代後，經濟情況好轉，公民保育團的精神轉型，由包括「全國服務與保育團聯盟」（National Association of Service and Conservation Corps）、「全國公民社群團」（National Civilian Community Corps）、「學生保育聯盟」（Student Conservation Association）等民間社團延續保育的志願工作。

與此同時，1968年國家步道系統法、1969年「國家公園志願者法案」（Volunteers in the Parks Act）、1972年「國家森林志願者法案」（Volunteers in the Forests Act）等開始鼓勵志工參與。其中，國家步道系統法第二條歡迎「志願者、私人機構、步道非營利

10. 對美國步道志工活動與發展有興趣的讀者，可以參閱徐銘謙，2015，《我在阿帕拉契山徑》。

組織團體提供為協助國家步道發展、維護之有價值的貢獻」；第十一條規定：「各部門或任何聯邦土地管理機構之首長應協助志願者或志願團體進行步道之規劃、發展、維護以及管理」，志願團體可「組織並監督對於步道維護有熱誠之志願者，負責與步道有關之研究計畫或提供志願者有關步道之規劃、建設與維護之教育訓練」，「相關部會或聯邦土地管理機構之首長，應於其可能的範圍內，運用聯邦政府現有的設備、器材、工具與技術之資源協助志願者或志願團體」。在另一條則談到，步道設施所選用之材料與技術，必須符合自然、歷史性和文化資源保存之特質，特別是在國家歷史步道上。

根據該法精神，每一條國家步道都有民間夥伴組織協助維護管理，以阿帕拉契山徑來說，政府就依法與阿帕拉契山徑保育協會簽訂合作備忘錄，由協會負責招募志工維護步道，而經營志工所需之經費與維護步道所需之資材則由政府負擔。若非法定夥伴組織，例如前述之登山俱樂部等社團，仍然可以招募志工參與步道維修，但由於沒有政府經費支持，因此算是戶外活動的一種類型，志工需自付活動費用，工作內容則從除草、去除外來種到修建步道，不一而足。

工作假期、多元就業投入步道保育

這種付費型的工作假期（working holiday），在英國與歐陸原本就相當普遍。戰後歐洲國家百廢待舉，年輕人打工換宿協助重建成為風氣。英國保育型的工作假期始自1959年成立保育團（Conservation Corps），而後演變成為英國最大的保育志工信託（BTCV）。BTCV不僅在英國境內舉辦各類保育工作假期，也進入到歐盟22個國家協助培訓工作假期領隊（crew leader），以及協助當地國家公園舉辦保育志工活動。近年來在「小政府大社會」的改革中，類似的保育信託與社會企業也陸續成立，工作假期也走上分眾、多元的發展。

由於2008年美國次貸風暴，全球經濟再度受到衝擊，美國總統歐巴馬於2010年提出「美國大戶外倡議」（America's Great Outdoors Initiative），並於2013年仿效新政，重新推動「21世紀保育服務團」（簡稱21CSC），連結各地的青年保育團，為低收入、照顧不足與邊緣青年，提供在公有地、社區綠色空間得以發揮的手作職訓與工作機會。

無論是公民保育團的勞動力雇用、公私協力夥伴組織的志工招募乃至志工付費工作假期活動，步道的靈魂都在動手實際維護管理的人，因而能始終保留著自然土地的步道軀體，為步行者提供親近自然的原始感受。本書介紹的手作步道案例，也涵蓋志

工、[11] 工作假期、[12] 多元就業、[13] 工程發包、[14] 環境教育[15] 等多種模式的發展樣貌,未來我們也將推動建立志工基地營,無論採取何種模式都可以運用基地營對周邊步道進行常態維護,更期待能吸引國際志工前來參與,與世界潮流接軌。

趨勢4 | 空間的時代轉化
鐵道變步道運動(Rails to Trails)到紐約「高線」(High Line)

自1825年世界第一條商業運轉鐵道在英國通車後,世界各國都曾經歷鐵路運輸發展到極盛,而後被公路運輸崛起所替代的交通史。鐵道廢棄以後,用地通常被變更做為都市開發,或轉為觀光鐵道發展,但由於路廊具有平緩、長距離、沿線連結使用頻率高之區域,或具備文化遺產的特性,保留許多精緻工藝的橋樑等歷史風景,因此很適合改變為提供健行、單車,甚至騎馬、無障礙等通用設計的步道,路廊空間還可提供水管、電纜、電線等公用線形設施共道,因此世界各國「鐵道變步道」蔚為風潮。[16]但這個發展並非歷史的必然,而且交通空間的轉化也反映出國家的政治經濟乃至城市規劃的制度選擇,尤其在素有「大公路主義」之稱的美國,鐵路變步道的發展既關係到「通行權」的保障,也大量運用公私協力、志工參與維護的力量,更與稍後將介紹的長距離步道路網(趨勢六)、都市裡的綠道(趨勢七)發展密切相關。

美國的領土遼闊,為了開發資源,伴隨著西部拓荒、工業發展的需求,鐵路網一度遍布全國,至1910年鐵路運輸最高峰時,全長達40萬6400公里。隨後因為鐵路公司過多,政府開始進行鐵路運輸的價格管控。1933年經濟大蕭條,工業與貨運受到衝擊,也有一些採礦、伐木的鐵道,因資源枯竭而廢棄。二次世界大戰結束後,政府開始大力扶持從軍需產業轉為民用發展的汽車工業,期待汽車工業能拉動產業復甦,因而積極開闢高速公路,並大規模開發都市郊區,鼓勵民眾購車代步。福特汽車採用泰勒化生產模式大量製造、降低成本,而通用汽車更成立子公司「全國城市運輸」(National City Line),大量收購都會區的路面電車系統,拆除軌道改為車行道路系

11. 太魯閣國家公園步道志工隊詳見第2章「綠水文山」故事,新竹林管處環境維護志工隊可參考第12章「內洞觀瀑步道」故事,荒野保護協會步道志工,請參考第10章「福州山」故事。
12. 本書介紹的各個案例都有執行單日、兩日、三日到七天等多種工作假期模式。
13. 如第1章「蘇花古道」故事。
14. 詳見第13章「暖東舊道」故事;另外工程與志工或工作假期結合如第7章「藤枝林下步道」故事、第12章「內洞觀瀑步道」故事、第5章「阿塱壹」故事;與多元就業結合如第1章「蘇花古道」故事。
15. 與大學課程結合詳見第8章「梅峰三角峰」故事,與社區大學課程結合詳見第9章「景美仙跡岩」故事,與自然教育中心結合請見第11章「二格山」故事。
16. 世界鐵道變步道列表整理可參考:https://en.wikipedia.org/wiki/List_of_rail_trails#United_States。

統，以增加市場需求。

　　諸多因素造成1960年代鐵路公司開始進行合併，廢棄許多營運效益不佳的支線，到了1970年代，許多線路甚至整個被廢棄。也就在這段區間，約從1965年起，地方組織注意到社區的廢棄鐵路，開始進行零星改造。1967年威斯康辛州出現全國第一條廢棄鐵道改造的「艾洛利斯巴達州立步道」（Elroy-Sparta State Trail），隔年通過的國家步道系統法，更促使鐵道變步道組織（Rails-to-Trails Conservancy，簡稱RTC）的創辦人彼得‧哈尼克（Peter Harnik）發想，在發展中的全國步道系統中，廢棄鐵道正可以成為路網的骨幹。

公私協力，廢棄鐵路廊道獲新生

　　RTC在1986年由一群熱愛健行單車、鐵道迷、保育團體、公園團體、替代性交通（Transportation Alternatives）倡議者共同組成，當時每年就有6000到1萬3000公里的鐵道被廢棄，他們擔心鐵道被出售落入私人手中，因而主張把廢棄的鐵路廊道保留給公共使用。當時「鐵路振興和監管改革法」（Railroad Revitalization and Regulatory Reform Act of 1976）規範鐵道廢棄程序需由「地面運輸委員會」（Surface Transportation Board，簡稱STB）審核管理，並開放路權購買。RTC遂開始向公眾募資，並發展出一套縝密的改造設計規範，[17] 號召志工參與改造步道的規劃設計與實作。發展到2015年為止，全美已有1200條鐵道改成的步道，長度達3萬5370公里。

　　這些步道不僅穿越美麗的鄉間、河岸風光，提供休閒遊憩的去處，在寸土寸金的城市中尤其重要，路廊可提供沿線居民運動，甚至作為上班、通學、連結公園、商業區等更安全的路徑，2014年完工開放的「高線」（High Line）即是一例。[18] 這條路線原本是1934紐約市西區改善計畫中的軌道交通，從34街連結到聖約翰公園站（St John's Park Terminal），作為當時曼哈頓工業區貨物運輸的動線，沿途會經過市中心街，後來運輸功能逐漸被貨車取代，軌道運能效率下降，於1980年代不得不終止。1999年鄰近居民組成「高線之友」（Friends of the High Line），爭取開放公共空間並徵求創意競圖。2005年CSX運輸公司（CSX Transportation, Inc.）將路權捐贈給紐約市，景觀建築師遂正式著手人行步道、園藝設施等規劃設計，於2014年完工後對外正式開放，成為曼哈頓的亮點，目前後續維護管理與募資由高線之友協助，是典型的公私協力模式。

　　近年來，RTC逐漸轉而強調「鐵道保存」（railbanking），也就是將鐵道路廊保留

17. 鐵道變步道的規範可參考：http://www.railstotrails.org/build-trails/trail-building-toolbox/。
18. High Line介紹詳見官網：http://www.thehighline.org。

給未來世代可以運用選擇的空間，從2012年起陸續有一些案例是把步道變回鐵道使用。RTC本身的目標，也逐漸轉變為沿著運轉中的鐵道修築步道（rails-with-trails），這些改變反映出21世紀的交通未來。除了美國之外，英國的長距離步道，特別是國家自行車道路網（National Cycle Routes），就是運用廢棄鐵道改成，紐西蘭南島長達152公里的奧塔格中部鐵道步道（Otago Central Rail Trail），[19] 即是運用昔日的金礦運輸軌道改建而成，翻山越嶺、景緻優美，吸引世界單車客朝聖。

　　台灣也有許多廢棄的台車道、糖鐵、鹽鐵、林鐵、台鐵舊線資源，具備類似的條件，包括原東勢線改建的「東豐綠廊道」、舊山線改建的「后豐鐵馬道」、宜蘭線舊草嶺隧道、玉里舊線自行車道等，惟皆屬短程。鐵道暨登山專家古廷維即倡議以「花蓮嵐山山地鐵道」建構國際級長距離中級山健行步道，千里步道協會也於2008年針對運轉中的虎尾糖廠馬公厝線提出「兩鐵並行、古蹟活化」的主張，[20] 強調保存糖業文化資產運轉，鐵馬沿著鐵道追火車的概念。近年軌道運輸專家也倡議「鐵道復權」，以兩條軌道的火車運量可抵一條十六線的高速公路，來解決未來的交通需求。

趨勢5 | 步道周邊景觀整體保護
美國國家步道緩衝帶監控（Corridor Monitoring）、英國美麗風光保留區（AONB）與日本里山（Satoyama）

　　前述遺址廊道、鐵道變步道，乃至後文會觸及的綠道等概念，都顯示國際上的步道觀念不止於腳下踩踏的路幅本體，還包含兩側的廊道空間，以及周邊的景觀、相關的場所乃至天際線的整體保存。雖然各國略有差異，例如在美國是以步道線形向外涵攝，確保周邊不被開發，而在英國則是以區域保護為主體，將步道納入其中之一，但總之共同點是保護步道，也同時要保護其所在的整體景觀。

　　以美國國家步道來說，在步道兩側劃設緩衝帶，除了確保通行權外，緩衝帶也屬公用地役權範圍，即使是私有地，開發也會受到限制。以阿帕拉契山徑為例，兩側緩衝帶可寬達1.6公里範圍，步道志工的其中一種工作項目，就是做「緩衝帶監控」。他們在巡察廊道空間時，不只走在步道上，還必須沿著緩衝帶的邊界棱行，監控內容從垃圾污染、車輛馬匹闖入、非法露營、動植物疫病或外來種入侵，到盜採盜伐、濫墾濫建、非法設置圍籬或人為佔用、開發等問題通報，以及違反地役權或使用許可的行

19. 官方網站：http://www.otagocentralrailtrail.co.nz/。
20. 請參考網站：http://www.tmitrail.org.tw/website/?p=255。

為舉報等。除了廊道監控，對於步道周邊視野範圍（trail viewshed）的景觀，以及相關的歷史場所，也屬步道環境守護的範圍，因此美國的山徑團體曾發起反對山脊線上的風力發電機組，及挖掘礦藏等開發行為。

守護步道周邊景觀

在英國，由於步道的概念就是保障公眾通行權，因此藉由步道劃設所經之處確保沿線開放公眾使用，不致落入私人隨意開發，如預計串連的英格蘭海岸步道（England Coast Path），用意即在確保全長4500公里的海岸線自然資源受到保護。另外，在1949年國家公園及進入鄉間法案中，除規範步道通行權與國家公園的設置之外，為了保護鄉村景觀不受破壞，還特別提出「美麗風光保留區」（Area of Outstanding Natural Beauty，簡稱AONB）的概念（在蘇格蘭則名為「國家景觀區」〔National Scenic Area〕）。

AONB的設計重點在於保護鄉間景觀，有些具有國家級傑出地景價值，但因規模較小或較少野生動物而無法成為國家公園，因此另行劃設為AONB加以保護。自1956年第一個設立AONB的高爾半島（Gower Peninsula）至今，共有46個AONB，涵蓋英格蘭和威爾斯18％的鄉村面積，北愛爾蘭的AONB則涵蓋70％的海岸線，面積最大的AONB是柯茲窩（Cotswolds），達2038平方公里。由於區域內有人居住，因此保護工作必須同時滿足公眾享受鄉村的寧靜，也要尊重在鄉村居住與工作者的權益。在2000年的鄉村與路權法案中，當AONB內遇到敏感的開發議題，或是居民對規劃達成共識之後，其保育的層次與對開發的限制即可提高到與國家公園同等的位階。

鄰近的日本也有類似的景觀保護政策，包括1919年開始的「風致地區」指定，都市計畫中的景觀區、歷史街區保存等。2010年日本更於聯合國第十屆生物多樣性公約大會上提出《里山倡議國際夥伴關係網絡》（*The International Partnership for the Satoyama Initiative*），將人與自然長期動態作用下形成的農村地景價值突顯出來。日文中的「里山」（satoyama）是介於城市與自然之間的過渡地帶，淺山提供人們所需的薪柴、野菜、休閒，農耕水田形成野生動物所需的濕地，互動形成複合式的農村生態系。因此，保護里山不只是保護靜態的地景，而是其間人與自然平衡的生活方式與生態服務功能的健全。在里山保護的眾多活動中，步道既是居民移動所需的空間，也是遊客體驗自然的途徑，步道修護也是其中一項工作。

除了政府景觀保護的政策之外，公民也積極參與其中，比如英國的「國民信託」（National Trust）與日本的「龍貓森林信託」，透過私有地主將地產信託保存，或是公

民集資購地保留給未來世代，都是注重整體景觀保存的價值。景觀保存也是千里步道運動的最高目標，創立之初即主張「立法保護臺灣自然與人文風光最後之美，亦即設立『美麗風光保留區』（AONB），讓步道蜿蜒其間」，[21] 故而曾邀請東華大學蔡建福教授分享英國AONB案例並草擬綠道法案，[22] 同時支持「景觀法」的立法推動，希望能急起直追世界各國的腳步，永續保存台灣的重要地景。

趨勢6 │ 連結這裡到那裡
串聯長距離步道（Long Distance Trails）與環圈步道（Circle Trails）

　　長距離步道一般具有幾種特徵：長度至少超過50公里，全程走完要兩天以上，步道有獨特可供辨識的標記系統，由志工參與維護。通常只要距離夠長，就會伴隨著全程行者的夢想，以及相應所需的沿途食宿補給指南、地圖手冊、認證護照、各式紀念品等，吸引創紀錄的挑戰者前仆後繼。

　　世界各地的健行社群，都有不斷向世界連結、向自我挑戰的傾向，因而出現長距離步道的串聯與倡議，有時甚至跨越州界、國界。有的是一條線形，例如美國國家步道系統中知名的阿帕拉契山徑（3400公里）、太平洋山徑（Pacific Crest Trails，4265公里）、香港的麥理浩徑（100公里）、衛奕信徑（78公里）；有的是一個環圈，如韓國濟州島的偶來步道（Jeju Olle Trail，422公里）；有的依循朝拜的苦行傳統，例如日本的四國遍路（1200公里）、熊野古道（300公里）；有的刻意穿越整個國境以建立國家記憶與土地的共同感，如以色列國家步道（Israel National Trail，1000公里）、紐西蘭的堤雅路亞步道（Te Araroa Trail，3000公里）；有的串連起境內美麗風光與文化景觀，如從北卡羅來納州最高峰連結到萊特兄弟試飛的海岸溼地的從山到海步道（Mountain to Sea Trail，1600公里）、從太平洋到大西洋的從海到海步道（American Discovery Trail，10,944公里）。2017年完成的穿越加拿大步道（Trans Canada Trail），達到24,000公里，成為現今世界上最長的步道。

歐洲步道系統跨越國界

　　歐洲各國牧羊人的歷史與悠久的健行傳統，原本就形成各國獨特的長距離步道，

21. 詳閱黃武雄，2006年5月26日，〈從千里步道談環保運動：致所有關心「千里步道」運動朋友的一封公開信〉，http://www.tmitrail.org.tw/website/?p=7855。
22. 蔡建福，2004，〈綠道的規劃與花蓮的鄉村發展〉，《東海岸評論》，2004年7月號，http://www.tmitrail.org.tw/website/?p=386。

在歐洲共同體邁向整合的過程中，步道系統也開始穿越國界，連結成綿密的路網系統。現今歐洲跨國的步道系統有兩種平行的脈絡，一個是GR系統（法文是Grande Randonnée、荷蘭文是Grote Routepaden或Lange-afstand-wandelpaden、葡萄牙文是Grande Rota、西班牙文是Gran Recorrido），[23] 一個是E-paths（European long distance paths）。[24] 前者出現時間較早，但主要分布在法國、比利時、荷蘭與西班牙境內，光是在法國全長就有超過6萬公里，各國路段加起來長達18萬公里；後者則分散連結歐洲各國，總共有12條連結兩國以上的步道，多以原有步道為主，GR系統的部分路線也在其中，目前總長度超過6萬公里。

GR系統是法國的讓‧洛索（Jean Loiseau）在1947年發起的。他在1914年即成立了同伴旅行者組織（Les Compagnons Voyageurs），徒步走遍法國與歐洲鄉間。1936年法國通過「帶薪休假」法案，鼓動出遊的風潮，洛索於是開始動念，德國、荷蘭、比利時、瑞士甚至美國阿帕拉契山徑都有良好的長步道，法國也應該可以做到，遂在1945年提出要在岩石、樹木上用油漆作標記，打造「步行者的高速公路」（grandes routes du marcheur），此議獲得許多戶外團體的支持，隔年建立了紅白相間的標示系統後，1947年開始正式規劃與標記路線，並出版地圖指南，推廣徒步健行，促進周邊經濟。目前該系統由法國徒步健行協會負責維護管理（Fédération Française de la Randonnée Pédestre，簡稱 FFRandonnée），[25] 當前的工作重點是將這些路線地理資訊系統建置完善。

E-Paths系統的出現與歐洲統合的背景相關，1969年由德國人Dr. Georg Fahrbach提出，他主張對於徒步流浪者而言，自然和風景是沒有國界的，所有的人不分國籍、種族、膚色、宗教或政治立場，都是平等的世界公民，因此應該透過跨國步道的連結，打造公平而人性化的社群。12條E-Paths之中，包括1938年歐洲的第一條長步道──匈牙利國家藍步道（National Blue Trail），以及前述GR系統的部分段落、西班牙朝聖之路等，還有連結大西洋到黑海的系統。目前由歐洲徒步者協會（European Ramblers' Association）負責規劃維護，[26] 該組織強調保護鄉間、環境生態與文化遺產的核心價值。

延伸中的阿帕拉契山徑

從20世紀初開始，即使在一次世界大戰與西班牙大流感的時代，歐美仍然展開了長距離健行步道串連的夢想，從1921年美國阿帕拉契山徑倡議之後，影響到法國的GR

23. https://en.wikipedia.org/wiki/GR_footpath。
24. http://www.era-ewv-ferp.com/walking-in-europe/e-paths/。
25. 官方網站：http://www.ffrandonnee.fr。
26. 官方網站：http://www.era-ewv-ferp.com/frontpage/。

系統，在21世紀亞太新創的長距離步道，多是踵繼其志或受其啟發，例如被譽為日本長距離步道之父的加藤則芳，及是因為健行過阿帕拉契山徑之後，回到日本倡議打造信越步道、太平洋潮風步道；以色列的國家步道、黎巴嫩山岳步道（Lebanon Mountain Trails）、西澳的比布蒙步道等（Bibbulmun Track），以及在台灣推動手作步道、國家綠道的千里步道。夢想啟發夢想，如蝴蝶效應般激發各地人們狂野的想像力。2019年，粉絲專頁Brilliant Maps利用google map規劃了地球上陸路全步行最遠距離的路線，是從南非南方的開普敦走到俄羅斯遠東城市馬加丹（Magadan），途經16個國家，總距離2萬2387公里，網友搜尋路線發現，還可以再往東邊延伸2000公里，直到歐亞大陸最東邊的俄羅斯楚科奇自治區，白令海峽沿岸。當然這目前還是鍵盤路線的想像。

即使是阿帕拉契山徑本身，也還在延伸。熱愛健行的加拿大人認為，從古老的地質意義上來說，阿帕拉契山脈真正的尾稜沒入北大西洋，終點應是在加拿大的紐芬蘭（Newfoundland）與貝爾島（Belle Isle）離岸20公里處，全長超過5550公里，因此阿帕拉契山徑也應該跨越人為劃定的政治疆界，從現在的美國緬因州的卡塔丁山繼續往北，銜接加拿大境內的步道，成為「國際阿帕拉契山徑」（International Appalachian Trail，IAT；法文是Sentier International des Appalaches，SIA）。

這股風潮首先於1994年地球日提出，漁業生物學家迪克‧安德森（Dick Anderson）倡議依據自然生態領域的整體性，將阿帕拉契山徑從卡塔丁山跨界延伸到新伯倫瑞克省（New Brunswick）以及魁北克省（Quebec）。接著在地質學的研究上，發現阿帕拉契—喀里多尼亞山脈（Appalachian-Caledonian Mountains）是在距今25億年前古生代形成的，當時還是盤古大陸的一部分，後來在板塊飄移之後，分散到今日的北美東岸、格陵蘭東岸、西歐的邊緣以及北非的一部分，因此國際阿帕拉契山脈的規模更為宏偉，除了美加的連結，還包含格陵蘭、斯堪地那維亞、不列顛群島、法國布列塔尼、伊比利半島極致北非摩洛哥的小阿特拉斯山脈（Anti-Atlas Mountains），這項運動本質上就是要超越國界（Thinking Beyond Borders），促進國際合作與相互理解，以行動共同保護人類的自然遺產，喚起人們憶起「地球原本就是相互連結的整體」。

趨勢7 │ 把人的尺度帶回城市

城市中人本交通與單車路權——單車道（Bike Lane）、交通寧靜區（Traffic Calming Zone）、無車區（Car-Free Zone）與公共自行車（VÉLIB'）

英國也有從北大西洋到北海的步道，從相同的起點出發，接下去會分成「從海到海步道」（Coast to Coast Walk）與「從海到海自行車道」（Sea to Sea Cycle Route），後者又構成國家自行車路網與英國登山車系統（Mountain Bike Routes UK）的一部分。與前面概念相關聯的是，國家自行車路網中不少路段是用鐵道改建而成的，而登山車路徑在國際上更不乏使用者自身手作維修的。[27]

趨勢一的通行權運動，在1990年代的倫敦，演化成為反對興建高速公路M11與M3的「收復街道運動」，再從運動初期「反對大汽車主義」的目標，轉而關注城市運輸系統的根本，推動以大眾運輸與自行車為主的交通政策。2014年英國名建築師諾曼·福斯特（Norman Foster）更提出要在倫敦打造天空單車道（Sky Cycle），沿著現有市郊鐵路上方路廊建造一條單車高速公路，全長可達221公里的「單車烏托邦」。

英國的發展顯示出歐洲各國「自行車生活化」的政策發展歷程，自行車不只是競技運動或是現代人休閒與健康的活動，在城市車輛不斷成長下，造成交通壅塞、車禍意外，以及全球暖化、石油耗竭等環境問題，因而把行人與單車的尺度帶回城市，或許是21世紀的必由之路。

荷蘭是自行車政策最具代表性的國家，他們也曾經歷二次大戰後汽車快速增長，拓寬道路、增建停車空間仍難以因應車流，光是在1972年就有3,300人因交通事故致死，尤以兒童死亡率特別高，引起全國高度重視。當時民間組織指責問題出在汽車，引起社會激烈的辯論，荷蘭政府最後選擇接受「共享街道」（woonerfs）政策方向，認為交通與城市存在的目的，是要照顧最弱勢的用路者，保護走路與騎單車的孩童與老人。於是開始禁止汽車進入市中心，路型與號誌設計適合自行車，廣場從只能容納少數的停車場轉變為提供大眾活動的公共空間。至今荷蘭有全長約3萬5000公里的自行車道路網，並建造50條自行車專用隧道、橋樑和自行車高速公路，每年投入數億歐元改善十字路口的安全及自行車教育推廣計畫，多年的努力證明當初的遠見，從1975年到2010年之間，自行車使用率增加75％，而交通死亡率減少了80％。

荷蘭經驗鼓舞為塞車所苦的其他國家，各國民間陸續發起「單車臨界量」（Critical Mass）運動、9月22日「無車日」等，號召單車集結上街現身，放棄私家車、改搭大眾運輸，減少空氣與噪音污染，進而讓街道空間運用更有效率，能被更多人使用與分享。運動浪潮迅速拓展到全世界，也影響了各國政府的施政思維。另一個以單車王國著稱的丹麥哥本哈根，目前有三分之一的城市通勤旅次是以自行車完成的，但

27. 例如登山車步道志工組織：http://www.sbmtv.org/。

他們還在設法提高自行車使用率，已成功推動「綠波計畫」（green wave），即透過調控自行車通勤主幹路線的交通號誌，創造一條平均時速可達25公里（一般市區自行車平均時速度為12～15公里）的綠色大道。

汽車大國中也有一些人口密集的城市選擇轉向，2010年波特蘭市議會通過「2030年自行車推動計畫」，預計投入3億3500萬美元達成640公里自行車道的「世界最好自行車城」願景。紐約市在「適居街道運動」（livable streets）努力下，2008年市長彭博（Michael Bloomberg）開始效法倫敦徵收塞車稅（congestion charge），並提出「更綠、更有效、更人性」的交通願景，誓言在三年內規劃出320多公里的單車道。

城市慢行：步行者、自行車優先

2009年紐約更展開一項大膽的實驗，即將百老匯大道時代廣場段（42～47街）和先驅廣場段（33～35街）的道路增設步行空間。透過改變道路鋪面、增設臨時座椅、自行車專用道等方式，改造為禁止車輛進入的慢行公共空間。結果中城的交通通過速度提高了2%到17%，交通事故減少了63%；時代廣場的行人流量提高了11%，試行一年後有74%的紐約居民認同這樣的改善。經過政策溝通獲得民眾支持後，時代廣場改造為永久性的無車人行廣場。

而在荷蘭發展出來的「交通寧靜區」（Traffic Calming Zone）概念，也擴散到各國。所謂交通寧靜區，是為了解決外車為迴避主要道路車流或燈號管制，而轉入社區巷弄高速穿越所導致的交通事故，具體做法包括在生活巷道設置減速檔（Bump）、減速丘（Hump）等，以降低車輛速度、保障行人的安全。2000年日本借鏡荷蘭，開始大力宣導「交通寧靜區」觀念，以「生活道路復權運動」作為號召，主張巷道應該作為社區居民生活、交流，甚至是孩童遊樂休閒的場所，鼓勵社區凝聚共識，共同營造一個「步行者、自行車優先」的道路通行環境，以將通過性車流從住宅區道路排除，改善社區生活品質。

法國的公共自行車系統則為城市慢行趨勢豎立里程碑。最先是2005年在里昂（Lyon）設立，而後2007年巴黎正式推出Vélib'（即以法文的腳踏車〔vélo〕與免費〔libre〕二字組合而成），搭配地鐵站與重要地標設置租借點，鼓勵民眾加以運用作為市區短途通勤或遊覽觀光，巴黎也規劃自行車專用道、專用號誌與標示、專用停車場，及與其他交通運輸相互配套。除了達到紓解交通、減少事故、環保節能等功效，還發揮了拉動自行車相關產業的經濟效益。公共自行車系統迅速擴散到全球，目前世界上約有五百多個類似的系統正在營運，台灣的U-bike也是其中之一。

我國單車倡議團體相當多元，也與國際潮流互通信息，如收復街道運動、單車臨界量運動、微笑單車上路、無車日等，近年來政府也在人本交通政策上做出許多努力。千里步道曾先後與環保團體、單車團體合作舉辦抗暖化大遊行、單車上路爭路權，並於2008年成功促成「公路法」第五十八條修正條文，將自行車與行人之需求納入公路空間配置。期盼能在不久的將來，促成回歸以人本慢行為尺度的交通政策與城市規劃。

趨勢8 ｜ 把自然生態帶回城市
從綠道（Green Way）、綠廊（Green Corridor）到生態綠網（Ecological Network）

　　綠道的概念在歐洲、美國各有起源，用詞也有所不同，但都與城市擴張、都市計畫發展有關，例如霍華德（Ebenezer Howard）的花園城市（Garden Cities）、美國公園綠道系統（Park, Parkways and Boulevard System）、英國的綠帶法（Green Belt Act）等。

　　從人類的角度來看，綠道提供了線形開放空間的休閒用途，包括城市的湖邊或河岸、昔日的運河或鐵道改成的步道、景觀道路邊的人行空間等，同時也可以增進生活品質，達到城市防災、隔離緩衝功能與防止都市過度擴張等的社會用途。但綠道往往沿著天然的廊道，其更重要的目的是提供野生動物棲息、移動、基因交流和物種繁殖的空間，有助於生物多樣性的環境保育目標。綠色廊道的連結也不僅在城市，更包括鄉間，乃至系統性地連結保護區、公園等綠色基盤（green infrastructure），以形成完整的生態系統。

　　綠道概念的出現，顯示人類關注的焦點逐漸從河岸等廊道的公共使用與通行權，轉而注意到人類開發對周邊環境的影響。尤其在城市，天然廊道因為過度開發造成棲地切割嚴重，淺山綠地零碎化，使得生物宛如居住在綠地的孤島，無法移動；即使在鄉村，雖然看似有很多綠地，但實際上大面積農田密集的開墾，農藥化肥的使用，加上鄉間道路的切割，也同樣不利生物棲息。因此藉助於島嶼生物地理學（Island Biogeography）、景觀生態學（Landscape Ecology）的發展，人們開始尋求解決的方法，嘗試以綠廊恢復連結，包括綠籬、防風林帶、植被綠帶、行道樹、河流、高速公路及鐵路等綠帶，重新連結被切割的棲地，讓生態沒有斷點，進而產生系統性的網絡。

生態綠網連貫生物棲地

荷蘭是土地使用與道路建設密度最高的國家，當聯合國於1992年提出生物多樣性公約後，荷蘭即於1993年提出國家生態綠網（National Ecological Network，NEN）政策，以解決生物棲地被破壞及隔絕的問題。透過清點全國的綠點，以整體生態為考量，將國土依生態特性劃分為核心保護區（core area）、自然復育區（Nature development areas）、生態走廊（Ecological Corridor）與緩衝區（Buffer Zone）四個層級，以構成全國生態綠網。

其中，核心保護區是指具有重要生態價值的區域，如森林、溼地、溪谷等，為維持物種族群生態，此區域的面積必須至少在500公頃以上才能被劃入，且不一定侷限於公有地。自然復育區則是針對一些具有生態潛力的地區，以人工方法提升其生態價值；在此區域中，會為生態帶來影響的交通、住宅、工業開發等建設，將受到限制與規範。由於核心保護區是維持生物族群最低限度的生物棲息面積，因此旁邊應配置自然復育區，或在兩個核心保護區之間創造自然復育區，兩個核心保護區若距離遙遠，則應配置生態走廊。

生態走廊的規劃，需經長期的物種分布調查，以判定人為干擾了哪些固有物種的交流，才重新開闢物種間交流連結的管道。主要由樹籬、水路、堤防、道路護坡綠帶所構成，荷蘭於自然政策計畫（Nature Policy Plan）中特別規定，砂石開採、道路工程、管線開挖、高壓線路等相關事業，必須提供其使用的帶狀土地做為生態走廊之用。透過調查清點交通幹道與生態網絡衝突交會點，依據受影響目標物種，開闢適合目標動物習性的穿越路徑（fauna passage），並強化道路旁的植生管理，例如除草頻率是配合昆蟲與小動物的多樣化與慣性而定。

NEN計畫以1990年為基準，訂定於2010年完成90％，2020年達成目標。計畫中所及面積達66萬5千公頃，幾乎佔了全國面積的五分之一。由於其成功經驗，歐盟進而在整個歐洲大陸範圍，推動「泛歐生態綠網」計畫（The Pan-European Ecological Network），以解決跨國境物種棲地孤立化的問題。

台灣則在曾旭正、林憲德、郭瓊瑩等學者努力下，將此觀念引進學界。1998年郭城孟教授提出「都市綠手指」概念，形容環繞臺北的山系稜線宛如「綠手指」般伸向盆地中間，只要將森林、鄰里公園、學校、老樹甚至家戶的陽台植栽連結成綠帶，就能讓指尖延伸進入社區，提供生物棲地的連貫，讓自然回到城市。近年來，綠帶的概念還結合了樸門永續設計理念，在城市屋頂、空地建立「可食地景」（Edible

Landscaping），使綠帶在城市增添更多價值與意義。

千里步道發起人黃武雄老師曾提出，去除水銀燈、除草劑與紐澤西護欄等「鄉野三害」，[28] 此即關注線形空間周遭的生態與景觀問題，為此，千里步道在宜蘭太和八寶路段與台南山海圳綠道兩地，與社區溝通、和地方政府合作推動，縮減路幅、增加綠覆植生以及克服鄉野三害的示範區；2014年也提出以荷蘭NEN為師，在台北市「串連都市生態綠網，從生活綠點出發」，[29] 結合社區大學公民參與清點城市綠點、綠意，從社區使用者的角度規劃適合連結綠點的路線，以此作為綠道的基礎，期望未來能慢慢擴大連結網絡，成為人與自然共享的空間。

趨勢9 | 兼顧保育、經濟的社會責任
生態旅遊（Eco Tourism）與特許制度（Concession）

徒步健行不僅只是享受自然，個人對沿途的自然生態、環境資源、景觀美質、社區文化與在地經濟也負有社會責任，國際許多登山健行社群都有對個人的自律規範，例如美國的無痕山林原則（Leave No Trace）、[30] 紐西蘭的戶外安全守則（Outdoor Safety Code）、[31] 歐洲步道組織的健行守則（European Walking Code）等。[32] 即使健行者享有公眾通行權，也有不損害土地所有者權利、不干擾野生動植物的家的義務。步道雖是公共財，向所有人公平開放，不應落入私人景區壟斷與收費，但涉及公共山屋等設施的使用時，為避免人潮過多產生擁擠，則仍應遵循相關的規定，比如設定承載量、預約申請、付費使用等規定，以使資源能合理分配、永續善用。

在紐西蘭，主管全國保護區的保育署（Department of Conservation）將全國步道與山屋分級管理，也訂有不同的設施強度與服務標準，步道免費向公眾開放，但涉及過夜需露營或住宿山屋，則視服務等級有不同的收費標準。為鼓勵年輕人親近自然、國

28. 黃武雄，2005年5月9日，〈夢想幾年後臺灣出現一條環島的千里步道〉（原標題：開闢千里步道，回歸內在價值）。https://www.tmitrail.org.tw/blog/1172。
29. 守護城市生態從串連生活綠點出發：https://www.youtube.com/watch?v=REtJySAaJgw。
30. 包含七大原則：1.事先充分的規劃與準備；2.在可承受的地點行走宿營；3.適當處理垃圾維護環境；4.保持環境原有的風貌；5.減低用火對環境的衝擊；6.尊重野生動植物；7.考量其他的使用者。網站：https://lnt.org/。
31. 五大守則：1.事先規劃旅程；2.告知親友行程計畫；3.注意天氣變化；4.知道自己的極限；5.攜帶適應旅程的充足補給。網站：http://www.doc.govt.nz/parks-and-recreation/know-before-you-go/safety-in-the-outdoors/。
32. 七大守則：1.用人類最自然的步調——徒步，來認識歐洲珍貴而多樣的資產；2.尊重歐洲不同國家的健行文化；3.學習與遵循各地的通行規則；4.用開放的心親近自然與文化，去學習而不預設立場；5.尊重他人的財產，避免干擾與破壞，不留下垃圾；6.尊重野生動物，避免干擾自然棲地，不摘取花草；7.每個人都有權享受自然，應避免評斷其他健行者的行為。網站：http://www.era-ewv-ferp.com/enjoyable-walking/european-walking-code/。

人或長期停留的遊客，費用還另有減免。但在保護區都有設定人數上限，須事先預約申請，以確保環境承載量與服務品質。實施預約制有助於分散遊客到訪時間，或分散到鄰近其他步道，以避免集中所造成的遊憩壓力。

以南島的米佛步道（Milford Track）來說，位於峽灣國家公園（Fiorland National Park）中，如果是單日健行，可以申請免費進入，只需處理交通接駁費用。但如果要走完全程四天三夜，由於自然度高、必須過夜、國際健行者為主，因此步道在分級上歸屬第三級（Great Walk），山屋也是有保育員（ranger）駐守維護的標準型（standard hut），每日開放40個床位，住宿每晚每人54元紐幣，三晚山屋收費共162元紐幣（約合新台幣3400元），政府可用於設施維護、服務提供與資源保育等經費。

如果是高山型的步道，因為環境敏感度高，難度也較高，除了總量管制與預約申請之外，往往在嚮導、揹工甚至廚工方面有所規範，以確保登山安全，也同時促進當地就業機會與合理的勞動權保障。例如非洲的吉力馬札羅山（Kilimanjaro），申請進入需繳交入園費、山莊住宿費、登頂證明費與山難救援費，還必須僱用當地嚮導、挑夫與廚工，嚮導每日薪資20美元，每個挑夫限挑25公斤，每日5美元，超過即需聘第二人，以此類推，還需聘請廚工，薪資每日10美元。馬來西亞的京那峇魯山（Gunung Kinabalu）、尼泊爾的喜馬拉雅山等都有類似的規定。

建立完整配套的生態旅遊

至於長距離健行的步道，並不一定遠離人煙，因此在吸引國際健行客來朝聖之時，也往往能為沿途鄉間帶來住宿、用餐、購買紀念品等經濟活動。這種類型的遊憩行為，就適用「生態旅遊」的原則，[33] 一般公認澳洲、紐西蘭的生態旅遊做得最完備，[34] 政府透過生態旅遊的總體規劃與政策引導，民間具有公信力的組織建立認證標章制度，審核業者的服務水準，鼓勵優良業者，也讓消費者選擇有所依據。讓旅遊的不僅是自然觀光，還能做到最小的環境衝擊、尊重在地文化、帶給當地最大的經濟效益，及帶給遊客最佳的遊憩體驗。

紐西蘭還運用特許制度管理商業健行團體，以確保商業行為不會傷害山林生態，也不會佔用納稅人的公共資源，亦促進了經濟循環與社區經濟。[35] 以米佛步道為例，

33. 生態旅遊白皮書提出八大原則：1.必須採用低環境衝擊的宿營與休閒活動方式；2.必須限制到此區域之遊客量（不論是團體大小或參觀團體數目）；3.必須支持當地的自然資源與人文保育工作；4.必須盡量使用當地居民之服務與載具；5.必須提供遊客以自然體驗為旅遊重點的遊程；6.必須聘用瞭解當地自然文化之解說員；7.必須確保野生動植物不被干擾、環境不被破壞；8.必須尊重當地居民傳統文化及生活隱私。

34. 詳見賴鵬智，2015，〈政策、認證與特許是發展生態旅遊的三個法寶〉。http://blog.xuite.net/wild.fun/blog/312531418。

嚮導公司的特許分為兩種，一種是單日型的商業健行活動，不佔用山屋，可開放多家社區型嚮導公司或營利活動的登山健行組織申請；另一種是經營過夜型的健行嚮導公司，一條步道僅核准一家商業嚮導公司經營，特許申請需提完整的營運與安全計畫，並向政府繳納費用，並且投保公共意外險、火險、第三責任險等，同時也必須承擔控制外來種、環境監測等保育義務。

特許嚮導公司必須另外興建山屋，不能占用國家的山屋為自己營利，也不能與個人健行者搶占名額，其山屋的容量限額50個床位，興建山屋必須申請取用水資源、汙水排放以及舉辦其他活動等大大小小的特許，同時也要提出環境影響評估報告，每年還必須與政府分擔步道年度歲修總經費，例如米佛步道的特許公司就需負擔步道維修經費的一半，以及直升機服務費用的一半。特許權中途可以買賣轉讓，承接其他公司的特許權，就不須再興建山屋；涉及興建設施的特許期間一般較長，約20～30年。

在取得特許的期間可以推出多種產品組合，[36] 標準遊程為五天四夜，每人2030元紐幣（約合新台幣42000元），包含所有接駁服務，約是個人健行者的六倍之多。每十人配置一名嚮導，超過29人就配置四個嚮導，嚮導有豐富戶外經驗，確保遊客安全、生態導覽解說等，但不負責背負。嚮導的薪水，最低每日160元紐幣（約合新台幣3400元），員工都享有保險，並提供職前訓練與食宿，享有合理的勞動權保障。特許山屋提供舒適的服務，可以洗熱水澡、有暖氣，甚至有自動販賣機，有專人為你煮食與清潔，旅客只須背著床單與個人物品輕裝即可，且每日行走距離較一般行程短，因而能享受在山中度假之感。

政府透過特許權的審核，確保在保護區內各種行為不致干擾生態環境，同時運用收取的經費做好保育工作與經營管理，並且透過特許確保社區業者的服務品質與數量，不致惡性削價競爭，以創造環境、經濟與社會多贏的局面。台灣熱門的高山步道往往承受每年超過一萬人的遊憩壓力、廚餘排遺與踐踏衝擊，商業登山隊以人頭抽籤、埋鍋造飯等競爭亂象頻傳，而山屋與步道維護成本則由全民買單，所幸近年來林務局等主管部門開始朝向總量管制的方向改革，建立山屋預約付費制度，期待未來國人想要享受純淨、僻靜的高山健行品質，不用再額外負擔機票交通成本向外遠求，而國際觀光客也能被台灣美麗的高山景觀吸引前來，為台灣創造永續的觀光收入。

35. 詳見徐銘謙，2015，〈從公共財理論看山林治理的公私協力模式：以紐西蘭保護區特許制度為例〉，《台灣林業》雙月刊無障礙專題，第41卷第5期，10月，頁52-64。

36. 詳情請見：https://www.ultimatehikes.co.nz/。

趨勢10 | 國際步道組織全球連結行動
回應氣候變遷與疫情等共同挑戰

　　聯合國世界旅遊組織（World Tourism Organization，簡稱UNWTO）在2019年1月發布《徒步旅遊報告》（*Walking Tourism: Promoting Regional Development*），[37] 指出徒步旅遊成為體驗地方最受歡迎的方式之一，讓遊客可以與社區居民、自然生態及文化有更深的接觸以及互動，有助於發展以社區為基礎的旅遊產品，支持鄉村地方經濟，適度管理更有助於保護當地的自然及文化環境。同時可以達到延展遊客的停留時間和消費金額，如此有助將遊客量和經濟利益從熱門地區分散到人跡罕至的地區，並降低季節性的浮動。報告書中列舉了數個長距離步道品牌發展的案例，其中韓國的濟州偶來步道，可以說是帶動這項國際觀光趨勢的重要範例。

　　大約自2010年起，原本在各大洲分別發展的長距離步道，逐漸展開跨域組織之間的連結，促成歐美各國老牌步道組織聚集盛會的，竟然是在亞洲，而且是孤懸於海中的蕞爾小島上。位於朝鮮半島以外的濟州島，透過偶來步道翻轉地理上的邊陲，成為世界步道運動的中心。發起人徐明淑女士，原是韓國新聞界的名人，在走完西班牙朝聖之路以後，希望自己的家鄉濟州島也能成為世界徒步者的夢想之路。因而自2007年起返鄉，說服當地政府、社區一起打造環島一周的偶來步道。Olle偶來是濟州方言「從家門口通往大馬路的小路」之意，透過小路把島上美麗的森林、田野、牧場、聚落連結在一起，由26段落組成總長425公里的環圈步道，每一段適合一日的腳程，起迄點都有社區，提供健行者食宿餐飲的服務，每段設有不同的印章給全程行者護照集章，如此可以打造一個月漫遊濟州島的生活，即便因為時間關係無法一氣完成，也可以分次再訪。

　　過去濟州島雖是小有名氣的景點，但是受限於天氣條件，旅遊淡旺季分明，而且以團體遊客、去賭場飯店、遊覽車環島觀光為主要型態。在濟州偶來步道開通之後，2006到2017年的十年間，累計到訪濟州偶來的就有將近800萬人，徒步健行的遊客模式增加，意味著島上旅遊型態的改變，從過去套裝遊程團客為主，轉為小團體、散客居多；原本短天數的停留變成長天數的遊程；到訪的地方原本集中在景點，現在分散到

37. 徒步旅遊具有以下重要的競爭優勢：1. 投資相對少，容易開發；2. 不需特別資產；3. 具高度市場潛力；4. 補充其他觀光資源；5. 若開發管理得當可持續性發展；6. 具有創造當地利益的高度潛力；7. 具有促進居民福祉的潛力。

小聚落、傳統市場；住宿也從大飯店集團，轉到更多特色社區民宿；而遊客也從一次性旅遊，轉而提高再訪意願，多次重遊，以完成不同段落的徒步。研究發現在經濟上的效果，傳統市場的銷售額成長3成，大眾運輸搭乘率提升4倍、計程車叫車成長3倍，新開的民宿超過1000家，對於活絡地方小民經濟有顯著的效益。

濟州偶來步道啟動全球多邊合作

要達到這樣的成效，當然不是光把環島步道做好就行。濟州偶來基金會積極地在淡季對國際舉辦各種活動，首先在2010年創辦世界步道大會（World Trails Conference，簡稱WTC），邀請世界各主要長距離步道組織前來聚會，緊接著搭配舉辦健行嘉年華（Jeju Olle Walking Festival），讓各國步道組織代表與當地人一起徒步偶來步道，並進一步邀請與會成員組成世界步道聯盟（World Trails Network，簡稱WTN），[38] 集結了34條長步道系統加入。在2014年WTC時倡議組織亞洲步道聯盟（Asia Trails Network，簡稱ATN），舉辦「亞洲步道大會」（Asia Trails Conference，簡稱ATC），與世界步道大會隔年舉辦，慢慢將原本各自經營的步道組織聚集在一起，形成每年固定開會討論、決議全球行動的常態實體。

發展至今，WTC已經陸續由日本鳥取、西班牙聖地牙哥、尼泊爾接力舉辦，WTN總部正式設在瑞士日內瓦，是全球最具代表性的非營利步道組織。下轄8個由專家和步道工作者組成的國際步道工作小組，致力於全球步道的推廣和改善工作。目前WTN的兩大主要成員團體為涵蓋全美洲步道組織的「美洲支部」（Hub for the Americans），和亞洲地區來自韓國、中國、日本、台灣、俄羅斯、蒙古的19個會員團體的ATN。原本在美國國內進行的國際步道論壇（International Trails Symposium）與永續步道大會（Sustainable Trail Conference），也因此與WTC、ATC共同組成步道高峰會聯盟（Trail Summits Alliance），在行銷宣傳與訊息分享上更緊密地合作。

除了發起多邊的國際會議與組織聯盟，濟州偶來也強化與個別步道的雙邊關係，分成「姊妹步道」（Sister Trails）與「友誼步道」（Friendship Trails）兩種系統。姊妹步道是共名使用「偶來步道」，由濟州偶來將其步道規劃、標示與經營等模式輸出到不同地方，協助在地組成品牌步道群，促進地方創生與活化觀光，目前有日本宮城偶來、九州偶來，蒙古偶來，正在協助發展越南偶來。友誼步道則是與其他步道組織締結友誼，互設指標、聯合行銷、組團互訪，濟州偶來與澳洲、希臘、義大利、加拿

38. http://worldtrailsnetwork.org/。

大、黎巴嫩、瑞士、土耳其等國長距離步道是友誼步道家族。目前友誼步道的推動，也成為WTN的重點工作，凡是WTN會員組織都可以提出締結申請。

千里步道在2014年首度受邀成為ATN、WTN觀察會員，2016年加入正式會員，2018年通過成為ATN營運委員之一，後來並爭取到在2021年主辦第四屆ATC。另外也先後在日本鳥取的WTC介紹台灣的步道運動發展，在西班牙的WTC首度將淡蘭與樟之細路國家綠道帶到國際舞台。在友誼步道的締結方面，千里步道與客委會、交通部觀光局、農委會林務局分別簽訂公私協力國際推廣合作備忘錄，以WTN會員組織的身分促成樟之細路與濟州偶來、山海圳國家綠道與加拿大布魯斯步道（Bruce Trails）、淡蘭與宮城偶來之間的友誼步道。

在Covid-19疫情期間，各國步道都受到很大的影響，WTN即時發起線上問卷調查，彙整了世界各國步道組織受衝擊的面向，以及應變的方式，並形成戶外步道防疫準則提供各國參考。同時也因原定WTC、ATC受疫情影響而延期，各國無法跨境移動實體聚會，WTN開始發起每個月一次的步道短講（Trails Talk）活動，開放會員組織提出想跟各國分享的新議題、新觀念，例如千里步道在2021年便發起國際步道線上書展（online trails book fair）的跨國活動。如此改以更即時、分散、無國界的線上會議形式，加強各國之間的聯繫關係，形成互相陪伴、打氣的社群感。

台灣首度主辦的ATC，主題定名為「齊聚‧夢想之路」（Together we go further），邀請亞太步道組織來台，親身走讀台灣的3條國家級綠道。由於時間正逢啟發串連步道夢想的阿帕拉契山徑一百週年，因此特別安排「致敬百年：傳承與創新」專題，邀請阿帕拉契山徑保育協會與受其思潮遺緒影響的各國步道組織齊聚一堂，同時以「面對變動與挑戰，步道如何保持韌性？」作為探討的主軸，分為疫情影響、氣候變遷、高齡社會與地方創生、遊客踐踏衝擊以及促進區域和平的非政府力量等，扣合當前各國共同面臨的難題，透過與會組織的案例分享，探討如何建立有韌性的體系以回應挑戰。

工具6
台灣現有制度下，手作步道的九種操作模式路徑選擇

從歷年執行手作步道的案例中，實務上初步可以歸納為九種操作模式，而其中也存在兩種模式並用的特殊情況，分別說明如下。

1. **生態工程**：指有別於慣行以設施為主的工程，強調友善環境、手作步道的工法設計原則，而仍採取工程發包制度的做法。有規劃設計、施工、監造等程序。

2. **工作假期：**指步道維護勞動加上遊憩體驗行程、步道基本觀念課程，志工參與者須繳納部分費用，經過篩選參加。為目前手作步道操作較主要的模式。其依經費來源又可分為計畫委辦、社區林業計畫、個案委託、林管處自辦等。

3. **志願服務志工隊：**指依據志願服務法與森林志工綱要計畫所成立的環境維護志工隊，需經召募、培訓，完成基礎訓練與特殊訓練取得志工資格，並定期服勤，滿足服勤時數與考核等要求的志工隊伍。目前僅有新竹林管處成立。另屏東林管處則以一般森林志工執行簡易步道維護。

4. **團體志工：**指依據志願服務法中志工團體與林管處簽訂合作契約，由林管處給予教育訓練，後由團體志工自行服勤，志工與林管處不產生直接權利義務關係。目前僅東勢林管處操作過。

5. **開口契約：**指以勞務採購方式，以一定金額委託承包廠商，即時處理步道修護工作，工作內容視管理單位需求與工料用量決定，較為彈性即時。通常用於救災搶險或多條步道維護之需求。

6. **社區僱工購料：**指以點工叫料的方式，補助社區完成較小型的勞務工作。經費來源通常來自社區林業計畫。

7. **技術認養：**為步道認養中的一種特殊形式，認養分為一般認養、財務認養，前者處理步道簡易清潔、設施損壞通報等，後者為個人或企業提供經費作為步道維護之用。技術認養則是操作步道維護，需提出步道維護計畫書，與林管處協調討論確認工項內容，並需提交成果報告。通常為具有一定程度專業的團體。

8. **步道工：**指編列經費臨時僱用工作人員，協助步道巡護、步道設施修繕等工作，目前僅有台東林管處有此模式，其中工數可用於臨時僱請山屋管理員、原住民協作人員就近執行步道維護工作。

9. **工程與志工活動配合：**工程合約中規定配合志工活動之舉辦，明訂配合事項，兩種模式可發揮互相補充的效果。

　　然而，即使步道具備發展生態旅遊工作假期的條件，仍需社區或部落有能力、有意願朝向生態旅遊的目標發展才行。在政策執行上要能落實手作步道的目標，還需要導入專業力量，落實社區組織的培力與陪伴、以整條步道進行總體檢核作為工作的依據，以及納入步道師進行步道工作專業品質的把關。[39]

39. 步道師需經過嚴格的訓練與實習的過程，詳見〈步道師認證體系與手作步道活動準則〉，https://www.tmitrail.org.tw/work-content/1469。

● 手作步道操作模式選擇路徑圖

```
                                    ┌──────────────────────┐
                                    │  步道與社區距離遠近？  │
                                    └──────────────────────┘
                                              │
                                       ┌──────┴
                                    ┌─────┐
                                    │  近  │
                                    └─────┘
                  ┌──────────────────────┐
                  │  有無生態旅遊潛力與機能？  │
                  └──────────────────────┘
                  ┌────────┴────────┐
               ┌─────┐           ┌─────┐
               │  無  │           │  有  │
               └─────┘           └─────┘
       ┌──────────────────┐   ┌──────────────────┐
       │ 社區有無技術人力資源？ │   │ 社區組織有無或強弱？ │
       └──────────────────┘   └──────────────────┘
       ┌──────┴──────┐        ┌──────┴──────┐
    ┌─────┐       ┌─────┐    ┌─────┐     ┌─────┐
    │  無  │       │  有  │    │  強  │     │  弱  │
    └─────┘       └─────┘    └─────┘     └─────┘
```

生態工程或 開口契約	社區僱工購料	社區遊程型 工作假期	林管處主導 工作假期	遊樂區自然教育中心 基地營型工作假期

九寮溪步道

能高越嶺道生態旅遊推動發展協會—史努櫻步道
英士部落三星角板山警備道
丹大布農生態旅遊協會—雙龍水圳步道

愛南澳生態旅遊協會—金岳楓香步道、東岳蛇山步道

特富野步道
苗栗泰安生態旅遊小組—天狗部落日本路步道
屏東台24線生態旅遊廊道—大武獵人步道、舊達來辭職坡古道

藤枝林下步道
鳩之澤步道
嘉明湖國家步道

244

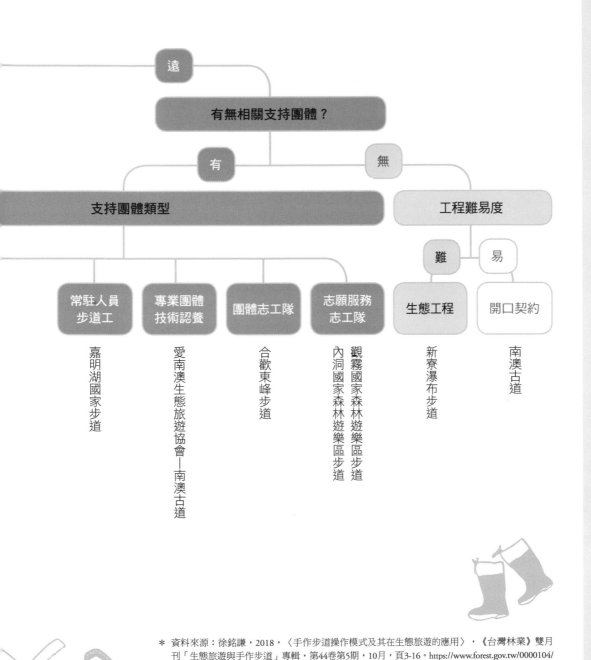

遠

有無相關支持團體？

有

無

支持團體類型

工程難易度

難

易

常駐人員
步道工

專業團體
技術認養

團體志工隊

志願服務
志工隊

生態工程

開口契約

嘉明湖國家步道

愛南澳生態旅遊協會—南澳古道

合歡東峰步道

內洞國家森林遊樂區步道

觀霧國家森林遊樂區步道

新寮瀑布步道

南澳古道

＊ 資料來源：徐銘謙，2018，〈手作步道操作模式及其在生態旅遊的應用〉，《台灣林業》雙月刊「生態旅遊與手作步道」專輯，第44卷第5期，10月，頁3-16。https://www.forest.gov.tw/0000104/0000522?fbclid=IwAR0v2_TEqLNHKrX_5RqMls50cFjzAA-YvPaBDSmqZr-_VpBMq8Xa7r8KWr8

工具7
步道課題與一般性處理工法初判

在確認步道課題之前，必須先確認：1）步道所屬的分區、分級，以瞭解需服膺的上位計畫、法規，合理的承載量與使用者需求；2）其本身具有的人文歷史、環境生態、景觀美質等核心價值與資源保育的目標，以發揚優勢，保全關鍵資源不被破壞。

依據林務局2003年訂定的《國家步道系統設計規範》，從步道規劃及整理建置的觀點，針對步道周邊環境資源敏感性，考量步道建設與環境容受力之關係，界定全段主要整建目標及原則，由資源特性、利用強度及設施整建等方向，將步道概分為以下三類。

表1 —— **步道分類及屬性整理表**

	第一類步道	第二類步道	第三類步道
定位	大眾化賞景需求，可及性高，且安全便利	自然度較高，具自然體驗及生態學習需求	保持原始度，自然研究、環境保護為主
選線	已具相當開發程度之風景遊憩區周邊步道系統	具自然、人文資源特色，以整修為主之現有步道	以管理代替整建，途經動植物、地質保護等敏感區之既有山徑
整建考量	符合環境需求，並取得各界共識後優先整建	完備相關資源調查後，安全堪虞之區域小規模整建	資源調查後經詳細評估，若整建將影響環境，建議封閉復育

*資料來源：《國家步道系統設計規範》，頁1-10

根據《林務局步道設計工法手冊》，台灣步道常見問題可歸納為以下15類，而為解決每一個課題都可以有不只一種的解決方案可以設想，而分別對應到十大工法類型，在該手冊中收錄超過120種工法。本書中提供步道常見課題的一般性處理原則，至於如何找出造成步道課題的環境因子，以真正從諸多工法中找到合適的解決方案，則需要經過該手冊首創的檢索系統，按照三大檢索步驟逐步釐清，方能周全。[40]

40. 詳參《林務局步道設計工法手冊》。

表2——台灣步道環境下常見問題

問題屬性	問題名稱	問題定義	示意照片
步道路面	路面崎嶇	步道表土經由降水之路面沖刷,導致原先細小粒子流失,僅大石、塊石等留存步道上,導致行人崎嶇難行。	
	路面下蝕	步道路徑上之鋪面或表土層,因降水及縱向坡度等因素,導致路面表層或鋪面材料流失並加劇向下侵蝕。步道兩側及與設施之介面處發生之沖蝕狀況,亦包含在內。	
	路基崩塌	路基土壤組成不夠密實,水流滲入空隙後造成下陷;或下邊坡基腳被侵蝕掏空,造成無法承載原路面之重量而產生下陷。下陷過於嚴重者即會導致路面及路基坍方。	
	砂質土軟弱	步道砂質土過厚且路基軟弱,導致步行時腳容易沉陷而難行。	
植物	倒木阻擋	步道周遭喬木倒落造成步道通行受阻。	
	雜草叢生	步道周圍之植物生長茂盛,使步道路徑遭到覆蓋,使用者不易辨識路線與行走。	
水	濕滑	步道面層因降水導致行走濕滑的情況。其面層包含裸岩、硬質部、坡面等不同狀況。	

水	積水	步道路徑上些微高低地勢下形成水窪，或是表層土上方薄薄的一層水積存。	
	過溪（水）	步道路徑上某一區段迫使行走之人跨越行水區。（包含大跨距的溪水至短距離之跨越伏流水區域）	
邊坡	坡度過陡	步道路徑上之行進方向地形起伏坡度過大，縱向斜率超過 25%以上。	
	土石埋沒	步道路徑上邊坡經環境外力影響致使土石滑落，埋沒上邊坡邊溝或堆積於步道路徑上導致無法通行。	
	邊坡淘刷	步道邊坡遭受一段時間內降水侵蝕，導致坡腳流失或邊坡下蝕等狀況，但仍留存部分路徑可通行。	
	絕壁難行	步道下邊坡之坡度上近乎90度之垂直坡面，所形成步道路徑與兩側環境下之高低落差，有安全性之考量。	
水及人為	複線化	原步道發生環境問題，使用者為迴避問題路段而繞行路徑外區域；或該問題本身即導致原先未規劃之路徑出現。	
人為	捷徑	原步道路徑以外之區域，經由人為強行逕走，發展出原先未規劃之路徑。	

表3──常見步道問題與處理原則、工項對應表

步道問題屬性 1：**步道路面**

常見問題	一般性處理原則／管理手段	環境條件初判與對策	歸屬工法大類
路面崎嶇	移除凸出物	若凸出物為中小塊石散落的情況，可以移除或打平的方式處理。	鋪面工法
	墊平凹陷處	若路面上具局部凹陷者，可考慮連同路基一併改良，將原先容易沉陷或下蝕的區域，填入可抗沖蝕的塊石並覆土夯壓整平。	路基工法、鋪面工法
	鋪面重整	若現地為各式大小塊石散布的情況，可針對可作為鋪面重整材料的塊石加以篩選整理，改善鋪面原先的不平整，或是將鋪面材料另行更換改良。	鋪面工法
	自源頭把水導開	如果崎嶇路段有水流沖刷導致路面落差加大情況，例如大小塊石散布、樹根裸露懸空與路面高低起伏等，則應尋找水的來源，分散排水為優先。	集水工法、排水工法
	改線	若崎嶇路段情況嚴重，難以考慮前述做法，建議另尋更適合的路線，考慮局部改線。	改線
路面下蝕	自源頭把水導開	優先找到水流來源，把水引導離開或分散消能，避免水流繼續沖蝕路面。	集水工法、排水工法
	路面回填	在較為平緩的路段，且附近有塊石資源，則可採取回填的策略，再行夯壓平順。	主要工法：路基工法 搭配工法：鋪面工法
	步道區外縱向集水消能	難以避免周遭逕流匯集沖刷步道時，在落差極大之下蝕溝設置消能設施，避免環境課題更加惡化，並藉由將沖積之土方固留於蝕溝內，使沖蝕問題減緩，甚至達到土方回填之效果。	集水工法
	下蝕區域或破口處修復	若步道受沖蝕區域之鋪面弱化，形成蝕洞或是橫向沖蝕溝，應將蝕洞回填平整，及評估沖蝕溝破口是否需設置護坡，並搭配源頭導流對策，避免步道持續受到沖刷。	主要工法：鋪面工法、護坡工法、路基工法 搭配工法：集水工法、排水工法
	改線	若下蝕嚴重，難以回填或繼續使用，則可衡量整體地形與腹地選擇改線。惟原沖蝕溝仍應設置消能設施，以避免破壞擴大。	改線、排水工法
路基崩塌	自源頭把水導開	判斷水流來源，先行把水引導離開或是分散消能，避免水流繼續沖壞路基。	集水工法、排水工法
	往內側挖掘	如果原路徑內側有足夠腹地，且環境條件允許的情況下，可依規劃之通行路幅，向上邊坡開挖拓寬步道。	路基工法
	鞏固下邊坡	若鄰近有材料如塊石或倒木，可運用來鞏固下邊坡，蒐集附近土石回填路基並重整鋪面；若附近無足夠之天然材料可供利用，則需進行分析後決定是否採用地工材料。	主要工法：護坡工法 搭配工法：路基工法、鋪面工法
	設置擋土設施	如果路基坍陷是受到上邊坡崩落土石影響，可考慮設置保護邊坡之擋土設施。	護坡工法

路基崩塌	設置跨橋	若溝壑地形內因地質不穩定而不適合設置基礎，可考慮於溝壑兩岸地質條件適當處，施作跨越該凹地的橋樑，惟仍應注意上方落石的可能。	跨橋（過水）工法
	設置半邊橋	若路基坍陷導致路幅狹窄，使該腰切路段行走困難且具危險性，可考量設置倚靠於邊坡或單邊落柱之棧道設施，以保全通行安全。	棧道工法
	拉繩輔助	若通行於路幅極小的地形，為保障其安全，可於上邊坡側設立輔具拉繩協助通行。	護欄工法
	改線	若路基崩塌範圍較大或有再次崩塌之虞，難以原路運用，則建議衡量整體地形後另尋適合路線替代。	改線
砂質土軟弱	路基改良	現地砂質土比例高，土壤容易不均勻沉陷，應提高路基承載力，使其可以承受向下之踩踏力量。	主要工法：路基工法 搭配工法：鋪面工法
	改線	觀察周邊是否有地質較為強健、適合通行的路段可替代現有路線。	改線

步道問題屬性 2：**植物**

常見問題	一般性處理原則／管理手段	環境條件初判與對策	歸屬工法大類
倒木阻擋	倒木清除	倒木、倒竹予以清除，並觀察上邊坡是否還有其他傾危木一併清除，同時考慮於其他路段重複利用作為現地材料。	步道整理（其他工法）
雜草叢生	步道路面清理	將步道路幅內與周邊影響路徑辨識及行走之雜草清除。	鋪面工法

步道問題屬性 3：**水**

常見問題	一般性處理原則／管理手段	環境條件初判與對策	歸屬工法大類
濕滑（裸岩）	改線	若周邊環境有更適合通行之路段，或該裸岩區難以運用改善工法提升通行之便利性與安全性，建議以其他路段替代現有路線。	改線
	岩石表面打鑿	於岩石可承受打鑿不碎裂之處，可將表面打鑿粗糙，或鑿出階梯、踏點。	鋪面工法、階梯工法
	拉繩輔助	若行經大面積、易濕滑且無穩定著力點之裸岩區域（含岩盤），可考量以拉繩輔助。	護欄工法
	導流策略	步道匯集過多的逕流降水，導致不及宣洩消化時，應檢視其集水範圍，盡可能導流排除。	集水工法、排水工法
	淺水坡度（Outslope）	路面因踩踏而低於兩側時，在下邊坡地勢平緩有植被無沖刷之虞處向外淺水。	主要工法：鋪面工法 搭配工法：排水工法
	淺水坡度（Inslope）	路面因踩踏而低於兩側時，在下邊坡不穩定情況下，鋪面宜向內淺水並於適當處設置橫向截水設施。	主要工法：鋪面工法 搭配工法：集水工法、排水工法
	泥濘土改良	在黏質土、含石量少的厚重腐質層等情形下，先挖除過多之黏質土或腐植土，換以小塊石鋪築使步道增加承載性。	路基工法、鋪面工法

濕滑 （裸岩）	抬升行走面	在黏質土、含石量少的厚重腐質層等背景條件，導致泥濘問題較為嚴重下，可考量藉由路緣設置相對抬升路面，並分層回填粒料級配。	路緣工法
	截水溝	在路面平緩的平面泥濘段，或步道內之相對低點設置。	集水工法、排水工法
	集水井	上邊坡有小山溝、乾溪或出水，逕流水易流至步道面甚至沖蝕路面，因此應於上邊坡水線與步道交界處設立集水井，並搭配橫向排水溝。	集水工法
	改線	原路線兩側皆高，且旁邊有足夠腹地時，可於適當高程改線，讓原路徑成為排水路徑，但原路段亦應處理排水。於較為原始、平緩之區段，則可以考慮輪換路廊，讓路徑休養恢復植被。	改線、排水工法
濕滑 （腐植土與 黏質土）	架設棧道	若該區域的腐植層表土上具有欲保全的動植物棲地，或是該腐植土過厚且軟爛難以行走，可考量設置棧道以降低人為干擾程度，並達到保全該物種的目的。	棧道工法
	設置渡步	若該步道區段之表土長期處於濕軟泥濘、不易行走的狀態，可於周邊環境收集適當大小與形狀之塊石，依步道規劃之路線，排置於泥濘區段作為踏腳石。	跨橋（過水）工法
	改線	若該區域的腐植層表土上具有欲保全的動植物棲地，或其他改善方式成效不佳，建議另尋周邊合適之路段替代現有路線。	改線
濕滑 （坡面）	拉長緩坡	如果濕滑是因為坡度較陡，下雨偶發才有的臨時性濕滑，可於坡面允許調整的情況下，嘗試將坡度盡量減緩，以降低過陡坡度產生之濕滑。	階梯工法
	表面止滑處理	若坡面的斜率不大於 25%，但其鋪面層為易產生濕滑問題之材料或土質，可考量更換止滑性較佳之自然鋪面材料，或於材料表面施作止滑處理。	鋪面工法
	設置階梯	若坡面的斜率大於 25%，在該斜率下坡面遇降水後極為濕滑具潛在危險，可考量設置階梯改善該區段的通行品質與安全。	階梯工法
	改線	若該坡面因環境大地形下降水匯集，或是頻繁致使坡面潮濕的狀況發生，運用其他集排水工法之改善成效有限，建議另尋他條路線取代之。	改線
濕滑 （硬質部）	打除非天然硬質異物	將步道舊有設施殘留之非天然硬質部（如水泥）打除，恢復原自然鋪面。	鋪面工法
融雪／霜／ 薄冰	自源頭把水導開	若濕滑的原因是水流在路面結冰導致，應判斷水流來源，先行把水引導離開，防止步道面積水形成薄冰。	集水工法、排水工法
	增加路基透水性	改良路基提高透水性，避免路面積水結冰。	路基工法、鋪面工法
	抬升行走面	若遇降水量較大不易排除之情況，可考慮藉路緣抬升步道面避免積水。	路緣工法
	改良鋪面	將鋪面更換為不易含水的材料，如現地有足夠自然材料應優先使用，其次考慮其他人工材質。	鋪面工法

積水	導流策略	路面匯集過多的逕流降水，導致宣洩不及時，應檢視其集水範圍，盡可能導流排除。	集水工法、排水工法
	洩水坡度（Outslope）	路面因踩踏而低於兩側時，在下邊坡地勢平緩有植被無沖刷之虞處向外洩水。	主要工法：鋪面工法 搭配工法：排水工法
	洩水坡度（Inslope）	路面因踩踏而低於兩側時，在下邊坡不穩定情況下，鋪面宜向內洩水並於適當處設置橫向截水設施。	主要工法：鋪面工法 搭配工法：集水工法、排水工法
	增加路基透水性	在黏質土、含石量少情形下，以小塊石替代土壤增加透水性。	路基工法、鋪面工法
	抬升行走面	在步道內某區段具一段長時間積水的特性下，可考量藉由路緣設置相對抬升行走的高程，並分層回填粒料級配。	路緣工法
	階梯狀根系凹陷處填補	在根系發達的區域內，不免有以浮根系作為高差的階梯利用。但長時間下踩踏點沉陷容易積水，在不傷及植被根系的情況下，可以填高沉陷區域，或是混入小碎石替代完全使用土壤，減少泥濘機會。	階梯工法
	截水溝	在路面平緩的平面泥濘段，或步道內之相對低點設置。	集水工法、排水工法
	滯水窪地	在非常平坦的路段，路外有很大腹地的情況下，不易直接排水，可在路外挖低地形以滯水，任其滲漏消耗，或以橫向排水之溝底高程控制水位。	主要工法：集水工法 搭配工法：排水工法
	集水井	上邊坡有小山溝、乾溪或出水，逕流水易流至步道面甚至沖蝕路面，因此應於上邊坡水線與步道交界處設置集水井，搭配橫向排水溝。	集水工法
	改線	原路線兩側皆高，且旁邊有足夠腹地時，可於適當高程改線，讓原路徑成為排水路徑，但原路段亦應處理排水。於較為原始、平緩之區段，則可以考慮輪換路廊，讓路徑休養恢復植被。	改線、排水工法
	設置渡步	若該步道區段之表土長期處於積水濕軟、不易行走的狀態，可於周邊環境蒐集適當大小與形狀之塊石，依步道規劃之路線，排置於該積水區段作為踏腳石。	跨橋（過水）工法
	架設棧道	於較為大眾化、開發程度較高的步道，可考慮設置棧道，尤其若泥濘處為沼澤或敏感的苔原要避免踩踏時可考慮此種做法。而棧道面板若產生濕滑，遊客可能離開棧道，反而擴大衝擊，因此，此類設施應審慎選用。	棧道工法
過溪	改線	若周邊環境有更適合通行之路段，或需過溪處難以運用改善工法提升其便利與安全性，建議改以其他路段替代現有路線。	改線
	非橋樑型式（跨越水深不超過50公分）	在跨越水深不超過50公分的淺水域，評估其水流速度較緩方便通行處，增設踏腳石讓人可直接踩踏跨越，在自然度較高的環境可以讓人直接涉水。	跨橋（過水）工法
	橋樑型式（跨越水深50公分以上）	跨越水深50公分以上的深水域，或是較深的乾溪溝壑，無可改線之選擇時，則考慮作跨橋，跨橋的設置應搭配步道定位，需綜合考慮外彎形式與自然融合度及結構安全性。	跨橋（過水）工法

步道問題屬性 4：邊坡

常見問題	一般性處理原則／管理手段	環境條件初判與對策	歸屬工法大類
坡度過陡	腰繞或之字形改線（長距坡）	衡量整體環境地形，以及欲連結的重要資源，若有足夠腹地則以腰繞為宜。若其他路廊都更為陡峭，則以原路廊選擇或大或小的之字形改線，以減少設施量，利於後續維護。	改線另擇長距坡（其他工法）
	拉長路面減緩坡度（短距坡）	在坡度過陡的路段低處前如有一段平緩的路段，則可以考慮墊高平緩路段，讓坡度拉長減緩，或是過陡處後段如果又下降，則削低高差，皆可以達到改緩坡度的效果。	階梯工法
	設置階梯	在採用前述兩種手段之後，如果仍有高度落差則可設置階梯，以阻擋水流消能為主，設置階梯最好盡可能貼地，以免日後維護困難，數量也應減少，因應坡度，不須均勻設置，以免遊客避走兩側，反而造成更大問題。階梯材料應就地取材，避免外來搬運，並應考量定位，在自然度較高的環境應避免設置制式階梯。	階梯工法
	拉繩輔助	在自然度較高、以登山挑戰為主的環境下，則可設置拉繩。	護欄工法
土石埋沒	土石清除	若步道或邊溝遭土石埋沒，則清除土石、挖出路基、整平路面，可同時觀察組合邊坡淘刷、路基坍陷等課題的解決方案，土石應考慮運用於其他路段作為現地材料。	步道整理（其他工法）
	穩固上邊坡	若步道被土石埋沒，先行清除步道上的雜物，評估上邊坡是否有必要做設施保護，如現地有待清除的現地土石，可考慮運用其疊砌於上邊坡側保護坡腳。若路面受到埋沒破壞，可參考路基坍陷問題判斷與對策，綜合運用。	護坡工法
邊坡淘刷	鞏固下邊坡	步道下邊坡側已遭逕流沖蝕形成破口，需先鞏固下邊坡再回填步道面。可建置完成面與欲回填步道面等高之護坡，再回填級配粒料並夯壓整平。	主要工法：護坡工法 搭配工法：路基工法、鋪面工法
	自源頭把水導開	判斷水流來源，先行把水引導離開，或是分散消能，避免再繼續淘刷。	集水工法、排水工法
邊坡淘刷	設置擋土設施	如果為上邊坡淘刷，則可考慮設置可保護邊坡之擋土設施。	護坡工法
	設置半邊橋	若邊坡淘刷導致路幅狹窄，且邊坡亦有部分母岩露頭的情況下，該腰切路段行走困難且具危險性，可考量設置倚靠於邊坡或單邊落柱之棧道設施，以保全通行安全。	棧道工法
	拉繩輔助	若通行於路幅狹小的地形，因通行時緊鄰下邊坡頗具危險性，為保障其安全，可於上邊坡側設立輔具拉繩協助通行。	護欄工法
	改線	若邊坡淘刷嚴重，則可衡量整體地形與腹地選擇改線，惟淘刷處仍應處理排水，避免繼續沖刷。	改線、排水工法

絕壁難行	改線	若周邊環境有更適合通行之路段，或該崖壁地形難以運用其他工法建置安全便利之路徑，建議改以其他路段替代現有路線。	改線
	鑿石作踩點	在崖壁地質穩定的情況下，可開鑿出路基或踩點，若路幅不夠寬、落差很大，則應搭配拉繩或護欄。	主要工法：鋪面工法 搭配工法：護欄工法
	架設踩點	若崖壁不宜開鑿，可嘗試於岩壁上釘著架設外加式踩踏點。	其他工法
	架設棧道	若崖壁不宜開鑿，可於評估該步道核心價值、地質狀態及景觀衝擊程度後，架設植入崖壁之橫向結構樑之棧道系統。	棧道工法
	鑿寬路幅或挖出明隧道	若該路段易有落石，可於評估該步道核心價值、岩層之穩定性與易開鑿程度及景觀衝擊性後，嘗試在崖壁開鑿出較寬路幅，或者挖出明隧道。	其他工法
	封閉 （管理手段）	若該路段過於危險且無工法可改善，則考慮封閉該段落，將步道路線改為兩端折返等其他管理手段因應。	管理手段

步道問題屬性 5：水及人為

常見問題	一般性處理原則／管理手段	環境條件初判與對策	歸屬工法大類
複線化	選出主要路線	在不同沖蝕情況中，選擇遊客最有可能行走的、路況較佳的路線作為定線，整理成路徑，並可嘗試搭配自然邊界感的路緣選擇及營造。	主要工法：鋪面工法 搭配工法：路緣工法
	路面回填	複線路徑有下蝕的狀況，若未填補恐造成更加嚴重的下蝕問題，如周邊有現地材料可供運用，則以回填路基方式處理，避免複線路段因位處相對低點而匯集逕流。	路基工法、鋪面工法
	設置障礙物	步道周遭的坡面草地為避免人行逾越破壞環境，可以考慮在被逾越路段的頭尾設置不易行人逾越的大石，或以現地倒木設置路障。	路緣工法
	路面消能處理	若難以避免步道周遭逕流匯集沖刷，導致步道產生落差極大之下蝕溝，可參考路面下蝕之對策改善。	主要工法：集水工法、排水工法 搭配工法：鋪面工法、路基工法、路緣工法
	自源頭把水導開	檢視遊客避開原路徑的原因，如果是因為原路徑積水、泥濘，則應優先判斷水流來源將水引導離開。	集水工法、排水工法
	封閉植生	非供人行走的路線則應移植鄰近植被或播撒草籽等恢復植生。	植生復育（其他工法）
	人數限制／無痕山林宣導（管理手段）	應結合無痕山林、環境教育宣導，以及巡邏志工人力協助勸導。	管理手段
	改線	若複線化原路廊無可繼續使用之路徑，或是坡度過陡，則應衡量整體地形選擇腰繞或之字形路線。	改線

步道問題屬性 6：人為

常見問題	一般性處理原則／管理手段	環境條件初判與對策	歸屬工法大類
捷徑	選出主要路線	衡量原路線與捷徑何者較符合使用者心理，以及能減緩水流、較少設施之需求，以確認主要路線，搭配路面整理等作為使路線自明性更高。	路緣工法
	封閉植生	非供人行走的路線則應移植鄰近植被或播撒草籽等恢復植生。	植生復育（其他工法）
	設置障礙物	蒐集附近大塊石、倒木或落葉等封閉捷徑，甚至可以考慮在捷徑路段的頭尾設置不易行人逾越的大石。	路緣工法
	人數限制／無痕山林宣導（管理手段）	應結合無痕山林、環境教育宣導，以及巡邏志工人力協助勸導。	管理手段
	改線	若捷徑與原路廊無理想路徑，或是坡度過陡，則應衡量整體地形選擇腰繞或之字形路線。	改線

表 4 ——十個工項大類之名稱與定義

工法檢索表一工項大類象限　名詞定義		
大類	大類名稱	工項大類名稱定義
A	鋪面	即為供給行走之步道面層，可運用各式材料組成表面。
B	路基	鋪面下方為使步道穩定，並承受級配底層及鋪面載重之地盤。視地形和土質狀況，可分成開挖天然地面而成的路塹與人工堆築而成的路堤。
C	路緣	步道邊緣利用可控制或限制路幅之各式材料，如塊石及木材等。
D	護坡	為鞏固、保護並使邊坡穩定，利用各式材料於上邊坡或下邊坡構築背靠坡面的量體。
E	階梯	利用踏面階段性抬升或下降，使用者可從某高程步伐平穩地通行至另一高程。
F	集水	為避免上游排水可能經逕流、滲透等方式浸入步道，利用工法蒐集步道上、上邊坡側或上游之排水。（泛指步道上邊坡側介面以上的部分）
G	排水	利用工法將上游之地表水或地下水引導、分流或排除，使其破壞力減低，以減輕或避免災害之發生。（包含步道與上邊坡側介面往下邊坡側以下的部分）
H	棧道	懸離坡面或環境表面之工法，包含高架化的結構體及行走面層的設施。
I	跨橋	為了跨越溝壑地形（如：溪流或山溝）而接通兩岸的設施。
J	護欄	為了預防或阻隔危險情事，步道邊緣配置連續性的量體（自然物或結構設施）。

＊資料來源：《林務局步道設計工法手冊》

手作步道
體驗人與自然的雙向療癒。特別收錄 [手作步道・全方位工具箱] 【千里步道系列1暢銷增訂版】

作　　　者	台灣千里步道協會
	徐銘謙 陳朝政 林芸姿 周聖心
美術設計、插畫	呂德芬
執 行 編 輯	吳佩芬
行 銷 企 劃	林　瑀 陳慧敏
行 銷 統 籌	駱漢琦
業 務 發 行	邱紹溢
營 運 顧 問	郭其彬
果力文化總編輯	蔣慧仙
漫遊者文化總編輯	李亞南
發 行 人	蘇拾平
出　　　版	果力文化/漫遊者文化事業股份有限公司
地　　　址	台北市松山區復興北路三三一號四樓
電　　　話	886-2-27152022
傳　　　真	886-2-27152021
讀者服務信箱	service@azothbooks.com
果 力 臉 書	http://www.facebook.com/revealbooks
漫遊者臉書	http://www.facebook.com/azothbooks.read
漫遊者官網	http://www.azothbooks.com
劃 撥 帳 號	50022001
戶　　　名	漫遊者文化事業股份有限公司
發　　　行	大雁文化事業股份有限公司
地　　　址	台北市松山區復興北路三三三號十一樓之四
初 版 一 刷	2021年12月
定　　　價	台幣 560 元

ISBN 978-986-06336-7-2
ALL RIGHTS RESERVED

版權所有・翻印必究（Printed in Taiwan）
本書如有缺頁、破損、裝訂錯誤，請寄回本公司更換。

國家圖書館出版品預行編目(CIP)資料

手作步道：體驗人與自然的雙向療癒。
特別收錄 [手作步道・全方位工具箱]
／台灣千里步道協會著. —初版. —
臺北市：果力文化,
漫遊者文化事業股份有限公司出版：
大雁文化事業股份有限公司發行, 2021.12
256面；17x23　公分. -- (千里步道系列；1)
ISBN 978-986-06336-7-2(平裝)

1.登山 2.健行 3.臺灣
992.77　　110018227

漫遊，一種新的路上觀察學
www.azothbooks.com

f 漫遊者文化

大人的素養課，通往自由學習之路
www.ontheroad.today
f 遍路文化・線上課程